클래식은 처음이라

일러두기

1. 작품집, 모음곡은 《　》, 부속곡, 단일곡은 〈　〉로 표기했습니다.
2. 도서명은 《　》, 영화 및 노래 제목은 〈　〉로 표기했습니다.
3. 외국의 인명과 지명은 국립국어원 한국어 어문 규범의 외래어 표기법을 따랐습니다. 단, 관용적으로 이미 굳어진 일부 표현은 예외로 두었습니다.

클래식은
처음이라

가볍게 시작해서 들을수록 빠져드는
클래식 교양 수업

조현영 지음

카시오페아
Cassiopeia

사람이 음악을 만들고,
음악이 사람을 만든다

클래식에 대한 일반 대중들의 관심은 극과 극으로 나뉩니다. 굉장히 많이 알고 있는 사람이거나 부담스러워서 멀리하는 사람이거나 둘 중 하나지요. '클잘알'과 '클알못'! 예전 같으면 '클래식'이라는 단어가 들어간 인터넷 신조어는 상상도 못 했을 일인데, 어쩌면 클래식이 많이 대중화되었다는 방증이 아닐까 싶습니다. 최근 들어 클래식을 잘 알지 못하지만 관심을 갖게 된 분들을 많이 만나곤 합니다. 관심이 생겼다는 것은 좋아하기 시작했다는 뜻입니다. 저는 이제 막 클래식에 관심을 갖기 시작한 분들에게 제일 할 이야기가 많습니다. 그런 분들을 만나면 마치 연애를 시작하는 기분이지요.

저는 오랫동안 클래식과 함께하는 삶을 살아왔습니다. 클래식

을 연주하는 피아니스트로서, 클래식과 관련된 글을 쓰는 작가로서, 클래식과 인문학을 접목한 강의를 하는 강연가로서, 클래식을 많은 사람들에게 알려주는 일을 하는 동안 많은 분들이 저에게 공통적으로 던진 질문들이 있었습니다. 클래식을 듣고는 싶은데 대체 어떤 클래식을, 어떻게 들어야 하는지 가장 궁금해하셨지요. 그리고 클래식을 들으면 무엇이 좋은지 그 이유를 알고 싶어 하셨습니다.

이런 질문들을 받는 순간들이 쌓여갈수록 저는 클래식을 처음 접하는 분들에게 가장 쉽고 재미있게 클래식의 진수를 알려드릴 수 있는 방법은 무엇일지 깊이 생각하게 되었습니다. 그리고 긴 고민 끝에 제가 선택한 방법은 한 명의 인간으로서 클래식 음악가들의 인생을 반추해보면서 그들의 음악을 함께 소개하는 것이었습니다. 더불어서 그들이 어떻게 자기만의 방식으로 시대의 한계를 극복하고 지금까지도 회자되는 아름다운 명곡을 창작해냈는지 말하고 싶었습니다.

음악가의 삶을 통해 그의 음악을 이해하다

저는 클래식을 알아가는 일은 사람을 알아가는 과정과 비슷하다고 생각합니다. 상대에 대해 잘 모르는 상태에서는 가볍고 부

담스럽지 않은 대화를 나누면서 천천히 다가가다가, 관계가 보다 가까워지고 서로의 마음이 통했음이 확인되면 심도 있는 대화로 넘어가게 됩니다. 언제까지나 가벼운 이야기만 나누면서 겉돌 수는 없으니까요. 클래식은 처음에는 데면데면하지만, 시간을 들여 관계를 쌓아가다 보면 나중에는 나를 절대 배신하지 않는 믿음직한 친구와도 같습니다. 처음 다가가는 것이 어려울 뿐, 그 매력을 알고 나면 빠져나오기 힘든 친구와도 같고요.

《서양미술사》를 쓴 에른스트 곰브리치Ernst Gombrich는 이렇게 말했습니다. "예술Art이란 존재하지 않는다. 다만 예술가Artist만이 존재할 뿐이다." 이 말을 제 식으로 표현하자면 이렇게 바꿀 수 있겠습니다. "음악Music이란 존재하지 않는다. 다만 음악가Musician 만이 존재할 뿐이다."

클래식 또한 사람이 만들어낸 음악입니다. 작곡가들이 만들어 낸 음악에는 그들의 삶이 고스란히 담겨 있습니다. 몇백 년 전의 그들도 오늘날의 우리와 똑같이 밥벌이를 고민하며 돈을 벌기 위해 원하지 않는 곡을 만들어야 했고, 결코 뛰어넘을 수 없을 것 같은 실력을 가진 라이벌 때문에 좌절했으며, 원하는 성공에 가 닿을 수 없어 초라함을 느끼기도 했던 평범한 사람들이었습니다. 어디 그뿐일까요. 사랑하는 사람의 죽음 앞에서 비탄에 잠기거나 이룰 수 없는 사랑으로 방황하고, 숱한 연인과 염문을 뿌리면서도 인간 본연의 외로움에 사무치기도 했습니다. 그들은 삶에서

자주 실수했고, 종종 실망했습니다. 바로 우리들처럼 말이지요.

그렇지만 그들이 만든 음악은 오랜 세월이 지난 지금까지 살아남았습니다. 말 그대로 클래식^{Classic}의 반열에 든 것이지요. 오늘날 클래식으로 여겨지는 음악을 만든 이들은 그 시대의 반항아이자 개척자였습니다. 너무 새로워서 도저히 받아들일 수 없다는 세간의 평가, 사람들의 오해와 비난과 질시, 혹은 무관심 속에서 이들이 만들어낸 음악은 긴 생명력을 가지고 살아남은 것이지요.

이렇게 시대를 뛰어넘는 음악과 이런 음악을 만들어낸 음악가들의 이야기는 오늘날 우리에게 새로운 통찰을 던져줍니다. 그들의 삶의 이야기를 알고 음악을 들으면 음악에 깊이 이입되는 순간을 경험하게 됩니다. '그때 그 사람의 마음이 이러했기에 이와 같은 음악이 만들어졌구나', '이 순간에는 그도 정말 행복했고 기뻤구나', '그 사람도 사는 게 힘들었구나', '그 사람도 나처럼 상처가 많았구나', '그 사람은 이 어려운 순간을 이렇게 이겨냈구나. 나도 한번 힘을 내보자!' 하고 공감하게 되는 것이지요. 마음에서 진정한 공감이 시작되면 같은 음악이라도 전혀 다르게 들립니다.

이 책의 구성에 관하여

이 책에서는 서양음악사에서 꼭 알아야 하는 열 명의 작곡가를 중점적으로 다루었습니다. 바로크 시대부터 현대까지 각 시대마다 독보적으로 두각을 나타냈던 음악가들의 삶을 그들의 대표작을 중심으로 소개하고자 했습니다. 수많은 음악가들 중 특별히 이들을 선택한 기준은 두 가지입니다.

첫 번째 기준은 '음악가이자 인간으로서 시대를 뛰어넘는 비밀병기를 가지고 있었으며, 자기만의 고유한 가치가 있었는가?'입니다. 두 번째 기준은 '클래식의 역사적 맥락을 짚고 그 흐름을 이해하는 데 도움이 되는 음악가인가?'입니다. 이 두 가지 기준을 충족하는 열 명의 인물을 이 책의 주인공으로 선택했습니다. 바흐, 모차르트, 베토벤, 쇼팽, 슈만, 리스트, 차이콥스키, 말러, 드뷔시, 피아졸라가 바로 그들입니다.

각 장의 맨 처음에는 클래식 음악가인 저의 시선에서 각 음악가들의 삶을 정의하며 이야기를 시작합니다. 이어서 이들의 출생과 가족관계, 어린 시절, 청년기, 이들의 삶에 큰 영향을 줬던 친구, 후원자, 스승, 그리고 사랑했던 여인이나 예술적 영감을 준 사람들의 이야기를 풀어나갑니다. 더불어서 시대와 장소의 영향을 받아 창작한 대표작들과 주요 사건을 살펴본 후, 마지막으로 말년의 삶까지 돌아보았습니다. 시기별 주요 작품에 대해서는 구체

적인 설명을 더했습니다. 이를 통해 한 음악가의 삶을 총체적으로 조망하여 그가 남긴 음악들을 독자 분들이 보다 입체적으로 감상할 수 있도록 정리했습니다.

책 속에서 다룬 열 명의 음악가들은 모두 저마다 다른 삶을 살았습니다. 누군가는 이미 당대에 반짝이는 별처럼 빛나는 명성을 얻었고, 누군가는 제대로 된 주목을 받지 못하고 희미한 불씨와 같은 삶을 살다 세상을 떠났습니다. 그렇지만 현생의 삶이 어떠했든지 간에 이제 이들이 남긴 음악은 그 탁월함과 아름다움으로 불멸의 생명을 얻어 오늘날 우리들에게 커다란 감동과 전율을 선사합니다. 앞으로도 영원히 그들의 음악을 듣고 느낄 수 있음에 저는 클래식 음악가로서 무한한 감사와 경의를 표하고 싶습니다. 더불어서 이 책이 클래식을 처음 접하는 독자 분들에게 다정하고도 친절한 첫 번째 가이드북이 될 수 있다면 저자로서 그것만큼 큰 보람은 없을 것 같습니다.

차례

프롤로그 사람이 음악을 만들고, 음악이 사람을 만든다 / 004

서장 '클래식 원더랜드'에 들어가기에 앞서 / 012

이 책을 보다 유용하게 활용하는 법 / 028

01 요한 제바스티안 바흐(1685~1750, 독일)

: 성실, 일상을 소중하게 / 031

02 볼프강 아마데우스 모차르트(1756~1791, 오스트리아)

: 가족, 모든 것의 시작 / 059

03 루트비히 판 베토벤(1770~1827, 독일)

: 부재, 음악으로 승화하여 일궈낸 인간 승리 / 093

04 프레데리크 프랑수아 쇼팽(1810~1849, 폴란드)

: 그리움과 빚진 마음, 음악만이 비상구 / 127

05 로베르트 알렉산더 슈만(1810~1856, 독일)

: 환상과 은밀함, 은유로 빚어낸 음악 언어 / 153

06 프란츠 리스트(1811~1886, 헝가리)

: 사랑, 머리가 아닌 심장으로 / 185

07 표트르 일리치 차이콥스키(1840~1893, 러시아)

: 불안, 영감의 원천 / 215

08 구스타프 말러(1860~1911, 오스트리아)

: 뚝심, 언젠가 나의 시대가 올 것이다 / 245

09 클로드 아실 드뷔시(1862~1918, 프랑스)

: 자유, 한없이 용감하고 거침없이 자유로웠던 파리지앵 / 277

10 아스토르 피아졸라(1921~1992, 아르헨티나)

: 결핍, 삶의 절실함을 낳다 / 311

에필로그 **여러분께 하고 싶었던 진짜 이야기** / 338

'클래식 원더랜드'에 들어가기에 앞서

모든 운동은 본격적인 동작에 들어가기에 앞서 준비운동을 합니다. 근육의 긴장을 풀어주고, 혹시 모를 부상을 방지하기 위해서지요. 저는 새로운 것을 배우는 과정도 그와 비슷하다고 생각합니다. 무작정 새로운 정보 속으로 풍덩 뛰어들기보다는 왜 그것을 익혀야 하는지, 어떻게 알아가는 것이 좋을지 등을 편안하고 가벼운 마음으로 생각해보는 것이지요. 그러고 나면 새로운 것을 배울 때의 낯선 느낌은 줄어들고, 몰랐던 것을 알아가는 즐거움은 더욱 커집니다.

서장에서는 우리가 클래식을 들어야 하는 이유부터 클래식이란 과연 무엇인지, 처음에는 어떤 음악부터 들으면 좋을지 등에 대해 말씀드리고자 합니다. 음악가들의 삶과 그들이 창작한 곡들에는 무엇이 있는지 본격적으로 알아보기 전에, 서장의 내용을 되새김질하며 워밍

업을 하고 나면 클래식 감상의 첫발을 보다 더 가볍게 떼실 수 있으리라고 생각됩니다.

강의를 하면서 만난 많은 분들이 저에게 클래식의 쓸모를 물어보셨습니다. 좋은 건 알겠는데 그게 당장 먹고사는 데 무슨 도움이 되느냐는 것이지요. 효과와 효율을 따지면서 바쁘게 흘러가는 현대사회에서 클래식을 듣는 것은 어찌 보면 퇴행적으로 느껴지기도 합니다. 이처럼 효과와 효율의 측면만 따진다면 클래식은 쓸모없게 여겨질 수도 있습니다. 모든 예술이 그러한 것처럼 말이지요.

하지만 그런 이유로 오히려 저는 21세기를 살아가는 현대인들이 클래식을 들어야 한다고 생각합니다. 성과만을 따지며 앞만 보고 바삐 달려가고 있는 지금 내 안의 혼란을 멈추기 위해서요. 잠시 바쁜 걸음을 멈추고 우리의 내면을 성찰하게 하는 것. 그것이 바로 클래식의 쓸모가 아닐까요?

우리의 일상이 비루하고 고단하게 여겨질 때, 모두가 돈이 최고의 가치라고 말할 때, 클래식은 쓸모 있음의 가치를 더욱 빛냅니다. 몇백 년의 시간을 통과하여 지금까지 살아남은 힘은 클래식만의 비밀병기입니다. 그 힘으로 클래식은 지친 우리들에게 어떻게 해야 나를 온전

히 지키면서 살아갈 수 있을지에 대한 통찰을 선물합니다. 그렇다면 클래식을 들어야 하는 이유를 보다 더 구체적으로 알아볼까요?

첫째, 일상에 감동을 더해줍니다

앞서 말했듯이 저는 피아니스트이기도 하지만 강의도 많이 합니다. 덕분에 강연을 다니며 다양한 공간에서 많은 분들을 만났습니다. 그중에는 클래식을 한 번도 들어보지 못한 분도 많으셨고, 피아노라는 악기를 처음 봤다는 분도 계셨습니다. 기차와 버스는 물론이고 배까지 타고 들어가 만난 낙도의 꼬마들도 기억이 생생합니다. 서울에서 피아니스트가 왔다고 박수를 치며 신기해하던 녀석들의 초롱초롱한 눈망울이 지금도 잊히질 않습니다. 그러고 보니 마치 '전국노래자랑'을 진행하는 송해 선생님처럼 '전국클래식자랑'을 하고 다닌 셈이네요.

저는 클래식 강연을 할 때마다 악기를 들고 다닐 수 없는 피아니스트이다 보니 좋은 피아노가 있는 곳에서 멋진 연주를 들려드리고 싶은 마음이 큽니다. 많은 조건들이 예전보다 좋아지긴 했어도 아직도 대부분의 강연 장소가 제대로 된 연주를 하거나 클래식 강의를 하기에 부족한 것이 현실입니다. 좋은 연주를 들려드릴 만한 여건이 허락되지 않을 때는 다소 아쉬운 마음이 드는 것도 사실이고요. 그렇다고해서 공간과 악기 탓만 할 수는 없는 노릇입니다.

그런 척박한 상황에서도 보석 같은 만남들이 있었습니다. 그중 가장 기억에 남는 분은 어느 지방 강의를 갔을 때 만난 어르신입니다.

도서관 강의였던 것으로 기억하는데, 그 강의는 누구나 와서 들을 수 있는 무료 강의였습니다. 어르신은 강의가 시작된 지 한참이 지난 뒤에야 강의실 뒷문을 열고 들어오셨습니다. 늦게 오셨으니 맨 뒷자리에 앉으셨고, 얼마 지나지 않아 고개를 떨구고 주무셨습니다. 청중이 아무리 많아도 앞에서 강의를 하는 사람의 눈에는 청중들의 모습이 모두 다 보입니다. 다른 분들의 열정적인 태도와는 상반되는 모습이었지요. 저는 내심 마음이 상했지만 강의를 끝까지 잘 마무리하였습니다.

이윽고 강의를 무사히 마치고 자리를 정리하던 차였습니다. 그 어르신은 제가 뒷정리를 마칠 때까지 강의실에서 기다리시더니 저와 시선이 마주치자 호주머니에서 주섬주섬 뭔가를 꺼내며 저에게 건네주셨습니다. 청포도 알사탕 두 알이었습니다. 그리고 이렇게 말씀하셨지요.

"선생님, 저 오늘 너무 행복했습니다. 클래식은 처음 들었네요. 사는 게 힘들어서 저 같은 사람이랑 안 어울리는 음악이라고 생각했는데, 오늘 제가 이런 음악을 들었다는 게 진짜 황홀하고 기쁩니다. 며칠 동안 불면증으로 잠도 못 자고 힘들었는데, 선생님께서 들려주신 음악을 듣고 잠깐이나마 잠들었어요. 마음이 편안해져서 잠이 솔솔 오더라고요. 강의 중에 졸아서 죄송합니다. 허허! 제가 드릴 건 없고 서울 가시면서 이 사탕 드세요. 오늘 정말 감사했습니다!"

어르신은 그렇게 말씀을 마치시고 뚜벅뚜벅 뒤돌아 나기셨습니다. '아…!' 순간, 뭐라고 형언할 수 없는 감동이 밀려와 심장 저 아래에서부터 울컥한 감정이 북받쳤습니다. 저는 제 손에 쥐어진 청포도 사탕

을 한참 동안 바라봤습니다. 나중에 알고 보니 그 어르신은 도서관 인근에서 공사 일을 하고 퇴근하시던 길에 제 강의를 홍보하는 플래카드를 보시고 우연히 들르신 분이었습니다. 나이가 꽤 많은 분이셨지요. 처음 만나는 사람 덕분에 처음 듣는 클래식에 감동을 받아 고마움을 고백하신 어르신의 모습을 떠올릴 때마다 저는 '이것이야말로 음악의 힘이로구나' 하고 감탄합니다. 더불어서 더욱더 많은 분들에게 음악의 감동을 전해야겠다는 사명감을 느낍니다. 이처럼 클래식은 일상에 잔잔히 스며들어 위로와 감동으로 우리를 물들입니다.

둘째, 내가 누구인지 알 수 있도록 도와줍니다

클래식에 관심을 기울이면서 음악을 듣다 보면, 특정 작곡가의 특정 작품에 끌리는 자신을 발견하게 됩니다. 그리고 자신이 왜 이 음악에 이렇게 끌리는지 생각하다 보면 어느 순간 내가 어떤 감정에 동요되는지 알아차리게 됩니다. 내가 모르던 나에 대해 알게 되는 순간이지요. 저 같은 경우는 바흐의 음악에 자석처럼 끌렸습니다. 우리는 일상생활에서 이런 경험을 다들 합니다. 처음엔 몰랐는데 친해지고 나서 보니 상대와 내가 닮은 구석이 많은 상황, 다들 한 번쯤은 경험해본 적 있지 않나요? 저는 군더더기 없는 것을 좋아하고, 정리를 좋아하고, 수학과 건축을 좋아하며, 뭔가를 시작하면 꼭 마침표를 찍고야 마는 성향입니다. 일상에서 성실이 주는 강력한 힘을 믿고, 이유가 분명한 일에는 납득이 빠른 저라는 사람의 성향을 바흐의 음악을 들으

면서 확신했습니다. '아… 나는 이런 사람이구나' 하고요.

바흐에 대해서는 하나도 모르던 때였음에도 저도 모르게 그의 음악을 들으면 전율이 느껴지며 좋았지요. 이후 바흐의 음악을 듣고 그의 삶에 대해 공부하면서 제가 굉장히 중요하게 생각하는 가치를 바흐 역시 추구했음을 알게 되었습니다. 저는 필요한 음들만 사용해서 명징한 음악의 흐름을 느끼게 만들어주는, 그러면서도 따뜻한 온기가 느껴지는 바흐의 음악이 좋습니다. 이처럼 좋아하는 음악가를 알면, 그 사람이 어떤 취향과 성향을 가진 사람인지 짐작할 수 있습니다. 음악으로써 사람을 이해한다는 것. 근사하지 않은가요? 그 첫 시작은 바로 자기 자신일 테고요.

클래식은 희로애락애오욕을 비롯한 세상의 모든 감정 변화를 다양한 화법으로 표현합니다. 하나의 곡 안에서도 다양한 변주가 일어나고, 같은 곡이라도 연주하는 악기나 연주자에 따라 곡의 느낌이 달라지기도 합니다. 그래서 같은 곡을 다양한 버전의 연주로 들어보는 재미가 있습니다. 클래식은 자신의 색깔을 드러내고 표현하도록 용기를 주고, 다양함을 음미하는 즐거움을 선사합니다.

셋째, 나를 더 좋은 사람으로 만들어줍니다

클래식을 듣는 순간은 특별합니다. 음악 하나만 바꿔 틀었을 뿐인데도 내 삶이 더 나아지는 것 같고, 스스로를 소중히 여기게 해주지요. 볼륨이 크고 비트가 빠른 음악이 주는 강렬함과 짜릿함도 좋지

만 그런 음악들을 자주 접하면 마음이 쉽게 요동치고 흥분됩니다. 반면 클래식은 나를 들여다볼 수 있게 여유를 주고, 사랑을 느끼게 합니다. 그리고 사람들에게 선한 영향력을 베풀고 싶게 해줍니다. 좋은 음악이 좋은 사람을 만든다는 소크라테스의 말은 맞습니다.

제가 독일에서 유학하던 때의 이야기입니다. 제가 살던 옆집엔 엄청 긴 레게머리에 코와 귀에 주렁주렁 금속 고리를 달고, 무서운 동물 문양의 문신을 온몸에 새긴 남학생이 살고 있었습니다. 이사 오던 첫날, 저는 우연히 마주친 그 남학생의 위협적인 모습에 놀라 속으로 조심해야겠다고 다짐했습니다. 당시 제가 살던 곳은 집들이 일렬로 다닥다닥 붙어 있어서 사람들이 들고 나는 소리가 다 들리는 구조였습니다. 그 남학생이 저희 집 앞을 지날 때면 온몸에 달린 금속 덩어리가 찰랑거리는 소리가 들렸습니다. 《잭과 콩나무》 속의 거인처럼 발자국 소리도 무척 요란했지요. 집에서 매일 피아노를 치던 저는 혹시라도 그 남학생과 마주치면 피아노 소리가 시끄럽다고 화를 낼까 봐 저도 모르게 위축되었던 기억이 납니다.

그러던 어느 날이었지요. 초인종이 울리는 소리에 나가 보니 벨을 누른 사람은 온데간데없고 문 앞에 작은 화분과 편지만 덩그러니 놓여 있더군요. '이런 선물을 해줄 사람이 없는데 누구지' 하고 편지를 읽어보니, 선물의 주인공은 옆집의 그 친구였습니다. 아침마다 슈만의 음악을 연주해줘서 고맙다고, 덕분에 자기는 음악회에 온 근사한 사람이 된 기분이었다면서 그 우락부락하고 무서운 거인이 집 앞에 화

분을 놓고 간 거였지요. 편지의 말미에는 이런 문장이 적혀 있었습니다. '넌 참 좋은 사람이야.'

음악을 들려준 대가로 고맙다는 인사에 선물까지 받고, 여기에 좋은 사람이라는 찬사까지 듣고 나서 저는 마음속으로 크게 놀랐습니다. 사실 제가 좋은 사람이었다기보다는 그 친구 스스로 음악을 느낄 줄 아는 좋은 사람으로 변화된 것이지요. 저는 그저 슈만의 언어에 그가 귀를 기울일 수 있도록 연주를 했을 뿐이고요.

그날 이후 그 친구는 덕분에 조금씩 음악을 사랑하게 됐다면서 종종 저와 음악과 인생에 관한 이야기들을 나눴습니다. 나중에 알게 된 사실이지만 옆집 친구는 마음의 상처가 많아서 항상 화가 가득했었답니다. 그래서 음악도 강렬한 것만 좋아했는데, 오고 가며 제가 연주하던 클래식 음악을 듣다 보니 자신을 좀 더 사랑하게 됐다고 이야기해주었습니다. 덕분에 마음을 열고 사람들과 이야기를 나누게 되었다고, 클래식이 자기 안에 숨어 있던 사랑을 느끼게 해줘서 자신이 점점 좋은 사람이 되어가는 중인 것 같다고 하더군요.

넷째, 시간을 견디는 힘을 길러줍니다

클래식은 한 번 듣는다고 귀에 쏙쏙 들어오는 음악은 아닙니다. 우리가 일반적으로 클래식이라고 듣기 시작하는 비로크음악은 17세기에 만들어진 음악이므로 사람 나이로 따지면 400살 가까이 됩니다. 한마디로 말해서 시간을 이겨낸 음악이지요. 점점 더 빠르고, 쉽고,

강렬한 것을 원하는 시대에 느리지만 여유롭고, 어렵지만 의미 있고, 자극적이지 않지만 여운이 남는 클래식의 힘은 대단합니다. 주요 멜로디만 골라 급하게 들어서는 제대로 클래식을 음미할 수 없습니다. 클래식을 듣는 데에는 시간이 걸립니다. 그렇지만 시간을 들여 처음부터 끝까지 한 곡을 다 듣고 나면 주요 멜로디만 잠깐 들었을 때와는 어마어마하게 다른 느낌을 받을 수 있습니다. 고전 문학작품의 내용을 몇 줄로 요약한 줄거리를 읽는다고 해서 작품을 모두 이해한 것이 아닌 것처럼 말입니다.

짧은 곡이라도 온전히 소리에 집중해서 클래식 음악을 들어보시길 권합니다. 하루에 한 번이라도 마음을 비우고 소리를 듣는 것에 집중하는 시간을 갖는다면 쫓기듯 사는 일상에서 휴식과 평안을 찾을 수 있습니다. 요즘 우리는 짧은 길이의 텍스트나 짧은 러닝 타임의 동영상 클립을 읽고 보는 데에 익숙해져서 타인의 말에 오랫동안 귀를 기울이는 일이나 한 권의 책을 천천히 집중해서 읽는 일에 인색해졌습니다. 무언가를 끝까지 읽고 듣는 것이 참으로 어려운 일이 되어버린 것이지요. 클래식 음악을 들으며 곡의 마지막 음까지 귀에 담아내는 경험은 빠르게만 흘러가는 일상에서 새로운 타입의 성취감을 선사합니다.

클래식이 뭔가요?

일상에서 우리가 '클래식'이라는 단어를 사용할 때는 대개의 경우 '고전古典'을 가리킵니다. 이 책에서 제가 말하는 클래식은 고전음악을 말합니다. 넓게는 17세기 이후부터 지금까지의 모든 음악을 가리키지만, 좁게는 하이든, 모차르트, 베토벤 등이 활동한 17~18세기의 음악을 일컬어 클래식이라고 말합니다. '클래식'의 어원은 고대 로마의 최고 계급을 칭하는 라틴어 '클라시쿠스Clássicus'에서 찾을 수 있습니다. 여기에는 '잘 정돈된, 품위 있는, 영구적이고 모범적인'이라는 형용사로서의 의미도 포함됩니다. '최고로 고급스러운 것', '걸작'이라는 의미를 담고 있는 만큼 보통 사람들에게 클래식이 어렵고 부담스럽게 여겨지는 것은 당연합니다.

'고전'의 한자 뜻을 보면 짐작하실 수 있겠지만 '오래된古' 것을 의미합니다. 그렇다고 해서 그저 막연히 오래된 것이 아니라, 그만한 가치가 있어서 긴 시간을 이겨내고 지금 우리 곁에 있는 고귀한 것을 지칭합니다. 걸작은 스스로가 걸작이라고 이야기하지 않아도 듣는 사람들이 걸작임을 인정해주고, 오래도록 전해지는 것입니다. 음악뿐만 아니라 그림이나 문학작품 등도 시간의 풍화를 이겨내고 오늘날까지 진해지는 걸작이라면 '클래식'이라는 명사를 붙일 수 있습니다. 세월을 뛰어넘는 가치가 있는 고귀한 작품들이기 때문이지요.

어떤 음악을, 어떻게 듣기 시작해야 할까요?

'이제부터 클래식을 알아야겠어!'라고 생각하고 무작정 듣기 시작
하면 오히려 어렵기만 하고 부담감만 생길 확률이 높습니다. 클래식의
세계에 처음 입문하는 분들에게 저는 그저 아름다운 소리 혹은 좋아
하는 ASMR을 듣는다는 생각을 하며 가벼운 마음으로 클래식을 들
어보시기를 권합니다. 의무나 강요에서 벗어난 채 말이지요.

1단계: 시작은 귀에 익은 유명한 선율의 짧은 곡부터

사람은 익숙한 것을 좋아합니다. 맨 처음 클래식을 들을 때는 꼭
음악가의 이름과 작품명을 아는 것부터 듣기보다는 어디선가 들어봤
던 멜로디이거나 입으로 대충이라도 따라 불러지는 멜로디의 곡부터
들으면 좋습니다. 혹은 처음 들어보는 곡이지만 그냥 들었을 때 좋은
멜로디가 있다면 그것이 우선순위가 되어도 좋습니다. 귓가에 무수한
음악이 스치고 지나가지만, 각자의 귀에 들어와 꽂히는 음악은 얼마
되지 않거든요.

사람마다 느낌이 오는 곡의 기준은 다 다릅니다. 누군가는 노래의
가사 때문에 음악에 꽂히고, 누군가는 그 음악이 갖고 있는 사연에
반하고, 또 누군가는 그저 우연히 들었을 뿐인데 뭐라고 설명할 수 없
는 미묘한 감정에 이끌려 음악에 빠집니다. 음악을 듣다가 '바로 이

음악이었어'라는 생각이 나면 작품 번호나 작곡가의 이름을 기억해 두었다가 다시 찾아 반복해서 들으면 됩니다. 우리에겐 유튜브 채널이 있으니까요. 모든 정보를 다 기억하고 있지 않아도 괜찮습니다. 해당 곡과 관계된 검색어 한두 개만 기억해도 웬만한 곡은 자동완성 기능을 통해 쉽게 찾을 수 있습니다. 그렇게 자동완성 기능을 활용하여 영상 리스트를 찾았다면, 그중에서 조회수가 많은 영상부터 들어보세요. 그리고 좀 더 경험이 많아지면 관련 영상들을 계속 따라가며 들어보세요.

음악이 실렸던 매체를 통해 음악에 가까이 갈 수도 있습니다. 영화, 드라마, 광고 등에서 배경으로 쓰인 음악이 장면의 느낌을 보다 더 강력하게 전달해주었던 부분을 다시 한번 찾아 들어보세요. 이렇게 가볍게 첫발을 내딛은 뒤 조금씩 관심과 시간이 더해지면 클래식을 품고 있는 큰 숲이 보입니다.

2단계: 3분 정도 길이의 음악 들어보기

우리의 청취 감각은 보통 가요의 길이에 익숙해져 있어서 곡의 길이가 3분 이상 넘어가면 길게 느껴지기 십상입니다. 그러므로 처음에 클래식 감상 시간의 기준점을 3분 정도로 잡고, 차차 늘려가시길 권합니다. 교향곡을 예로 들어보겠습니다. 교향곡은 한 곡의 전체 길이가 보통 20분 남짓으로 4악장으로 나뉘어 있습니다. 처음부터 전곡을 감상하시기보다는 가장 좋아하거나 제일 끌리는 악장부터 선택해서

들어보세요. 대신 이러한 청취 연습을 꾸준히 하셔야 합니다. '조금씩, 꾸준히'는 어느 분야든지 간에 정석으로 가는 지름길입니다. 또한 같은 곡을 여러 번 반복해서 듣기를 권합니다. 집중해서 들으면 더욱 좋겠고요.

3단계: 유명 작곡가의 대표작 중 아는 곡부터 들어보기

그다음에는 유명 작곡가의 대표작 중에서 아는 곡부터 조금씩 감상하시면 됩니다. 대표작은 음악가의 삶을 대변해줄 뿐만 아니라 사람들에게 가장 인기가 있는 곡이니 먼저 만나보는 것이 좋습니다. 이 책의 본문에서는 유명 작곡가들의 대표작들을 만날 수 있습니다. 물론 책이 아닌 다른 채널의 도움을 받아도 됩니다. 유튜브를 비롯해서 음악 전문 팟캐스트, 24시간 내내 방송되는 클래식 라디오 프로그램 등이 그것입니다. 스마트폰 하나만 있으면 언제 어디서든 클래식을 만날 수 있는 세상이지요.

이렇게 클래식 듣기에 익숙해지고 나면, 그 후에는 작곡가별로, 또는 연주되는 악기별로, 아니면 작곡가들의 국적별로, 작곡 형식별로 들을 수도 있습니다. 여기서 한 발 더 나아가면 시대순으로 카테고리화하여 들을 수도 있습니다. 고대, 중세, 르네상스, 바로크, 로코코, 고전주의, 낭만주의, 현대로 나누어서요. 앞에서 이야기한 방법을 더욱 구체적인 예시와 더불어 설명해보겠습니다.

클알못 A씨는 어느 날 우연히 TV 채널을 돌리다가 드라마 〈슬기로

운 의사생활〉에서 주인공들이 밴드를 결성하여 멋진 음악을 연주하는 장면을 보게 되었습니다. 무슨 곡인지는 잘 모르겠지만 멜로디가 좋아서 채널을 고정하고 시청을 이어갔지요. 그런데 지나간 장면에서 연주되었던 선율이 다른 버전으로 수술실 장면에서도 흐릅니다. 다시 들어도 여전히 좋습니다. 이윽고 방송은 끝났는데, 아까 들었던 멜로디가 머릿속에서 계속 맴돌고, 그 음악을 다시 듣고 싶어졌습니다. '제목을 모르는데 무슨 곡인지 어떻게 알아내지? 아…!'

A씨는 인터넷 검색창에 '슬기로운 의사생활 음악'이라고 타이핑해 보았습니다. 그랬더니 주인공들이 드라마 속에서 연주했던 음악은 물론이고 드라마 BGM으로 쓰인 음악 목록이 쭉 나옵니다. A씨는 머릿속에 남은 멜로디를 떠올리며, 관련된 동영상 클립이나 음악 파일을 클릭해봅니다. '드디어 찾았다! 아까 그 음악의 제목은 〈캐논〉이구나.'

제목을 알아냈으니 그다음부터 감상은 더욱 수월해집니다. A씨가 인터넷 검색창에 '캐논'이라고 치니 여러 연주자들의 다양한 〈캐논〉이 나옵니다. 여러 버전들을 이것저것 듣다 보니 A씨는 문득 이 좋은 멜로디를 누가 작곡했는지 궁금해집니다. 검색을 해보니 '요한 파헬벨'이라는 독일 사람이 작곡했다고 나옵니다. 우리에게 익숙한 음악가인 비발디, 바흐와 비슷한 시기에 활동했던 사람이라고 합니다. 생소한 인물이기는 하지만 A씨는 자신이 좋아하게 된 곡을 작곡한 음악가의 삶이 더 알고 싶어졌습니다.

어떠신가요? 우연히 듣게 된 노래 한 곡을 통해 한 사람의 클래식

지식이 차츰차츰 넓어지는 과정이 눈에 그려지시나요? 이것이 끝이 아닙니다. 음악을 감상하는 것에서 한 발 더 나아가 그 음악을 들었을 때 나의 느낌을 그림으로 그려볼 수도 있고, 글로도 남길 수 있습니다. 혹은 그 음악이 창작된 시대에 쓰인 문학작품을 찾아서 읽어볼 수도, 그 음악이 삽입된 다른 영상매체를 들여다볼 수도 있겠지요.

준비는 모두 끝났습니다,
이제 클래식 원더랜드로 떠나볼까요?

프롤로그에서 밝혔듯이 저는 피아니스트이자 인문학 강연자입니다. 음악을 말과 글로 전하는 일을 하는 동안 저는 단순히 지식을 전달하는 것만이 능사가 아니라고 생각해왔습니다. 4차 산업혁명의 시대, 많은 것들이 인공지능으로 대체되는 시절입니다. 이럴 때일수록 내가 나이기에 느낄 수 있는 고유한 감정과 정체성이 더욱 중요해지지 않을까 싶습니다. 그것들이야말로 우리를 지켜줄 수 있는 비밀병기가 되어줄 것이라고 저는 믿습니다.

이 책에서 저는 피아니스트로서 제가 악기를 연주하면서 느꼈던 감성과 클래식을 소개하는 사람으로서의 인문학적 지식을 함께 녹여내어 클래식이 처음인 여러분들에게 클래식의 쓸모를 전하고자 합니다. 세상에는 무수히 많은 클래식 책이 있습니다. 필력이 좋은 클

래식 애호가가 쓴 책도 있고, 재치의 언어로 대중들의 구미를 당기는 책도 있습니다. 모두 저마다의 매력이 있지요. 이 책의 매력이 무엇이냐고 물으신다면 저는 오랫동안 악기를 만져본 사람만의 차별화된 언어가 이 책의 문장들 속에 담겼다고 자신 있게 말씀드릴 수 있습니다.

우리는 오래전 인물의 삶에 지금 내 모습을 비춰볼 수 있습니다. 그 과정을 통해 현재 내 삶의 문제에 대한 답을 찾을 수도 있고요. 이 책이 부디 독자 분들께서 클래식의 기쁨을 오롯이 즐기고, 마음속에 피어오르는 자신만의 고유한 느낌과 자기 본연의 취향을 찾아가는 데 도움이 되기를 바랍니다.

이 책을 보다 유용하게 활용하는 법

니며 퇴사와 이직을 반복했던 바흐의 삶을 살펴보다 보면, 밥벌이를 한다는 것은 시대를 초월해 누구에게나 힘겨운 일임을 새삼 깨닫습니다.

〈토카타와 푸가 D단조, BWV.565〉»

커피와 오르간을 사랑했던 바흐

: 바이마르 시기

이후 바흐의 음악적 생애는 바흐가 생전에 머물며 일했던 지역을 기준으로 구분합니다. 바이마르 시기, 쾨텐Köthen 시기, 라이프치히 시기가 바로 그것입니다. 이 세 도시는 완행 기차를 타고 이동해도 2시간 안팎이면 도착할 정도로 가깝게 붙어 있습니다. 바흐는 세상을 떠날 때까지 한 번도 독일 밖으로 나간 적이 없었습니다.

그럼 20대 초반의 바흐가 자신의 음악적 역량을 피워나가기 시작했던 도시 바이마르로 떠나볼까요? 바흐가 바이마르로 이사하게 된 가장 직접적인 이유는 월급이었습니다. 1708년, 뮐하우젠에서의 일자리가 마음에 들지 않았던 바흐는 바이마르를 여행하다가 우연히 빌헬름 에른스트 대공 앞에서 연주를 하게 됐고,

042

본문에 언급된 작품을 바로 감상하실 수 있도록
QR코드를 수록했습니다.

Wolfgang Amadeus Mozart

1756~1791

▶ 모차르트의 생애
8분 정리

▶ 모차르트의 대표곡을
더 듣고 싶다면

01 〈피아노 협주곡 제21번 C장조, K.467〉 2악장 '안단테'
02 〈피아노 소나타 제11번 A장조, K.331〉〈터키행진곡〉 3악장
03 〈'아, 어머니께 말씀드리죠' 주제에 의한 변주곡 C장조, K.265〉
 〈작은 별 변주곡〉
04 오페라 〈피가로의 결혼, K.492〉 중 '편지 이중창'
05 오페라 〈돈 조반니, K.527〉 중 '그대의 손을 나에게'
06 오페라 〈돈 조반니, K.527〉 중 '카탈로그의 노래'
07 오페라 〈마술피리, K.620〉 중 '밤의 여왕' 아리아
08 〈교향곡 제25번 G단조, K.183〉 1악장
09 〈교향곡 제40번 G단조, K.550〉 1악장
10 〈교향곡 제41번 '쥬피터' C장조, K.551〉 4악장
11 〈세레나데 제13번 '아이네 클라이네 나흐트무지크' G장조, K.525〉 1악장
12 〈세레나데 제13번 '아이네 클라이네 나흐트무지크' G장조, K.525〉 2악장
13 〈성악곡 '아베 베룸 코르푸스' D장조, K.618〉
14 〈레퀴엠 D단조, K.626〉 중 '입당송'
15 〈레퀴엠 D단조, K.626〉 중 '진노의 날'
16 〈레퀴엠 D단조, K.626〉 중 '슬픔의 날'

02 · 볼프강 아마데우스 모차르트 091

저자가 직접 해설을 곁들인 음악가 소개 영상 QR코드를 수록했습니다.
7~9분 내외의 부담 없이 들을 수 있는 알짜배기 클래식 강의 영상을 통해
본문의 내용을 다시 한번 정리해보세요.

책 속에 언급된 음악가들의 더욱 많은 대표곡을 감상하실 수 있도록
전공자 시선에서 엄선한 플레이리스트 QR코드를 수록했습니다.
음악가들의 대표곡을 들으면서 그들의 삶을 한층 더 깊이 느껴보세요.

“신을 믿지 않은 음악가는 있어도
바흐를 믿지 않은 음악가는 없다.”

_작곡가 마우리치오 카겔

요한 제바스티안 바흐

Johann Sebastian Bach (1685~1750, 독일)

성실, 일상을 소중하게

#서양음악의아버지 #바로크 #대위법 #토마스교회 #라이프치히 #골드베르크변주곡
#보이저호골든레코드 #교회음악 #평균율 #B단조미사 #프로일잘러음악가

'프로일잘러' 바흐

저는 매일 아침 달리기를 합니다. 20대 시절에는 하프 마라톤 완주를 목표로 뛰었던 적도 있습니다. 기록을 달성하고 싶었거든요. 하지만 지금 저의 목표는 달리기를 성실하고 꾸준히 이어가는 것입니다. 풀코스 마라톤 참가나 좋은 기록 달성을 목표로 뛰는 사람도 있겠지만, 매일 아침 뛰지 않아도 될 100만 가지의 이유에 유혹당하지 않고 저와의 약속을 지키는 것이 요즘 제가 세운 최대 목표입니다. 누가 시키지 않아도 매일 자발적으로 꼭 해내는 루틴이 있는 삶은 그 의미가 각별합니다. 그 루틴을 이어가는 데 대단한 결과, 남들의 시선은 중요하지 않습니다. 저는 오늘도 잠깐의 의욕으로 잠시 반짝하는 하루가 아닌, 매일의 일상을

소중하게 여기며 성실히 살아가는 연습을 하는 중입니다.

제 삶이 이런 변화를 맞이하게 된 데에 큰 역할을 한 음악가가 있습니다. 바로 요한 제바스티안 바흐입니다. 서양음악사에는 수많은 음악가들이 등장하지만 바흐만큼 성실했던 사람은 찾기가 어렵습니다. 예술가에게는 자기만의 소명의식과 장인정신이 필요한데, 그런 면에서 바흐를 따라올 자가 없습니다. 그는 매일의 작은 성공들을 그러모아 자기만의 깊고 넓은 음악 세계를 창조했습니다. 바흐의 음악에는 잔재주를 부리지 않고 한 걸음 한 걸음 나아간 흔적이 역력합니다. 그의 음악은 강렬하고 현란하지는 않지만, 말로는 표현하기 어려운 진한 감동이 서려 있습니다.

우리는 흔히 바흐를 '서양음악의 아버지'라고 부릅니다. 바흐가 활동하던 18세기에는 기악곡보다 성악곡이 더 우세했습니다. 그러나 바흐는 악기의 무한한 가능성을 간파하여 여러 장르의 기악 독주곡과 기악 합주곡을 작곡했습니다. 악기를 성악을 보조하는 반주 도구로만 보지 않고, 악기 각각의 독립성과 개성을 강조한 작품들을 창작했던 것이지요. 바흐는 악기 저마다의 조율 체계에 입각해 새로운 형식의 창의적인 곡들을 작곡했습니다. 《여섯 개의 무반주 첼로 모음곡》이나 소규모 악기군들을 모아 협주곡으로 만든 《브란덴부르크 협주곡》 등이 그 예입니다.

또한 그 이전까지는 '순정률'(음과 음 사이의 진동수 비가 정수로 이루어진 음률)로 조율된 악기로 연주해야 하는 곡들이 대부분이었

습니다. 그런데 바흐는 '평균율'(한 옥타브 안에 들어 있는 12개의 모든 음들의 비가 반음 간격으로 일정한 음률)로 조율된 악기를 위한 모음 곡을 작곡하는 등 그 누구보다도 창의적으로 새로운 장르를 개척 해나갔습니다. 그 과정에서 서양음악의 체계가 자연스럽게 정립 되었지요. 20세기 최고의 밴드 비틀스The Beatles도 자신들의 음악 적 근원을 바흐라고 언급했을 정도로 그는 서양음악사에 지대한 영향을 끼쳤습니다.

바흐는 새로운 음악적 모험을 추구함과 동시에 살아생전 1,080 곡이 넘는 작품을 작곡했을 만큼 양적인 면에서도 창작열을 뜨 겁게 불태운 작곡가입니다. 바흐는 다작의 작곡가이기도 했지만 다산의 작곡가이기도 합니다. 열 살이라는 어린 나이에 양친을 모두 잃고 큰형의 돌봄 속에서 성장한 바흐는 결혼 후 스무 명의 아이를 낳아 키웠습니다. 음악가로서 바흐는 고집스러우면서도 성 실했고, 아버지로서 바흐는 엄격하면서도 다정했습니다. 남편으로 서는 참 따뜻한 사람이었고, 신을 섬기는 사람으로서는 경건하며 정직했습니다. 실제로 바흐의 작품 중에는 〈마태 수난곡, BWV.244〉 처럼 종교와 관계된 곡이 많습니다. 그 곡들에는 종교를 초월하 여 인간이라면 누구나 느낄 수 있는 선함과 숭고함이 배어 있습 니다. 바흐의 음악에는 장엄함과 신실함만 담겨 있지 않습니다. 한편에는 가족을 향한 사랑과 일상의 소중함을 담은 소소한 행 복이 느껴지는 곡들도 있습니다.

어른이 되어서 만난 바흐에게 저는 작곡가로서의 위대한 업적을 묻기보다 자신의 한평생을 어떤 마음으로 살아냈는지 듣고 싶습니다. 그럼 이제부터 그의 삶에 깃들었던 희로애락의 여정을 한번 살펴볼까요?

음악가 집안의
성실한 예비 꼬마 음악가

바흐의 생애를 살펴보기 전에 우선 바흐의 집안 내력을 먼저 알아보겠습니다. 바흐의 가문은 바흐를 중심으로 그 선조와 후대를 통틀어 7대에 걸쳐 50명 이상 음악가를 배출했습니다. 바흐는 그러한 집안의 내력에 자부심이 컸기에 가문의 영광을 기리기 위해 직접 족보를 만들기도 했습니다. 그렇다 보니 서양음악사를 공부하다 보면 여러 명의 바흐가 등장하여 헷갈리기도 하지요. 그래서 이들은 긴 이름으로 부르는 대신 바흐라는 성 앞에 각자가 활동했던 지명을 붙여 부르곤 합니다. 그중에서 가장 유명한 바흐이자, 이 장에서 다루는 인물인 요한 제바스티안 바흐는 '라이프치히의 바흐'라고 불립니다. 그의 장남 빌헬름 프리데만 바흐Wilhelm Friedemann Bach는 '드레스덴의 바흐', 둘째 아들 카를 필리프 에마누엘 바흐Carl Philipp Emanuel Bach는 '베를린의 바흐', 막내아들

요한 크리스티안 바흐 Johann Christian Bach는 '런던의 바흐'라고 부르는 식이지요.

음악가 가문으로서의 바흐 가문을 살펴보기 위해서는 바흐의 4대조인 파이트 바흐 Viet Bach로 거슬러 올라갑니다. 그는 헝가리 인근에서 살다가 가족들을 이끌고 독일 튀링겐주의 도시 아이제나흐 Eisenach로 이주합니다. 이후 그곳에서 방앗간을 운영했는데, 얼마나 음악이 좋았으면 밀이 빻아지는 동안에도 치터 Zither(골무로 줄을 뜯어 음을 내는 현악기의 일종)를 연주할 만큼 음악 애호가였답니다. 바흐의 가족에게 음악은 살면서 꼭 필요한 공기 같은 것이었습니다. 생활 속 음악이란 바로 이런 것이 아닐까요? 그들에게 음악은 직업이자 취미였으며, 음악에 대한 사랑은 할아버지에게서 아버지로, 아버지에게서 아들로, 그리고 손자로 시간을 따라 자연스럽게 전해졌습니다.

부유하지는 않았지만 다복한 집안에서 음악적인 분위기를 한껏 느끼며 성장하던 바흐에게 큰 불행이 닥칩니다. 아홉 살에 어머니가 돌아가시고, 이듬해 열 살에는 아버지마저 세상을 떠난 것이지요. 부모님의 연이은 죽음 이후, 바흐의 형제들은 뿔뿔이 흩어집니다. 바흐는 그때까지 살던 고향 아이제나흐를 떠나 둘째 형과 함께 큰형의 집으로 삶의 터전을 옮깁니다. 당시 큰형은 타지에서 오르간 연주자로 돈을 벌고 있었습니다. 혼자서도 꾸려가기에 벅찬 살림이었을 텐데 동생 둘의 생계까지 떠맡아야 했을

큰형의 일상도 많이 고단했으리라 여겨집니다.

한번은 이런 일도 있었습니다. 오르간 연주자였던 형이 어렵게 구해온 악보가 궁금했던 바흐는 6개월에 걸쳐 밤마다 달빛 아래서 몰래 악보를 필사하며 그 내용을 익혔습니다. 그런데 꼬리가 길면 밟힌다고 했던가요? 동생이 자신의 악보를 몰래 가져갔던 것을 안 형은 매우 화를 내며 바흐가 직접 필사한 악보까지 전부 빼앗아 불태워버렸습니다. 하지만 바흐와 큰형의 사이가 심각하게 나쁜 것은 아니었습니다. 단지 잠시 화가 나서였지, 큰형은 평생 동안 바흐에게 좋은 음악적 멘토였습니다. 바흐 형제의 우애는 굉장히 두터웠습니다. 오죽하면 바흐의 바로 손위 형인 요한 야코프 바흐가 스웨덴으로 떠나는 시점에 형의 송별회를 위해서 〈사랑하는 형과의 작별에 부치는 카프리치오 Bb장조, BWV.992〉를 작곡하기도 했습니다. 바흐가 아른슈타트Arnstadt에서 일하고 있을 때인 1704년의 일입니다. 평생 독일에서만 머물렀던 바흐 입장에선 멀리 떠나는 형과의 이별이 슬펐던 것이지요. 그들은 서로 음악으로 애정을 표현하고 주고받았습니다. 다시 큰형과의 악보 사건으로 돌아와서, 이 사건의 전말이 어찌 되었든지 간에 10대 초반인 아이가 반년 동안 잠잘 시간도 줄여가면서 손으로 일일이 악보를 사보했다는 것은 대단한 열정입니다.

바흐는 이렇듯 본격적인 작곡을 하기 이전에 좋은 악보를 필사하는 것으로 자신의 음악적 능력을 쌓아갔습니다. 좋은 글을 쓰

기 위해 좋은 작품을 직접 필사하면서 글쓰기의 감각을 익혀가는 것과 비슷합니다. 악보 하나를 손에 넣기가 어려웠던 그 시절, 음악에 대한 열정이 넘쳤던 바흐는 비록 끼니는 굶을지라도 악보만 구할 수 있으면 행복했습니다.

직장생활은 언제나 힘들어

열다섯 살이 된 바흐는 큰형의 집에서 수백 킬로미터 떨어진 성 미하엘 교회 부속학교에 입학합니다. 성 미하엘 교회 부속학교는 기숙학교였기에 숙식이 제공되었습니다. 그곳에 진학하게 된 것은 형네 집에서 더부살이를 하던 바흐에게는 더할 나위 없이 좋은 기회였습니다. 소년 바흐의 홀로서기가 시작된 것이지요. 이후 3년간의 학교생활을 무사히 마친 바흐는 곧장 일자리를 구합니다. 가난한 고학생이었던 바흐에게 대학 진학은 사치였기 때문입니다.

1703년, 열여덟 살의 바흐는 생애 첫 직장에 출근하게 됩니다. 그의 첫 근무지는 튀링겐주의 도시 아른슈타트에 위치한 한 교회였습니다. 이곳에서 바흐는 오르간 연주자 겸 합창단 감독으로 일하게 됩니다. 어린 나이에 자신보다 나이가 많은 성가대 단원들을 이끌며 교회의 모든 음악을 책임져야 했던 바흐는 혼신의

힘을 다해 일했지만 단원들과의 마찰을 피할 수 없었습니다. 바흐는 머리도 식힐 겸 4주간의 여행 휴가를 신청하고 잠시 길을 떠나기에 이릅니다.

애당초 4주 정도로 계획했던 여행은 넉 달로 길어졌고, 이 여행을 하는 동안 바흐는 오르간 연주자 북스테후데Buxtehude의 음악에 푹 빠지게 됩니다. 자신의 음악적 스승이었던 북스테후데의 연주회를 들으러 가기 위해 바흐가 독일의 뤼벡Lübeck까지 420킬로미터를 걸어간 이야기는 매우 유명합니다. 이 무렵 바흐가 북스테후데의 영향을 받아 작곡한 곡이 **〈토카타와 푸가 D단조, BWV.565〉**(이하 〈토카타와 푸가 D단조〉)입니다.

여기서 'BWV'란 독일의 음악학자 볼프강 슈미더Wolfgang Schmieder가 바흐의 작품을 장르별로 정리한 목록인 '바흐 작품 목록Bach Werke Verzeiches'의 줄임말입니다. BWV는 성악 장르인 칸타타부터 1번으로 시작해 현재는 1126번(《찬양하라 우리 주》)까지 있습니다. 바흐는 생전에 따로 자신이 작곡한 곡들을 모은 작품집을 출판한 적이 없기 때문에 그의 곡에는 다른 작곡가들처럼 'Op'(작품 번호를 나타내는 라틴어 'Opus'의 줄임말)가 붙지 않는 것이 특징입니다. 1126번에 이르는 BWV를 정확히 외우는 것이 어렵다면 장르와 조성을 기억하는 것도 좋은 방법입니다.

〈토카타와 푸가 D단조〉는 바흐의 작품 중 가장 대중적인 곡입니다. 제목만 들어서는 어떤 곡인지 잘 모르시겠지만, 음악을

듣는 순간 '아! 이 음악!' 하실 정도로 영화나 예능 프로그램 등에서 반전 혹은 좌절의 순간에 배경음악으로 많이 사용된 곡입니다. '띠로리~ 띠로리로리~ 로~' 하며 파이프오르간이 울려 퍼지는 소리는 〈토카타와 푸가 D단조〉의 첫 소절입니다.

넉 달 동안의 여행을 마치고 다시 일하던 교회로 돌아온 바흐는 예전의 바흐가 아니었습니다. 그사이 그의 음악은 더 진보했으나 교회 사람들과의 마찰은 더욱 거세졌고, 결국 바흐는 1707년 직장을 옮기게 됩니다. 그리고 같은 해 육촌 사이인 마리아 바르바라와 결혼을 합니다. 바흐의 결혼생활은 행복했지만 뮐하우젠Mühlhausen의 새로운 일자리는 생각보다 만족스럽지 못했습니다. 뮐하우젠은 경제적인 조건도, 그곳에서 얻게 된 성 블라지우스 교회의 오르간 연주자라는 자리도 썩 매력적이지 않았습니다. 게다가 당시의 뮐하우젠은 다분히 교리주의에 빠져 있던 정통 루터파와 개인의 종교 감정을 소중히 여기는 경건파와의 싸움이 한창이던 지역이었습니다. 그런데 바흐 집안은 대대로 정통 루터파였던 것에 반해 정작 바흐 자신은 개인의 종교 감정을 소중히 여기는 입장이었습니다. 여러 가지 면에서 불편한 일들이 많이 생긴 것이지요. 종교에 대한 입장 차이는 예술가의 작품에 많은 영향을 끼칩니다 바흐의 이런 입장이 당시 작곡한 작품에 스며들어 있습니다. 바흐가 한곳에 정착하여 오랫동안 일을 하게 된 것은 이로부터 한참 뒤의 일입니다. 젊은 시절 여러 직장을 옮겨 다

니며 퇴사와 이직을 반복했던 바흐의 삶을 살펴보다 보면, 밥벌이를 한다는 것은 시대를 초월해 누구에게나 힘겨운 일임을 새삼 깨닫습니다.

〈토카타와 푸가 D단조, BWV.565〉 ▶

커피와 오르간을 사랑했던 바흐

: 바이마르 시기

이후 바흐의 음악적 생애는 바흐가 생전에 머물며 일했던 지역을 기준으로 구분합니다. 바이마르 시기, 쾨텐Köthen 시기, 라이프치히 시기가 바로 그것입니다. 이 세 도시는 완행 기차를 타고 이동해도 2시간 안팎이면 도착할 정도로 가깝게 붙어 있습니다. 바흐는 세상을 떠날 때까지 한 번도 독일 밖으로 나간 적이 없었습니다.

그럼 20대 초반의 바흐가 자신의 음악적 역량을 피워나가기 시작했던 도시 바이마르로 떠나볼까요? 바흐가 바이마르로 이사하게 된 가장 직접적인 이유는 월급이었습니다. 1708년, 뮐하우젠에서의 일자리가 마음에 들지 않았던 바흐는 바이마르를 여행하다가 우연히 빌헬름 에른스트 대공 앞에서 연주를 하게 됐고,

뮐하우젠보다 더 매력적이고 경제적으로도 좋은 조건이었던 바이마르 궁정의 오르간 연주자로 뽑힙니다. 당시 음악가들이 일할 수 있는 곳은 교회 아니면 궁정이었습니다. 물론 둘 중 궁정의 월급이 더 많았고요. 결혼도 하고 아이까지 낳았으니 생활형 작곡가 바흐에게는 당장의 위대한 음악적 업적보다 현실적인 생계 해결이 우선이었습니다.

바흐는 바이마르에서 약 10년(1708~1717) 동안 궁정 오르간 연주자로 일하는 동시에 바이올린 연주자로도 활동했습니다. 워낙 건반악기를 좋아했고 건반악기를 위한 곡을 많이 작곡했기에 그가 바이올린 연주자로 오케스트라에서 활약했다니 놀랍습니다. 바흐는 1714년부터는 일반 연주자에서 악장으로 승진해 봉직했습니다. 참고로 오케스트라에서 악장은 지휘자를 제외한 연주자들 중 가장 서열이 높습니다. 보통 오케스트라 제일 왼쪽 앞줄에 앉아 있는 바이올린 연주자가 악장을 맡습니다. 악장은 지휘자가 부재할 때 지휘자 역할을 대신하기도 합니다.

우리 귀에 익숙한 바흐의 유명한 작품들은 바이마르 시기부터 탄생합니다. 이 시기에 바흐는 안토니오 비발디Antonio Vivaldi 같은 이탈리아 음악가들의 작풍을 받아들이면서 자신만의 음악 세계를 재창조합니다. 또한 오르간 연주자로서도 크게 성장하여 바이마르 시기에 오르간 곡과 칸타타를 매우 많이 작곡합니다. 바흐는 훌륭한 오르간 연주자였을 뿐만 아니라 악기의 기계적인 구

성과 특징에도 관심이 많았기에 오르간 수리도 탁월하게 해냈습니다. 그 때문인지 바흐의 모습을 담은 그림 중에는 유난히 오르간 앞에 앉아 있는 모습이 많습니다.

이쯤에서 칸타타에 대해 이야기해볼까 합니다. 여러분, 칸타타 하면 커피가 떠오르지 않나요? 갈색 알루미늄 캔에 담긴 캔커피 말이에요. 실제로 바흐는 엄청난 커피 애호가였습니다. 아프리카가 원산지인 커피는 17세기 무렵 독일에 들어왔는데, 커피는 루터파 기독교 신자였던 바흐마저도 매혹시킨 강렬한 맛과 향을 지닌 유혹의 음료였습니다. 350여 년 전 바흐는 오늘날 우리들처럼 카페 한구석에 앉아 진한 커피를 음미하며 커피에 관한 곡을 창작했습니다. 일명 '커피 칸타타'라고도 불리는 이 곡의 원래 제목은 **〈조용히 해요 떠들지 마시고요, BWV.211〉**입니다. 제목이 상당히 긴 편이므로 이 책에서는 간단하게 **〈커피 칸타타〉**라고 부르겠습니다. 바흐가 작곡한 대부분의 음악이 짙은 종교적 색채를 띠는 데 반해 〈커피 칸타타〉는 조금 예외적인 느낌이 깃든 곡입니다. 내용이 매우 서민적이며 바흐의 인간적이고 개인적인 취향을 느끼게 해주는 몇 안 되는 곡이지요.

〈커피 칸타타〉는 18세기 커피하우스에서 연주되었던 곡으로, 커피를 찬양하는 음악입니다. '칸타타'는 '노래하다'라는 뜻의 이탈리아어 '칸타레Cantare'에서 유래한 장르입니다. 칸타타는 내용에 따라 종교적인 뉘앙스의 '교회 칸타타'와 소규모 오페라곡인 '실내

칸타타'로 나뉩니다. 실내 칸타타는 '세속 칸타타'라고도 부르는데, 스토리가 있는 작은 음악극을 일컫습니다. 교회 칸타타가 진중한 데 반해 실내 칸타타는 곡 전체가 한 편의 드라마 같고 기교적인 것이 특징입니다. 바흐의 〈커피 칸타타〉는 전형적인 실내 칸타타 작품이지요. 짐작건대 우리가 자주 마시는 그 캔커피의 이름도 여기서 유래하지 않았을까 싶습니다.

바흐의 〈커피 칸타타〉는 1732년, 그의 나이 마흔일곱에 작곡한 곡입니다. 이 곡은 풍자와 익살스러운 내용으로 가득한데, 커피를 끊으라고 강요하는 아버지 슈렌드리안과 딸 리스헨의 실랑이가 주된 스토리입니다. 라이프치히의 유명 시인이던 피칸더Picander가 쓴 시에 바흐가 음악적 선율을 붙였습니다.

〈커피 칸타타〉의 전곡(10곡) 중에서 가장 유명한 곡은 네 번째 곡인 아리아Aria, **'아, 어쩌면 커피는 이리 달콤할까'**입니다. 아리아는 오페라에서 오케스트라의 반주가 딸린 서정적인 독창곡을 말합니다. 이 아리아는 처음부터 끝까지 '커피! 커피!'를 반복해서 외칩니다. 아리아에서는 보통 바이올린 같은 현악기나 쳄발로 같은 건반악기가 연주되는데 이 곡에서는 플루트가 분위기를 돋우는 중요한 역할을 합니다.

〈커피 칸타타〉는 익살스러운 해설자와 감정 조절을 잘 못하고 버럭 성질만 내는 아버지 슈렌드리안, 그리고 재치 있고 영리한 딸 리스헨 등 세 명의 독창자가 대사를 주고받는 한 편의 흥겨운

만담 같습니다. 아버지는 딸에게 커피를 계속해서 마시면 앞으로 산책도 금지하겠다, 입고 싶은 스커트도 사주지 않겠다, 심지어는 사랑하는 약혼자와 결혼도 못 하게 만들겠다고 협박합니다. 영리한 딸은 아버지의 바람대로 커피를 끊겠다는 하얀 거짓말을 하고 말지요. 뒤늦게 딸의 거짓말을 알아차린 아버지는 못 이기는 척하며 딸의 청을 들어줍니다. 커피를 너무 많이는 마시지 말라는 당부와 함께 말이에요. 누군가는 이 곡을 가리켜서 최초의 광고음악이라고 합니다. 이 곡을 들으면 꼭 커피 한 잔을 마시게 되니 틀린 말이 아닌 것 같습니다. 바흐는 〈커피 칸타타〉를 만들면서 몇 잔의 커피를 마셨을까요?

<커피 칸타타, BWV. 211〉 중 '아, 어쩌면 커피는 이리 달콤할까' ▶

바흐 인생의 화양연화

: 쾨텐 시기

인간에게 자식의 탄생은 인생의 엄청난 변곡점입니다. 자신의 삶을 되돌아보게 만드는, 세상에서 가장 무서운 관찰자가 생기는 것이지요. 바흐의 큰아들 빌헬름 프리데만 바흐와 둘째 아들 카를 필리프 에마누엘 바흐는 네 살 터울의 형제였는데, 둘 다 어려

서부터 음악에 특출한 재능을 보였습니다. 바흐는 작곡가 아버지답게 음악적 재능이 있는 아이들을 위해 교육용 오르간 음악을 작곡합니다. 아이들을 너무나 사랑했던 아버지이자 훌륭한 교육자이기도 했던 바흐는 자식들에게 음악을 가르치면서 탁월한 음악 교수법을 찾아내어 생활에서 직접 적용해보았습니다.

바이마르 궁정에서 오르간 연주자이자 악장으로 무탈하게 생활을 이어가던 바흐는 1716년 위기를 겪게 됩니다. 그의 고용주였던 빌헬름 에른스트 대공과의 사이에서 문제가 발생한 것이지요. 그의 상속자이자 조카였던 에른스트 아우구스트는 삼촌과는 달리 이탈리아 음악을 좋아했습니다. 마침 이탈리아 음악에 관심이 있던 바흐는 에른스트 아우구스트를 위해 많은 곡을 작곡하고 연주했지요. 권력을 두고 조카를 견제하던 삼촌 빌헬름 에른스트 대공은 고용주인 자신보다 조카를 더 좋아하는 듯 보였던 바흐가 괘씸했습니다. 결국 그는 조카의 집을 방문하거나 그를 위한 행동을 하는 모든 사람들에게 벌을 내리기에 이릅니다.

하지만 위기는 기회라고 했던가요? 빌헬름 에른스트 대공에게 미운털이 박힌 바흐가 슬슬 바이마르를 떠날 궁리를 하던 차에 때마침 쾨텐에서 좋은 제의가 들어옵니다. 쾨텐은 라이프치히에서 북쪽으로 50여 킬로미터 떨어진 지점에 위치한 도시로 시각 조형예술학교 바우하우스Bauhaus로 유명한 데사우Dessau와 종교개혁가 루터의 도시라 불리는 비텐베르크와도 가깝습니다. 바흐는

1717년부터 1723년까지 쾨텐에서 카펠마이스터로 일합니다. 카펠마이스터는 '궁정악장'이란 뜻으로 관현악단을 이끌어가는 지휘자를 말합니다. 쾨텐 궁정은 종교개혁의 영향을 받은 칼뱅파가 중심이어서 복잡한 교회음악을 금지하고 있었기 때문에, 바흐는 이곳에서 일하는 동안 세속적인 음악을 많이 작곡할 수 있었습니다. 바흐에게 쾨텐에서의 시절은 일과 가정에서 두루 만족스러운 성취들이 있었던 평화롭고 풍요로웠던 기간이었지요.

하지만 인생지사 새옹지마라고 불행은 항상 행복 뒤에 따라옵니다. 1720년 5월부터 7월까지 바흐가 연주 여행을 다녀오는 사이 부인이 세상을 떠난 것입니다. 바흐가 쾨텐에 돌아왔을 때에는 이미 장례도 끝난 후였다고 하니 부인의 임종도 지키지 못한 그의 슬픔을 이루 헤아리기 어려울 정도입니다. 바흐는 남은 자식들을 바라보면서 아홉 살 때 어머니가 돌아가시고 아버지와 세 형제만 남았던 자신의 어린 시절을 떠올렸을지도 모릅니다. 하지만 죽음 앞에서 언제까지 넋을 놓고만 있을 수는 없었을 겁니다. 산 사람은 자기 몫의 삶을 계속 살아가야 할 의무가 있으니까요.

바흐는 아이들의 양육을 위해 자신보다 열여섯 살이나 어린 안나 막달레나라는 여성과 재혼을 합니다. 그녀는 같은 궁정에서 일하는 소프라노 가수였지요. 지금으로 치면 사내결혼을 한 셈입니다. 바흐는 재혼을 하면서 잃었던 마음의 평화를 되찾습니다. 바흐는 안나와의 사이에서는 열세 명의 아이를 낳았습니다. 안나

는 바흐와 전처 마리아 사이에서 태어난 일곱 명의 아이들도 자신의 자식들처럼 품으로 껴안아 잘 길러냈습니다. 전처소생의 큰아들과 두 번째 부인 안나는 나이 차이가 별로 나지 않았지만 그녀는 어머니로서의 역할을 듬직하게 잘해냅니다. 바흐 입장에선 그런 안나가 얼마나 예쁘고 고마웠을까요? 그 마음을 담아 바흐는 안나를 위해 《안나 막달레나 바흐를 위한 음악 수첩》을 작곡합니다. 영화 〈접속〉의 메인 테마곡이었던 〈러버스 콘체르토〉는 이 모음곡집에 수록된 미뉴에트인 〈미뉴에트 G장조, BWV Anh. 114〉를 편곡한 것입니다.

여기서 'Anh'은 '부록'이라는 뜻의 독일어 'Anhang'의 줄임말로 기존에 발견된 바흐의 작품과는 별도로 미완성인 채로 남아 있거나 바흐가 작곡한 것으로 추정되는 작품들을 지칭할 때 쓰는 표시입니다. 이는 'BWV'(바흐 작품 목록)과는 별도로 'BWV Anh'라고 표시하여 분류하는데, 현재 189번까지 번호가 붙어 있습니다.

이 태평하고 화려했던 시절에 바흐는 세속적인 기악곡을 많이 창작했습니다. 1720년, 6곡의 《무반주 바이올린 소나타와 파르티타, BWV.1001~1006》, 6곡의 《무반주 첼로 모음곡, BWV.1007~1012》이 완성되었으며, 6곡의 기악모음곡인 《브란덴부르크 협주곡, BWV.1046~1051》은 1718년부터 1721년까지 작곡되었습니다.

〈무반주 첼로 모음곡 제1번 C장조, BWV.1007〉 중 전주곡 ▶

신께 모든 걸 바치리

: 라이프치히 시기

라이프치히의 토마스 교회는 바흐가 말년을 보냈던 곳으로 독일 통일의 본산인 니콜라이 교회와 함께 라이프치히의 명소로 손꼽히는 곳입니다. 우리나라로 치면 명동성당 같은 곳이지요. 바흐는 1723년 5월, 라이프치히의 음악감독 겸 교회음악감독(칸토르)으로 취임해서 생을 마치는 1750년까지 약 27년간 라이프치히에서 머물렀습니다. 바흐는 쾨텐에서의 생활이 마음에 들어 평생 그곳에 안착할 듯했지만, 종교음악에 대한 열정이 다시 살아나 쾨텐을 떠나기로 결정합니다. 쾨텐에서 라이프치히로 삶의 근거지를 옮긴 까닭은 훗날 그의 편지에서도 알 수 있는데, 쾨텐의 영주가 결혼을 하면서 음악에 대한 열정이 많이 식었기에 종교음악을 작곡할 명분이 없어진 것이랍니다. 게다가 쾨텐에는 대학이 없었는데, 열정적인 교육관을 지닌 아버지 바흐 입장에선 고민되는 일이었지요.

쾨텐의 그런 상황에 반해 라이프치히는 독일에서 두 번째로 오래된 대학이 있는 곳이었고, 여러모로 교육적 환경이 쾨텐보다 나았습니다. 명망 있는 대학 도시에서 아버지가 중요한 역할을 담당하는 것이 자식들의 교육에 도움이 되리라고 생각한 것이지요. 중국에 맹모가 있었다면 독일에는 바흐 아버지가 있었다고 해야

할까요? 동서고금을 막론하고 자녀교육에 무관심한 사람은 아무도 없습니다. 라이프치히에서 바흐가 택한 일자리는 궁정보다 급여 조건도 좋지 않고 업무량도 많았지만, 바흐는 자녀들을 위해 기꺼이 라이프치히로의 이주를 선택했습니다.

라이프치히에서 바흐는 연주하는 일뿐만 아니라 가르치는 일까지 하는 등 챙겨야 할 일들이 아주 많았습니다. 그럼에도 불구하고 바흐는 거의 매주 한 곡씩, 약 300여 곡이 넘는 칸타타를 작곡했습니다. 가히 '주간 바흐'라고 해도 될 법한 창작열이었지요. 특히 그의 작품들 중 교회 칸타타로 분류되는 곡들은 대부분 라이프치히에서 만들어졌습니다. 또한 칸타타 말고도 수많은 성악곡을 작곡해냈습니다. 웬만한 성실함 아니고서는 해낼 수 없는 일이지요.

바흐는 말년에 〈골드베르크 변주곡 G장조, BWV.988〉(이하 〈골드베르크 변주곡〉)과 〈푸가의 기법, BWV.1080〉의 초기 악보, 그리고 〈음악의 헌정, BWV.1079〉 등과 같은 대작들을 완성시킵니다. 특히 바흐가 불면증으로 고생하는 사람을 위해 작곡했다는 〈골드베르크 변주곡〉 이야기는 아주 유명합니다. 여기서 '골드베르크'는 사람 이름입니다. 더 정확하게 말하자면 바흐의 제자입니다. 그는 당시 독일에 러시아 대사로 와 있었던 카이저링크 백작을 수행하고 있었는데, 카이저링크 백작은 불면증으로 쉽게 잠들지 못하자 골드베르크에게 불면증 치료를 목적으로 작곡을 의뢰합니다. 이 의뢰

에 부담을 느낀 골드베르크는 자신이 곡을 작곡하는 대신, 스승인 바흐를 찾아가서 작곡을 부탁하지요. 어디까지가 사실인지 정확히 알 수는 없지만, 탄생 비화가 따로 구전될 만큼 명곡인 것은 분명합니다.

〈골드베르크 변주곡〉은 18세기 작품이지만 20세기 음악가들과 재즈 뮤지션들이 아주 사랑하는 음악이기도 합니다. 그중에서도 캐나다의 괴짜 피아니스트 글렌 굴드Glenn Gould의 연주가 굉장히 유명한데, 그 때문에 간혹 농담처럼 〈골드베르크 변주곡〉을 '굴드베르크 변주곡'이라고 부르기도 합니다. 〈골드베르크 변주곡〉은 전곡의 연주 길이가 약 70분에 달할 정도로 긴 곡입니다. 들으면서 졸다가 다시 깨어나도 곡이 연주되고 있을 만큼 긴 곡이지요. 클래식 마니아들 사이에서도 〈골드베르크 변주곡〉을 좋아한다고 말하면 클래식을 좀 아는 사람으로 인정하는 분위기입니다. 처음부터 감상에 도전하기는 쉽지 않은 곡이지만, 한 번쯤 꼭 전곡을 들어봄직한 곡으로 추천합니다.

〈골드베르크 변주곡 G장조, BWV. 988〉 중 아리아 ▶

바흐는 왕성한 창작 활동의 반대급부로 말년에 점차 시력을 잃어갔습니다. 그 무렵(1748~1749) 바흐는 〈미사곡 B단조, BWV.232〉

(이하 〈미사곡 B단조〉)를 완성합니다. 이 곡은 1724년에 작곡을 시작해 거의 25년 만에 완성된 바흐 종교음악의 총결산으로, 그가 죽기 직전에 완성되었습니다. 총 24곡으로 구성된 이 곡은 2015년 세계문화유산에 등재되기까지 했습니다. 이 곡의 첫 두 악장인 '키리에'와 '글로리아'는 바흐가 1733년에 궁정 작곡가의 칭호를 얻기 위해 작센 선제후에게 헌정했던 음악으로도 이목이 집중되는 곡입니다. 누군가의 마음을 붙잡기 위해 노력해야 하는 구직자의 상황은 시공을 초월하는가 봅니다. 〈미사곡 B단조〉는 그의 생전에 전 악장을 모아 연주한 적이 없었던 것으로 알려져 있습니다.

그 시기 바흐는 하루하루 퇴화해가던 시력 때문에 수술까지 받게 되는데, 안타깝게도 시력을 회복하지 못하고 1750년 7월 세상을 떠납니다. 서양음악사의 큰 별이 진 것이지요. 항간에는 실력 없는 엉터리 의사의 치료 때문에 바흐가 목숨을 잃었다고도 전해지지만, 이 의사는 공교롭게도 동시대 작곡가 헨델의 눈을 수술한 사람이기도 합니다.

바흐는 신을 사랑한 음악가이자, 인간은 그보다 더 사랑했던 음악가였습니다. 1977년 8월과 9월 미 항공우주국NASA은 쌍둥이 무인우주탐사선 보이저 1호, 2호를 연달아 발사했습니다. 당시 과학자들은 혹시 모를 외계생명체와의 조우를 대비해서 보이저 1호와 2호에 지구의 자연과 인간의 문명에 관한 자료들을 담은

'골든 레코드'를 실어 보냈는데요. 이 골든 레코드에는 지구상에 존재하는 55개 언어의 인사말과 인간의 DNA 구조를 비롯해 바흐와 베토벤의 음악 등이 담겼습니다. 바흐의 곡은 골든 레코드에 〈브란덴부르크 협주곡 제2번〉 1악장, 〈무반주 바이올린 소나타와 파르티타 제3번〉 가보트와 론도,《평균율 클라비어 곡집 2권》중 〈프렐류드 제1번 C장조〉 등 무려 3곡이나 실렸습니다.

평생을 성실한 태도로
일상을 살아낸 음악가

저는 서양음악사의 거장들 가운데 바흐를 가장 사랑합니다. 바흐는 저에게 음악의 기본, 음악의 시작을 알려준 인물이기 때문입니다. 그렇기 때문에 이 책의 가장 첫 번째 주인공으로 바흐를 다루었지요. 음악의 기본 요소는 리듬, 멜로디, 화성 이렇게 세 가지입니다. 바흐의 음악 안에는 서양음악을 공부한다면 꼭 알아야 하는 음악의 모든 것이 담겨 있습니다. 소리에 숨을 실어주는 생생한 리듬을 만드는 법부터 미사여구 없이 담백하고 우아한 멜로디를 만드는 법, 거기에 화음을 더해 음악을 풍성하게 만드는 방법까지요.

뿐만 아니라 바흐의 음악에는 그만의 대위법對位法이 존재합

니다. 대위법이란 하나의 주제에 대응하는 여러 개의 주제가 일정한 간격을 두고 등장하여 어느 시점부터는 동시에 각 성부의 주제들이 모두 등장하는 작곡 기법입니다. 쉽게 말하자면 여러 사람이 동시에 각자의 주제 선율을 노래하는 것이지요. 그런데 이렇게 노래를 부를 경우, 자칫하면 다른 사람의 목소리를 따라가다가 자신이 불러야 하는 멜로디를 잊어버리기도 합니다. 돌림노래를 부르다 보면 그런 현상이 종종 발생하지요. 바흐의 음악은 등장인물도 많고 서사도 복잡하지만 단단하고 촘촘한 전개 덕분에 지루할 틈도, 어떤 하나의 선율을 따라가다 다른 선율을 놓치는 일도 없습니다. 바흐의 음악은 그만의 독보적인 견고함이 특징입니다.

저는 바흐 작품 특유의 탄탄하고 잘 조직된 느낌이 그의 성실성에서 기인한다고 생각합니다. 상실은 성실을 만듭니다. 부족함이 많을수록, 결핍이 많을수록 그것을 잘 채우고 싶은 절실함이 생깁니다. 어린 나이에 부모를 잃고 젊은 시절부터 자신의 생계를 책임졌던 바흐에게 부모로서 자식을 부양하고 생계를 온전히 책임지겠다는 가장으로서의 책임감은 필연적이었을 겁니다. 천명이었을 거고요.

바흐는 부모에게 물려받은 자신의 타고난 음악적 능력을 밑천으로 자신의 삶을 스스로 개척해 일궈냈습니다. 생활인이자 음악인으로서 게을렀던 적이 없었던 바흐는 후대의 다른 음악가들처

럼 호사가들의 입에 오르내릴 만한 드라마틱한 사생활도, 스캔들도 70 평생 단 한 번도 없었습니다. 그는 동시대 음악가였던 헨델처럼 전 유럽을 주유하며 많은 돈을 벌지도 못했고, 사랑과 본능에 충실한 삶을 살지도 않았습니다. 그의 음악은 타고난 재주로만 빛을 발한 음악이 아니라, 평생을 갈고닦은 성실함으로 윤이 나는 음악입니다. 저는 그런 바흐의 성실한 생애를 존경합니다.

　나에게 닥친 어려움을 앞에 두고 기도하고 싶어질 때, 내 삶에 좀 더 성실해지고 싶을 때, 묵묵히 걸어가는 누군가의 발자취를 따라가며 마음을 다잡고 싶을 때, 바흐의 음악을 들어보시길 권합니다. 저에게 바흐의 음악을 듣는 일은 단순한 음악 감상이 아니라 하나의 경건한 의식입니다. 그의 전 생애를 이해하고 나면 그가 음표 하나하나에 얼마만큼 혼신의 힘을 다했는지 충분히 느껴지기 때문입니다. 바흐는 자신의 음악을 통해 오늘날 우리들에게 말합니다. 매일의 작은 성공을 모으며 일상을 소중히 생각하고, 죽는 날까지 성실하게 살아내라고요.

Johann Sebastian Bach

— 1685~1750 —

 ▶ 바흐의 생애
7분 정리

 ▶ 바흐의 대표곡을
더 듣고 싶다면

01 《평균율 클라비어 곡집 1권》 중 〈전주곡과 푸가 1번 C장조, BWV.846〉

02 〈G선상의 아리아〉

03 〈무반주 첼로 모음곡 제1번 C장조, BWV.1007〉 중 전주곡

04 〈토카타와 푸가 D단조, BWV.565〉

05 〈브란덴부르크 협주곡 제5번 D장조, BWV.1050〉 1악장

06 〈칸타타, '예수, 인간 소망의 기쁨', BWV.147〉

07 〈칸타타, '눈 뜨라고 부르는 소리 있어', BWV.140〉

08 〈칸타타, '양들은 한가로이 풀을 뜯고', BWV.208〉

09 〈커피 칸타타, BWV. 211〉 중 '아, 어쩌면 커피는 이리 달콤할까'

10 〈마태 수난곡, BWV. 244〉 중 '주여 우리를 불쌍히 여기소서'

11 〈골드베르크 변주곡 G장조, BWV.988〉 중 아리아

"사람들은 내 음악이 쉽게 만들어진다고 생각하는 우(愚)를 범한다.
하지만 그 누구도 나만큼 작곡하는 데 시간을 보내고,
작곡에 대해 생각하지는 않았을 것이다.
내가 거듭 연구해보지 않았던 음악의 거장(巨匠)은 없다."
_볼프강 아마데우스 모차르트

02

볼프강 아마데우스 모차르트

Wolfgang Amadeus Mozart (1756~1791, 오스트리아)

가족, 모든 것의 시작

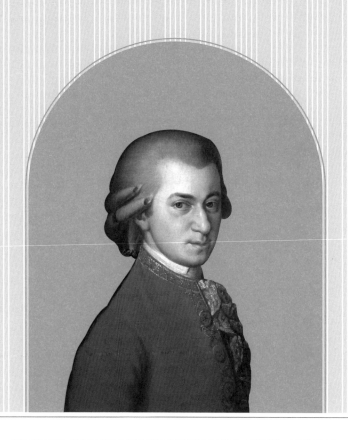

#잘츠부르크 #마술피리 #살리에리 #영화아마데우스 #레퀴엠 #프리메이슨
#레오폴트모차르트 #나넬 #쾨헬번호 #피가로의결혼

이제야 새롭게 알게 된 모차르트

말끔하게 재단된 붉은색 옷을 차려입고 은색 가발을 쓴 채 정면을 응시하고 있는 모습. 인터넷에서 '모차르트'라고 검색하면 가장 많이 볼 수 있는 그림입니다. 모차르트 사후에 그려진 이 초상화는 오늘날 모차르트를 대표하는 이미지가 되었습니다. 저도 이 그림에 익숙해져서 실제로 모차르트가 그림 속 모습처럼 미남인 줄 알았습니다. 하지만 이후에 모차르트와 관련된 자료들을 찾아보니, 모차르트의 모습을 묘사한 다양한 이미지를 만날 수 있었습니다. 두꺼비처럼 생긴 모차르트, 입을 꾹 다문 다부진 모차르트, 엄마를 향한 그리움이 서린 모차르트, 장난기 가득한 모차르트, 당구대 위에 오선지를 올려놓고 물끄러미 바라보는 모차

르트, 죽음 앞에서도 묵묵히 음악을 만들어내는 데 집중했던 모차르트…

제가 익숙하게 알고 있던 초상화 속 잘생긴 모차르트의 모습은 그저 그의 단면일 뿐이었습니다. 그 뒤로 저는 한 작곡가의 음악을 공부하기 전에 그의 얼굴을 오랫동안 들여다보는 습관이 생겼습니다. 그의 모습이 담긴 여러 그림과 사진을 찾아보면서 한 사람 안에 얼마나 다양한 모습이 숨어 있는지 상상하고 발견하는 일에 묘한 재미를 느끼게 된 것이지요.

외양뿐만 아니라 음악도 마찬가지였습니다. 저는 음악가로서 모차르트에 대한 선입견이 있었습니다. 천재, 신동, 절대음감 Absolute Pitch(음악을 들으면 그 음높이를 즉석에서 알 수 있는 청각 능력), 음악가 아버지 덕분에 탄탄대로를 달렸던 음악가. 영화 〈아마데우스〉에서 묘사한 모차르트의 모습은 저의 이런 고정관념을 더 단단하게 만들어주었습니다. 영화 속에서 모차르트는 타고난 음악 천재이지만 그 천재성을 믿고 망아지처럼 날뛰는 이기주의자에 사회성도 없고 남을 배려할 줄 모르는 철부지이자 세상 물정 하나 모르는 한량으로 보였으니까요. 이런 저의 편견 때문이었을까요? 처음 모차르트의 음악을 접했을 때 가볍고 밝게만 느껴졌습니다.

하지만 그의 음악 세계를 깊이 파고들어갈수록 그는 한 명의 인간으로서나 음악가로서 저에게 큰 감동과 교훈을 건네주었습

니다. 한 가지 색깔로 단정 지을 수 없을 만큼 끊임없이 변화를 추구했던 모차르트. 그는 과연 어떤 사람이었을까요?

소금 마을에서 태어난
세기의 음악 천사

모차르트는 1756년 1월 27일, 오스트리아 잘츠부르크Salzburg에서 태어났습니다. 사시사철 산봉우리에 눈이 쌓여 있는 알프스를 배경으로 잘자흐강이 고요히 흐르는 도시. 잘츠부르크는 마치 동화 속에 나오는 장소처럼 도시 곳곳에 아기자기한 아름다움이 가득합니다. 오스트리아 서북부에 위치한 잘츠부르크는 수도 빈보다 국경 넘어 맞닿은 독일과 오히려 지리적으로 더 가깝습니다. 독일어로 'Salz'는 '소금'을, 'Burg'는 '성/마을'을 의미합니다. 이름에서 알 수 있듯이 잘츠부르크는 음악의 도시로 유명세를 타기 이전에 소금으로 유명했습니다. 예전에는 소금이 석탄이나 금처럼 화폐 가치가 있었으니, 잘츠부르크는 그전까지 소금으로 먹고 살았다고 해도 과언이 아니었지요.

한때 '소금 도시'였던 잘츠부르크는 이제 음악의 도시로 유명합니다. 영화 〈사운드 오브 뮤직〉의 촬영지이자, 모차르트가 탄생한 도시이기 때문입니다. 우리는 대개 모차르트의 풀네임을 '볼프

강 아마데우스 모차르트'로 알고 있지만 사실 출생 직후 그에게 붙여진 이름은 그보다 훨씬 깁니다. 바로 '요하네스 크리소스토무스 볼프강구스 테오필루스 모차르트Johannes Chrysostomus Wolfgangus Theophilus Mozart'였지요. 여기서 앞의 두 이름을 빼고 '볼프강구스 테오필루스'를 독일식으로 고쳐 '볼프강 고틀리프Wolfgang Gottlieb'로 부르다가, '고틀리프'를 발음하기 좋은 라틴어 '아마데우스Amadeus'로 바꿔 부름으로써 오늘날 우리가 아는 '볼프강 아마데우스 모차르트'라는 이름이 된 것이지요. 모차르트는 아버지 레오폴트 모차르트Leopold Mozart와 어머니 안나 마리아 사이에서 7남매 중 막내로 태어났습니다.

그런데 다섯 살 위의 누나 나넬 모차르트Nannerl Mozart만 살아남고 다른 형제자매들은 모두 일찍 죽고 맙니다. 모차르트의 긴 이름에는 자녀가 오래 살기를 바랐던 그의 부모님의 마음이 담겨 있습니다. 하지만 이런 바람에도 불구하고 모차르트는 서른다섯 살의 나이에 세상과 이별했으니 안타까운 일이었지요.

모차르트는 어린 시절 몸집이 아주 작은 편이었습니다. 성인이 되어서도 키가 160센티미터가 채 되지 않았다고 합니다. 왜소한 체격에 얼굴마저 창백했던 이 아이는 음악에서만큼은 거인 같은 능력을 보여주었습니다. 보통 때는 여느 아이들과 다름없이 해맑게 놀다가도 오선지 앞에서는 일찍부터 자신만의 음악 세계를 펼쳐냈지요. 걸음마를 막 뗐을 무렵부터 누나 나넬이 음악 수업

을 받을 때면 어느새 그 옆에 앉아 귀로만 들은 곡을 바로 따라서 연주하고, 세 살 무렵부터 클라비코드(피아노의 전신)를 연주했을 만큼 모차르트는 어릴 적부터 음악에 천부적인 재능을 보였습니다. 모차르트의 아버지 레오폴트는 궁정악단의 수석 바이올리니스트로 지금으로 치면 국가에서 월급을 받는 정규직 공무원 음악가였는데, 그는 아들의 뛰어난 실력을 알아채고 모차르트에게 음악을 가르치는 데 헌신했습니다.

모차르트는 자신의 가족을 무척 사랑했지만 그중에서도 유일한 혈육이었던 나넬과 각별한 사이였습니다. 나넬의 진짜 이름은 마리아 안나 모차르트로 나넬은 애칭입니다. 나넬도 모차르트만큼 음악적 역량이 뛰어났지만 당시는 여자가 전업 음악가의 삶을 사는 것이 쉽지 않은 분위기였습니다. 모차르트가 작곡한 피아노 작품 중에는 두 사람이 나란히 앉아 한 대의 피아노에서 연주하는 곡이 많은데요. 누나를 매우 따르고 존경했던 모차르트는 시대적 분위기 탓에 음악가로서의 꿈을 접은 누나를 위해 두 사람이 한 대의 피아노에 앉아 연주하는 '원 피아노 포 핸즈1 piano 4 hands' 곡을 여럿 작곡했습니다. 누나를 위한 모차르트만의 배려였던 셈이지요. 모차르트는 누나뿐만 아니라 자신을 위해 많은 것을 희생한 아버지와 언제나 자애롭게 자신을 품어줬던 어머니를 위해 많은 곡들을 창작하고, 이들을 위한 편지를 남겼습니다.

여섯 살에 시작된 연주 여행,

자신의 천재성을 펼쳐내다

모차르트 가족은 아버지 레오폴트의 주도로 모차르트가 여섯 살, 나넬이 열한 살이던 1762년부터 유럽 각지로 연주 여행을 다녔습니다. 음악적 역량이 뛰어난 두 남매를 잘츠부르크라는 작은 도시에만 머물게 할 수 없다는 아버지의 판단 때문이었습니다. 첫 번째 연주 여행에서 모차르트는 독일 뮌헨으로 건너가 바이에른의 선제후 막시밀리안 3세 요제프 앞에서 연주를 선보입니다. 뮌헨의 귀족들은 오스트리아 시골 마을에서 온 여섯 살 꼬마의 뛰어난 연주 실력에 무척 놀라고 맙니다. 모차르트는 하룻밤 사이에 뮌헨의 스타로 떠올랐고, 덕분에 짧게 체류할 예정이었던 종전의 계획을 바꿔 3주나 더 뮌헨에 머무르다 잘츠부르크로 돌아갑니다.

뮌헨에서의 연주 여행이 성공리에 끝나자 레오폴트는 조금 더 먼 곳으로의 여행을 계획했습니다. 그다음 목적지는 뮌헨보다 두 배나 더 멀고, 오스트리아의 황제가 있는 빈이었지요. 18세기 빈의 문화예술적인 위상은 대단했습니다. 뮌헨에서 아들 모차르트가 불러일으킨 반향을 확인한 아버지 레오폴트의 꿈은 한층 더 원대해졌습니다. 1762년 9월, 잘츠부르크를 떠난 모차르트 가족은 10월이 되어서야 빈에 도착합니다. 이후 모차르트는 황제의

여름 별장으로 사용되던 쇤부른 궁전에 초대되어 황후 마리아 테레지아 앞에서 연주를 합니다.

쇤부른 궁전은 온통 노란색으로 뒤덮여 '합스부르크 옐로'라고도 알려진 화려한 궁전으로 그 규모와 위용이 대단한 공간입니다. 1,000여 개가 넘는 방 중 현재 일반인들에게 공개하고 있는 방은 40여 개 정도 되는데, 저는 그중에서 모차르트가 마리 앙투아네트를 만났던 '거울의 방'을 제일 좋아합니다. 온 사방이 거울로 둘러싸인 이 방에서 '꼬마 천재'는 훌륭한 연주로 마리아 테레지아 황후를 만족시켰습니다.

쇤부른 궁전에서 모차르트는 깜찍한 일화를 하나 남기기도 했는데요. 넘어진 모차르트를 일으켜 세워준 마리아 테레지아 여왕의 딸, 마리 앙투아네트 공주에게 당돌하게 청혼을 한 것입니다. 자칫하면 모독죄로 처벌받을 수 있는 무서운 발언이었는데 말입니다. 네, 마리 앙투아네트는 여러분들이 알고 계신 바로 그 마리 앙투아네트가 맞습니다. 루이 16세의 부인이 되어 단두대의 이슬로 사라진 비운의 왕비요. 마리 앙투아네트는 모차르트보다 한 살 더 많았는데, 당시 두 어린 꼬마는 자신들의 미래를 전혀 예견하지 못했을 겁니다.

빈에서의 연주 여행두 성황리에 마치고 잘츠부르그로 되돌아온 아버지 레오폴트는 또 한 번 커다란 꿈에 도전합니다. 파리의 베르사유 궁전에 입성했던 것은 물론이고, 도버해협을 건너 런던

에도 들렀습니다. 유럽 대륙 밖으로까지 진출을 꾀했던 것이지요. 런던에서 모차르트는 바흐의 막내아들인 요한 크리스티안 바흐를 만나 새로운 음악 양식을 배우며 스승과 제자 사이를 뛰어넘는 우정을 쌓아갑니다. 일곱 살 때인 1763년에는 생애 최초로 교향곡을 작곡하기도 하지요. 이 무렵 시작된 두 번째 연주 여행은 3년 반의 대장정을 거친 후 런던에서 그 여정의 막을 내립니다. 지금으로 치면 일종의 음악 조기교육이었던 셈이지요.

1769년 12월, 열세 살의 모차르트는 아버지와 함께 단둘이 유럽의 남쪽, 이탈리아로 향합니다. 오늘날에도 이탈리아의 음악적 위상은 상당합니다만, 모차르트가 살았던 18세기 무렵에 이탈리아는 음악가라면 꼭 한번 들러야 하는 곳이었습니다. 모차르트는 로마 바티칸의 명소 중 하나인 시스티나 대성당에서 교황청의 그레고리오 알레그리Gregorio Allegri가 작곡한 〈미제레레〉를 듣습니다. 당시에는 성당에서만 연주되었던 이 신성한 음악을 바깥의 일반인들이 듣기가 힘들었습니다. 악보조차 볼 수 없었으니 당연한 일이었지요.

그런데 모차르트는 이 음악을 단 한 번만 듣고서 곡 전체 내용을 오선지에 그대로 옮깁니다. 믿기지 않는 일이었지만 모차르트는 이탈리아에서도 음악 신동으로서의 저력을 거침없이 발휘했습니다. 이에 교황 클레멘스 14세는 모차르트에게 황금박차훈장을 선물로 내립니다. 모차르트는 이 훈장을 받은 역대 최연소 인물

이었지요.

만하임에서 경험한 사랑,
파리에서 경험한 슬픔

1769년 12월부터 1773년 사이, 세 번에 걸친 이탈리아 여행은 10대의 모차르트에게 많은 영향을 끼쳤습니다. 바흐가 이탈리아 작곡가들로부터 많은 음악적 아이디어를 얻은 것과 비슷한 맥락이지요. 모차르트는 첫 번째 이탈리아 여행에서 이탈리아 오페라에 심취합니다. 이후 두 번째 방문(1771년 8월 13일~1771년 12월 15일)과 1772~1773년 사이에 있었던 세 번째 방문은 자신이 창작한 오페라를 상연하기 위한 여정이었습니다.

1771년 3월, 모차르트 부자는 1년 3개월에 걸친 첫 번째 이탈리아 여행을 마치고 집으로 돌아옵니다. 이때 모차르트 부자에게 예기치 않은 일이 닥칩니다. 레오폴트가 생업을 잠시 뒤로하고 아들의 뒷바라지를 위해 헌신할 수 있었던 것은 레오폴트에게 긴 휴직을 허락해주었던 잘츠부르크의 슈라텐바흐 대주교 덕분이었습니다. 그런데 그가 세상을 떠나고 만 것입니다.

슈라텐바흐 사후 후임으로 온 콜로라도 대주교는 전임 대주교와 전혀 달랐습니다. 모차르트의 고향 잘츠부르크는 대주교가 지

배하는 도시였기 때문에, 대주교의 힘은 왕의 권력과 비슷했습니다. 막강한 힘을 가지고 있는 대주교의 태도에 따라 아랫사람의 처지가 달라지는 것이었지요. 콜로라도 대주교는 레오폴트의 입장을 고려해주기는커녕 심지어 모차르트의 키가 작아서 싫어했다고도 하니 이후에 모차르트 부자의 삶이 얼마나 고단하고 불편했을지 상상이 됩니다. 예나 지금이나 윗사람을 잘 만나는 것이 중요함을 새삼 느낍니다.

1772년 8월, 모차르트는 궁정 오케스트라의 지휘자로 임명되지만, 사실 허울만 좋은 속 빈 강정 같은 자리였습니다. 월급도 적었고, 콜로라도 대주교의 입김 아래에서는 본인이 하고 싶은 음악 작업도 할 수 없었지요. 모차르트는 더 이상 잘츠부르크에 머물러야 할 이유가 없었습니다. 결국 1777년 9월, 모차르트는 새로운 일자리도 찾을 겸 어머니와 함께 파리 여행을 떠납니다. 앞으로 자신에게 닥칠 불행들은 모른 채 말이지요.

모차르트는 파리에 도착하기 전 들렀던 독일 만하임에서 알로이자 베버를 만나 운명적인 사랑에 빠집니다. 하지만 이 소식을 안 아버지는 모차르트가 사랑놀음에 빠져 음악가로서의 진로를 등한시할까 염려된 나머지 하루빨리 만하임을 떠나 파리로 향할 것을 재촉합니다. 이듬해 3월, 모차르트는 어머니와 함께 다시 파리로 향합니다.

하지만 파리 사람들은 예전처럼 신동 모차르트를 환대하지 않

았습니다. 설상가상으로 1778년 7월, 모차르트 인생의 별과 같았던 존재인 어머니가 세상을 떠납니다. 아버지에게 차마 어머니의 죽음을 바로 알릴 수 없었던 모차르트는 당시의 슬픔을 친구에게 편지로 대신합니다. 이후 잘츠부르크로 돌아가기로 결정하고, 뮌헨에 들러 알로이자를 다시 만나 구혼했지만 이마저도 거절당합니다. 모차르트 인생에 있어서 여러모로 쓰디쓴 시간이었습니다.

고향에 돌아온 그를 기다리고 있던 것은 콜로라도 주교의 하대와 아버지 레오폴트의 간섭이었습니다. 모차르트는 어떻게든 다시 잘츠부르크를 탈출해야겠다는 생각으로 잠시 뮌헨으로 휴가를 떠났다가 아예 그곳에 머무르기로 결심합니다. 하지만 콜로라도 주교의 횡포는 계속 이어졌습니다. 콜로라도 주교는 모차르트에게 빈에 가서 연주를 하라는 명령을 내렸고, 대주교에게 소속된 악사로서 그의 명을 어길 수 없었던 모차르트는 빈에 갔다가 참을 수 없는 주교의 처사에 결국 사표를 내고 맙니다. 일자리를 내려놓았으니 궁핍한 생활은 예견된 일이었지만, 비로소 자유의 몸이 된 것이지요. 더 이상 잘츠부르크에 머무를 이유가 없어진 스물다섯 살의 모차르트는 고향을 떠나 죽는 날까지 빈에 머뭅니다. 1781년은 그의 인생에 있어서 큰 변곡점이 됐던 해였습니다. 이제 프리랜서 모차르트로 발돋움할 시기가 다가온 것입니다.

이쯤에서 이 무렵 모차르트가 작곡한 유명한 작품 두 곡에 대해 말씀드리겠습니다. 모차르트는 생전에 총 19개의 피아노 소나타를 작곡했습니다. 소나타^{Sonata}란 16세기 중반부터 바로크 초기 이후에 발달한 악곡의 형식으로 보통 3, 4악장으로 구성된 독주악기를 위한 장르를 말합니다. 모차르트의 피아노 소나타 중 가장 유명한 곡은 1778년 작곡된 〈**피아노 소나타 제11번 A장조, K.331**〉(이하 〈피아노 소나타 제11번〉)입니다. 우리에게는 특히 '터키행진곡'이라고 알려진 3악장 멜로디가 익숙합니다.

그런데 사실 모차르트가 이 곡을 작곡할 당시에는 '터키풍으로'라는 지시어 외에는 별다른 제목을 붙이지 않았다고 합니다. 모차르트는 여섯 살이라는 어린 나이부터 연주 여행을 다닌 덕분에 이국적인 문화에 큰 관심을 갖게 되었습니다. 18세기 당대 유럽인들 사이에서는 오스만제국의 막강한 문화적인 영향으로 터키풍의 의상이나 음악 스타일이 큰 관심을 끌었습니다. 〈피아노 소나타 제11번〉 3악장은 왼손으로 터키 군악대 행진곡의 리듬을 어떻게 연주하느냐에 따라 곡의 느낌이 확연히 다릅니다. 이 곡을 정말 잘 치는 연주자들은 요란하지 않으면서도 세련되게 연주하지요. 그야말로 은쟁반에 옥구슬이 구르듯 말입니다.

그전까지의 고전 소나타의 경우, 보통 1악장이 소나타 형식인데 반해 모차르트의 〈피아노 소나타 제11번〉은 주제와 변주를 가진 변주곡 형식을 띠고 있습니다. 모차르트가 파격 중의 파격을 시도한 것이지요. 또한 장조를 바탕으로 중간에 애수가 섞인 단조의 변주곡을 넣어 희극 안에서의 비극성을 더 절절하게 느끼게 합니다. 모차르트는 소나다와 함께 많은 변주곡을 작곡했는데, 이 곡처럼 곡의 주제가 처음부터 끝까지 유연하면서도 일관되게 흐르는 곡은 많지 않습니다.

〈피아노 소나타 제11번〉과 더불어 모차르트가 작곡한 유명한 곡을 하나 더 알아보도록 하겠습니다. 앞에서 파리 여행을 가던 도중 모차르트의 어머니가 세상을 떠난 이야기를 말씀드렸는데요. 우리에게는 '반짝반짝 작은 별'이나 '알파벳송'으로 익숙한 멜로디가 사실은 모차르트가 죽은 어머니를 그리면서 작곡한 사모곡의 멜로디입니다. '작은 별 변주곡'이라고도 불리는 이 곡의 정식 명칭은 〈**'아, 어머니께 말씀드리죠' 주제에 의한 변주곡 C장조, K.265**〉입니다.

따뜻하고 유머가 넘쳤던 어머니의 죽음은 모차르트에게 깊은 슬픔을 안겼습니다. 엄마와 함께하던 어린 시절, 모차르트는 프랑스 민요 한 곡을 인상적으로 듣습니다. 바로 〈아, 어머니께 말씀드리죠〉라는 노래입니다. 간단한 멜로디에 철없는 아이의 투정을 가사로 한 이 민요는 모차르트에게 어머니에 대한 기억을 떠올

리게 하는 노래였습니다. 어머니의 죽음으로부터 서너 해가 지난 뒤인 1781~1782년 무렵, 20대 중반의 모차르트는 이 민요의 멜로디를 주제로 12개의 변주로 구성된 변주곡을 작곡합니다. 특히 이 곡의 여덟 번째 변주는 다장조에서 다단조로 전환되면서 곡의 분위기가 슬퍼지는데, 아마 이 대목을 작곡할 당시 모차르트의 어머니에 대한 그리움이 절정에 달하지 않았을까 짐작하게 됩니다.

모차르트는 이 변주곡 장르를 아주 좋아했습니다. 클래식에서 말하는 변주곡이란 하나의 주제를 다양하게 변화시키며 연주해야 하는 곡을 가리킵니다. 마치 재즈 연주처럼 말이지요. 재즈가 좀 더 즉흥적으로 변화를 추구한다면, 클래식의 변주곡은 그 변화에 나름의 기준이 있습니다. 그래서 처음에는 다장조의 밝은 분위기로 시작하지만 여러 차례의 변주를 거치면서 다양한 리듬과 연주법이 전개됩니다. 연주자 입장에서는 한 가지 주제를 각각의 변주 속에서 다양한 색깔로 연주하는 것이 쉽지는 않지만, 한편으로는 그런 점이 변주곡의 묘미이기도 합니다. 변주곡은 클래식을 처음 만날 때 쉽게 접근하기 좋은 장르입니다. 주제가 반복되며 변화하면서 머릿속으로 음악을 따라갈 수 있도록 이정표를 세워주기 때문입니다. 그래서 저는 클래식을 처음 접하는 분들에게 변주곡 감상을 적극적으로 추천합니다.

고향 잘츠부르크를 떠나
빈에서의 행복했던 시간

잘츠부르크를 떠난 모차르트는 아버지의 간섭도 받지 않고, 더 이상 신동의 탈도 쓰지 않은 채 어엿한 한 명의 성인이자 독립된 음악가로서의 삶을 맞이합니다. 그는 빈의 사교계에 뛰어들어 제 2의 인생을 시작하지요. 그곳에서 독일 만하임에서 못다 이룬 사랑의 결실도 맺습니다. 모차르트는 알로이자의 동생이었던 콘스탄체 베버의 헌신과 사랑에 감동해 그녀와 결혼합니다. 스물여섯의 모차르트는 사랑하는 여인과 1782년 8월, 빈의 슈테판 대성당에서 사랑의 결실을 맺었지요.

빈에서 홀로 생활하던 모차르트의 외로움을 덜어준 콘스탄체의 사랑은 그에게 어떤 선물보다 소중한 것이었습니다. 풍족하지 않은 생활에도 불구하고 이 무렵 모차르트는 심리적 안정을 바탕으로 음악적인 업적을 차곡차곡 쌓아나갔습니다. 〈피아노 협주곡 제11번 F장조, K.413〉, 〈피아노 협주곡 제12번 A장조, K.414〉, 〈피아노 협주곡 제13번 C장조, K.415〉는 이 무렵 창작된 작품들입니다.

여기서 한 가지 궁금증이 생기신 분들이 계실 것으로 짐작해 봅니다. 바로 모차르트의 곡명 뒤에 꼭 따라붙는 'K'에 대해서 말이지요. 모차르트의 작품 번호는 1862년 오스트리아의 식물학 자이자 음악학자인 루트비히 쾨헬Ludwig Köchel에 의해 정리되었기 때문에 그의 이름 이니셜 'K'를 따서 표기합니다. 쾨헬이 정리한 이 번호는 지금까지 가장 일반적으로 널리 쓰이는 모차르트의 작품 번호입니다.

사람을 좋아하고 춤과 음악을 사랑했던 모차르트 부부는 빈의 사교계 파티를 드나들며 결혼생활을 이어갔습니다. 다만 한 가지 문제가 있었다면 이들 부부는 늘 돈에 쪼들렸다는 사실입니다. 가장으로서 모차르트는 그리 성실한 사람이 아니었고, 콘스탄체 는 모차르트가 돈을 벌어오는 대로 그저 쓰는 데 열중했던 탓에 돈을 모으기가 어려웠습니다. 이런 모차르트와 콘스탄체를 모차 르트의 가족들, 특히 아버지 레오폴트가 못마땅하게 여겼습니다. 모차르트는 아버지가 반대한 결혼을 감행했기에 자신의 궁핍한 생활을 알려 재정적인 도움을 청하지 못했지만, 아버지 레오폴트 는 이미 이들 부부의 곤궁한 삶을 눈치채고 있었습니다.

이처럼 철부지 같은 모차르트였지만 그사이 사회적 의식을 갖 게 되고 1784년 결사 단체인 프리메이슨에 가입합니다. 프리메이 슨은 엄격한 규칙과 회원들끼리의 형제애를 바탕으로 서로 도왔 던 비밀결사입니다. 계몽주의 정신에 입각해 자유, 평등, 박애를

주장하기도 했지요. 이와 같은 프리메이슨 정신에 깊이 감동한 모차르트는 빈에 놀러온 아버지에게도 프리메이슨 입단을 권유하여 레오폴트도 프리메이슨에 가입시킵니다. 그는 나중에 이 프리메이슨으로부터 종종 돈을 빌리기도 했습니다.

모차르트와 콘스탄체의 결혼을 반대했던 아버지 레오폴트는 이들이 결혼한 지 3년이 지난 1785년에서야 빈의 모차르트 집을 방문하여 처음으로 며느리인 콘스탄체와 큰손자 칼을 만납니다. 이 시기에 모차르트는 아버지를 안심시키고자 스승 하이든Franz Joseph Haydn을 소개합니다. 현실은 곤궁하고 어렵지만, 음악적으로는 열심히 정진하고 있음을 증명하려는 듯 말이지요. 다행히 하이든은 레오폴트에게 자식을 잘 키웠노라고, 당신 아들은 어디에서도 보기 힘든 천재이자 음악적 감각이 뛰어난 사람이라고 모차르트를 추어올려줬습니다. 이후 레오폴트는 콜로라도 대주교의 부름을 받고 다시 잘츠부르크로 돌아갔고, 이때의 만남이 두 부자의 마지막 조우가 되고 말았습니다.

모차르트가 남긴
오페라 마스터피스

빈에서 모차르트의 생활은 순풍에 돛을 단 듯 성공적이었습

니다. 버는 대로 다 써버렸던 탓에 생활은 쪼들렸지만 돈도 잘 버는 편이었고, 명성도 얻었습니다. 빈 시절, 모차르트는 합스부르크 왕가의 요제프 2세의 지원으로 오페라를 하나 완성합니다. 제목은 **〈후궁으로부터의 유괴, K.384〉**. 요제프 2세는 마리아 테레지아의 아들이자 마리 앙투아네트의 오빠인데, 이탈리아어로 된 오페라에 반감을 느낀 그는 독일어로 된 오페라의 창작을 명했고, 이 오페라의 작곡을 모차르트가 맡게 됩니다. 결과물에 만족한 요제프 2세는 이후 모차르트를 전폭적으로 지지해줍니다.

아버지 레오폴트가 잘츠부르크로 돌아가고 난 뒤 얼마 후, 모차르트는 자신의 명성을 더욱 드높여줄 오페라 작품을 작곡합니다. 바로 **〈피가로의 결혼, K.492〉**(이하 〈피가로의 결혼〉)입니다. 모차르트가 〈피가로의 결혼〉을 작곡하기까지는 꽤 오랜 시간이 걸렸습니다. 1781년 10월 아버지에게 보낸 편지에서 모차르트는 '오페라에서 대사는 음악에 순종하는 하인이 되어야 합니다'라고 적어 보냈을 정도로 오페라에서 음악의 역할을 강조하는 입장이었습니다.

하지만 재미있는 이야기를 가진 원작이어야 그 위에 음악이 더해졌을 때 사람들의 감동과 찬사를 이끌어낼 수 있는 법이지요. 오페라 작곡가에게 있어 어떤 리브레토Libretto(오페라의 대본)를 선택할 것인지가 중요한 문제라는 것은 모차르트도 잘 알고 있었습니다. 모차르트는 자신이 곡을 쓸 오페라의 대본으로 프랑스 극

작가 피에르 보마르셰Pierre Beaumarchais의 원작인 〈피가로의 결혼〉
을 택했고, 이탈리아 작사가 로렌초 다 폰테Lorenzo Da Ponte에게
각색을 맡깁니다. 자신은 여기에 어울리는 음악을 작곡했지요.

　여기서 잠시 오페라Opera에 대해 알아보도록 하겠습니다. 오페
라는 라틴어에서 '작품'을 뜻하는 'Opus'의 복수형입니다. 즉, 음
악, 무용, 연극 등의 작품들이 한데 합쳐진 종합예술인 것이지요.
오페라는 현대의 뮤지컬과 비슷하면서도 다릅니다. 뮤지컬은 오
페라에 비해 훨씬 서민적이고 대중적인 줄거리를 가졌으며, 음악
보다는 연기가 더 중심이 됩니다. 반면 오페라는 연기보다 음악
이 더 중심에 섭니다. 그래서 '오페라 가수', '뮤지컬 배우'라고 부
르지 '오페라 배우', '뮤지컬 가수'라고 하지 않는 것이지요. 역사적
으로 따지면 뮤지컬이 오페라보다 더 현대적인 장르입니다. 물론
두 장르 모두 흥미로운 원작에 다양한 색채의 음악, 그리고 가수
들의 멋진 노래와 연기가 필요합니다.

　〈피가로의 결혼〉은 사람들의 마음을 들썩이게 할 자극적인 요
소들이 총출동한데다, 당대 최고의 극작가 다 폰테의 재미난 각
색, 모차르트의 훌륭한 음악으로 엄청난 인기를 누렸습니다. 그러
나 정작 모차르트를 후원했던 황제 요제프 2세는 〈피가로의 결
혼〉을 좋아하지 않았습니다. 결국 요제프 2세는 왕권에 대한 반
란, 부패한 귀족의 이야기 등이 나오는 이 오페라의 상연 금지령
을 내리기에 이릅니다. 도대체 어떤 내용이었기에 상연 금지령까

지 내려졌던 걸까요?

배경은 17세기 스페인 세비야. 당시에는 결혼 첫날밤 초야권(서민이 결혼할 때 해당 지역의 영주가 신랑보다 먼저 신부와 잠자리를 가질 수 있는 권리)이라는 말도 안 되는 권리가 있었습니다. 다른 남자가 이제 막 결혼한 신부를 가로채서 신랑보다도 먼저 하룻밤을 같이 지낸다니 말도 안 되는 얘기지요. 주인공 피가로는 사랑하는 연인 수잔나를 알마비바 백작으로부터 지키기 위해 백작의 부인 로지나와 연인 수잔나 두 사람과 합심해 백작을 골려줄 계획을 도모합니다.

하녀에게 엉큼한 마음을 먹은 백작을 골려주기 위해 백작 부인과 하녀가 거짓으로 편지를 쓰는 장면에 등장하는 이중창의 아리아 **'산들바람은 불어오고'**는 〈피가로의 결혼〉에서 가장 유명한 곡 중 하나입니다. 이 곡은 영화 〈쇼생크 탈출〉에 나와서 더욱 유명해졌습니다.

억울한 누명을 쓰고 교도소에 수감된 주인공 앤디(팀 로빈스)는 우연히 교도관의 방에서 모차르트의 〈피가로의 결혼〉이 실린 음반을 발견하자 문을 걸어 잠그고 음반을 틀어 교도소 전역에 설치된 스피커를 통해 동료 죄수들에게 음악을 들려줍니다. 영화 속에서 주인공은 억울하고 화나는 마음을 이 잔잔하고 평화로운 음악으로 달래고 싶었는지도 모르겠습니다. 이 음악이 교도소 안팎에 울려 퍼질 때, 또 다른 등장인물인 엘리스(모건 프리먼)가 했

던 독백이 인상적입니다.

"너무 아름다운 멜로디였기에 알아들을 수 없는 이탈리아어였지만 상관없었다. 나는 지금도, 그것이 말로 표현할 수 없고 가슴이 아프도록 아름다운 얘기였다고 생각하고 싶다. 그 목소리는 이 회색 공간의 누구도 감히 꿈꾸지 못했던 하늘 위로 높이 솟아올랐다. 마치 아름다운 새 한 마리가 우리가 갇힌 새장에 날아들어와 그 벽을 무너뜨리는 것 같았다. 쇼생크의 모든 이는 자유를 느꼈다."

클래식은 이렇게 영화의 배경음악으로 쓰이면서 원작 속에서 풍겼던 분위기와는 또 다른 깊이의 감동과 울림을 선사하기도 합니다.

〈피가로의 결혼〉의 성공을 발판으로 모차르트의 명성과 인기는 빈을 넘어서 해외로까지 이어집니다. 1787년, 모차르트는 이번에 돈 조반니라는 바람둥이의 이야기를 무대에 올립니다. 평생 여자를 유혹하며 바람을 피우고 못된 짓을 일삼았지만 참회를 거부하여 결국엔 천벌을 받아 지옥에 가는 한 남자의 이야기지요. **오페라 〈돈 조반니, K.527〉**(이하 〈돈 조반니〉)는 프라하에서 초연을 했는데, 이 역시 흥행에 성공합니다. 모차르트의 일생을 다룬 영화 〈아마데우스〉에도 〈돈 조반니〉의 여러 장면들이 등장합니다.

이 작품 역시 〈피가로의 결혼〉의 각색을 담당했던 로렌초 다 폰테와 협업해 만들었습니다. 오페라를 사랑했고 많은 작품을 무

대에 올리고 싶어 했던 모차르트에게 이탈리아 최고의 흥행 작사가인 로렌초 다 폰테와의 만남은 특별한 선물이자 행운이었습니다. 요즘에도 흥행을 보증하는 유명 작가와 감독의 만남이 드라마나 영화의 성패를 가르듯이 300여 년 전에도 음악가와 극작가의 만남은 매우 중요했습니다. 모차르트는 이후 〈**코지 판 투테, K.588**〉까지 총 세 편의 오페라를 로렌초 다 폰테와 작업했습니다. 〈피가로의 결혼〉, 〈돈 조반니〉, 〈코지 판 투테〉를 한데 묶어 '로렌초 3부작'이라고도 부릅니다.

오페라 〈피가로의 결혼, K.492〉 중 '편지 이중창' ▶

궁핍했던 말년과
이른 나이에 맞이한 애석한 죽음

오페라의 연이은 성공으로 모차르트의 삶은 탄탄대로인 듯 보였습니다. 그러나 1787년 5월 28일, 어린 시절부터 자신의 음악적 역량을 뒷받침해주었던 아버지 레오폴트가 세상을 떠나게 됩니다. 결혼에 반대하고 자신의 생활에 간섭을 했던 아버지였지만, 모차르트가 음악을 통해 세상을 마주할 수 있었던 것은 분명 아버지 레오폴트의 영향이 컸음은 아무도 부인할 수 없는 사실입

니다. 하지만 당시 모차르트 자신도 건강이 좋지 않았던 터라 아버지의 장례식에 참석하지 못하고 멀리 빈에서 아버지의 죽음을 애도해야 했습니다.

아버지가 돌아가시고 난 후, 경제적으로 계속 어려움을 겪던 모차르트는 1787년, 오스트리아 황제 요제프 2세의 권유로 궁정 작곡가의 자리에 오릅니다. 모차르트의 전임은 당대의 유명 오페라 작곡가였던 크리스토프 글루크Christoph Gluck였습니다. 모차르트는 전임자 글루크보다 적은 보수를 받고 일해야 했지만(기록에 따르면 글루크는 2,000굴덴을, 모차르트는 800굴덴을 받았다고 합니다), 달리 돈을 벌 방법이 없었기에 궁정 작곡가로 일할 수밖에 없었습니다.

이쯤에서 모차르트 하면 필연적으로 떠오르는 인물 안토니오 살리에리Antonio Salieri에 대해서 이야기를 하지 않을 수 없겠네요. 모차르트는 세상을 떠나기 전(1791년)까지 약 10년의 세월을 빈에서 보냈습니다. 이 사실로 추정해보건대 모차르트와 살리에리가 만난 것은 약 1781년경 무렵일 것으로 생각됩니다. 당시 살리에리는 이미 빈의 황실에서 인정받는 궁정 음악가였습니다. 영화 〈아마데우스〉를 비롯한 다양한 매체들에서는 살리에리가 모차르트에게 열등감을 느꼈던 인물이자 음악적 재능이 부족했던 사람으로 표현되곤 하지만, 사실 살리에리는 당대에 모차르트보다 훨씬 유명하고 영향력이 있는 사람이었습니다.

살리에리는 이탈리아 부잣집 상인의 아들로 태어나 어렸을 때부터 상당한 음악적 재능을 보였지만 애석하게도 부모님을 모두 일찍 여의고 맙니다. 이후 그는 이탈리아 각지를 옮겨 다니며 살다가 1774년 빈의 궁정 작곡가가 되어 오스트리아에 안착했고, 1788년에는 드디어 궁정악장이 됩니다. 자신이 태어난 나라도 아닌 다른 나라에 와서 황제가 사는 궁정의 악장이 되었다는 사실만으로도 살리에리의 실력이 얼마나 대단했을지 가늠할 수 있습니다. 또한 살리에리는 우리가 아는 바와는 달리 가난한 학생들을 무상으로 가르쳐주고, 종교음악도 많이 작곡했던 성실하고 인품도 훌륭한 사람이었다고 합니다. 이 지면을 통해 살리에리에 대한 오해가 조금이라도 풀렸으면 좋겠습니다.

빈의 궁정 음악가로 활동하던 시기에 모차르트는 그 유명한 최후의 3대 교향곡(제39번~제41번)을 작곡합니다. 모차르트는 세상을 떠나기 3년 전인 1788년 여름(6~8월), 두 달 만에 이 세 곡을 한꺼번에 썼고 그 뒤에는 교향곡을 쓰지 않았습니다. 벼락치기 선수처럼 두 달 만에 교향곡을 세 곡이나 썼다니 믿기지 않습니다. 누군가가 급하게 재촉을 한 것인지 아니면 모차르트 스스로 급히 곡을 써서 돈을 벌어야 했기 때문인지는 아직까지 확실히 밝혀지지 않았지만, 그가 천재이기에 이렇게 단박에 세 곡을 쓸 수 있었을 것이라는 추측은 가능합니다.

요즘도 연주회장에서 이 세 곡을 한꺼번에 연달아 연주하는 경

우가 참 많습니다. 세 곡 모두 연주해도 80분 정도의 길이라 브루크너나 말러의 교향곡처럼 긴 곡은 아닙니다. 교향곡 제39번은 경쾌하고, 제40번은 우수에 가득 차 있으며, 제41번은 위풍당당하고 멋지기에 각각의 매력이 있습니다.

모차르트는 이 시기에 경제적 문제로 상당히 힘들어 했는데, 그가 쓴 편지의 대부분이 돈을 꿔달라는 내용이었다니 산다는 건 모차르트 같은 천재에게도 만만치 않은 일이었던 듯합니다. 모차르트 같은 천재 음악가도 현실에서는 음악을 통해 생계를 이어가야 하는 생활인이었던 것이지요. 이런 악조건에서도 긍정적인 생각으로 희망에 찬 멜로디를 작곡해낸 모차르트에게 존경하는 마음을 전합니다.

<교향곡 제40번 G단조, K.550> 1악장 ▶

그는 1789년, 잠시 빈을 떠나 독일 프랑크푸르트에서 연주회를 기획합니다. 당시 프랑크푸르트에서 합스부르크 왕가의 새로운 왕의 대관식이 거행될 예정이었는데, 모차르트는 이 대관식에 초대를 받지 않았지만, 이슈를 일으켜보고자 대관식이 열리는 날짜에 맞춰 자비를 들여 연주회를 열었던 것이지요. 이 연주회를 위해 작곡된 피아노 협주곡이 **〈피아노 협주곡 제26번 '대관식' D장조,**

K.537〉인데 모차르트의 회심과는 달리 그리 큰 반향을 일으키진 못했습니다. 어떻게 해서든 자신의 음악을 들어줄 귀족들을 찾으며 돈을 벌어보려 했던 모차르트의 절절한 마음이 엿보이는 대목이지요. 이듬해 1790년, 몸이 약했던 아내 콘스탄체가 바덴의 온천 휴양지로 요양을 떠난 사이 홀로 남은 모차르트는 작곡에 집중합니다.

1791년, 죽기 직전의 모차르트는 자신이 창작한 오페라 중 가장 오래도록 사랑받고 널리 알려질 작품을 작곡합니다. 바로 **오페라 〈마술피리, K.620〉**(이하 〈마술피리〉)입니다. 프리메이슨 회원이자 극작가였던 요한 에마누엘 쉬카네더Johann Emanuel Schikaneder의 의뢰로 이루어진 일인데, 〈마술피리〉는 모차르트의 천재적인 음악성이 집약된 걸작 오페라입니다. 〈마술피리〉 속 악역인 밤의 여왕이 부른 아리아는 클래식에 문외한인 사람도 한 번쯤은 들어봤을 만큼 유명한 노래이지요.

하지만 자신의 창작열을 모두 불태운 까닭이었을까요? 1791년 9월 23일, 〈마술피리〉의 공연 하루 전날까지 작곡을 했던 모차르트는 건강이 심하게 안 좋아졌습니다. 재미와 의미를 모두 잡은 오페라 〈미술피리〉는 대성공이었지만 그에게는 서서히 죽음의 그림자가 드리우고 있었습니다. 그 무렵, 검은 망토를 둘러쓴 심부름꾼 사내가 모차르트를 찾아와 죽은 자를 위한 음악인 진혼곡의 작곡을 부탁합니다. 영화 〈아마데우스〉 속에서도 가장 극적으

로 연출되는 장면이지요.

　사실 이 곡은 빈 남서쪽 슈투파흐의 영주였던 프란츠 폰 발제크 백작이 아내의 장례식 때 본인이 작곡했다고 거짓말을 하고 연주하고자 모차르트에게 작곡을 청탁한 것입니다. 그야말로 모차르트에게 고스트 라이터를 하라고 한 셈이지요. 궁핍한 생활로 인해 돈이 필요했던 모차르트는 건강이 좋지 않은 상태에서 이 청탁을 수락하고 〈레퀴엠 D단조, K.626〉을 작곡합니다. 그러나 모차르트는 이 작품의 '라크리모사(슬픔의 날)'의 8마디까지만 작곡하고 숨을 거둡니다. 이후 그의 제자인 프란츠 쥐스마이어Franz Süssmayr가 작업을 이어받아 곡을 완성합니다. 모차르트의 죽음을 떠올리며 '라크리모사'를 들으면 눈물이 절로 흐르곤 합니다.

〈레퀴엠 D단조, K.626〉 중 '슬픔의 날' ▶

　'천상에서 내려온 음악 천사'라는 별명처럼, 천의무봉의 아름다운 음악을 만들어낸 모차르트는 그렇게 1791년 12월 5일, 서른다섯 살이라는 젊은 나이에 하늘로 돌아갑니다. 영화 〈아마데우스〉의 도입부에는 폭우가 쏟아지는 어느 저녁, 어디인지 정확히 알 수 없는 묘지 한복판에 모차르트의 시신이 버려지는 장면이 나옵니다. 물론 영화적으로 연출된 장면이겠지만, 당시 모차르

트의 신분은 왕도, 귀족도, 사제도 아닌 4계급 일반 평민이었으니 아마 사망 후 시에서 관리하는 공동묘지에 묻혔을 것으로 짐작됩니다. 다섯 구의 또 다른 시신과 함께 어느 구덩이에 던져졌다는 모차르트의 시신은 정확히 어디에 매장되었는지 지금까지도 밝혀지지 않았습니다. 그의 죽음을 아쉬워하는 많은 후대 사람들이 그의 가묘를 만들어 기억할 뿐이지요.

모차르트의 장례식은 그와 생전에 가까웠던 몇몇 친구들만 모인 채로 조촐하게 치뤄졌습니다. 여자들은 장례식에 오면 안 된다는 그 시절의 풍습 때문에 부인인 콘스탄체마저도 그의 마지막 가는 길을 함께하지 못했습니다.

현재 모차르트의 묘지는 빈 시내 외곽에 위치한 성 마르크스 묘지공원 안에 있습니다. 하지만 정확히 어느 자리에 모차르트의 시신이 안치되었는지는 아무도 모릅니다. 1859년, 그의 무덤 자리라고 추측되는 곳에 시에서 기념비를 세웠고, 그 기념비는 훗날 빈 중앙묘지의 음악가 코너로 옮겨집니다.

천재를 사랑했던 가족,
모차르트 인생의 선물

다소 불운해 보이는 듯한 그의 말년을 떠올릴 때마다 가족들

의 품에서 자신의 재능을 반짝이며 세상과 음악으로 소통하던 어린 모차르트의 모습이 떠오르곤 합니다. 모차르트는 타고난 음악적 재능이 매우 탁월했던 인물이었습니다. 하지만 그가 훌륭한 작품을 남기고 생전에 음악가로서 명성을 쌓을 수 있었던 것은 그의 재능을 뒷받침해주었던 부모가 있었기에 가능했던 일이라고 생각됩니다.

특히 어린 모차르트의 음악 선생님이자 매니저 역할을 자임했던 아버지 레오폴트 모차르트의 헌신은 빼놓을 수 없지요. 모차르트의 아버지는 오늘날과 비교해도 뒤처지지 않을 만큼 선견지명과 자식 교육에 열의가 있었던 교육자이자 음악가였습니다. 여기에 더해 모차르트의 곁에는 언제나 사랑으로 아들을 품어주었던 엄마 안나 마리아와 음악에 대한 풍부한 식견과 너른 이해심을 갖춘 동료였던 누나 나넬이 있었습니다.

아이가 가진 재능이 특별할수록 가족의 힘이 빛을 발합니다. 아이만의 영특함 때문에 가족들이 감당해야 하는 희생이 분명 생기는데, 모차르트의 가족들은 모차르트를 위해 그들 삶의 많은 부분을 기꺼이 희생했습니다. 그런 면에서 모차르트는 참 행복했던 사람이었다고 생각합니다.

천재 물리학자이자 뛰어난 바이올리니스트이기도 했던 알베르트 아인슈타인Albert Einstein은 "죽는다는 것은 더 이상 모차르트의 음악을 듣지 못하는 것"이라고 말했습니다. 만일 모차르트가 이

른 나이에 생을 마감하지 않고 건강하게 좀 더 오래 살았다면 우리는 지금보다 더 많은 그의 음악 작품들을 감상할 수 있지 않았을까요?

Wolfgang Amadeus Mozart

— 1756~1791 —

 ▶ 모차르트의 생애
8분 정리

 ▶ 모차르트의 대표곡을
더 듣고 싶다면

01 〈피아노 협주곡 제21번 C장조, K.467〉 2악장 '안단테'

02 〈피아노 소나타 제11번 A장조, K.331〉(터키행진곡) 3악장

03 〈'아, 어머니께 말씀드리죠' 주제에 의한 변주곡 C장조, K.265〉
(작은 별 변주곡)

04 오페라 〈피가로의 결혼, K.492〉 중 '편지 이중창'

05 오페라 〈돈 조반니, K.527〉 중 '그대의 손을 나에게'

06 오페라 〈돈 조반니, K.527〉 중 '카달로그의 노래'

07 오페라 〈마술피리, K.620〉 중 '밤의 여왕' 아리아

08 〈교향곡 제25번 G단조, K.183〉 1악장

09 〈교향곡 제40번 G단조, K.550〉 1악장

10 〈교향곡 제41번 '쥬피터' C장조, K.551〉 4악장

11 〈세레나데 제13번 '아이네 클라이네 나흐트무지크' G장조, K.525〉 1악장

12 〈세레나데 제13번 '아이네 클라이네 나흐트무지크' G장조, K.525〉 2악장

13 〈성악곡 '아베 베룸 코르푸스' D장조, K.618〉

14 〈레퀴엠 D단조, K.626〉 중 '입당송'

15 〈레퀴엠 D단조, K.626〉 중 '진노의 날'

16 〈레퀴엠 D단조, K.626〉 중 '슬픔의 날'

"음악은 어떠한 지혜, 어떠한 철학보다도 높은 계시다.
음악의 의미를 파악하는 자는
모든 비참에서 벗어날 것이다."
_루트비히 판 베토벤

03

루트비히 판 베토벤

Ludwig van Beethoven (1770~1827, 독일)

부재, 음악으로 승화하여 일궈낸 인간 승리

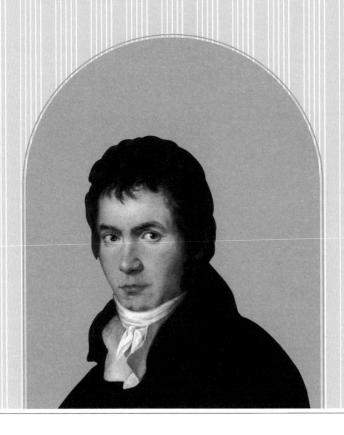

#불멸의연인 #나폴레옹 #피아노소나타 #카핑베토벤 #하일리겐슈타트유서
#엘리제를위하여 #계몽주의 #청각장애 #9개의교향곡 #음악의성인

자신의 운명을 받아들이고
음악으로 승화시킨 베토벤

저에게는 베토벤 하면 자연스럽게 떠오르는 친구 한 명이 있습
니다. 집 도어락 비밀번호를 베토벤의 생일(12월 17일)로 지정했기
때문입니다. 음악도 중에는 자신이 좋아하는 음악가의 생일이나
출생연도를 비밀번호로 쓰는 사람들이 꽤 있습니다. 어떤 식으로
든 생활 속에서 그를 기억하고 싶은 팬심에서 비롯된 행동이리라
생각됩니다. 지금은 그의 음악을 기리고 좋아하는 사람들이 많지
만, 생전에 베토벤은 수많은 것들의 부재로 인해 결핍된 삶을 살
았습니다.

베토벤의 삶은 음악 신동이었던 모차르트의 삶과 여러 방면에

서 비교되곤 합니다. 모차르트와 견주면 베토벤은 부모의 사랑도, 타고난 재능도 부족했습니다. 그의 삶에서 무엇보다 가장 큰 상실은 청각을 잃어버린 것입니다. 음악가에게 청각 상실은 사형선고나 다름없는 일이자 엄청난 결핍이었습니다. 그는 그러한 자신의 처지를 비관한 나머지, 서른두 살이라는 젊은 나이에 자살을 결심하기도 했습니다. 하지만 유서를 쓰는 과정에서 오히려 마음을 단단하게 다지고, 음악가로서 자신이 가진 역량을 최대한 발휘하고자 노력합니다. 만일 그때 베토벤이 자살을 감행했다면 지금 우리는 그의 보석 같은 음악을 들을 수 없었을 겁니다.

그의 처음은 미약했으나 마지막은 위대했습니다. 음악 신동 모차르트의 죽음과는 정반대였지요. 무덤이 어디인지조차 알 수 없는 모차르트에 비해 베토벤의 장례식은 성대했습니다. 18세기 시대의 아이콘과 같았던 그의 죽음을 애도하기 위해 2만여 명의 사람들이 몰려들었습니다. 그를 평생 존경하고 흠모했던 가곡의 왕 프란츠 슈베르트Franz Schubert도 베토벤의 장례식에 참석한 인물 중 한 명이지요.

오늘날 우리는 베토벤을 가리켜 '불멸의 영웅'으로 부르곤 합니다. 타고난 결핍을 후천적인 노력으로 승화시켰기 때문입니다. 영화 〈불멸의 연인〉이나 〈카핑 베토벤〉에는 그의 이런 드라마틱한 인생과 음악적 투혼이 고스란히 담겨 있습니다. 자신에게 닥친 엄청난 시련과 불행을 가장 자기다운 장점으로 바꿔놓은 사

람. 삶이란 끝날 때까지 끝나는 것이 아님을 자신의 온 생을 다해 알려주는 사람. 말년에 베토벤이 많은 이들의 추앙을 받고, 지금까지도 '격정과 의지'의 아이콘으로 기억되는 이유입니다. 자, 그럼 이제부터 베토벤의 뜨거웠던 삶 속으로 들어가볼까요?

모차르트가 되고 싶었지만
베토벤으로 태어난 아이

베토벤은 1770년 12월 17일, 라인강이 흐르는 독일 본에서 3형제 중 큰아들로 태어났습니다. 아버지 요한과 어머니 마리아 사이에서 총 일곱 명의 형제가 출생했지만, 당시는 영아 사망률이 높던 때여서 세 명의 아들만이 살아남았지요. 독일에서 태어나긴 했지만 베토벤은 네덜란드에서 건너온 이민자의 후손이었습니다. 베토벤의 풀네임은 루트비히 판 베토벤인데, 손자를 무척 아꼈던 할아버지는 자신의 이름을 손주에게 그대로 물려주었습니다. 베토벤은 자신의 이름에 귀족의 이름에 들어가는 'von'과 유사한 단어인 'van'이 들어갔기에 자신을 귀족 가문의 자제라고 오해했지만, 사실 네덜란드에서 'van'은 귀족을 의미하는 단어가 아니었습니다. 네덜란드 태생의 화가 빈센트 반 고흐를 생각하면 이해가 쉽습니다. 이런 착각은 베토벤 자신만 한 것이 아니어서 독일 현

지 사람들은 베토벤을 귀족으로 대우해주었다고 합니다. 할아버지가 물려준 이름 덕을 톡톡히 본 셈이지요.

베토벤은 인생 초년에 결핍이 많은 가정에서 성장했습니다. 이민자 가정의 경제적 상황이 넉넉했을 리도 없었고, 할아버지와 아버지 모두 음악가이긴 했지만 바흐의 가족처럼 화목하지도, 모차르트의 아버지처럼 든든한 뒷받침을 해주지도 못했습니다. 베토벤의 아버지 요한은 궁정 가수이자 바이올린 연주자였지만, 빼어난 실력의 연주자는 아니었습니다. 알코올중독자이기도 했던 요한은 자신이 이루지 못한 음악가로서의 꿈을 아들 베토벤에게 투사하였습니다. 베토벤의 아버지가 베토벤을 모차르트처럼 키워서 덕을 보려고 했다는 이야기는 잘 알려진 사실입니다. 하지만 아버지의 이런 어긋난 욕심과 무리한 교육은 오히려 베토벤이 아버지를 무서워하고 기피하게 만드는 원인으로 작용했습니다. 게다가 베토벤의 아버지가 어린 베토벤을 무리하게 훈련시키는 동안 어머니 마리아는 결핵으로 일찍 세상을 떠나고 맙니다.

상황이 이렇다 보니 베토벤은 어릴 때부터 어느 한곳 마음을 붙일 구석이 없었습니다. 훗날 그가 어른이 되어서 끊임없이 여인들에게 사랑을 갈구했던 것은 어린 시절 안정된 애착관계를 경험하지 못했기 때문이라고 여겨집니다. 아픈 시간이 남긴 상흔인 것이지요. 베토벤은 가정에서 아버지의 무자비하고 가혹한 훈련을 받으며, 학교에도 가지 못하고 고립되어 지냈습니다. 그는 나중에

부족한 배움을 독서로 메꿉니다. 배움에 대한 베토벤의 열망은 이후로도 계속 이어져 계몽주의를 추구했던 괴테와 실러의 작품에도 관심을 갖습니다. 그가 귀족들 앞에서 늘 사회적 의식이 있는 당당한 태도를 보일 수 있었던 것은 이런 노력 덕분입니다.

베토벤이 자신의 음악 실력을 세상에 처음 드러낸 것은 여덟 살 때인 1778년입니다. 그는 쾰른의 귀족들 앞에서 공개 연주를 하며 데뷔하지요. 이후 더 이상 자신의 실력으로는 아들을 가르칠 수 없다고 판단한 요한은 궁정의 오르간 연주자인 크리스티안 고틀로브 네페Christian Gottlob Neefe에게 베토벤을 부탁합니다. 베토벤이 세상 밖으로 발을 내딛게 되는 시작입니다. 베토벤은 열한 살에 만난 자신의 스승 네페를 잘 따랐고 그 은혜를 평생 간직합니다. 처음으로 사람에게 진실한 온정을 느꼈던 베토벤은 그의 훌륭한 제자를 자처합니다. 열네 살에는 네페의 조수로 일하며 돈을 벌기 시작합니다. 무능한 아버지와 병든 어머니를 건사하기 위해 소년 가장처럼 일을 해야만 했던 것이지요.

열일곱 살의 베토벤은 가정의 생계를 책임지며 틈틈이 모아둔 돈을 들고 꿈에 그리던 오스트리아 빈으로 향합니다. 그곳에는 그가 그토록 선망하는 모차르트가 살고 있었기 때문입니다. 베토벤은 모차르트를 만나 그에게 더 진지하게 음악을 배우고 싶어 유학길에 올랐지만 꿈에 부푼 희망도 잠시, 베토벤은 다시 고향으로 발걸음을 돌려야 했습니다.

열일곱 살에 어머니를 잃고
스물두 살에 빈으로 향하다

힘들게 돈을 모아 빈으로 향했건만 어머니가 위독하다는 소식을 듣고는 계속 그곳에 있을 수 없었습니다. 어머니의 임종을 지키고 싶었던 장남 베토벤은 다시 고향으로 돌아와 어머니 곁에 머무르며 마지막 이별을 준비했습니다. 비록 병석에 누워 있었지만, 아버지로부터 모진 훈련을 받는 동안 어머니는 베토벤에게 친절과 사랑을 베풀어준 가장 가까운 사람이자 좋은 친구였습니다. 1787년 7월, 결국 베토벤이 가장 사랑했던 어머니 마리아가 세상을 떠납니다. 설상가상으로 4개월 뒤 베토벤은 끔찍이 아꼈던 7개월 된 어린 여동생 마가레트까지 잃고 맙니다. 사랑했던 이들의 연이은 죽음은 10대의 베토벤에게 크나큰 상실이었습니다.

하지만 생계를 책임져야 했던 베토벤은 그저 슬픔에 젖어 있을 수만은 없었습니다. 그는 다가올 미래를 위해 본 대학에서 청강생 신분으로 부족했던 공부를 하고, 본 극장 오케스트라에서 비올라 연주자로 밥벌이를 해나갑니다. 하루 24시간이 모자를 정도로 생계형 음악가로서 최선을 다했지요. 하늘은 스스로 돕는 자를 돕는다는 말이 있지요? 베토벤은 열심히 일하는 가운데 행운 같은 기회를 얻게 됩니다. 그가 소속된 오케스트라는 유럽 전역으로 연주 여행을 많이 다녔는데, 덕분에 베토벤은 새로운 음

악적 기법을 습득하게 됩니다. 또한 본의 유력한 귀족 집안인 브로이닝 가문을 알게 되고, 이때부터 베토벤은 유럽의 귀족 문화를 하나하나 익히게 됩니다.

베토벤은 브로이닝 가문의 두 딸에게 피아노를 가르쳐주었고, 그녀들은 베토벤에게 문학적인 배움을 건넸습니다. 18세기 초, 유럽에서는 이성을 중시하는 계몽주의가 유행했습니다. 어느 한 사조가 발흥하면 그에 반하는 사조가 일어나기 마련인데요. 당시 브로이닝 가문 사람들은 계몽주의에 대한 반발로 감성을 중시하는 '감정과다 양식'에 관심을 쏟았습니다. 감정과다 양식은 괴테의 작품《젊은 베르테르의 슬픔》처럼 낭만적이고 자기감정을 솔직히 표현하는 양식으로 '질풍노도의 양식'이라고도 불립니다. 한마디로 희로애락의 감정을 거침없이 드러내는 것이지요. 브로이닝 가문과 교류한 영향으로 베토벤의 음악은 격렬한 감정 표현이 특징입니다. 이렇게 작품에 스민 정조는 낭만주의자의 그것처럼 감정의 진폭이 크지만, 형식과 구조적인 측면에서는 틀을 중요시했기 때문에 베토벤은 낭만적 고전주의자로 볼 수 있습니다.

브로이닝 가문과의 만남이 베토벤에게 중요한 까닭은 그의 음악적 토대를 만들어준 것 외에 현실적인 이유가 하나 더 있습니다. 어머니의 죽음 이후 베토벤은 더 이상 본에 머물러야 할 까닭이 없어졌습니다. 그는 음악적 성취를 위해 하루빨리 오스트리아 빈으로 가고 싶었습니다. 그런데 당시 베토벤과 같은 평범한

계급의 음악가가 빈의 귀족 사회에 입성하기 위해서는 믿을 만한 사람의 추천서와 재정적 후원이 필요했습니다. 이때 큰 도움을 준 인물이 바로 브로이닝 집안에서 만난 페르디난트 폰 발트슈타인 백작과 오스트리아 황제 요제프 2세의 동생 막시밀리안 프란츠 선제후입니다. 발트슈타인 백작과 막시밀리안 프란츠 선제후는 친구 사이로, 고군분투하던 베토벤에게 이들은 말 그대로 귀인이었습니다. 이들의 도움으로 스물두 살의 베토벤은 다시 빈으로 향하게 됩니다. 이후 베토벤은 57세의 나이로 숨을 거둘 때까지 35년간 쭉 빈에서 삶을 살아갑니다.

실력 있는 피아니스트 청년

베토벤은 자신에게 추천서를 써준 발트슈타인 백작을 위해 1803년부터 1804년까지 〈**피아노 소나타 제21번 '발트슈타인' C장조, Op.53**〉을 작곡합니다. 여기서 잠시 베토벤의 작품 번호에 쓰이는 약자에 대해 알려드리도록 하겠습니다. 바흐의 'BWV', 모차르트의 'K'처럼 베토벤의 작품 번호를 표기할 때는 'Op'라는 기호를 사용합니다. 이는 '작품'을 뜻하는 라틴어 'Opus'의 약자로 곡이 출판된 순서대로 번호를 붙이는 것을 규칙으로 합니다. 만일 생전에 출판되지 않았거나 사후에 발견된 유작에는 'WoO'를 붙

입니다. 'WoO'는 독일어로 'Werke ohne Opuszahl'의 약자로 '작품 번호 없음'이라는 뜻입니다. 1955년, 독일의 음악학자 한스 할름Hans Halm과 게오르크 킨스키Georg Kinsky가 Op 번호가 없는 베토벤의 205개 작품에 WoO 번호를 매겼습니다. 즉, 베토벤의 작품은 Op 번호와 WoO 번호가 붙은 작품으로 나뉘는 것이지요. 바흐의 작품이 'BWV'와 'BWV Anh'으로 구분되는 것처럼 말입니다.

다시 발트슈타인 백작 이야기로 돌아와서, 베토벤은 자신의 음악을 인정해주고 물심양면으로 도움의 손길을 내밀어주던 좋은 사람들에게 감사하는 마음을 곡으로 남겼습니다. 음악을 헌정한다는 것은 작곡가로서 보답할 수 있는 최고의 선물이 아니었을까요? '발트슈타인 소나타'라는 제목으로 불리는 것도 그가 베토벤을 후원했기에 가능한 일입니다. 발트슈타인 백작은 베토벤보다 여덟 살 많은 형이었는데, 훗날 발견된 베토벤의 '우정 수첩'에는 발트슈타인이 베토벤에게 남긴 헌사의 기록이 남아 있습니다. 짧은 글이지만 발트슈타인 백작이 음악가로서 베토벤을 얼마나 신뢰했는지, 친구로서 얼마나 응원했는지 여실히 느껴집니다.

"사랑하는 베토벤, 이제 빈으로 가서 자네의 꿈을 펼치게! 빈은 아직도 천재 모차르트의 죽음을 슬퍼하며 애도하고 있지만 자네가 끊

임없이 노력한다면 노장 하이든에게서 방황하고 있는 모차르트의 영혼이 자네에게 깃들어 제2의 모차르트가 될 거야!"

_1792년, 베토벤의 '우정 수첩'에 적힌 발트슈타인의 메모

〈피아노 소나타 제21번 '발트슈타인' C장조, Op.53〉 1악장 ▶

발트슈타인의 응원과 막시밀리안 프란츠 선제후의 후원금으로 베토벤은 다시 빈에 발을 내딛습니다. 빈에는 베토벤이 만나고 싶어 했던 모차르트가 없었지만, '교향곡의 아버지'라 불리던 친절한 하이든 선생이 있었습니다. 빈에 도착한 그해 11월부터 베토벤은 하이든 아래에서 음악을 공부하는 틈틈이 빈의 귀족들 앞에서 연주를 하거나 음악 레슨을 하며 돈을 벌었습니다. 하지만 그가 빈에 도착한 지 얼마 지나지 않아 또 한 번의 부고가 날아듭니다. 1792년 12월, 그토록 무서워하고 싫어했던 아버지 요한이 세상을 떠난 것이지요. 더 이상은 아버지의 그늘을 신경 쓰지 않아도 된다는 해방감과 고아가 되었다는 헛헛한 마음이 베토벤에게 동시에 찾아들었으리라 생각됩니다.

빈으로 오고 나서 몇 년 후인 1793년 베토벤은 하이든의 문하에서 독립합니다. 속내를 잘 드러내지 않는 베토벤의 성격이 유들유들했던 하이든과 잘 맞지 않았고, 이 둘은 사제지간으로서의

인연을 끝내게 됩니다. 그렇지만 이후에도 같은 분야에서 일하는 음악인으로서 잘 지냅니다. 점점 빈에서 독립적인 음악 세계를 추구해나가던 베토벤은 피아니스트로 명성을 충분히 쌓았습니다. 베토벤이 대중들에게 자신의 곡을 처음 발표한 것은 1795년으로 이때 베토벤은 생애 처음으로 작품 번호를 붙인 피아노 3중주곡을 사람들 앞에서 공개 연주합니다. 작곡가로서의 데뷔전이었던 셈이지요. 그 이전까지 베토벤은 작곡가라기보다는 피아니스트였습니다.

베토벤은 피아노 실력으로도 이름을 날렸지만, 특유의 굽실거리지 않는 태도로도 유명했습니다. 당시의 연주회는 주로 귀족들을 앞에 두고 이루어지는 경우가 많았습니다. 베토벤은 자신의 연주에 집중하지 않는 귀족이 있으면 당장 연주를 멈추고 화를 내곤 했습니다. 자신들에게 굽실대는 음악가들만 봐왔던 빈의 귀족들은 거칠지만 당당한 베토벤의 모습에 오히려 믿음을 갖게 되었습니다. 베토벤은 귀족들의 식사 자리에서 배경음악을 연주하는 사람이 아닌, 오로지 연주회만을 위한 연주를 하는 자존감 있는 피아니스트였습니다.

가무잡잡한 얼굴에 천연두를 앓은 흔적이 남아 곰보였던데다가 머리는 항상 빗질하지 않은 채로 헝클어진 모습이었던 베토벤은 빈의 우아한 귀족들 사이에서 인기가 많았습니다. 자신에 대한 믿음과 자기 가능성에 대한 확신이 있었던 베토벤은 타인의

시선과 판단에 신경 쓰지 않고 자기 앞에 놓인 인생의 과제들을 하나하나 헤치며 한 걸음 한 걸음 나아갔습니다.

베토벤과 그의
불멸의 연인들

격정적이고 열정적으로 살았던 베토벤의 삶은 후대 사람들에게 많은 영감의 원천입니다. 그의 삶을 소재로 다룬 영화 중 가장 대표적인 작품은 〈불멸의 연인〉입니다. 베토벤은 일생에 거쳐 아홉 번의 프로포즈를 했다는 기록이 존재합니다. 이 영화는 베토벤이 특히 사랑했던 '불멸의 연인'을 찾는 것으로 시작됩니다. 여전히 베토벤의 불멸의 연인이 누구였는지는 정확히 밝혀진 바가 없지만, 유력한 인물들로 추정되는 네 명의 여인이 있습니다.

그중 두 명은 빈에서 만난 브룬스비크 가문의 두 딸입니다. 1799년, 베토벤은 헝가리 출신의 젊은 백작 부인 테레제 브룬스비크와 조세피네 브룬스비크 자매를 만나게 됩니다. 테레제는 조세피네보다 네 살 위의 언니였는데, 동생 조세피네가 나이 많은 남자와 일찍 결혼했지만 사별 후 불행한 생활을 한 것에 반해 테레제는 평생 독신으로 살았습니다. 베토벤은 브룬스비크 자매를 상대로 각각 다른 형태의 사랑을 품었습니다. 언니인 테레제에게

는 소울메이트로서 공감대를 느꼈다면, 조세피네를 향해서는 그녀의 불행한 결혼생활을 안쓰럽게 바라보며 측은지심을 느꼈던 것이지요. 베토벤은 조세피네가 사별 후 혼자 지내던 시기에 다시 그녀에 대한 사랑에 불을 지폈습니다. 그때 작곡된 곡이 〈**피아노 협주곡 제4번 G장조, Op.58**〉입니다.

베토벤과 이 두 자매와의 만남은 이들이 베토벤에게 피아노를 배우겠다고 찾아오면서 비롯되었지요. 이때 브룬스비크 자매의 사촌인 줄리에타 귀차르디도 자리를 함께하게 되는데요. 그녀 역시 베토벤의 불멸의 연인 중 한 명입니다. 베토벤은 피아노를 가르쳐주거나 연주를 해주면서 빈과 헝가리에 있는 그녀들의 별장에서 많은 시간을 함께 보냅니다. 베토벤은 그녀들이 소유한 물질적 풍요로움, 귀족적인 분위기, 무엇보다 베토벤의 음악에 대한 사랑과 존경의 눈빛을 거부할 수 없었습니다.

많은 사람들이 좋아하는 베토벤의 명곡 〈**피아노 소나타 제14번 '월광' C#단조, Op.27-2**〉(이하 〈월광 소나타〉)는 줄리에타 귀차르디에게 헌정한 곡입니다. 슬로바키아의 돌나 크루파Dolna Krupa에는 브룬스비크 가문의 성이 있는데, 베토벤은 이곳에서 〈월광 소나타〉를 작곡했습니다. 강물과 조명으로 빚어낸 야경이 멋진 곳에서 작곡된 작품이라 그런지 독일의 시인이자 음악 비평가인 루트비히 렐스타프Ludwig Rellstab는 이 곡을 두고 '강물에 비친 달빛' 같다고 표현하기도 했습니다. 베토벤은 귀차르디에게 이 곡을 선물하며

사랑을 고백하지만 그녀는 집안의 반대로 다른 남자와 결혼을 하고 맙니다. 신분 차이를 넘어서지 못했던 것이지요. 실연의 상처는 고스란히 베토벤의 몫이었습니다.

〈피아노 소나타 제14번 '월광' C#단조, Op.27-2〉 1악장 ▶

베토벤의 또 다른 불멸의 여인으로 손꼽히는 인물은 프랑크푸르트 거상의 아내인 안토니 브렌타노 부인입니다. 안토니 브렌타노는 어린 나이에 나이 차이가 많이 나는 남편과 결혼해서 슬하에 아이를 넷이나 두고 있었지만 베토벤과 사랑에 빠지지요. 1812년, 베토벤은 보헤미아의 온천 휴양지인 테플리츠에 머물렀는데, 그곳에서 멀지 않은 프라하에서 브렌타노와 단둘이 만날 만큼 둘은 밀회를 즐겼다고 합니다. 베토벤의 걸작 〈디아벨리 변주곡 C장조, Op.120〉은 그녀에게 헌정된 곡입니다.

여러 문헌을 통해 베토벤이 문장력 좋은 달변가였음은 널리 알려진 사실입니다. 학문에 대한 갈증으로 베토벤은 당대의 훌륭한 저서들을 다독했고, 덕분에 사고의 틀을 확장하고 사람의 마음을 흔들어놓는 문장을 쓸 수도 있었습니다. 베토벤이 여러 사람들에게 남긴 편지 중 우리들의 흥미를 끄는 것은 바로 이 불멸의 연인에게 쓴 편지입니다. 베토벤 사후 발견된 세 통의 편지는

수신인이 누군지 정확히 밝혀지지 않았습니다. 연도 표기도 없이 단지 날짜와 '불멸의 연인 앞으로'라는 알 수 없는 수신인만 적혀 있을 뿐이었지요.

베토벤의 사랑은 모두 실패로 돌아갔는데, 그것은 상대 집안의 반대와 더불어 베토벤 자신의 우유부단한 마음 때문이었습니다. 상대가 다가오면 멀리 달아나고, 상대가 돌아서면 다시 다가갔던 베토벤의 불안정한 애착 탓에 그는 그 누구와도 사랑의 결실을 맺지 못했습니다. 그의 사랑은 뜨거웠지만, 사랑하는 여인을 신분과 사회적 시선을 거스르며 끝까지 붙잡을 용기는 없었던 것이지요.

청각 상실이라는 절체절명의 위기와
하일리겐슈타트 유서

1798년부터 슬슬 나타나기 시작한 청각의 이상에 베토벤은 힘들어 했습니다. 이 무렵 신이 자신을 버렸다고 비참해하며 작곡한 곡이 〈피아노 소나타 제8번 '비창' C단조, Op.13〉(이하 〈비창 소나타〉)입니다. 〈비창 소나타〉는 전 악장이 모두 유명해서 많이 연주되는 명곡인데, 1악장 '그라베Grave'는 '엄중하고 무겁게'라는 뜻으로, 곡의 시작부터 비극을 알리는 듯 침통하고 무겁습니다. 비통과 억

울함이 가득 묻어나는 슬픈 멜로디가 1악장을 장식한 뒤, 2악장에서는 평온한 멜로디가 이어집니다. 2악장은 팝송 〈미드나이트 블루〉로도 불려서 우리 귀에 익숙한데, 듣기만 해도 눈물이 흐를 만큼 애절한 멜로디가 인상적입니다.

〈피아노 소나타 제8번 '비창' C단조, Op.13〉 2악장 ▶

처음에는 귀에 문제가 생겼다는 사실을 아무에게도 알리지 않고 혼자만의 비밀로 간직한 채 시간을 보내던 베토벤은 병세가 심각해지자 자신의 귓병을 더 이상 숨길 수 없게 되었습니다. 다른 사람들의 말이 잘 들리지 않으니 대화도 기피하게 되었고, 공개 연주도 힘든 일이 되어버렸지요. 깊이 절망한 베토벤은 이제 자신에게 남은 선택은 오직 하나뿐이라고 생각하게 됩니다. 그는 1802년 여름, 요양차 들렀던 빈 외곽의 하일리겐슈타트^{Heiligenstadt}라는 시골의 작은 집에서 자살을 결심하고 동생들에게 편지 형식의 유서를 씁니다.

18~19세기 빈은 문화와 예술이 살아 숨 쉬는 도시였습니다. 우리가 알고 있는 당대의 예술가들이 거의 모두 이곳에서 생활했다고 해도 과언이 아니지요(더불어서 프랑스 파리도요). 베토벤, 브람스를 비롯해 슈베르트, 말러, 요한 슈트라우스 부자父子와 같은 음

악가를 비롯해, 클림트나 에곤 실레, 카스파르 다비드 프리드리히 같은 화가들도 빈을 무대로 활동했습니다. 그래서 빈에는 당대를 풍미한 예술가들과 관련된 관광명소가 많습니다. 며칠 동안 둘러보기에도 벅찰 정도이지요. 그렇지만 만일 베토벤의 삶을 구석구석 살펴보고 싶은 독자 분들이라면 빈에 가시게 되었을 때 근처의 하일리겐슈타트도 꼭 들르시기를 권합니다. 이곳에는 베토벤이 자살을 결심하고 유서를 썼던 집과, 그가 자주 산책하던 길 등 화려하지는 않지만 베토벤의 인생에서 의미 있는 장소들이 꽤 많습니다.

제가 독일에서 공부하면서 특별했던 경험 중 하나는 베토벤의 유서를 읽었던 것입니다. 유학을 가기 전, 한국에서 그의 작품을 수두룩하게 연주했으면서도 그가 어떤 마음으로 작곡을 했는지에 대해서는 깊이 생각해본 적이 없었습니다. 눈에 보이는, 그가 악보 위에 남긴 음표들만 신경 썼을 뿐이지요. 독일에서 베토벤이 남긴 마지막 소나타 곡인 〈피아노 소나타 제32번 C단조, Op.111〉을 배울 때의 일입니다. 교수님께서는 이 곡을 만든 베토벤의 심정을 헤아려본 적이 있는지 물으시더군요. 그 질문에 저는 아무런 대답도 하지 못했습니다. 그런 저에게 교수님은 베토벤의 유서를 읽지 않고서는 그를 절대 이해할 수 없을 거라고 말씀하시며 저에게 베토벤이 남긴 하일리겐슈타트 유서를 공부해오라고 숙제를 내주셨습니다. 이후 저는 생면부지의 그가 다르게 느껴지면서

그의 음악을 더욱 절실하게 이해할 수 있었습니다.

베토벤이 동생 칼과 요한에게 보내는 유서의 첫 문장은 이렇게 시작됩니다. '아, 내가 증오에 차 있고 고집불통이며 사람들을 혐오한다고 생각하는 너희들, 또는 나를 그런 사람으로 통하게 하는 너희들은 얼마나 부당한가!' 항상 사람에 대한 호의와 온정으로 가득했던 자신의 마음을 이해해주지 않았던 주변 사람들이 베토벤은 원망스러웠을 겁니다. 여기에 더해 음악가인 자신이 귓병에 걸렸다고 스스로 밝히는 것은 자존심 센 베토벤으로서는 너무도 치명적인 일이었습니다. 그들 앞에서 비루해지느니 차라리 고통을 짊어지고 세상을 뜨려 했던 것이지요. 그렇지만 그는 유서를 쓰면서 오히려 불행을 이겨내고 다시 도약할 힘을 얻습니다. 유서에서도 밝혔듯이 가슴속에 있는 창작의 욕구를 다 채우지 못하고서는 세상을 떠날 수 없다고 말했던 베토벤은 끝까지 운명의 끈을 놓지 않았습니다.

귀로 듣지 못한다면
머리로 듣고 마음으로 느낄 수밖에

많은 사람들은 귀가 들리지 않게 된 베토벤이 이후에 어떻게 작곡을 할 수 있었는지 궁금해합니다. 보통 사람에게는 힘든 일

이겠지만, 그의 음악적인 능력은 이 불가능해 보이는 일을 가능하게 만들었습니다. 베토벤은 외부의 소리는 들을 수 없었지만 자신의 머릿속에서 살아 움직이는 악상은 악보로 옮길 수 있었습니다. 그야말로 음악을 상상하는 작업을 했던 것이지요. 그것만으로도 대단한데 베토벤은 완벽하고 환상적인 소리의 조합을 만들어냈습니다. 그는 피아노 앞에 앉아 긴 보청기를 악기에 대고 진동을 느껴 음을 적기도 하고, 산책을 하거나 전원생활을 하며 머릿속에 음표를 채워나가기도 했습니다. 그의 고향 본에 있는 생가 박물관에 가면 그가 쓰던 보청기가 고스란히 진열되어 있습니다.

1804년, 베토벤은 나폴레옹 보나파르트에게 헌정하기 위해 **〈교향곡 제3번 '영웅' E♭장조, Op.55〉**를 작곡합니다. 베토벤은 부재와 결핍 속에서도 야망을 갖고 세상을 향해 뛰어든 나폴레옹을 영웅으로 바라보았습니다. 그러나 이후 나폴레옹이 프랑스 황제로 즉위했다는 소식을 듣고는 그에 대한 헌정을 취소하고 곡명을 '영웅'으로만 표기한 이야기는 매우 유명합니다.

〈교향곡 제3번 '영웅' E♭장조, Op.55〉 1악장 ▶

귀가 들리지 않았음에도 불구하고 베토벤은 창작열을 불태우며 매해 수많은 작품을 남겼습니다. 1805년에는 **오페라 〈'피델리**

오', Op.72〉와 〈피아노 소나타 제23번 '열정' F단조, Op.57〉을, 1806년
에는 〈피아노 협주곡 제4번 G장조, Op.58〉, 3곡의 〈라주모프스키 현악
4중주, Op.59〉, 〈교향곡 제4번 Bb장조, Op.60〉, 〈바이올린 협주곡 D장
조, Op.61〉을 작곡합니다. 그리고 1808년에는 〈교향곡 제5번 '운명'
C단조, Op.67〉, 〈교향곡 제6번 '전원' F장조, Op.68〉, 〈합창 환상곡 C단
조, Op.80〉(이하 〈합창 환상곡〉)을 발표합니다. 어떤 분들은 〈교향곡
제9번 '합창' D단조, Op.125〉(이하 〈합창 교향곡〉)보다 〈합창 환상곡〉
을 더 좋아하시기도 합니다. 두 곡의 제목이 비슷하지만, 〈합창
교향곡〉이 오케스트라곡에 합창이 가미된 것에 반해, 〈합창 환상
곡〉은 곡 초반부에 피아노 독주가 길게 이어지고 이후 피아노 협
주곡 형식에 성악과 합창이 결합되어 곡이 흘러갑니다. 1809년
에는 〈피아노 협주곡 제5번 '황제' Eb장조, Op.73〉(이하 〈황제 협주곡〉)을
작곡합니다.

베토벤의 음악적 생애는 흔히 세 구간으로 나눕니다. 1802년,
하일리겐슈타트 유서를 쓰기 전까지를 1기, 이후 더 이상 완전히
들을 수 없게 된 1817년까지를 2기로 봅니다. 그리고 이때부터
세상을 떠난 1827년까지를 3기로 보는 것이 일반적입니다. 베토
벤은 하일리겐슈타트 유서 집필 이후 폭풍과 같은 열정으로 걸작
들을 쏟아냅니다.

가사 없이 음악으로 써내려간
황제의 웅장함

베토벤이 투혼을 발휘하며 쓴 수많은 작품들 중에서도 〈황제 협주곡〉은 곡의 웅장함이 대단한 작품입니다. 베토벤은 자신의 최고 후원자이자 제자였던 루돌프 대공을 위해 이 작품을 작곡했습니다. 이후 1811년 11월, 〈황제 협주곡〉은 라이프치히 게반트하우스에서 성공리에 초연됩니다. 당시 유럽은 나폴레옹 전쟁으로 인해 온통 폐허가 된 상태였습니다. 그런 가운데에서도 자신에 대한 음악적 후원을 멈추지 않은 루돌프 대공이었기에 베토벤은 이 곡을 그에게 헌정했습니다. 신성로마제국의 황제였던 레오폴트 2세의 아들이자 베토벤이 존경했던 황제 요제프 2세의 조카인 루돌프 대공 덕분에 베토벤은 황실의 많은 사람들을 알게 됩니다. 베토벤은 빈에 온 초창기에는 낯선 도시에 정착하기 위해서 청중인 귀족들의 취향에 맞췄지만, 시간이 지나도 여전히 자신의 음악 스타일을 이해하지 못했던 빈 사람들의 경박함에 지쳐 빈을 떠나겠다고 큰소리쳤습니다. 그런 베토벤에게 평생 연금을 지급하기로 약속했던 킨스키 공작, 로프코비츠 공작, 루돌프 대공 가운데 유일하게 연금 지급 약속을 끝까지 지킨 사람이 바로 루돌프 대공입니다.

〈황제 협주곡〉에 '황제'라는 제목이 붙은 이유는 웅장한 느낌

을 주는 1악장 때문입니다. 베토벤의 친한 친구였던 피아니스트 겸 출판업자 요한 크라머Johann Cramer가 런던에서 이 곡의 출판을 위해 이름을 만들어 넣었지요. 물론 베토벤의 동의하에 이루어진 일이겠지요. 베토벤은 예민하고 솔직하며 거침없는 성격 탓에 인간관계가 좋지 않은 외골수였을 것 같은데, 그의 생애를 쭉 살펴보면 음악적으로 교감을 나누거나 그를 적극적으로 후원해주었던 소울메이트 같은 사람들이 주변에 많았습니다.

다시 〈황제 협주곡〉 이야기로 돌아와서, 이 곡은 전체 3악장으로 이루어졌는데 하나의 이야기를 3부로 나누어 전개하는 방식으로 짜였습니다. '웅혼'이라는 표현이 어울리는 1악장에서는 강하고 힘 있는 주요 멜로디가 빠르게 펼쳐집니다. 나지막하고 느리면서 우아한 분위기의 2악장은 인간이라면 어쩔 수 없이 맞이하게 되는 좌절을 잔잔한 선율로 노래합니다. 2악장의 멜로디는 오스트리아의 〈순례의 노래〉 멜로디를 사용했다고 하는데, 그래서 더욱 숭고하고 애절하게 들립니다. 끝으로 3악장은 역동적으로 휘몰아치면서 마지막을 장식합니다. 전곡의 길이는 40분 정도 되는데, 이 중 1악장 연주 시간만 20분에 달하지요. 악장별로 바뀌는 분위기와 흐름을 느끼시면서 꼭 한 번 끝까지 감상해보시기를 권합니다.

〈피아노 협주곡 제5번 '황제' Eb장조, Op.73〉 전체 악장 ▶

베토벤이 남긴 피아노 협주곡은 총 5곡입니다. 피아노 소나타 는 32곡을 작곡했지요. 남긴 작품의 수만 봐도 알 수 있듯이 베 토벤의 피아노에 대한 열정은 대단했습니다. 특히 협주곡의 경우, 어느 특정 시기에 국한되지 않고 생애 전반에 걸쳐서 끊임없이 곡을 만들었습니다. (피아노 협주곡 제1번의 작품 번호는 'Op.15', 제2번 은 'Op.19', 제3번은 'Op.37', 제4번은 'Op.58', 그리고 마지막 피아노 협주 곡인 제5번은 'Op.73'입니다.) 베토벤은 이전 시대의 작곡가인 하이든 과 모차르트를 이어 피아노 협주곡이라는 장르를 발전시키면서 보완하고 수정하고 새로운 아이디어를 얻어 결국 자기만의 마스 터피스를 만들어낸 것이지요.

앞에서 베토벤의 불멸의 연인들에 대해 잠시 이야기를 했었는 데요. 창작열을 불태우며 많은 작품을 남겼던 2기 시절, 베토벤 은 많은 여인들과 사랑을 했습니다. 나폴레옹 전쟁으로 전 유럽 이 불안정했던 시기였지만, 전쟁 중에도 사랑은 꽃피웠습니다. 이 때 만들어진 곡 중 하나가 바로 〈**바가텔 제25번 A단조 '엘리제를 위 하여', WoO.59**〉입니다. 1810년 베토벤은 스물두 살 연하인 테레제 말티피와 사랑에 빠집니다. 베토벤은 그녀에게 청혼하지만 집안 의 반대와 많은 나이 차이로 거절당하자 실연의 아픔을 간단하 고도 애절한 멜로디가 흐르는 이 바가텔Bagatelle('사소한 것'이라는 뜻 으로 성격 소품의 피아노곡을 말함. 대부분 곡의 길이가 짧고, 앞에 나온 주 제가 뒷부분에 반복됨)에 담았습니다.

작곡가로서 성공했던
영웅의 말년

1817년, 베토벤은 완전히 청력을 잃고 맙니다. 그렇지만 그의 음악가로서의 투혼은 멈추지 않았습니다. 말년에 베토벤은 죽음에 이르기 전까지 엄청난 대곡들을 창작합니다. 이 시기에 작곡한 작품으로는 3곡의 피아노 소나타(제30번, 제31번, 제32번)와 〈**장엄 미사 D장조, Op.123**〉(이하 〈장엄 미사〉)이 대표적입니다. 우리가 가장 많이 보는 베토벤의 초상화 속에서 그가 들고 있는 것이 바로 〈장엄 미사〉의 악보입니다. 이 곡은 베토벤이 완성까지 총 4년을 매달렸을 정도로 19세기 클래식의 최대 걸작으로 손꼽힙니다.

사실 이 곡은 1819년에 있었던 루돌프 대공의 대주교 즉위식에서 연주될 미사곡으로 의뢰받은 것이 창작의 시작입니다. 그러나 때에 맞춰 곡이 제대로 준비되지 못했고, 그로부터 4년 뒤인 1823년 3월에 베토벤은 곡을 완성해 대공에게 바칩니다. 베토벤은 비록 가톨릭 신자가 아니었지만 자신의 최대 후원자였던 루돌프 대공의 즉위를 그 누구보다 축하하며 자신이 발휘할 수 있는 능력으로 최고의 곡을 만들어 선물했습니다. 또한 당시 그의 인생은 죽음으로 향해가던 절박한 시점이었으므로 이전에 비해 종교적인 색채를 띨 수밖에 없었으리라 여겨집니다.

〈장엄 미사〉는 곡의 규모와 감동의 깊이가 대단한 작품입니다.

이 곡은 '미사 통상문'이라고 불리는 키리에(자비송), 글로리아(대영광송), 크레도(신앙고백, 사도신경), 상투스(거룩송), 아뉴스 데이(하느님의 어린 양) 등의 기도문에 곡을 붙인 형식을 그대로 따랐고, 남녀 성악가 혼성 4부의 독창 및 합창, 그리고 2관 편성에 바탕을 둔 관현악과 오르간에 의해 연주됩니다. 보통의 전례 미사곡이라고 하기에는 굉장히 큰 관현악 구성과 성악의 웅장함이 깃들어 있는 음악입니다. 이런 곡의 구성 때문에 실제 미사에 쓰이기 좋은 곡이라기보다는 베토벤 식의 미사 통상문이 담긴 교향악적 기악곡으로 보는 것이 적절합니다. 평균 연주 시간이 80분에 달하는 〈장엄 미사〉는 꼭 실연으로 감상하시기를 추천합니다. 처음에는 길고 어렵고 진지한 분위기 때문에 부담이 될 수도 있지만, 분명 전곡을 감상했다는 사실에서 오는 뭉클함과 더불어 곡의 웅장함을 제대로 느끼실 수 있을 겁니다. 가톨릭 신자라면 마치 성당에서 직접 미사를 드린 것 같은 느낌을 받을지도 모릅니다.

　〈교향곡 제9번 '합창' D단조, Op.125〉도 베토벤 말년에 탄생한 곡입니다. 우리 귀에 익숙한 합창 '환희의 송가'가 바로 이 곡의 일부입니다. 대규모 작품으로는 그의 마지막 작품이지요.

〈교향곡 제9번 '합창' D단조, Op.125〉 4악장 ▶

베토벤은 1823년, 갈리친 공작으로부터 3곡의 현악 4중주를 의뢰받습니다. 그는 이 의뢰를 받아들이고 작업에 착수하지만, 1825년이 되어서야 의뢰받은 3곡 중 첫 곡인 〈**현악 4중주 제12번 E♭장조, Op.127**〉을 완성합니다. 이후 4곡의 현악 4중주를 더 작곡하지요.

베토벤은 생전에 총 16곡의 현악 4중주를 작곡했습니다. 저는 그가 작곡한 현악 4중주를 모두 들어보겠다고 호기롭게 계획을 세웠지만 아직도 이루지 못했습니다. 하지만 전곡이 아니더라도 중요한 몇 곡을 들을 수 있는 방법이 있습니다. 바로 영화 〈마지막 4중주〉를 보는 것입니다. 영화 〈마지막 4중주〉는 결성 25주년을 맞이한 현악 4중주단의 이야기인데, 주인공들이 현악 4중주단 연주자들인 만큼 서양음악사에서 중요한 현악 4중주 작품들을 많이 접할 수 있습니다. 영화에서 주인공들은 자신들의 마지막 무대가 될 25주년 기념 공연에서 선보일 곡으로 베토벤의 〈**현악 4중주 제14번 C#단조, Op.131**〉을 선택합니다. 저는 이 영화를 보고 난 뒤 이 곡 전체에서 1, 3, 5, 7악장 등 홀수 악장이 참 마음에 들었습니다. 특히 5악장과 7악장은 느린 선율 가운데 정열적인 힘을 발휘하는 노장의 결기가 느껴집니다. 베토벤은 음악 인생 후기로 갈수록 내면의 소리에 집중합니다. 그래서 보통의 작곡가들의 경우, 멜로디를 연주하는 제1바이올린을 강조하는 데 반해, 베토벤은 제2바이올린이나 비올라를 부각시켜 자기 내면의 정조를

더욱 강조해 표현했습니다.

현악기 연주자들에게 베토벤이 말년에 작곡한 5곡의 현악 4중주는 정말 중요한 프로그램입니다. 현악기가 낼 수 있는 모든 소리의 가능성에 대해 이야기하는 곡이기 때문입니다. 18세기 하이든이나 모차르트가 유희와 즐거움을 목표로 현악 4중주를 작곡했다면, 베토벤은 현악 4중주를 통해 자기 내면을 절절히 고백했습니다. 대위법이 등장했다가 아주 단순한 구조로 흐르기도 하고, 멜로디가 아름다워 귀에 쏙 박히는 악장이 있다가도 악장 사이의 구성이 불규칙해서 난해하게 들리기도 하는 그의 현악 4중주는 베토벤이 살아온 인생의 총합을 보여주는 것 같습니다.

부재와 결핍이
베토벤에게 남긴 것들

베토벤은 자신이 사랑했던 여인 테레제 말파피에게 청혼을 거절당한 직후, 친동생의 죽음이라는 슬픔을 잇달아 경험합니다. 그는 실연의 아픔 가운데에서도 조카의 후견인으로 나서 그를 친자식처럼 키우기로 결심합니다. 그러나 그 자신이 아버지 요한으로부터 아버지의 역할을 제대로 배우지 못했던 까닭이었을까요? 자신의 마음과는 달리 베토벤은 조카이자 양자였던 칼과 그다지

사이가 좋지 못했습니다. 자신에게 무리한 기대를 했던 삼촌 베토벤에게 극도의 스트레스를 받았던 칼은 1826년 권총 자살을 시도하고 맙니다. 다행히 미수에 그쳤지만 베토벤에겐 큰 충격을 가져다준 일이었지요. 그 무렵 베토벤은 〈**현악 4중주 제13번 Bb장조, Op.130**〉을 완성합니다. 칼을 간호하며 함께 보낸 여름 이후 베토벤은 병상에 몸져눕게 되고, 이듬해인 1827년 3월 25일 빈에서 간경변증으로 세상을 떠납니다. 위대한 음악의 성인 베토벤은 그렇게 세상과 이별했고, 3일 뒤 열린 그의 장례식에는 베토벤을 사랑했던 2만여 명의 사람들이 함께 애도했습니다.

그는 최초의 프리랜서 음악가로 음악사에서는 베토벤 이전과 이후로 음악가를 구분합니다. 베토벤 이전까지 음악가들의 신분은 귀족이나 왕에게 귀속된 전문직 하인과도 같았습니다. 그러나 베토벤은 음악가의 신분을 독립적인 인격체로 격상시킨 혁명가였습니다. 모차르트는 그의 초상화에서도 볼 수 있듯이 황실에 의례를 차리기 위해 하얀 가발을 썼지만, 베토벤은 가발을 벗었습니다. 귀족들과 동등한 입장에서 음악을 향유했던 예술가 베토벤의 모습은 많은 것을 보여주지요. 그는 〈영웅 교향곡〉처럼 당대의 사회적 분위기를 담은 곡도 여럿 작곡했습니다. 세상과 활발하게 소통하면서 음악으로 자신의 생각을 적극적으로 피력한 음악가였던 것이지요.

베토벤은 생전에 많은 책을 탐독하며 공교육을 받지 못한 자신

의 부족함을 채우고자 했습니다. 그는 특히 호메로스, 플루타르코스, 셰익스피어를 좋아했습니다. 〈피아노 소나타 제17번 '템페스트' D단조, Op.31-2〉는 셰익스피어의 《템페스트》를 읽고 영감을 얻어 창작한 작품입니다. 그밖에도 그는 소크라테스, 플라톤, 예수 등 역사 속 성인들을 자신의 모범으로 여겼으니 그가 생전에 보여준 높은 도덕적 태도는 모두 이와 같은 독서의 경험에서 나왔으리라고 짐작됩니다.

베토벤은 전생에 걸쳐 자신에게 부족했던 모든 것들을 자신의 힘으로 채워왔습니다. 어린 시절의 가난은 성실한 연주 활동으로 채우고, 가족과 연인들에게서 받았어야 할 사랑은 음악으로 채웠습니다. 그에게는 바흐처럼 다정한 가족도 없었고, 모차르트처럼 선천적인 긍정과 유머도 부족했고, 뒤에서 곧 다룰 쇼팽처럼 빼어난 외모와 귀족적인 분위기도 부족했습니다. 그러나 베토벤은 오롯이 자신의 노력과 불굴의 의지로 모든 것을 극복했습니다. 그 과정에서 자기 자신에 대한 사랑이 넘치기도 했고, 때로는 거칠고 의뭉스럽고 의심 많은 면모도 보이는 등 인간으로서 많은 단점을 내비치기도 했지요. 그럼에도 불구하고 우리가 베토벤을 사랑해야 하는 이유는 단 하나. 결핍에 굴하지 않고 예술을 사랑하는 힘으로 끝까지 인내하며 자기 몫의 삶을 잘 살아냈다는 사실 때문입니다.

저에게 베토벤은 인내의 아이콘이자 희망의 상징입니다. 척박하

고 힘겨웠을 삶을 베토벤은 예술의 힘을 빌려 57년간 버텨왔습니다. '마음에서 마음으로 전달되게 하라'는 자신의 말처럼 마음에서 마음으로 느껴지는 음악만을 작곡했던 베토벤은 '하늘에서는 들을 수 있으리라'라는 마지막 말을 남기고 우리 곁을 떠났습니다. 흔히 모차르트를 천상에서 지상으로 내려온 천사라고 칭합니다. 베토벤은 이와는 반대로 지상에서 천상으로 음악을 전하기 위해 신에게로 돌아간 작곡가가 아닐까 싶습니다. 그는 우리에게 인간 승리의 결과로 낳은 우주의 음악을 선물해주고 별이 되어 지금도 하늘에 떠 있습니다.

Ludwig van Beethoven

1770~1827

 ▶ 베토벤의 생애
9분 정리

 ▶ 베토벤의 대표곡을
더 듣고 싶다면

01 〈바가텔 제25번 A단조 '엘리제를 위하여', WoO.59〉

02 〈피아노 소나타 제8번 '비창' C단조, Op.13〉 1악장

03 〈피아노 소나타 제8번 '비창' C단조, Op.13〉 2악장

04 〈피아노 소나타 제14번 '월광' C#단조, Op.27-2〉 1악장

05 〈피아노 소나타 제17번 '템페스트' D단조, Op.31-2〉 3악장

06 〈피아노 소나타 제21번 '발트슈타인' C장조, Op.53〉 1악장

07 〈바이올린 소나타 제5번 F장조, Op.24〉 1악장

08 〈바이올린 소나타 제9번 A장조, Op.47〉 1악장

09 〈피아노 협주곡 제3번 C단조, Op.37〉 1악장

10 〈피아노 협주곡 제4번 G장조, Op.58〉 1악장

11 〈피아노 협주곡 제5번 '황제' E♭장조, Op.73〉 1악장

12 〈교향곡 제3번 '영웅' E♭장조, Op.55〉 1악장

13 〈교향곡 제5번 '운명' C단조, Op.67〉 1악장

14 〈교향곡 제7번 A장조, Op.92〉 2악장

15 〈교향곡 제9번 '합창' D단조, Op.125〉 4악장

16 〈현악 4중주 제14번 C#단조, Op.131〉 1악장

17 〈현악 4중주 제14번 C#단조, Op.131〉 7악장

"쇼팽은 간결할 때도 경박한 흔적을 찾아볼 수 없고,
복잡할 때도 여전히 지적이다."
_레프 톨스토이

04

프레데리크 프랑수아 쇼팽

Frédéric François Chopin (1810~1849, 폴란드)

그리움과 빚진 마음, 음악만이 비상구

#쇼팽공항 #폴란드 #살롱 #파리 #조르주상드 #피아노의시인
#마요르카 #녹턴 #들라크루아 #리스트

선율의 마법사 쇼팽

"그는 여윈 모습에 중키인 약하고 파리한 모습이지만 훌륭하게 뻗은 다리, 정교한 모양의 두 손, 아주 작은 발, 달걀형의 부드럽게 다듬어진 머리, 핼쑥한 안색, 윤기 있고 매끈한 긴 밤색 머리털, 부드러운 갈색 눈, 환상적이라기보다는 이지적인 모습, 잘 다듬어 세워진 콧날, 다정하고 감미로운 미소, 우아하고 다양한 제스처를 남긴 사람이다."

쇼팽의 전기 작가로 유명한 프레더릭 닉스Frederick Niecks에 따르면 쇼팽은 눈, 코, 입 어디 하나 빠지는 곳 없는 미남이었으며 귀족적인 분위기가 흐르는데다, 뭇 여성들의 모성애를 자극하는 모습의 소유자였습니다. 이와는 반대로 그를 폄하하는 사람들도 있

었습니다. 비평가로 이름을 날린 베를리오즈Berlioz는 쇼팽을 두고 "그는 일생 동안 죽어가고 있었다"라고 평했으며, 러시아의 작곡가 발라키에프Balakirev는 "신경질적인 사교계의 여인"이라고 했습니다. 쇼팽에 대한 질투였을까요? 예나 지금이나 세상엔 다양한 사람들이 있으며, 팬이 있다면 안티 역시 동시에 존재합니다.

저에게 쇼팽은 낭만주의자 하면 자연스레 떠오르는 음악가입니다. 그는 폴란드에서 태어났지만, 스무 살에 고국을 떠난 후 죽을 때까지 파리에 살면서 조국을 그리워했습니다. 그의 고향 폴란드는 서쪽으로는 독일, 동쪽으로는 러시아라는 두 강대국 사이에 위치해 있어서 잦은 침략에 시달렸습니다. 지금은 동유럽 국가 중 가장 빠르게 경제성장 중이지만, 18~19세기에는 123년간 3국(러시아, 독일, 오스트리아·헝가리제국) 분할에 의해 잠시 나라가 없어지기도 했지요. 폴란드에 가면 가장 먼저 들르는 공항은 수도 바르샤바의 쇼팽 국제공항입니다. 본래는 바르샤바 공항이었는데, 2001년 3월, 폴란드 출신의 작곡가 겸 피아니스트인 쇼팽을 기리기 위해 현재의 명칭으로 변경했습니다. 쇼팽에 대해 잘 몰랐다가도 폴란드 여행 후에 쇼팽의 음악에 빠지는 분들을 많이 만났습니다.

그는 '피아노의 시인'이라고 불릴 만큼 다양한 피아노 작품을 남겼습니다. 쇼팽은 고전주의 시대의 주요 장르였던 소나타에서 탈피해 보다 새롭고 도전적인 작품을 많이 창작했는데, 특히 피아노 부문에서의 쇼팽은 혁명가였습니다. 쇼팽의 음악에는 귀족적

인 우아함과 정교함, 독창적인 아름다움이 가득합니다.

쇼팽은 폴란드 수도 바르샤바 근교의 젤라조바 볼라Żelazowa Wola에서 프랑스어를 가르치던 프랑스인 아버지 니콜라 쇼팽과 폴란드인 어머니 유스티나 사이에서 태어났습니다. 일찍부터 음악에 재능을 나타냈던 쇼팽은 여덟 살에 궁정에서 첫 대중 연주회를 열었습니다. 음악에 뛰어난 재능이 있던 그였지만 다른 공부에도 관심이 많아 쇼팽은 열네 살에 바르샤바 중학교에 입학합니다. 내성적이지만 유머감각이 뛰어나고 사람을 좋아했던 쇼팽은 그곳에서 만난 친구들과 함께 연극 공연도 하고 만화나 친구들의 캐리커처를 그려주는 등 평화로운 유년시절을 보냅니다. 1826년, 열여섯 살이 되던 해에 쇼팽은 바르샤바 음악원에 입학합니다. 이듬해 그의 사랑하는 누이동생 에밀리아가 결핵으로 세상을 떠나자 그 슬픔을 담아 모차르트의 오페라 〈돈 조반니〉에 나오는 이중창 아리아를 주제로 〈**'연인이여, 그대 손을 잡고' 주제에 의한 변주곡, Op.2**〉를 만듭니다. 쇼팽의 작품 번호가 붙은 첫 작품은 그의 나이 열다섯 살에 작곡한 〈**론도 C단조, Op.1**〉입니다. 베토

벤 이후부터 'Op'는 통상적으로 작품 번호를 표기할 때 쓰이고 있습니다.

쇼팽은 생전에 두 곡의 피아노 협주곡을 작곡했는데, 〈피아노 협주곡 제1번 E단조, Op.11〉(이하 〈피아노 협주곡 제1번〉)과 〈피아노 협주곡 제2번 F단조, Op.21〉입니다. 두 곡 모두 초연은 쇼팽 자신이 직접 연주했습니다. 모두 피아노의 선율이 독보적으로 들리는 작품입니다. 보통 피아노 협주곡이라고 하면 관현악 연주가 뒷받침되면서 피아노가 독주 악기로 연주되는 형식이 일반적입니다. 그런데 쇼팽은 피아노 소리의 아름다움을 관현악의 큰 소리로 덮고 싶지 않았습니다. 쇼팽에게 관현악은 피아노의 보조에 불과했습니다.

쇼팽이 작곡한 이 두 곡의 피아노 협주곡은 모두 자신의 첫사랑이자 음악원 동기였던 콘스탄차 글라드코프스카에 대한 마음이 담겼습니다. 그녀는 성악 전공생이었는데, 쇼팽이 폴란드를 떠날 때가 되어서야 자신을 향한 쇼팽의 사랑을 알았다고 합니다. 아마도 쇼팽의 일방적인 짝사랑이었던 것 같은데 쇼팽은 정작 사랑하는 글라드코프스카에게는 말하지 못했던 마음을 자신의 친구인 티투스에겐 이렇게 전했습니다.

"좋은 일인지 나쁜 일인지 모르겠지만, 난 아마도 이미 내 평생 사랑할 이상형의 여자를 만난 것 같아. 지금까지 6개월 동안 그녀에 대한 꿈을 꾸면서 조용히 나의 그녀를 생각했어. 그리고 그녀를 떠올리면서 협주곡의 아다지오를 썼지. 지금은 그녀가 아침

에 준 영감 덕에 작은 왈츠를 작곡했어."

친구에게만 몰래 고백할 수밖에 없었던 쇼팽의 연약하고 조심스러운 심성이 느껴집니다. 〈피아노 협주곡 제1번〉 2악장 '로만자 Romanza'에는 글라드코프스카를 향한 애절한 마음이 담겨 있습니다.

1829년, 쇼팽은 이 곡을 발표하고 유럽 순회 연주를 마친 뒤, 이듬해 가을 바르샤바를 떠나 오스트리아 빈으로 향합니다. 그때만 해도 쇼팽은 자신이 이후에 다시는 고국에 돌아오지 못할 것이라고는 꿈에도 생각하지 않았습니다.

〈피아노 협주곡 제1번 E단조, Op.11〉 2악장 ▶

마음은 조국에 몸은 파리에

1830년 11월, 쇼팽이 빈에 도착했을 무렵 러시아의 지배에 반대하는 폴란드인들이 바르샤바혁명을 일으켰다는 소식이 날아듭니다. 그는 조국을 위해 함께 싸우겠다고 마음먹고 고향에 편지를 보내지만, 그의 아버지는 조국을 위해 음악을 열심히 하는 길도 애국이라는 답장을 보냅니다. 어수선한 조국의 소식 등으로 빈의 분위기에 적응하기 어려웠던 쇼팽은 1831년 7월, 빈을 떠나

독일 뮌헨과 슈투트가르트를 거처 파리에 입성합니다. 쇼팽에겐 여러 면에서 빈보다 파리에서의 삶이 몸에 맞았습니다. 그의 몸에는 프랑스인의 피가 절반 흐르고 있었고, 자신의 고국을 침략한 러시아와 오스트리아는 동맹국이었기 때문에 폴란드인이었던 쇼팽이 빈에 머무르는 것은 고통스러운 일이었습니다.

빈을 떠난 지 2개월 후인 1831년 9월, 쇼팽은 파리에 도착합니다. 이후 1849년 세상을 뜨기 전까지 파리에 계속 머물렀으므로 그가 남긴 대부분의 걸작은 모두 파리에서 만들어진 작품들입니다. 머물렀던 시간(18년)을 따져보면 쇼팽은 파리를 제2의 고향으로 여겼을 법도 한데, 그에게 영원한 고향은 오직 폴란드뿐이었습니다. 음악으로도 애국을 할 수 있다는 아버지의 말처럼 쇼팽은 수도 바르샤바가 함락되었다는 소식을 듣고 이를 주제로 한 격정적인 〈에튀드 '혁명', Op.10-12〉를 작곡합니다('Op.10-12'이라고 표기한 것은 《Op.10》 시리즈의 열두 번째 곡이라는 뜻입니다). 쇼팽은 《Op.10》과 《Op.25》 시리즈에서 각각 12곡의 에튀드Étude를 작곡했는데, 에튀드는 손가락 기교를 발전시키기 위해 만든 연습곡을 말합니다. 하농이나 체르니도 기교를 발달시키기 위한 연습곡을 만들었지만 쇼팽의 에튀드는 단순히 기교만을 위한 연습곡이 아닌 음악적인 선율을 담은 연습곡입니다. 이 곡은 영화나 드라마에서 반전 등이 나오는 격정적인 장면에 많이 흐르는 아주 빠른 곡으로, 조국의 안타까운 상황을 바라보며 요동치는 그의 마음이

고스란히 담겼습니다.

조국의 암담한 상황과는 달리, 파리에서 그는 음악가로서의 입지를 탄탄히 쌓아갑니다. 1832년, 파리에서 가진 최초의 연주회가 성황리에 끝난 후 쇼팽은 파리 사교계의 유명 인사가 됩니다. 뛰어난 즉흥연주 실력과 침착한 성품은 파리지앵들로 하여금 쇼팽에게 매혹되게 만들었습니다. 이 무렵 슈만은 라이프치히 음악 비평지에 쇼팽을 이렇게 소개했습니다.

"신사 숙녀 여러분, 모자를 벗으십시오. 천재가 나타났습니다. 그의 뛰어난 천재성과 고고한 목표, 빼어난 연주 실력 앞에 나는 고개 숙여 경의를 표합니다."

슈만의 말처럼 천재성과 고고함을 지닌 우아한 피아니스트 쇼팽은 성공리에 안착한 파리 생활에도 불구하고 늘 조국과 고향에 있는 친구와 가족을 걱정하며 고독한 일상을 이어갔습니다.

〈에튀드 '혁명', Op.10-12〉 ▶

쇼팽이 남긴
아름다운 음악들

흔히 쇼팽을 '피아노의 시인'이라고 부릅니다. 시인은 사람의 감

정을 들었다 놨다 하는 언어의 마법사입니다. 쇼팽은 마치 시인처럼 피아노로 사람의 마음을 움직이는 마법사였습니다. 이런 쇼팽이 가장 사랑했던 장르는 녹턴Nocturne입니다. 녹턴은 그의 시그니처라고 할 수 있을 만큼 쇼팽이 평생에 걸쳐 열정을 쏟으며 작곡한 장르입니다. 라틴어로 '녹스Nox'는 '밤의 신'을 의미하는데, 이와 같은 어원처럼 녹턴은 조용한 밤의 분위기를 나타내는 서정적인 피아노곡을 일컫습니다. 우리말로는 '야상곡夜想曲'이라고도 합니다. 녹턴이라는 장르는 쇼팽보다 28년 먼저 태어난 아일랜드 작곡가 존 필드John Field가 창안했습니다. 달빛이 유유히 흐르는 밤, 우리의 머릿속에는 분주했던 낮에 비해 많은 감상과 영감이 떠오릅니다. 녹턴은 환상을 꿈꾸게 하는 밤의 음악이지요.

쇼팽의 녹턴 중 가장 유명하고 사람들의 사랑을 많이 받은 작품은 1832년, 그의 나이 스물두 살에 작곡한 〈**녹턴 Eb장조, Op.9-2**〉입니다. 쇼팽의 녹턴은 이성을 무장해제시키는 힘이 있습니다. 선율이 아름답고 적당히 편안한 빠르기로 연주되기 때문입니다. 왼손이 차분히 반주를 이어가면서 주선율을 뒷받침해주면, 오른손이 빙판 위의 요정처럼 아름다운 멜로디를 연주합니다. 쇼팽의 녹턴은 분위기 좋은 레스토랑에서 연주되는 조용한 피아노곡 중에 꼭 빠지지 않고 들어갑니다.

쇼팽이 녹턴 《Op.9》 시리즈 3곡을 작곡했을 때의 나이는 20대 초반이었는데, 그렇게 어린 나이에 깊은 감정을 담아 작곡했다는

것이 놀랍습니다. 음악평론가 닉스는 쇼팽의 녹턴을 두고 "밤과 그 정적에서 생겨나는 정감을 암시한다"라고 평하기도 했습니다. 쇼팽이 애상감 가득한 녹턴을 어린 나이에 창작할 수 있었던 것은 스무 살에 조국을 떠나 먼 타국에서 스러져가는 조국을 바라보며 안타까워하는 마음을 느꼈기 때문은 아니었을까요?

녹턴 이외에도 쇼팽의 피아노곡은 애수가 강하게 서려 있습니다. 그래서 쇼팽의 음악은 이별을 소재로 하는 장면에 더할 나위 없이 잘 어울립니다. 그중 하나를 추천한다면 **〈에튀드 '이별의 곡', Op.10-3〉**(이하 〈이별의 곡〉)입니다. 쇼팽은 여기에 단독으로 3곡을 더해 생전에 총 27곡의 에튀드를 작곡했지요. 특히 1829~1832년 사이에 작곡된 《Op.10》 시리즈는 '건반 위의 파가니니'라고 불리는 음악가 프란츠 리스트^{Franz Liszt}에게 헌정되었습니다. 리스트는 쇼팽보다 한 살 어린 음악가였지만 친구처럼 둘 사이엔 음악적인 교류가 상당히 많았습니다. 그래서 서로 간의 우정과 작곡가로서의 존경을 표현하는 마음으로 이 연습곡을 그에게 헌정했습니다. 《Op.25》 시리즈는 이후 1832년부터 1836년 사이에 작곡되었습니다.

〈이별의 곡〉은 쇼팽 스스로도 "나는 여태껏 이만큼 아름다운 멜로디를 써본 적이 없다"라고 말할 정도로 애착을 가진 곡입니다. 당대의 유명한 음악평론가이자 지휘자인 한스 폰 뷜로^{Hans von Bülow}도 이 곡을 "감정적 표현의 연구"라며 호평했습니다. 만일

지금 사랑하는 사람과 이별했거나 누군가가 그립다면 이 음악이 이 글을 읽고 있는 여러분에게 위안이 되리라고 생각됩니다. 사람을 기억해내는 가장 강력한 도구는 바로 음악이니까요. 누군가 사무치게 그립다면 쇼팽의 음악을 들어보시길 권합니다.

쇼팽의 음악을 처음 들으시는 분들에게 제가 추천하는 영화가 한 편 있습니다. 영화 〈피아니스트〉입니다. 제2차 세계대전을 겪은 한 명의 인간이자 예술가의 삶을 다룬 내용인데, 실존 인물인 피아니스트 블라디미르 스필만Vladimir Spilman의 이야기가 담겼습니다. 영화에서 주인공인 유대인 피아니스트가 독일군 장교 앞에서 피아노를 연주하는 장면이 나오는데, 이때 연주된 음악이 쇼팽의 〈**발라드 제1번 G단조, Op.23**〉(이하 〈발라드 제1번〉)입니다.

영화에서 주인공은 폐허가 된 빈집에 숨어 있다가 독일군 장교에게 발각됩니다. 장교는 단박에 그가 유대인인 것을 알아차렸고, 그에게 신원을 묻습니다. 주인공은 자신이 피아니스트라고 답합니다. 빈집에는 마침 먼지가 수북이 쌓인 오래되고 낡은 피아노가 있었는데, 장교는 당신이 정말 피아니스트라면 음악을 연주해보라고 합니다. 엄청나게 떨리고 긴장되는 순간, 울려 퍼지는 음악이 바로 쇼팽의 발라드이지요. 저는 그 영화를 수도 없이 봤지만 볼 때마다 눈물이 납니다. 피아니스트가 있어야 할 자리는 폐허가 된 집의 다락이 아니라 음악을 마음껏 연주할 수 있는 연주홀이었을 텐데 말입니다. 주인공의 연주를 다 들은 독일군 장교는

그의 피아노 연주에 감동을 받아 전쟁이 끝날 때까지 그를 숨겨주고 도와줍니다.

이 장면에서 쇼팽의 곡이 흐른 까닭은 주인공이 연기한 실존 인물인 피아니스트 스필만도, 이 영화를 만든 로만 폴란스키 감독도 쇼팽처럼 폴란드인이었기 때문일 겁니다. 아마 이 영화에 쇼팽이 아닌 다른 작곡가의 음악이 흘렀다면 그토록 감동이 전해지지 않았을 거예요. 1830년대에 작곡된 이 발라드가 100여 년의 세월을 거슬러 전쟁의 포화가 가득했던 1930년대라는 사회적 배경과 어우러지면서 우리의 가슴에 음악을 스며들게 만듭니다. 스필만을 연기했던 배우의 가늘고 긴 손가락이 저에게는 마치 쇼팽의 현존처럼 느껴졌습니다.

쇼팽이 이 곡을 작곡한 시기는 1831년과 1835년 사이로 추정됩니다. 당시 쇼팽은 감정적으로 매우 암울한 시절을 보냅니다. 1830년, 쇼팽이 크리스마스이브에 친구에게 보낸 편지에는 대중 앞에서는 웃음을 짓지만, 집으로 돌아오면 자신의 가장 친한 친구인 피아노 앞에서 괴로운 심정을 쏟아놓는다는 내용이 나옵니다. 어디서나 이방인은 외롭습니다. 쇼팽이 작곡한 4곡의 발라드는 모두 망명 중이었던 폴란드 시인 아담 미츠키에비치Adam Mickiewicz가 1828년에 쓴 시 〈콘라트 발렌로트〉에서 영감을 받았습니다. 그중에서도 〈발라드 제1번〉은 스페인의 압제에 맞서는 무어인의 저항을 칭송하는 내용을 배경으로 삼았는데, 이는 조국

폴란드에 대한 러시아의 침공과 유사한 상황으로 여겨져 쇼팽의 심금을 강하게 울렸습니다. 로베르트 슈만은 이 곡에 대해 "쇼팽의 가장 거칠고 가장 독창적인 작품으로 그의 천재성을 잘 드러낸 곡"이라는 찬사를 보냈고, 미국의 한 비평가는 〈발라드 제1번〉을 가리켜 "쇼팽 영혼의 오디세이"라고 평했습니다.

〈발라드 제1번 G단조, Op.23〉 ▶

조르주 상드의 헌신적인 사랑

파리에서 이방인으로서 외로움과 분투하던 쇼팽에게 따뜻한 시절이 잠시 찾아옵니다. 그는 1835년, 고국을 떠난 지 5년 만에 가족과 상봉하게 되는데, 가족들이 체코의 칼스바트 온천으로 여행을 왔기 때문입니다. 가족들과 정다운 시간을 보내고, 파리로 돌아오는 길에는 드레스덴에 들러서 고향 친구인 보진스카의 가족들도 만납니다. 가족과 고향 친구를 만나며 향수를 달래던 그 행복했던 시간에 쇼팽은 보진스카의 동생 마리아와 사랑을 싹틔웁니다. 하지만 자신의 본거지인 파리로 돌아가야 했던 쇼팽은 그녀와 떨어져 있어야 하는 슬픔을 담아 〈왈츠 '이별의 왈츠' Ab장조, Op.69-1〉을 작곡합니다.

쇼팽은 스무 살에 찾아온 첫사랑, 콘스탄차 글라드코프스카를 떠나보내고 6년 뒤 새로운 사랑을 꿈꿉니다. 쇼팽은 1836년, 친구의 동생이자 집안끼리도 잘 알고 지냈던 열일곱 살 소녀 마리아 보진스카와 약혼합니다. 결핵을 앓고 있던 쇼팽의 건강을 염려한 마리아의 엄마는 처음에 이 둘의 약혼을 반대하지만 결국엔 그들의 사랑을 허락하지요. 그러나 얼마 뒤 쇼팽의 건강이 심각해졌다는 소식을 접한 마리아의 엄마는 쇼팽에게 파혼을 통보합니다. 하지만 마리아 보진스카와의 가슴 아픈 이별은 쇼팽 인생에 남을 새로운 사랑을 불러왔습니다. 쇼팽은 같은 해에 리스트의 애인이었던 마리 다구 백작 부인이 연 파티에서 소설가 조르주 상드George Sand를 만나게 됩니다.

강하고 독립적인 성격을 지녔던 그녀는 쇼팽이 그때까지 만났던 여성들과 달랐습니다. 그녀는 쇼팽과는 달리 호탕한 성격을 가진 여섯 살 연상의 예술가였습니다. 그녀의 본명은 '오로르 뒤팽'이었는데 작품 활동을 위해 남자 이름인 '조르주 상드'라는 가명을 사용했지요. 여성으로서 예술 활동을 하는 데 제약이 많았던 그 시기에 그녀가 취할 수 있는 방법은 남장을 하고, 시가를 피우며, 남자처럼 행동하는 것이었습니다. 그녀는 이미 파리의 사교계에서 큰 성공을 거둔 문필가였습니다. 그녀가 쓴 책이 모두 109권이나 되고, 그중 소설만 해도 60권이 넘었다고 하니 가히 대단한 필력의 소유자였던 것이지요. 이처럼 호쾌한 상드였지만 쇼팽에게

만은 헌신적이었습니다. 이후 이 둘의 관계는 9년간 이어집니다.

1838년, 영국에서 연주 여행을 마치고 파리로 돌아온 쇼팽은 상드와 조용한 겨울을 보내기 위해 스페인의 마요르카 섬으로 떠납니다. 상드의 두 아이도 함께 동행한 여행이었지요. 마요르카는 우리나라로 치면 제주 같은 섬으로 유럽인들 사이에서는 오래전부터 휴양지로 잘 알려진 곳입니다. 그런데 마요르카의 날씨가 이 두 사람의 예상과는 달리 내내 비가 왔고, 지역 사람들은 외지에서 온 연상연하 커플을 곱지 않은 시선으로 쳐다봤습니다. 게다가 전염성이 있는 질병인 결핵을 앓고 있던 쇼팽을 사람들은 가까이하길 꺼려했습니다. 결국 쇼팽과 상드는 마요르카의 중심인 팔마의 호텔에서 쫓겨나 버려진 로마가톨릭교회 수도원이었던 발데모사의 카르투하 수도원으로 거처를 옮깁니다. 기록에 따르면 이들이 머물던 호텔의 주인이 이들이 사용했던 물건을 모두 태워 버렸다고 하니 그 냉대가 얼마나 심했을지 상상이 됩니다.

하지만 호젓하게 둘만의 시간을 보내는 데에는 오히려 휴양지 한복판보다 한적한 수도원이 더 적합했습니다. 수도원으로 온 쇼팽은 그곳에 파리에서 들여온, 자신이 아끼는 플레옐 피아노를 놓고 작곡에 집중합니다. 국경을 넘어 섬까지 피아노를 들여오려면 복잡한 통관 절차는 물론이고 많은 돈이 들었을 텐데, 쇼팽을 향한 애정과 특유의 추진력으로 상드는 이 모든 일을 기꺼이 해냅니다. 상드의 전폭적인 지지에 힘입어 쇼팽은 1836년부터 1839년

까지 3년에 걸쳐 24곡의 전주곡 시리즈인 《Op.28》을 작곡합니다. 전주곡Prelude은 단어 뜻 그대로 본 곡에 앞서 도입부에서 간단히 연주되는 곡을 말하는데, 시대가 변하면서 그 의미도 다양해졌습니다. 바흐의 곡에도 전주곡과 푸가가 있는데, 여기서는 두 곡이 하나의 세트로 연주되어야 완벽해진다면, 쇼팽의 전주곡은 곡 하나하나가 독립적으로 연주되어도 전혀 손색없을 만큼 완벽한 곡들입니다. 전주곡의 일부는 상드와 마요르카로 떠나기 전에 작곡되긴 했지만, 나머지 대부분은 발데모사의 수도원에서 만들어졌습니다. 그중에서도 우리 귀에 익숙한 전주곡이 바로 열다섯 번째로 작곡한 〈**전주곡 제15번 '빗방울' D♭장조, Op.28**〉입니다. 지금도 이 수도원에 가면 쇼팽이 머물렀던 방이 쇼팽박물관으로 보존되어 있습니다. 또한 발데모사에서는 쇼팽이 이곳을 떠났던 2월 11일에 맞춰 매년 쇼팽음악제가 열립니다.

〈전주곡 제15번 '빗방울' D♭장조, Op.28〉 ▶

상드와의 사랑은 끝나고
파리는 초토화되고

예민하고 섬세한 내면을 지녔던 쇼팽에게는 머무르는 곳의 날

씨와 분위기가 매우 중요했습니다. 1838년과 1839년의 겨울, 마요르카에는 혹독한 추위가 닥쳤고 쇼팽의 건강이 악화되어 두 사람은 결국 파리로 돌아와야만 했습니다. 안타깝게도 마요르카 여행 이후 쇼팽은 건강을 회복하지 못합니다. 이후 두 사람은 쇼팽의 건강을 위해 상드의 고향집이 있었던 프랑스 노앙Nohant에서 여름을 보냅니다. 그러나 도시의 삶을 사랑했던 쇼팽은 시골 생활의 단조로움을 참지 못합니다. 쇼팽은 시골의 별빛보다 도시의 불빛이 좋았던 겁니다. 결국 여름은 노앙에서, 겨울은 파리에서 생활하기로 하지요. 상드는 매년 여름 쇼팽을 노앙으로 데려가 그가 편안하게 쉬도록 배려해주었습니다.

이 시기에 쇼팽은 당대 프랑스의 예술인들이었던 들라크루아, 생트뵈브, 발자크와 교류를 시작합니다. 또한 〈**피아노 소나타 제2번 Bb단조, Op.35**〉, 〈**스케르초 제3번 C#단조, Op.39**〉, 〈**환상곡 F단조, Op.49**〉, 〈**뱃노래 F#장조, Op.60**〉 등을 작곡합니다. 쇼팽은 슈만이나 리스트와 달리 곡에 별도의 제목을 붙이는 것을 좋아하지 않았습니다. 제목으로 인해 음악에 대한 선입견을 갖는 것은 음악을 감상하는 올바른 방법이 아니라고 생각했기 때문입니다.

〈환상곡 F단조, Op.49〉 ▶

쇼팽은 평상시에는 온순하고 조용했지만 그 누구보다도 내면에 열정이 가득한 사람이었습니다. 교양뿐만 아니라 광기도 있는 천재였지요. 그래서 가끔은 스스로도 상반되는 두 자아로 힘들어했다고 전해집니다. 마치 잠잠했던 바다에 파도가 몰아치는 것처럼 말이지요. 쇼팽의 지인들은 그에 대해 이렇게 묘사합니다. "쇼팽이 자신의 작품을 연주할 때는 보통 때 억눌러두었던 열정을 음악으로 뿜어내느라 온몸의 기운을 빼는 것 같다." 이처럼 극단의 성향이 내재했던 쇼팽은 호불호가 강한 성격으로 인해 좋아하는 사람에겐 한없는 애정을 보여주었지만, 무례하고 싫어하는 사람들에겐 냉정했습니다. 그런 태도는 상드의 두 남매를 향한 모습에서도 여실히 드러났습니다. 상드에게는 아들 모리스와 딸 솔랑주 두 명의 아이들이 있었는데, 쇼팽과 상드는 이 두 아이를 두고 자주 다퉜습니다. 쇼팽은 솔랑주와는 관계가 좋았지만 모리스와는 자주 대립했습니다. 결국 아이들을 둘러싼 다툼과 쇼팽의 건강 악화가 겹쳐 쇼팽과 상드의 9년여에 걸친 관계는 막을 내리고 맙니다(쇼팽과 상드는 1836년에 처음 만났지만 본격적으로 두 사람의 연애가 시작된 시점은 1838~1839년경 마요르카로 요양을 가던 즈음부터입니다). 쇼팽의 나이 서른일곱의 일입니다.

다시 혼자가 된 쇼팽은 작곡 활동을 하며 외로움과 슬픔을 이겨내려고 합니다. 하지만 도무지 나을 기미가 없던 결핵이 다시 심해집니다. 설상가상으로 당시 프랑스는 정치적으로 무척 혼란

한 시기였습니다. 시민들은 참정권을 빼앗겼고, 흉년으로 인해 서민들의 삶은 피폐해졌습니다. 결국 부패한 정부에 반기를 든 프랑스 시민들의 반격으로 1848년 2월혁명이 발발합니다. 이로 인해 파리는 한순간에 초토화되고, 쇼팽도 결국 파리를 떠나 영국으로 향합니다.

쇼팽의 또 다른 사랑들, 그리고 생의 마지막 작품

쇼팽의 사랑은 조르주 상드에서 끝나지 않았습니다. 영국으로 건너간 쇼팽에게 새로운 사랑이 찾아옵니다. 그의 제자이자 쇼팽을 남모르게 흠모하던 제인 스털링이 그 주인공입니다. 그녀는 익숙했던 파리를 떠나 영국으로 떠나온 쇼팽을 물심양면으로 돕습니다. 쇼팽은 말년에 남긴 야상곡 두 곡을 그녀에게 헌정합니다. 그로부터 10년 전인 1835년, 폴란드 살롱에서 첫 만남을 가졌던 델피나 포토츠카 부인 역시 쇼팽이 사랑했던 여인입니다. 그녀는 오랜 시간 쇼팽의 음악적 활동을 지지하고 후원했는데, 마지막 임종 직전에 쇼팽이 찾은 여인도 바로 포토츠카 부인이었다고 합니다.

쇼팽이 사랑했던 것은 여인들뿐만이 아니었습니다. 쇼팽에게

조국 폴란드는 커다란 사랑의 대상이었습니다. 파리에 입성한 1831년부터 1849년 서른아홉의 나이에 죽음을 맞이하는 순간까지 그는 파리의 이방인으로서 조국을 그리워했습니다. 고국을 혁명과 식민지 지배의 포화로부터 지켜내지 못하고 떠나온 자의 부채감과 그리움을 평생 품에 안고 살아온 것이지요. 쇼팽은 바르샤바를 떠날 때 친구들로부터 받은 폴란드 흙이 담긴 은잔을 죽을 때까지 간직했습니다. 생애 내내 폴란드 악센트가 들어간 프랑스어를 구사했으며, 늘 폴란드의 정치 상황에 깊은 관심을 가졌습니다. 조국을 향한 절절한 사랑은 그의 음악에도 큰 영향을 끼쳤습니다. 쇼팽이 평생토록 꾸준히 작곡했던 두 장르가 있는데 바로 폴로네즈Polonaise와 마주르카Mazurka입니다.

〈폴로네즈 제6번 '영웅' Ab장조, Op.53〉▶

두 장르 모두 4분의 3박자의 폴란드 전통 민속 춤곡입니다. 폴로네즈는 '폴란드의'라는 뜻으로 본래는 농민들의 춤곡이었지만 점차 상류사회로 퍼져서 귀족적 색채가 짙은 음악이 되었습니다. 그에 반해 마주르카는 서민을 대변하는 폴란드 전통음악입니다. 그래서 폴로네즈가 마주르카에 비해 약간 더 무겁고 격정적입니다. 쇼팽에게 마주르카는 어린 시절부터 자연스럽게 접했던 음

악이었고, 조국에 대한 향수를 강하게 표현할 수 있는 장르였습니다. 말년에 쇼팽은 마주르카와 녹턴 작곡에만 전념합니다.

1849년 쇼팽은 39세라는 비교적 젊은 나이에 결핵이라는 병마를 이겨내지 못하고 세상과 이별합니다. 그는 말년에 폴란드에 남아 있는 누나 루드비카를 그리워합니다. 루드비카는 동생의 병세가 악화된 것을 알고 파리로 건너와 쇼팽의 곁을 지킵니다. 이후 그가 남긴 편지와 악보, 주요 유품은 루드비카가 잘 간직하고, 쇼팽이 생전에 아끼던 플레엘 피아노는 그를 흠모했던 제자 제인 스털링이 사재를 털어 구입합니다. 쇼팽은 묘소가 두 곳에 있습니다. 그의 육신은 파리 20구에 위치한 페르 라셰즈 공동묘지에 묻혔지만, 그의 심장은 루드비카가 전달받아 고향 폴란드 바르샤바의 성 십자가 성당의 기념비 아래에 안치되었습니다. 파리 성마들렌 교회에서 열린 그의 장례식에서는 쇼팽의 유언에 따라 모차르트의 〈레퀴엠〉이 연주되었습니다. 그의 무덤 위에는 폴란드에서 가져온 흙이 뿌려졌는데, 비록 세상을 떠났지만 그의 영혼은 자신을 덮은 고향의 온기를 느꼈으리라고 여겨집니다.

그리움, 음악만이 비상구

쇼팽은 다른 작곡가들과는 달리 교향곡이나 피아노를 제외한

다른 악기로 연주되는 기악 소나타는 거의 작곡하지 않았습니다. 그는 2곡의 피아노 협주곡, 4곡의 피아노와 관현악을 위한 곡, 21개의 녹턴, 24개의 전주곡, 왈츠와 4개의 즉흥곡, 27곡의 에튀드, 환상곡, 4곡의 스케르초, 13곡의 폴로네즈, 58곡의 마주르카 등 200여 곡이 넘는 작품을 남겼는데 모든 곡이 피아노 연주를 위한 작품입니다. 그런 그가 유일하게 작곡한 첼로 소나타가 있습니다. 저뿐만 아니라 많은 피아니스트들이 참 좋아하고, 첼리스트들도 좋아하는 쇼팽의 〈첼로 소나타 G단조, Op.65〉입니다. 이 곡은 쇼팽이 말년에 작곡한 실내악 걸작이자 그가 남긴 유일한 첼로 소나타로 첼리스트 오귀스트 프랑숌Auguste Franchomme과의 오랜 우정의 산물로 쇼팽 생전에 마지막으로 출판된 곡입니다. 프랑숌은 쇼팽의 친구이자 동료이면서, 그가 어려울 때마다 도움을 주었던 은인이기도 했습니다. 그런 프랑숌이 2만 5,000프랑이라는 거액을 들여 1711년산 스트라디바리우스 첼로를 구입하자, 좋은 악기를 가지게 되어 기뻐하는 친구를 위해 쇼팽은 멋진 곡을 작곡해 선물한 것이지요. 1845년 가을부터 작곡하기 시작해서 1847년에 완성한 이 곡은 3악장 '라르고'가 특히 인기가 많고 유명합니다.

〈첼로 소나타 G단조, Op.65〉 3악장 ▶

쇼팽의 피아노에 대한 사랑은 얼마나 깊고 넓었던 것일까요? 하나의 대상을 얼마나 사랑해야 이토록 애정을 쏟을 수 있는 걸까요? 피아노는 타국에서 그리움과 외로움에 힘겨워하던 그에게 하나의 우주였을 겁니다. 그의 작품들이 아름답게 여겨지는 것은 한 대상을 향한 아름다운 맹목과 사랑이 느껴지기 때문입니다.

혹자는 쇼팽을 두고 연약하고 남성미가 없다고 합니다. 남겨진 기록들을 보면 젊은 시절부터 앓은 폐결핵 탓에 그의 얼굴은 언제나 핏기가 없어 보입니다. 그가 파리로 건너가기 전 빈에서의 음악 생활이 순탄치 않았던 것은 강력한 피아노 타건에 길들여진 빈의 청중들을 만족시키지 못했던 까닭도 있습니다. 부드럽고 유려한 쇼팽의 연주 스타일이 빈의 귀족들에게는 심심하게 들렸었나 봅니다. 하지만 외유내강이라는 말처럼 그의 내면은 그 누구보다 단단했습니다. 오직 피아노의, 피아노에 의한, 피아노를 위한 삶을 살았던 그는 진정 피아노의 시인이었습니다.

Frédéric François Chopin

— 1810~1849 —

 ▶ 쇼팽의 생애
6분 정리

 ▶ 쇼팽의 대표곡을
더 듣고 싶다면

01 〈'연인이여, 그대 손을 잡고' 주제에 의한 변주곡, Op.2〉 중 서주

02 〈녹턴 B♭단조, Op.9-1〉

03 〈녹턴 E♭장조, Op.9-2〉

04 〈녹턴 제20번 C#단조, Op.posth〉

05 〈피아노 협주곡 제1번 E단조, Op.11〉 2악장

06 〈피아노 협주곡 제2번 F단조, Op.21〉 2악장

07 〈에튀드 '이별의 곡', Op.10-3〉

08 〈에튀드 '혁명', Op.10-12〉

09 〈에튀드 '겨울바람', Op.25-11〉

10 〈전주곡 제15번 '빗방울' D♭장조, Op. 28-15〉

11 〈마주르카 제1번 F#단조, Op.7〉

12 〈환상곡 F단조, Op.49〉

13 〈뱃노래 F#장조, Op.60〉

14 〈발라드 제1번 G단조, Op.23〉

15 〈왈츠 '강아지 왈츠' D♭장조, Op.64-1〉

16 〈왈츠 '이별의 왈츠' A♭장조, Op.69-1〉

17 〈환상즉흥곡 C#단조, Op.66〉

18 〈폴로네즈 제6번 '영웅' A♭장조, Op.53〉

19 〈첼로 소나타 G단조, Op.65〉 3악장

“나는 음악이 영혼의 이상적인 언어라고 믿는다.”

_로베르트 알렉산더 슈만

05

로베르트 알렉산더 슈만

Robert Alexander Schumann (1810~1856, 독일)

환상과 은밀함, 은유로 빚어낸 음악 언어

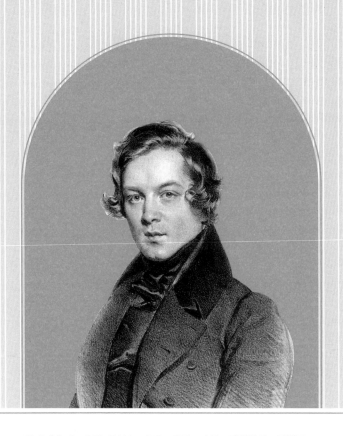

#클라라슈만 #음악가부부 #라이프치히 #자살 #정신병원 #뒤셀도르프
#낭만파 #음악신보 #음악언어 #하이네

은유의 미학을 사랑했던 작곡가

독일의 낭만주의 작곡가 로베르트 알렉산더 슈만의 음악은 난해하고 복잡합니다. 슈만은 피아노곡과 리트Lied(피아노 반주와 함께 하는 독일 가곡)를 많이 남겼기 때문에 피아니스트들에게 슈만에 대한 공부는 필수입니다. 그는 쇼팽처럼 온화하고 따뜻했던 남자도 아니었고, 리스트처럼 현란한 기교와 훌륭한 언변을 가진 사람도 아니었습니다. 슈만은 진중하고 엄숙한 사람이었습니다. 저에게 슈만은 베토벤, 슈베르트, 브람스와 비슷한 결을 가진 사람으로 여겨집니다.

음악사에서 거론되는 훌륭한 음악가들 중에는 문장가들이 꽤 많습니다. 그들이 남긴 일기나 편지 또는 음악 비평을 통해서 그

런 면면을 살펴볼 수 있는데, 그중에서도 슈만은 손꼽히는 문장가이자 음표로 시를 쓰는 시인이었습니다. 슈만은 장황한 미사여구 대신 시적이고 담백한 언어를 사용하는 은유의 미학을 사랑했습니다. 특히 독일의 시인 하인리히 하이네Heinrich Heine의 시를 좋아해서 음악에도 그의 시를 많이 사용했습니다. 슈만은 작곡가이기도 했지만 《음악신보》라는 잡지의 발행인이자 비평가이기도 했습니다. 작곡가들이 음표라는 도구로 오선지 위에 음악을 탄생시키듯, 그는 글자라는 도구를 사용해 종이 위에 음악적 서사를 써내려갔습니다. 그에게 음악은 곧 글이자, 글이 곧 음악이었습니다.

슈만의 삶을 이야기하면서 절대 빼놓을 수 없는 인물이 있습니다. 바로 그가 사랑했던 연인 클라라입니다. 슈만은 부인 클라라에 대한 사랑을 담아 수많은 작품을 창작했습니다. 그럼 지금부터 그가 음표로 써내려간 은밀한 사랑의 밀어들이 어떻게 탄생했는지 만나볼까요?

음악을 좋아하고 책을 사랑했던,
서적상의 아들 슈만

슈만은 동독과 폴란드의 국경에 위치한 독일 작센주의 츠비카

우에서 태어났습니다. 츠비카우는 라이프치히와 드레스덴의 중간쯤에 위치한 공업도시로, 자동차 회사 폭스바겐의 공장이 있는 곳이라 자동차 마니아들은 한번쯤 가보고 싶은 곳으로 손꼽히는 장소입니다. 슈만의 부모님은 프로 음악가는 아니었지만 아버지 프리드리히 아우구스트 슈만은 교양이 높은 서적상이었고 어머니 요한나 크리스티아나는 외과의사의 딸로 아마추어였지만 노래를 잘 불렀습니다. 그 둘 사이에서 슈만은 5남매의 막내로 태어납니다. 음악과 책을 사랑하는 집안 분위기는 어린 슈만에게 큰 영향을 끼쳤습니다. 슈만은 어릴 때부터 음악적 재능을 나타냈는데, 슈만의 어머니는 아들의 재능을 일찌감치 알아보고 교회에서 오르간과 피아노를 배우게 합니다.

아버지가 운영하던 서점은 어린 슈만의 놀이터였습니다. 서점이 하루 장사를 마치고 문을 닫으면 그때부터 그곳은 온통 슈만의 독차지였지요. 슈만이 열세 살이었을 때 아버지는 그에게 책에 실을 글을 써보라고 했고, 출판될 책을 직접 편집까지 해보게 했습니다. 이미 어린 시절부터 편집장 역할을 경험해본 것이지요. 부모님의 이와 같은 뒷받침 덕분에 슈만은 음악적 재능을 키워가는 동시에 책을 좋아하는 사람으로 성장합니다. 그는 특히 독일 문학에 빠졌는데, 그의 문학적 우상이었던 장 폴 리히터Jean Paul Richter를 좋아하게 된 것도 이때부터입니다.

그러나 슈만에게 문학적 재능과 관심을 물려주었던 아버지는

슈만이 태어났을 때부터 정신질환으로 고생을 하다가 슈만이 열여섯 살이 되던 해에 세상을 떠났습니다. 아버지의 이러한 정신질환이 자식들에게도 이어진 것이었을까요? 그가 세상을 떠나고 난 뒤 얼마 지나지 않아 슈만의 세 살 손윗누이 에밀리가 투신자살을 합니다. 안타깝게도 이후 슈만의 형도 자살했고, 슈만 자신도 자살을 시도한 후 정신병원에서 생을 마감합니다.

피아니스트에서
작곡가와 비평가로

아버지가 세상을 떠나고 혼자 남은 어머니는 슈만에게 법대 진학을 권합니다. 가족의 생계를 위해서였지요. 슈만은 처음에 고향 근처의 라이프치히 대학에 입학했다가 이후 하이델베르크 법대로 옮깁니다. 그러나 자신의 재능과 관심을 숨길 수 없었던 것인지 결국엔 음악으로 전공을 바꿉니다. 1829년, 열아홉 살의 슈만은 라이프치히의 유명한 피아노 교육자인 프리드리히 비크Friedrich Wieck로부터 피아노를 배우고, 스무 살이 되던 이듬해 1830년, 자신의 첫 작품 〈아베크 변주곡 F장조, Op.1〉을 발표합니다. 슈만의 작품은 표제음악(제목이 붙은 음악)이 많은 편이라 기억하기가 쉽습니다. 이 곡은 무도회에서 만난 '아베크Abegg'라는 소녀

의 이름을 따서 만든 곡인데, 이 곡의 모티프가 된 소녀의 이름 'ABEGG'를 건반 위에서 음계(라-시♭-미-솔솔)로 바꿔 곡 속에 넣었습니다('B'는 독일어 계명으로 '내림 시' 음을 말하는데 'B♭' 대신 'B'로 표기합니다). 자신의 첫 작품에서부터 슈만은 자신의 시그니처인 '음악 속 숨은그림찾기'를 선보인 것이지요. 슈만의 음악 속에는 이런 식으로 그만의 음악 언어가 자주 등장합니다.

〈아베크 변주곡 F장조, Op.1〉 ▶

슈만은 피아노를 아주 잘 연주하고 싶었습니다. 피아노는 대부분의 작곡가들이 제일 먼저 배우는 악기이자 제일 좋아하는 악기입니다. 그런 까닭에 피아니스트 출신 작곡가가 많습니다. 연주하는 악기는 달랐지만 슈만은 1830년대를 풍미한 당대 최고의 바이올리니스트이자 비르투오소Virtuoso(기교의 대가)로 불리던 니콜로 파가니니Niccolò Paganini의 연주를 처음 듣고 자신도 그렇게 기교 넘치고 화려하게 피아노를 연주하고 싶어 무리한 연습을 감행합니다. 슈만은 보다 자유롭고 기교 섞인 연주를 위해 약지(넷째 손가락)를 독립적으로 움직이려고 연습을 하다 무리를 차여 결국 탈이 나고 맙니다. 약지는 다섯 손가락 중 가장 약한 손가락입니다. 게다가 해부학적으로 약지는 새끼손가락과 근육이 한데 붙

어 있기 때문에 독립적으로 움직이기 매우 어렵습니다. 그런데 슈만은 부적절한 방법으로 무리한 연습을 하다가 피아니스트로서는 치명적인 부상을 입게 된 것이지요.

혹자는 매독 치료를 위해 사용한 수은중독으로 생긴 근육 약화가 원인이라고도 추측하는데, 슈만을 너무 사랑하는 저로서는 그가 성병으로 인해 피아노 연주를 그만뒀다고 생각하고 싶지는 않습니다. 1832년, 슈만은 이 일로 피아니스트의 길을 접고 본격적으로 작곡가와 비평가로 활동하기 시작합니다. 슈만은 다양한 필명으로 활동했습니다. 활발하고 적극적인 성격을 드러낼 땐 플로레스탄Florestan을, 조용하고 명상적인 성격을 드러내고자 할 땐 오이제비우스Eusebius를, 중립적이고 이성적인 성격을 드러내고 싶을 땐 라로Raro(클라라와 로베르트의 이름에서 한 글자씩 따온 이름)라는 필명을 썼습니다. 여기서도 알 수 있듯이 슈만은 멀티 페르소나를 지닌 인물이었습니다. 슈만은 연인 클라라에게 '키아라'라는 이름을 붙여주기도 했습니다. 이들은 모두 슈만이 임의로 만들어낸 인물인데, 이 인물들은 슈만의 상상 속에 존재했던 가상의 단체인 '다비드 동맹'의 멤버이기도 했습니다. 《다비드 동맹 무곡, Op.6》은 이들이 등장하는 피아노곡입니다. 이 인물들은 마치 요즘 가상현실 게임 속 캐릭터와 비슷한데요. 예술가들의 상상력에는 언제나 시대를 앞서가는 대단함이 있습니다.

슈만은 손가락 부상에도 좌절하지 않고 다른 방향으로 자신의

음악 세계를 펼칩니다. 1834년《음악신보》라는 음악 비평 잡지를 창간한 것도 그런 활동 중 하나이지요.《음악신보》는 지금까지도 발행되고 있는 200여 년이 넘는 유구한 역사를 지닌 독일의 유명한 음악 잡지입니다. 슈만이 약 10년간《음악신보》의 발행인으로 있는 동안 쇼팽이나 브람스 등이 이 잡지를 통해 소개되고 음악계에서 인정을 받게 되면서 그는 안목 있는 비평가로서 점차 자리를 잡아갑니다.

그 무렵 슈만을 불안정하게 만드는 일이 생기고 맙니다. 형 율리우스와 친척 로잘리가 세상을 떠난 것이지요. 가족의 죽음은 어떤 식으로든 남은 사람에게 상처를 남깁니다. 아버지, 누나에 이어서 형과 사촌까지 세상을 떠나자 슈만은 극도의 불안 증세를 보이고 급기야 우울증에 걸려 4층 건물에서 투신자살을 기도하기까지 합니다. 다행히 목숨은 건졌지만, 이후 그는 깊은 슬럼프에 빠지게 됩니다. 위대한 작곡가도 결국은 연약한 한 명의 인간일 뿐이니까요.

슈만의 불멸의 연인들,
그리고 클라라와의 결혼

이쯤에서 잠시 슈만이 사랑했던 연인들에 대한 이야기로 넘어

가보겠습니다. 우리는 슈만 하면 자동적으로 클라라를 떠올리지만, 슈만의 인생에는 그녀만 있었던 것이 아니었습니다. 클라라가 슈만의 마지막 사랑이자 진실한 사랑이었기는 했지만 그녀를 만나기 전까지 슈만도 많은 방황의 시간들을 겪었습니다. 슈만은 비크 선생으로부터 한창 음악을 배우던 스물네 살 무렵 그의 또 다른 제자였던 일곱 살 연하의 에르네스티네 폰 프리켄과 사랑에 빠지고 결혼을 전제로 약혼까지 올립니다. 그러나 이후 스승의 딸인 열다섯 살의 클라라를 만난 후 약혼녀를 뒤로한 채 클라라와 사랑에 빠집니다. 슈만은 자신의 약혼녀 에르네스티네가 부유한 남작의 딸이라고 생각했는데, 그의 짐작과는 달리 그녀는 남작의 사생아였던 것입니다. 슈만은 그녀의 고향 마을인 아쉬^{Asch}에 들렀다가 그 사실을 알게 됩니다. 단지 이 사실 때문에 슈만의 마음이 떠난 것은 아니었겠지만, 이별을 결심한 여러 이유 중 하나였던 것으로 짐작됩니다.

슈만과 에르네스티네와의 사랑은 이렇게 끝났지만, 슈만은 그녀를 떠오르게 하는 단어 'ASCH'를 사용한 작품을 남깁니다. 바로 《사육제, Op.9》입니다. 이 곡은 그녀와 사랑이 한창 무르익었을 때 작곡된 곡이지만, 실제 출판은 한참 뒤인 1835년에 이루어집니다. 이 곡은 쇼팽의 선율을 따서 작곡했기에 쇼팽에게 헌정되었습니다. 이 곡의 부제는 '네 음에 의한 음악의 정경'으로 여기서 네 음은 'A', 'Es', 'C', 'H'를 일컫습니다('Es'는 '미♭'을 뜻하는 독일

어 계명입니다. 이때 'E'가 묵음이어서 'S'로 발음을 하므로, 슈만은 '미♭'을 'S'로 표기하여 ASCH 음계를 만들었습니다). 이 곡에 대해 슈만은 이렇게 묘사했습니다. "ASCH는 내 친구(에르네스티네)가 사는 동네 이름이자 음계에 속한 글자예요. 그리고 그 글자들은 내 이름 슈만 Schumann에도 들어 있죠."

앞에서도 짧게 언급했지만, '도레미파솔라시도' 음계를 알파벳 기호로 바꾸면 'CDEFGABC'로 표현할 수 있는데 이를 이용해서 슈만은 음악에 자신이나 그 음악의 주인공만 알아챌 수 있는 단어를 항상 숨겨놓았습니다. 이런 내용을 알고 음악을 들으면 그 곡이 상당히 흥미롭게 들리기 마련입니다. 물론 한편으로는 복잡한 그의 논리가 잘 이해되지 않을 수도 있고요. 슈만은 여러모로 기인의 기질을 갖고 있었습니다. 이런 그의 음악적 특징은 바로크 시대 작곡가 바흐나 19세기 후반에 등장하는 프랑스 작곡가 에릭 사티Erik Satie에게서도 볼 수 있는 부분입니다.

《사육제, Op.9》, 〈제10번〉~〈제13번〉 ▶

에르네스티네는 슈만의 또 다른 작품에도 주인공으로 등장합니다. 고난도 작품으로 알려진 **〈교향적 연습곡, Op.13〉**입니다. 에르네스티네는 클라라도 알고 있는 여인이었습니다. 클라라는 자신

을 만나기 전까지 슈만이 사랑했던 모든 여인들을 다 알고 있었지만, 그의 과거를 캐묻지 않았습니다. 과거는 과거일 뿐이고, 결국 슈만이 마지막에 사랑했던 여인은 자신이었으니까요. 하지만 그 둘의 사랑은 순탄치 않았습니다. 슈만의 스승이자 클라라의 아버지였던 비크 선생이 그 둘을 가만두지 않았습니다. 비크 선생은 눈에 넣어도 안 아픈, 총명하고 음악적 재능까지 뛰어난 딸을 나이도 많고 미래가 불확실했던 슈만에게 넘겨주고 싶지 않았을 겁니다. 더군다나 비크 선생은 남자로서의 직감이었는지 슈만의 여성 편력에 대해서도 잘 알고 있었습니다. 결국 비크 선생은 이 둘을 떼어놓았고, 슈만은 클라라와의 사랑을 포기하고 실의에 빠져 조용히 지내는 동안 바흐를 공부하며 자신의 미완성곡들을 완성시킵니다.

한동안 슈만의 클라라에 대한 감정이 증오와 복수심으로 변했는데, 그 영향 때문이었는지 1837년 슈만은 영국 출신 피아니스트 레이들라브와 사랑에 빠집니다. 지적이고 우아한 레이들라브가 라이프치히로 직접 찾아와 슈만을 만났다고 하니 그들도 보통 사이는 아니었을 겁니다. 슈만은 레이들라브에게 《환상소곡집, Op.12》를 작곡해 헌정하고 급기야 결혼까지 생각하지만, 다시 클라라에게로 돌아갑니다. 당시 클라라는 연주 여행으로 바쁜 나날을 보내는 중이었지만, 슈만과 사랑의 편지를 주고받으며 서로의 마음을 다시 키워가요. 훗날 이 둘은 결혼한 뒤 일기장까지

공유해서 썼다고 하니 두 사람이 글을 통해 나눈 사랑이 대단합니다.

이렇게 깊이 사랑했던 슈만과 클라라였지만 현명했던 클라라는 슈만이 재정적 안정을 이룰 때까지 결혼하지 않겠다고 선언합니다. 클라라의 선언에 더욱 열심히 성실한 남편감으로서의 모습을 보여줘야겠다고 생각한 슈만은 둘의 결혼을 위해 비크 선생과 법정 소송까지 진행합니다. 당시에는 스물한 살 이하의 미성년 여성은 부모의 동의가 있어야 결혼이 가능했으므로 어린 클라라와 결혼하려면 아버지 비크 선생의 허락은 슈만에게 꼭 넘어야 하는 산이었습니다.

슈만의 영원한 어린이, '클라라'를 위한 음악

슈만은 생전에 클라라를 위해 많은 곡을 창작했습니다. 슈만에게 아홉 살 연하의 클라라는 언제나 아이 같았습니다. 《어린이 정경, Op.15》는 슈만이 클라라를 떠올리며 작곡한 작품집 중 하나로 둘의 연애가 한창 무르익던 1838년에 작곡되었습니다. 총 13곡으로 이루어진 이 작품에서 가장 유명한 곡은 일곱 번째 곡인 〈트로이메라이〉입니다. 독일어로 '트로이메라이'는 '꿈, 몽상, 명

상'이라는 의미의 'traum'에서 파생된 말로 '작은 꿈'이라는 뜻입니다. 이 곡은 아주 짧고 간단한 형식이지만 멜로디가 제목처럼 꿈을 꾸듯 아름답고 감미롭습니다. 듣고 있으면 마음이 참 편안해지는 음악이라 태교 음악이나 아이들 자장가로도 많이 쓰이지요. 아름다운 선율 덕분에 영화를 비롯한 여러 대중매체에서도 많이 흐르는데, 과거에 좋았던 기억이나 사랑했던 사람을 회상하는 장면에 많이 쓰입니다. 우리나라를 비롯해 일본에서도 큰 인기를 모았던 드라마 〈겨울연가〉에도 배경음악으로 사용된 곡입니다. 이 곡을 연주한 많은 사람들 중에서도 저는 우크라이나 출신의 러시아 피아니스트 블라디미르 호로비츠Vladimir Horowitz의 연주를 추천합니다. 호로비츠는 볼셰비키 혁명으로 미국에 망명했다가 61년 만에 고국으로 돌아와 모스크바에서 연주회를 열었을 때 팬들을 위해 〈트로이메라이〉를 연주했습니다. 유튜브에서 검색하면 호로비츠의 당시 연주 영상을 찾아볼 수 있는데, 노장의 피아니스트 눈가에 눈물이 맺히는 장면이 아주 감동적입니다.

《어린이 정경, Op.15》, 〈제7번 트로이메라이〉 ▶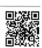

1839년 가을, 클라라와의 결혼을 위해 법정 소송을 진행하던 중 슈만에게 또 한 번의 우울증이 찾아옵니다. 친구의 죽음에 충

격을 받고 우울증에 빠진 슈만은 작곡 활동도 잠시 멈춥니다. 슈만은 인생의 매 순간마다 가족과 친구의 죽음으로 우울증의 무덤에 갇혀 힘들어 했습니다. 그럴 때마다 슈만은 술의 힘을 빌렸는데 그 음주벽을 빌미 삼아 비크 선생은 결혼 반대 의견을 피력하지만 결국 법원은 슈만의 손을 들어줍니다. 드디어 1840년 9월 12일, 클라라의 생일 하루 전날 라이프치히 근교 쇠네펠트 교회에서 둘은 아름다운 결혼식을 올립니다. 처음 만나서 법정 공방까지 걸친 끝에 6년 만에 결혼에 성공한 겁니다. 라이프치히에는 이들 부부가 신혼 때 살았던 슈만하우스가 있습니다. 이 둘이 결혼식을 올렸던 쇠네펠트 교회도 참으로 아담하고 아름답습니다. 만일 라이프치히를 여행하시게 된다면 이 장소들을 꼭 한번 둘러보시고 그들의 애절한 결혼이 어땠을지도 상상해보시길 권합니다.

슈만이 클라라에게 바친
결혼 선물

슈만은 1840년 9월 결혼식 전날 밤, 자신의 새 신부 클라라에게 아름다운 곡을 선물합니다. 연가곡집 《미르테의 꽃, Op.25》입니다. 연가곡집이란 말 그대로 이어져 있는 가곡 모음집을 말합

니다. 미르테Myrthen는 독일에서 결혼할 때 머리에 쓰는 화관을 꾸미는 향긋한 하얀색 꽃으로 순백을 상징합니다. 이 연가곡집은 괴테, 뤼케르트, 바이런, 하이네 같은 쟁쟁한 시인들의 시로 엮은 가사에 곡을 붙인 26곡의 가곡을 간추린 모음집입니다. 슈만이 시를 좋아했다는 것은 널리 알려진 사실입니다. 그의 음악 세계를 이해하고 싶다면 그가 사랑했던 시들도 꼭 읽어봐야 합니다. 이 연가곡집에서 맨 처음 나오는 곡은 〈헌정〉으로 뤼케르트의 시에서 가사를 빌려왔는데 그 내용이 정말 감동적입니다. 잠시 그 내용을 살펴볼까요?

그대는 나의 영혼, 나의 심장이요
그대는 나의 기쁨, 나의 고통이며
그대는 내가 살아가는 나의 세계이자
그대는 내가 날아오르는 하늘

그대는 나의 근심을 영원히 묻어버린 무덤
그대는 나의 안식, 마음의 평화
그대는 하늘이 내게 주신 사람
그대의 사랑이야말로 나를 가치 있게 만들고
그대의 시선으로 말미암아 내 마음이 맑고 밝아진다네
그대의 사랑이 나를 드높이니

그대는 나의 선한 영혼이요

나보다 더 나은 나 자신이요

가사가 정말 절절하지요. 이런 곡을 선물 받고 감동하지 않을
여자가 있을까요? 이런 아름다운 가사 위에 흐르는 멜로디 또한
환상적입니다. 이 시의 내용처럼 클라라는 슈만의 전부였습니다.

클라라와의 결혼으로 심리적 안정을 얻은 슈만은 창작력도
샘솟아 이후 여섯 권이나 되는 가곡집을 펴냅니다. 가히 '가곡
의 해'라고 불릴 만했지요. 이때 만들어진 작품집으로는 가곡 모
음집 **《리더크라이스》**, 연가곡집 **《여인의 사랑과 생애, Op.42》**, **《시인
의 사랑, Op.48》**(이하 《시인의 사랑》)등이 있습니다. 슈만의 가곡
집 《리더크라이스》는 같은 제목으로 두 개가 있는데, 하나는 하
이네의 시로 만든 가곡집이고(《Op.24》), 또 하나는 아이헨도르프
의 시로 만든 가곡집입니다(《Op.39》). 둘 다 1840년에 작곡되었
는데, 《Op.24》는 〈**내가 아침에 일어나면**〉, 〈**나무 그늘을 거닐며**〉, 〈**그리
운 연인**〉 등 총 9곡으로 구성되었고, 《Op.39》는 〈**근심**〉, 〈**황혼**〉, 〈**숲
속**〉, 〈**봄밤**〉 등 총 12곡으로 구성되었습니다. 대부분 전곡이 연주
되는 경우는 거의 없고 각각의 곡이 독립적으로 연주될 때가 많
습니다.

슈만의 음악 세계에 평생에 걸쳐 영향을 끼친 작가로는 바이
런, 호프만, 하이네 등이 있는데, 특히 하이네는 슈만과 비슷한 감

정선을 보여준 시인입니다. 하이네가 사촌동생을 사랑했다가 실연의 아픔을 시로 표현한 것처럼, 슈만 또한 그가 사랑했던 여인에 대한 기쁨과 슬픔의 감정을 연가곡집 《시인의 사랑》으로 표현합니다. 이런 비슷한 경험이 있었기 때문인지 슈만은 하이네의 작품에 가장 강렬하게 이끌렸습니다. 정신적인 공감대를 제일 농밀하게 형성했다고 할까요?

　슈만의 연가곡집 《시인의 사랑》은 하이네의 시에 멜로디를 붙인 곡으로 그중 첫 번째 곡인 〈아름다운 오월에〉가 가장 유명합니다. 열두 달 중 만물이 소생하는 5월은 희망으로 가득합니다. 차분하면서도 애절한 피아노 선율을 타고 시작되는 바리톤의 중저음 목소리는 정말 감동적이지요. 이 노래를 들으며 세상의 모든 여자들은 클라라가 되기를 꿈꿉니다. 16개의 곡으로 이루어진 이 연가곡집은 한 편의 드라마처럼 사랑의 시작, 전개, 결말의 이야기가 차례대로 펼쳐집니다. 첫 곡부터 여섯 번째 곡까지는 사랑의 시작을, 일곱 번째부터 열네 번째곡은 실연의 아픔에 대해서, 마지막 2곡은 지나간 청춘에 대한 허망함과 잃어버린 사랑의 고통을 노래합니다. 저는 이 중에서 〈아름다운 오월에〉와 일곱 번째 곡 〈나는 울지 않으리〉, 그리고 열두 번째 곡 〈맑게 갠 여름 아침에〉를 가장 좋아합니다. 아마 여러분들도 이 연가곡집의 음악들을 듣다 보면 저마다 좋아하는 멜로디와 가사가 마음에 남을 겁니다. 연가곡집 《시인의 사랑》은 기승전결의 스토리가 있는 음악이라 마

치 성악가가 펼치는 한 편의 모노드라마를 보는 느낌입니다.

《시인의 사랑, Op.48》, 〈제1번 '아름다운 5월에'〉 ▶

슈만의 평생 반려자,
클라라의 삶에 대하여

클라라는 슈만의 부인이자 연인이기도 했지만, 그 자신이 당대의 유명한 피아니스트였습니다. 그의 결혼 전 이름은 클라라 조세핀 비크Clara Josephine Wieck. 그녀는 독일 라이프치히에서 아버지 비크와 소프라노 성악가이자 피아니스트였던 어머니 마리안의 둘째로 태어납니다. 클라라는 다섯 살 때부터 일찌감치 천재 소녀 피아니스트라는 타이틀을 거머쥡니다. 아름다운 외모에 피아노 실력은 물론이고 영특하기까지 했으니 아버지의 자랑이 되고도 남는 딸이었지요. 클라라의 아버지 비크는 타고난 사업가인데다 야심이 많은 사람이었습니다. 클라라의 어머니 마리안은 열아홉 살의 나이에 자신보다 열두 살 많은 비크와 결혼했는데 가정을 위해 헌신하면서도 무대 위에서는 한 명의 예술가로서 열심히 활동했습니다.

하지만 욕심이 많았던 아버지 비크는 그런 아내를 인정하기는

커녕 더욱더 닦달하였습니다. 결국 참다못한 마리안은 7년간의 결혼생활 끝에 클라라와 막내를 데리고 친정으로 도망갑니다. 그러나 아이들의 양육권이 있던 비크에게 클라라를 빼앗기고, 부모의 이혼 이후 클라라는 아버지의 손에 자라게 됩니다. 자신에게 남은 유일한 혈육인 클라라는 아버지 비크의 모든 것이었습니다. 그는 베토벤의 아버지가 베토벤에게 그러했듯, 클라라를 집 안에 가둬둔 채 오로지 피아노 공부만 하게 했습니다. 클라라는 세상과 격리된 채 살아갔지요. 클라라는 독재자 같았던 아버지의 지나친 사랑으로 늘 답답했고, 그런 아버지가 지긋지긋했습니다. 어쩌면 그녀는 그와 같은 갑갑한 생활에서 벗어나고자 슈만과 결혼했는지도 모릅니다.

슈만과 클라라는 슬하에 총 여덟 명의 자녀를 두었는데 일찍 세상을 떠난 아들 에밀을 제외한 나머지 자식들은 건강하게 오래 살았습니다. 슈만 부부는 각자의 초청 연주 스케줄 때문에 둘 다 바쁜 일상을 보냈습니다. 슈만은 클라라를 사랑하기도 했지만, 피아니스트로서 명성이 자자했던 클라라의 그늘에 가려진 자신의 위치에 대한 열등감으로 괴로워하기도 했습니다. 작곡가로서 좋은 음악을 만들어냈지만 내심 무대에서 주목받는 피아니스트였던 아내 클라라가 부러웠던 것이지요. 아내가 연주 여행으로 혼자 있는 동안 슈만은 점점 더 우울증의 증세가 심해집니다.

피아니스트로서는 아내만큼 주목받지 못했지만 슈만은 작곡

가로서 창작을 꾸준히 이어갑니다. 1842년에는 현악 4중주와 피아노 4중주, 피아노 5중주를 작곡했고, 1843년 펠릭스 멘델스존 Felix Mendelssohn이 초대 학장이던 라이프치히 음악원이 설립되자 그곳에 교수로 부임하여 학생들에게 피아노와 작곡을 가르쳤습니다. 명곡들을 창작해내고, 예쁜 딸들이 세상에 태어났음에도 불구하고 클라라에 대한 슈만의 열등감과 그로 인한 우울증은 해가 갈수록 더욱 깊어갑니다. 그는 마치 신경을 칼로 자르는 것 같다고 호소하면서 괴로워했지요. 계속 작아지는 남편과 그를 바라보고 견뎌야 했던 클라라, 두 사람 모두 가엾지 않나요?

슈만이 서른 살 되던 해 결혼해서 마흔여섯 살에 세상을 떠났으니 슈만 부부의 결혼생활은 16년간 이어졌습니다. 클라라는 그 사이 여섯 명의 아이를 낳았고, 슈만이 사망한 해에는 배 속에 유복자를 임신하고 있었습니다. 그녀는 슈만보다 아홉 살 연하였으니, 서른일곱의 나이에 일곱 명의 아이를 건사해야 하는 청상과부가 된 것이지요. 클라라는 슈만과의 결혼생활을 이어가는 동안 잦은 임신과 출산 및 양육에도 불구하고 지치지 않고 작곡과 연주를 병행했습니다.

14년 동안 그녀는 140번 가까이 연주회를 열었는데, 이는 온전히 음악가로서의 일상만 영위한다고 해도 불가능할 정도의 연주 횟수입니다. 게다가 당시 여성에 대한 사회적 대우 수준과 그녀가 감당해야 했던 가사와 양육을 위한 노동, 그리고 정신병으로 괴

로워하던 남편의 간호까지 그녀를 힘들게 하는 일들은 한둘이 아니었습니다. 그럼에도 불구하고 클라라는 연주자로서의 커리어를 비롯해 자신의 삶을 손에서 내려놓지 않았습니다. 현실의 어려움 때문에 무너진다는 것은 클라라 자신이 스스로 택했던 결혼에 대한 부정이요, 자신의 힘든 삶을 인정해버린 격이었을 테니까요.

클라라는 실력이 뛰어난 피아니스트이기도 했지만 직접 창작한 곡들도 상당한 수준이었던 프로 작곡가였습니다. 물론 당대에는 슈만의 작품이 우선적으로 출판되느라 그녀의 작품은 그 뒤에 가려졌지만 최근에는 클라라 슈만이 작곡한 작품들도 자주 연주되는 추세입니다. 그녀가 창작한 곡 중 1841년 스물두 살에 작곡한 〈스케르초 제2번 C단조, Op.14〉를 추천합니다. 클라라는 슈만 사후에도 음악에 대한 지치지 않은 열정으로 72세까지 무대 위의 피아니스트로 살았습니다.

〈스케르초 제2번 C단조, Op.14〉(클라라 슈만의 작품) ▶

너와 나,

우리 둘만의 세계

슈만은 비록 피아니스트로서 클라라의 재능과 명성에 열등

감을 느끼기도 했지만, 클라라에 대한 사랑 역시 깊고 진실했습니다. 그는 클라라를 평생 자신의 뮤즈로 섬겼습니다. 사랑하는 사람들은 다른 사람들이 자신들의 세계에 끼어들지 못하도록 그들만의 언어와 세계를 창조합니다. 누가 들을세라 서로를 애칭으로 부르고 암호를 만들어 은밀한 대화를 나눕니다. 슈만과 클라라 역시 그러했습니다. 슈만은 악보 사이사이에 둘만이 알아들을 수 있도록 음 이름을 암호로 만들어 작곡했습니다. 이를테면 클라라의 영어 스펠은 'Clara'인데, 알파벳으로 음계를 표현할 때 '도'는 'C'로, '라'는 'A'로 표기합니다. 즉, 악보에 '도(시)라라'로 음계를 넣어 클라라의 이름을 호명하는 것이지요. 이를 두고 '클라라 코드'라고 부릅니다. 슈만은 자신이 남긴 유일한 피아노 협주곡인 〈**피아노 협주곡 A단조, Op.54**〉의 도입 부분에서 이 클라라 코드를 사용합니다. 전공자가 아니면 조금 어려운 설명일 수 있겠지만, 그들 사이에 음악적 암호가 있었다는 정도만 이해하셔도 충분합니다.

슈만은 피아노를 매우 사랑했지만, 피아노 협주곡 장르에서는 이 곡 단 하나만 작곡했습니다. 이 곡은 한국의 유명 피아니스트 100인이 선정한 10대 피아노 협주곡 중 하나로 선정되기도 했습니다. 차이콥스키, 라흐마니노프 등과 더불어 낭만주의 피아노 협주곡의 대표작으로 손꼽히지요. 이 곡은 처음부터 협주곡으로 창작된 작품은 아니었습니다. 협주곡은 보통 3개의 악장으로 구성

되며, 이 중 1악장은 소나타 형식인 기악 합주곡입니다. 협주곡은 '콘체르토Concerto'라고도 부르는데, '경쟁하다'라는 뜻의 라틴어 'concertare'에서 유래한 것처럼 두 개의 악기군이 서로 경쟁하고 협력하듯 밀고 당기며 하나의 음악을 만들어가는 것이 특징입니다. 피아노 협주곡은 피아노와 오케스트라 사이의 밀당과 상생으로 만들어지는 곡이지요.

슈만은 일찍부터 피아노 협주곡을 완성시키고 싶었지만 '환상곡'이라는 제목의 1악장만 발표하고 전 악장을 구성하지는 못했습니다. 그러다가 결혼 후 클라라의 격려와 위로에 힘입어 용기를 내서 나머지 2, 3악장을 완성합니다. 즉, 슈만의 피아노 협주곡은 클라라를 위한, 클라라에 의해 탄생한 곡이라고도 할 수 있습니다. 슈만의 피아노 협주곡에는 곡 전반에 걸쳐 둘만 아는 사랑의 밀어들이 속속 숨어 있습니다. 이 곡의 초연은 라이프치히 게반트하우스에서 클라라 슈만의 독주로 이뤄졌습니다. 전체 연주 길이는 약 30분 정도인데, 이 중 1악장 연주에 15분 정도 소요됩니다. 1악장 중반부의 멜로디는 두 남녀가 사랑의 밀어를 나누듯이 피아노와 목관악기 클라리넷과 오보에가 번갈아가며 속삭입니다. 이 피아노 협주곡은 두 사람이 서로 함께 의견을 나누며 작곡을 했다고 전해지니 곡 안에 스민 두 사람의 사랑의 밀도가 얼마나 짙을지 가늠이 됩니다.

드레스덴과 뒤셀도르프로
삶의 터전을 옮기다

러시아까지 연주 여행을 갈 정도로 성공가도를 달렸던 슈만 부부는 1844년 드레스덴으로 터전을 옮깁니다. 이 시절 슈만은 건강을 회복하기 위해 부단히 노력한 덕분에 이듬해부터 점차 몸 상태가 좋아지기 시작합니다. 그러나 귓속에서 계속 노랫소리가 들리는 청력 이상 증세가 나타났습니다. 음악가들에게 시력 상실과 청력 이상은 괴로운 직업병입니다. 바흐와 헨델은 말년에 시력을 상실했고, 베토벤과 스메타나는 청력에 이상이 생겼습니다.

여기에 더해 1846년 태어난 넷째 아이이자 장남이었던 에밀이 이듬해 사망합니다. 또한 가까운 친우였던 멘델스존도 같은 해(1847년) 세상을 떠납니다. 이로 인해 슈만은 정신적으로 큰 충격을 받습니다. 슈만의 청각 이상과 신경쇠약은 정신이상으로 이어졌고, 그의 조울증은 점점 더 심해져만 갔습니다. 슈만은 양극성 장애가 매우 심각했는데, 기분 좋은 조증이었을 때와 울증일 때의 작품 수를 비교해보면 현저히 차이가 납니다. 이 무렵 슈만은

자신의 유일한 오페라 작품인 〈게노베바, Op.81〉을 작곡합니다.

1849년, 슈만의 가족들은 드레스덴을 떠나 뒤셀도르프로 이주합니다. 슈만에게 뒤셀도르프 관현악단 음악감독 제의가 들어온 덕분이지요. 뒤셀도르프에서 슈만은 3년간 관현악단을 이끌며 신곡을 왕성하게 발표하는 등 활발한 활동을 이어가지만, 본디 조용하고 내성적이었던 그는 사교적이고 수다스러운 단원들과 쉽게 어울리지 못해 힘들어 합니다. 뒤셀도르프는 슈만을 정서적으로 힘들게 했던 도시였지만, 오늘날 그를 기억해주는 도시이기도 합니다. 독일에는 음악가의 이름을 붙인 대학이 여러 곳 있는데, 뒤셀도르프 음악대학은 로베르트 슈만 음악대학이라고도 불립니다. 이곳은 훌륭한 음악도들이 많이 탄생하는 곳으로 한국 유학생도 아주 많습니다. 땅속에 묻힌 슈만이 자신의 이름이 붙은 음대에서 세계적인 음악가들이 탄생하고 있다는 사실을 안다면 무척 기뻐하지 않을까요?

말년에 슈만은 라인강에 투신하여 자살을 기도하기도 했지만, 생전(1850년)에 그는 〈교향곡 제3번 '라인' Eb장조, Op.97〉을 작곡하여 이 도시에 대한 사랑을 보여주기도 했습니다. 오늘날 쾰른이나 뒤셀도르프와 같은 라인강 주변의 도시에서는 연주회의 시작을 알리는 시그널 음악으로 슈만의 교향곡 '라인'의 멜로디를 사용합니다. 뒤셀도르프는 슈만의 말년에 그의 음악 세계를 이끌어준 영감의 장소였습니다.

슈만을 만난 브람스

새로운 길이 열리다

1852년, 마흔두 살이 되던 해에 슈만은 수시로 찾아들던 우울증과 불면증뿐만 아니라 류머티즘까지 발병하며 점차 말을 더듬고 동작이 느려지는 등 음악에 대한 감각이 무뎌지게 됩니다. 현기증이 나는 상태에서도 슈만은 연주회 지휘를 하는 등 음악 활동을 강행하다가 주위의 빈축을 사기도 합니다. 슈만 하면 클라라 외에 또 한 명의 빼놓을 수 없는 인연이 있습니다. 바로 요하네스 브람스Johannes Brahms입니다. 슈만이 신체적·정신적으로 쇠약해져 있던 1853년 9월, 당대의 유명 바이올리니스트 요제프 요아힘Joseph Joachim은 스무 살의 젊은 음악가 브람스를 슈만에게 소개합니다. 브람스로부터 깊은 인상을 받은 슈만은 《음악신보》에 '새로운 길'이라는 제목으로 브람스를 소개하고, 그와 같이 공동 작곡도 합니다. 청년 브람스는 슈만 덕분에 점차 유명해지기 시작합니다.

이후 브람스가 슈만의 집에 자주 드나들게 되면서 클라라와

둘 사이의 관계가 의심을 받기도 했지만, 클라라는 끝까지 슈만을 배신하지 않고 그에게만 헌신했습니다. 브람스가 자신을 사랑한다는 것을 모를 리 없었던 그녀였지만 전혀 흔들리지 않았지요. 오히려 클라라는 순회 연주를 할 때마다 늘 슈만의 곡들을 연주하며 그의 작곡가로서의 명성을 높이는 데 힘썼습니다. 처음 클라라가 슈만을 만났을 때는 그녀가 슈만의 어린이였지만, 이제는 슈만이 클라라의 어린이가 되어버린 셈이지요. 말년의 슈만은 클라라의 도움 없이는 아무것도 할 수 없게 됩니다. 이후 슈만의 건강은 점점 나빠져서 청력 이상 증세에 매독까지 겹치는 등 최악의 상태에 이르게 됩니다. 그는 심신의 고통 속에서 허우적대다가 1854년 2월, 마지막 작품인 〈유령변주곡, WoO.24〉를 완성하고 라인강에 투신합니다. 다행히 지나가던 낚시꾼에 의해 구조되고 청년 브람스가 그를 도와 슈만은 죽음으로부터 목숨을 건집니다.

이 일로 자신의 정신병이 심각해진 것을 느낀 슈만은 스스로 본 근처의 정신병원에 들어갑니다. 병이 다 나으면 다시 돌아오겠다면서 아내 클라라와 자식들에게 변변한 마지막 작별 인사도 하지 않고 정신병원에 들어가는데, 안타깝게도 그것이 슈만의 마지막이었습니다. 외부인과의 면회도 금지된 채로 정신병원에서 가족과 브람스하고만 편지를 주고받다가 1856년 여름, 클라라와 브람스가 지켜보는 가운데 마흔여섯의 나이로 슈만은 세상을 떠납

니다. 현재 슈만은 클라라와 함께 본의 무덤에 나란히 안장되었습니다.

은밀함,
직유보다는 은유

생의 많은 기간을 우울증으로 힘들어 했던 그였지만, 슈만의 음악에는 은밀함과 은유로 빚어낸 환상이 가득합니다. 슈만의 음악은 바흐나 베토벤처럼 형식에 구애받지 않습니다. 슈만은 그저 자기감정이 흐르는 대로 마음껏 솔직하게 음악 안에서 유영했습니다. 넘쳐나는 기쁨과 한없는 슬픔의 감정을 온 마음을 다해 느꼈던 것이지요. 또한 슈만의 음악은 곡의 주제를 직설적으로 들려주지 않고 은근슬쩍 은밀하게 들려줍니다. 그래서 슈만의 음악을 듣거나, 그가 남긴 복잡한 악보를 들여다보면 숨은 그림을 찾는 듯한 독특한 묘미가 있습니다.

말이나 글처럼 드러내고 보여주거나 들려줄 수 있으면 좋으련만, 작곡가의 음악만 듣고 그의 마음을 이해하는 건 참 어려운 일입니다. 음악을 듣는다는 것은 글을 읽거나 그림을 보는 것과는 다른 방식으로 세상을 느끼는 것이기 때문입니다. 적어도 저는 그렇게 생각합니다. 오로지 소리의 형태로만 무언가를 느끼려

면 온전히 그 소리(음악)에 빠져야 합니다. 그 음악을 창조해낸 주인공인 작곡가의 마음에 빙의하여 음악을 온전히 느끼다 보면 내가 곧 모차르트가 되고, 베토벤이 되고, 슈만이 되어서 그 곡이 오롯이 느껴지는 순간이 찾아옵니다.

생텍쥐페리의 《어린 왕자》에는 '소중한 것은 눈에 보이지 않는다'라는 구절이 나옵니다. 오늘 하루, 슈만의 음악에 귀를 기울이면서 눈에 보이지 않지만 나에게 소중한 것들에 대해 음미하고 감상하는 하루를 보내는 것은 어떨까요?

Robert Alexander Schumann

— 1810~1856 —

 ▶ 슈만의 생애
7분 정리

 ▶ 슈만의 대표곡을
더 듣고 싶다면

01 〈아베크 변주곡 F장조, Op.1〉

02 《다비드 동맹 무곡집, Op.6》, 〈제1번 '생기 있게'〉

03 《사육제, Op.9》, 〈제10번〉~〈제13번〉

04 《어린이 정경, Op.15》, 〈제1번 이상한 나라와 사람들〉

05 《어린이 정경, Op.15》, 〈제7번 트로이메라이〉

06 《크라이슬레리아나, Op.16》, 〈제1번 '매우 빠르게'〉

07 《시인의 사랑, Op.48》, 〈제1번 '아름다운 5월에'〉

08 《미르테의 꽃, Op.25》, 〈제1번 '헌정'〉

09 〈피아노 5중주 E♭장조, Op.44〉 1악장

10 〈피아노 4중주 E♭장조, Op.47〉 3악장

11 〈피아노 소나타 제2번 G단조, Op.22〉 1악장

12 〈교향곡 제3번 '라인' E♭장조, Op.97〉 1악장

13 〈피아노 협주곡 A단조, Op.54〉 1악장

14 〈스케르초 제2번 C단조, Op.14〉(클라라 슈만의 작품)

"다른 어떤 피아니스트보다 월등한 테크닉을 갖추었다는 것을,
그리고 그의 완전한 음악성이야말로 그 어느 누구와도
비교할 수 없다는 것을 우리는 인정해야만 한다.
한마디로 나는 리스트처럼 음악적 느낌을 손가락
끝까지 전달시키며 연주하는 피아니스트는 본 적이 없다."

_펠릭스 멘델스존

06

프란츠 리스트

Franz Liszt (1811~1886, 헝가리)

사랑, 머리가 아닌 심장으로

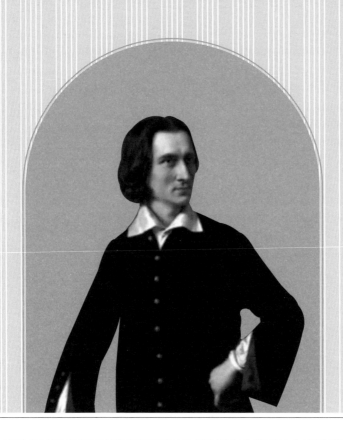

#헝가리광시곡 #교향시 #마리다구백작부인 #비트겐슈타인공작부인 #리사이틀
#리스토마니아 #비르투오소 #초절기교 #바그너 #순례의연보

'최초, 최고, 최강'의 수식어를
달고 살았던 리스트

혜성 중에서도 유난히 밝고 큰 대혜성이 등장한 1811년, 지구
에도 혜성 같은 음악가가 내려왔습니다. 헝가리 태생의 낭만주의
작곡가 리스트의 탄생은 시작부터 남달랐습니다. 일찍부터 음악
에 뛰어난 재능을 보였고, 헝가리 귀족뿐만 아니라 빈의 음악계
와 파리의 사교계까지 사로잡은 그는 항상 '최초, 최고, 최강'이라
는 수식어를 달고 다녔습니다. 리스트는 암보 연주(악보를 모두 외
운 채 하는 연주), 1인 단독 콘서트, 교향시 작곡 등 음악의 역사에
서 최초로 시도한 일들이 많았습니다. 또한 뛰어난 기교의 피아
노 연주와 범상치 않은 작곡 실력에 무대 퍼포먼스까지 완벽했지

요. 게다가 잘생긴 외모에 화려한 언변, 세련된 매너까지 갖췄던 그는 '우주 최강'이라는 수식이 어색하지 않은 음악가였습니다.

리스트는 어린 시절 오스트리아의 피아니스트이자 피아노 교육자로 유명했던 카를 체르니Carl Czerny에게 피아노를 사사합니다. 또한 베토벤에게 인정을 받으며 순풍에 돛 단 듯이 음악 인생을 시작하지요. 《소나티네》의 작곡가로 유명한 무치오 클레멘티Muzio Clementi는 리스트를 당대 최고의 피아니스트라고 극찬했습니다. 이탈리아의 음악출판업자이자 작곡가이며 피아노 제작까지 했던 클레멘티가 추어올렸을 정도면 리스트의 실력이 어렸을 때부터 얼마나 대단했는지 알 수 있습니다.

리스트는 뛰어난 음악가이자 당대 최고의 엔터테이너였습니다. 그는 피아니스트였지만 작곡에도 능통했고, 관현악곡을 피아노로 연주할 수 있도록 편곡도 했으며, 여러 악장으로 이루어진 교향곡과는 달리 단악장으로 이루어진 '교향시'라는 장르를 개척하기도 했습니다. 또한 사교계의 왕자이자, 전 유럽을 자기 집처럼 드나들며 생활한 글로벌 노마드였습니다. 또한 학생들을 가르치는 교육자로도 활동했고 많은 자선 사업에도 동참했습니다.

왕과 귀족들이 유일한 청중이었던 고전주의 시대에서 부르주아 계급이 등장하는 낭만주의 시대로 넘어오면서 점점 많은 대중들이 음악을 원했습니다. 그들은 고상하게 음악만 감상하는 분위기보다 연주자의 퍼포먼스와 그의 비주얼에도 관심이 많았습니다.

시대는 이제 들을 거리만 있던 연주회를 넘어 볼거리가 있는 연주회를 필요로 했습니다. 대중들을 위한 퍼포먼스 연주가 대우받는 모습은 낭만주의 시대의 음악의 또 다른 특징입니다. 그리고 리스트는 낭만주의라는 시대가 가장 원하고 기다렸던 영웅이었습니다. 그럼 이제부터 리스트의 화려한 음악 세계로 떠나볼까요?

낭만주의가 기다렸던
시대의 인재

프란츠 리스트는 1811년, 헝가리와 오스트리아 사이의 국경 도시 라이딩Raiding에서 태어났습니다. 당시에 라이딩은 헝가리 땅이었지만 현재는 오스트리아의 영토입니다. 라이딩 사람들은 대부분 독일어를 구사했는데, 리스트가 헝가리어보다 독일어에 익숙했던 것은 고향의 지리적 위치도 한몫했습니다.

리스트는 여섯 살 때부터 아마추어 피아니스트이자 첼리스트였던 아버지로부터 음악을 배웠습니다. 당시 아버지를 고용했던 에스테르하지 후작(고전주의 작곡가 하이든이 모셨던 딜레탕트 귀족)은 어린 리스트의 천재성을 알아보고 그를 빈으로 보내줍니다. 후작의 후원 덕분에 오스트리아에서 유학할 수 있었던 것이지요. 리스트는 그곳에서 모차르트의 라이벌로 유명한 이탈리아 작곡가

안토니오 살리에리에게 작곡을 배웁니다. 그리고 평생을 스승으로 섬긴 카를 체르니로부터 피아노를 배우지요. 카를 체르니는 피아노 학원에서 《바이엘》을 마치고 배우는 피아노 테크닉 연습 교본 《체르니》를 만든 주인공입니다.

빈에서 뛰어난 실력으로 체르니의 사랑을 듬뿍 받은 리스트는 열한 살이던 1822년 12월 빈에서 첫 공개 연주를 통해 사람들의 주목을 받았고, 이듬해 1823년 4월에 열린 콘서트에서 베토벤의 눈에 띄어 입맞춤을 받습니다. 리스트의 스승인 체르니는 베토벤의 제자이기도 했는데, 체르니의 입장에서는 자신이 잘 가르친 제자 리스트를 스승에게 보여주고 싶은 마음이 컸을 겁니다. 이 자리를 통해 열두 살의 리스트와 쉰두 살의 베토벤이 운명적으로 조우합니다. 베토벤은 리스트가 자신이 작곡한 〈피아노 협주곡 제1번〉을 훌륭하게 연주하는 것을 보고 너무 기뻤던 나머지 소년의 이마에 키스를 해줍니다. '베토벤의 키스'로 유명한 이 일화는 음악사에서 두고두고 회자되는 이야기입니다. 그로부터 22년 뒤 (1845년), 서른네 살의 리스트가 베토벤 동상 건립 기금 모금 자선 음악회에서 연주를 했던 것도 이날의 감사한 마음을 갚고 싶었기 때문입니다. 1845년은 베토벤 탄생 75주년이 되던 해로 조각가 에른스트 헤넬에 의해 제작된 베토벤 기념상이 이 해에 본에 세워졌습니다. 리스트는 평생 베토벤을 존경하며 그의 곡을 연주했습니다. 이를테면 베토벤의 〈피아노 소나타 제29번 '하머클

라비어' B♭장조, Op.106〉 같은 곡은 베토벤이 말년에 작곡한 소나타 중에서도 고난이도에 속하는 곡인데, 기교의 피아니스트 리스트는 연주하기 까다로운 이 곡을 종종 연주하곤 했습니다. 리스트에게 베토벤은 본받고 싶은 음악의 대선배였습니다.

18세기 고전주의 시대에 모차르트와 베토벤 같은 당대 최고의 음악가들이 오스트리아 빈에 모였던 것처럼, 쇼팽과 리스트 등 19세기 낭만주의 시대의 음악 천재들은 프랑스 파리에 모였습니다. 당시 파리는 낭만주의의 기운이 물씬 넘쳐흘렀습니다. 낭만주의는 음악의 여러 사조들 가운데에서 지금까지도 대중들로부터 가장 많은 사랑을 받고 있는 사조입니다. 낭만주의 음악이란 대체로 베토벤 사후인 1830년부터 1900년 무렵까지 발생한 음악을 일컫습니다. 이 시기에는 형식과 규칙에 얽매인 이전 시대의 음악과는 달리 작품을 창작하는 음악가의 지극히 주관적인 감정을 노래한 음악들이 다수 만들어집니다. 감정의 전달에 초점을 맞추다 보니 듣기에 좋은 아름다운 선율을 가진 음악들이 많이 탄생하게 되었고, 사람들은 달콤하고 서정적인 멜로디를 가진 낭만주의 음악에 열광했습니다.

리스트가 태어나기 직전인 1809년, 우리에게는 〈축혼행진곡〉으로 유명한 작곡가 멘델스존이 탄생했고, 이듬해 피아노의 음유시인 쇼팽과 음악 속에 자신만의 은밀한 언어를 녹여낸 슈만이 나란히 탄생합니다. 그로부터 1년 뒤인 1811년, 낭만주의 유행의 창

시자 프란츠 리스트가 태어나지요. 멘델스존을 필두로 19세기 초반에 태어난 이 일련의 음악가들은 음악사의 클라이맥스를 찍은 인물들입니다. 이들이 창작한 아름답고 애절한 멜로디들은 모두 이들 자신의 경험으로부터 비롯된 것들이 많았습니다. 예민한 촉수를 지니고, 사랑에 언제나 진심이었던 낭만주의 시대의 음악가들은 당대의 내로라하는 로맨티스트이기도 했습니다. 리스트는 이런 낭만과 사랑의 시대, 자신의 뛰어난 실력과 감성으로 대중의 눈과 귀를 사로잡은 낭만주의를 대표하는 음악가였습니다.

리스트에게 찾아온
파리에서의 첫사랑

열두 살의 나이에 파리에서 있었던 단 한 번의 공개 연주회를 통해 인상적인 데뷔를 마친 리스트는 바로 전 유럽으로 순회 연주를 다닐 만큼 유명해집니다. 리스트는 연주 실력만큼이나 작곡 실력도 뛰어났는데, 열다섯 살에는 자신의 탁월한 피아노 기교를 유감없이 발휘한 복잡하고 어려운 연습곡인 **《초절기교 에튀드, S.139》**(이하 《초절기교 에튀드》)를 작곡하여 사람들을 놀라게 합니다. 조금 더 구체적인 설명을 덧붙이자면 이때는 《초절기교 에튀드의 초고, S.136》가 만들어진 것이고(1826년), 이후 계

속해서 수정을 거쳐 첫 번째 개정판인 《12개의 대연습곡, S.137》
이 1837년에 출판됩니다. 그리고 1851년에 또 한 번의 개정 작업
을 거쳐 1852년에 라이프치히의 브라이코프 운트 하르텔 출판사
에 의해 《초절기교 에튀드》라는 현재의 제목으로 출판됩니다. 이
곡 역시 스승이었던 카를 체르니에게 헌정되었습니다. 음악에 있
어서 완벽을 추구했던 리스트는 초기 작품이 자신의 마음에 흡
족해질 때까지 수정 보완하는 시간을 거쳐 26년(출판연도 기준으
로) 후에 제대로 정리된 완결판을 세상에 내놓은 것입니다. 천재
의 집요함을 엿볼 수 있는 일화입니다.

　리스트는 흔히 '연습곡'이라고 불리는 에튀드를 많이 작곡했습
니다. 그중 제일 어려운 곡으로 손꼽히는 작품이 《초절기교 에튀
드》입니다. 참고로 리스트의 작품 번호는 영국의 음악학자 험프리
셜Humphrey Searle이 정리하여 그의 이니셜을 따 'S'로 표기합니다.

《초절기교 에튀드, S.139》, 〈제4번 '마제파'〉 ▶

　《초절기교 에튀드》 작곡 이후 작곡가이자 피아니스트로서 리
스트의 명성은 날로 높아져만 갔습니다. 그런 리스트에게 커다란
슬픔을 드리우는 일이 벌어집니다. 1827년, 열여섯의 리스트는
아버지의 죽음을 맞이합니다. 일찍부터 아버지의 극진한 사랑 속

에서 음악적 재능을 키웠던 리스트는 항상 옆에서 자신의 음악적 삶을 보살펴주던 아버지가 세상을 떠나자 마음 둘 곳이 없어 방황합니다. 생전에 아버지는 감성이 풍부했던 그를 항상 걱정했습니다. 음악적으로는 다감한 그의 성정이 사랑을 하는 데는 위험 요소가 되리라고 생각했던 것입니다. 그래서 늘 리스트에게 여자를 조심하라고 했다고 전해집니다. 아버지는 여자 문제로 잦은 물의를 일으킬 리스트의 미래를 미리 예견했던 걸까요? 뒤에서 언급하겠지만 이후 리스트는 여인들과의 사랑으로 인해 파란만장한 삶을 겪게 됩니다.

아버지 사후 가정의 생계를 책임지며 홀로 밥벌이를 해야 했던 리스트는 닥치는 대로 일을 하며 돈을 벌기 시작합니다. 당시 음악가들의 주요 수입원은 명문가 자제들의 음악 레슨이었습니다. 리스트는 파리의 재력가로 유명했던 생 크리크 백작의 딸 카롤린에게 음악을 가르치게 됩니다. 그리고 그녀와 첫사랑에 빠지게 되지요. 하지만 생 크리크 백작은 자신의 딸이 헝가리 출신의 애송이 작곡가와 교제하는 것을 절대 허락하지 않았습니다. 백작의 심한 반대로 두 사람은 끝내 헤어지고 맙니다.

아버지의 죽음과 첫사랑의 실패는 그에게 큰 충격을 안겼고, 이후 2년간 리스트는 세속의 삶을 접고 성직자의 길을 걷는 것을 깊이 고민했습니다. 은둔의 시간을 보내는 동안 그는 명상과 종교에 빠져 자신이 앞으로 나아갈 길에 대해 진지하게 생각합니다.

그의 삶을 끌어올린 운명 같은 만남,
파가니니와 마리 다구 백작 부인

긴 방황을 끝낸 리스트는 진정한 음악가가 되겠다는 야심을
회복하고 다시 음악계로 돌아옵니다. 스무 살을 갓 넘긴 1832년,
그는 파리에서 굉장한 기교의 연주로 '악마의 바이올리니스트'라
고 불리던 파가니니의 연주를 듣게 됩니다. 파가니니의 공연을 보
고 깊은 인상을 받은 리스트는 파가니니가 바이올린으로 해낸 것
만큼 자신도 멋지게 피아노를 연주하겠다고 다짐합니다. 앞에서
도 이야기했지만 리스트보다 한 살 많았던, 동시대의 음악가 슈
만 역시 파가니니의 연주를 듣고 감동을 받았지요. 리스트는 파
가니니처럼 연주하고 싶다는 열망으로 하루에 10시간씩 피아노
를 치는 등 맹연습을 이어갑니다. 그리고 그 꿈을 이루었지요. 리
스트는 흔히 '비르투오소 피아니스트'라고도 불립니다. '비르투오
소'는 '거장', '기교가 뛰어난 연주자'를 뜻하는 말로 파가니니에게
붙여진 별명이었습니다. 오늘날 리스트는 신기에 가까운 현란한
손놀림으로 피아노를 연주하는 초절기교 연주법의 대가로 인정
받고 있습니다. 그것은 단지 타고난 재능 때문만이 아니라 맹연습
을 통해 갈고닦은 덕분에 가능한 결과였습니다.

파가니니를 만나 피아니스트로서 한층 더 성장했던 그해에 리
스트는 자신의 운명을 뒤흔든 또 다른 인물을 만납니다. 오늘날

에도 유명 피아니스트가 되려면 거쳐야 하는 관문이 있습니다. 국제 콩쿠르 입상이나 연주 앨범 판매량의 숫자가 유명세를 보장해주듯, 당시에는 살롱에서의 입소문이 출세의 지름길이었습니다. 파리의 살롱 문화가 가진 대단한 힘을 간파한 리스트는 파리 사교계의 주요 중심지인 당탱 지구로 이사를 갑니다.

주류에 속하고자 하는 열망이 컸던 리스트는 자신이 어울리고 싶어 했던 사람들이 사는 지역으로 건너가 적극적으로 그 대열에 합류합니다. 그리고 그곳에서 마리 다구 백작 부인을 만납니다.

마리 다구 백작 부인은 파리 사교계 내에서도 알아주는 미인이었습니다. 1805년, 독일 프랑크푸르트에서 태어난 그녀는 리스트보다 여섯 살 연상의 여인으로 부유한 가문의 자제였습니다. 아버지는 귀족이었고, 어머니는 프랑크푸르트 대은행가의 여식이었기에 그녀 역시 귀족에게 시집을 갑니다. 리스트가 그녀를 만났을 때, 그녀는 이미 스물두 살이라는 어린 나이에 샤를 다구 백작과 결혼하여 슬하에 두 자녀를 둔 상태였습니다. 집안 사이의 약속으로 일찌감치 나이 많은 남자에게 시집을 간 마리 다구 백작 부인은 권태로운 결혼생활을 하고 있었습니다. 그랬던 그녀가 젊고 예술적인 능력이 넘치는 리스트를 보고 사랑에 빠진 것은 어쩌면 당연한 일이었을지도 모릅니다. 파리 사교계의 힘 있는 여주인이었던 그녀는 리스트를 처음 본 순간부터 이미 걷잡을 수 없는 소용돌이 속으로 빠져들었습니다.

마리 다구 백작 부인의 사랑은 그녀만의 일방적인 사랑이 아니었습니다. 리스트 역시 그녀를 향해 "당신은 나의 하나뿐인 생명이며, 나의 소원이며, 그 무엇과도 바꿀 수 없는 행운입니다"라고 고백했습니다. 20대의 용감하고 패기 넘치는 예술가 리스트에게 반한 그녀는 뜨거운 사랑의 화염 속에 녹아버립니다. 하지만 이 둘의 사랑은 순탄하지 않았습니다. 신분 차이는 물론이거니와 두 아이를 둔 유부녀가 남편이 아닌 다른 사람과 사랑에 빠진 일은 사회적 지탄의 대상이었지요. 게다가 더욱 큰 문제는 그녀가 리스트의 아이를 임신했다는 사실이었습니다. 두 사람의 교제는 이미 파리 사교계의 알 만한 사람들은 모두 아는 공공연한 소식이었습니다. 결국 두 사람은 아이가 태어나기 전, 어디론가 떠나야만 했습니다. 자신들의 아이까지 세상으로부터 손가락질 받게 할 수는 없었으니까요. 리스트와 마리 다구 백작 부인이 파리를 떠나 은신처로 택한 곳은 스위스의 바젤이었습니다.

스위스와 이탈리아에서 써내려간
사랑의 여행기

리스트가 여성 편력은 심했어도 결혼은 일생에 딱 한 번 했습니다. 자식도 마리 다구 백작 부인과의 사이에서 낳은 세 명의

아이가 전부입니다. 스위스 바젤로 사랑의 도피를 한 후 1835년, 리스트의 첫딸 블랑딘이 태어납니다. 그 뒤 1837년에는 둘째 딸 코지마가 탄생하지요. 코지마는 이후 리스트의 친구인 리하르트 바그너Richard Wagner와 결혼합니다. 그러고 보면 사람 일은 참 알다가도 모를 일인 것 같습니다. 리스트 역시 자신의 딸이 당대의 유명 피아니스트이자 지휘자였던 남편 한스 폰 뷜로를 버리고 아빠뻘인 바그너와 사랑에 빠져 재혼까지 할 줄은 미처 몰랐을 겁니다. 아마 그때서야 리스트는 자신과 사랑을 하겠다며 남편까지 버리고 스스로의 인생을 희생했던 옛 애인들의 무모함과 그녀의 가족들이 겪었던 괴로움을 이해했을 겁니다.

1838년, 리스트는 마리 다구 백작 부인과 함께 여러 곳을 여행하면서 **《순례의 연보 제1권, S.160》 '스위스 편'**을 완성합니다. 제목에서도 알 수 있듯이 이 작품은 그야말로 음악 기행문입니다. 사실 엄격하게 말하자면, 마리 다구 백작 부인과 함께했던 이 여행은 허락받지 못한 사랑의 도피 행각에 가까운데 제목은 상당히 거룩합니다. '순례'라는 이름을 붙인 이 여행은 리스트에게 과연 어떤 의미였을까요? 피아노 독주곡집인 《순례의 연보》는 총 3권으로 구성되었는데, 제1권은 첫 번째 여행지인 스위스, 제2권은 두 번째 해의 여행지인 이탈리아, 제3권은 세 번째 해의 기록이 담겨 있습니다(마지막 3권은 별도의 제목이 붙어 있지 않습니다). 제1권은 9곡, 제2권은 7곡, 제3권은 7곡, 그리고 제2권의 부록 3곡까지

《순례의 연보》시리즈는 총 26곡으로 구성되었습니다. '베네치아와 나폴리'라는 제목의 제2권의 부록은 '곤돌라를 젓는 사공의 노래', '칸초네', '타란텔라' 3곡으로 구성되어 있습니다.

《순례의 연보》는 전곡을 연주하면 총 2시간이 넘기 때문에 하나의 프로그램 안에서 모두 듣기는 힘듭니다. 전체 26곡 중 가장 유명한 곡은 영국 시인 바이런의 작품 〈차일드 해럴드의 순례〉의 영향을 받아 창작한 제1권의 여섯 번째 곡 **〈오베르만의 골짜기〉**입니다. 《순례의 연보》는 무라카미 하루키의 소설 《색채가 없는 다자키 쓰쿠루와 그가 순례를 떠난 해》에 인용되면서 대중들에게 더욱 널리 알려졌습니다. 리스트는 이 곡을 평생에 걸쳐 작곡했는데, 첫 작곡을 1837년경에 시작해서 1877년에 완성했으니 거의 40년에 가까운 시간이 걸린 셈이지요. 자기 생애의 절반을 바친 곡이기에 리스트는 《순례의 연보》에 애정이 깊었습니다.

《순례의 연보 제1권, S.160》, 〈제6번 '오베르만의 골짜기'〉 ▶

1839년, 스물여덟의 리스트는 막내아들 다니엘을 품에 안습니다. 이 시기 리스트는 좋아하는 피아노 연주를 하고, 유럽 각국을 여행하며 작곡에 힘을 쏟기도 하며, 사랑하는 자식들도 얻는 등 부족함 없는 시절을 보냅니다. 그러나 마리의 입장은 조금

달랐습니다. 마리와 사랑의 도피를 감행한 이후, 리스트는 8년 동안 전 유럽을 순회하며 1,000회가 넘는 연주 여행을 다녔으니 얼마나 오래 집을 비웠을까요? 30대 중반에 들어선 마리는 파리 사교계의 안방마님 자리도 뒤로하고 사랑 하나만 보고 리스트를 따라 떠나왔는데 세 아이의 양육을 도맡으면서 정체되어 있는 자신의 모습이 초라하게 느껴지기 시작합니다. 결국 이 둘 사이에 슬슬 금이 가기 시작합니다. 리스트가 비르투오소로 칭송받으며 이름을 날릴수록 마리는 더욱더 깊은 우울의 늪에 빠져들었습니다. 결국 1844년, 슬하에 세 아이를 남긴 채 두 사람은 함께한 11년의 세월을 뒤로하고 관계를 마무리합니다. 남겨진 아이들은 리스트의 어머니인 안나 리스트가 맡아 키우게 됩니다.

만능 엔터테이너이자 '클래식계의 아이돌'로서의 면모

앞에서 리스트는 '최초'라는 수식어를 달고 다닌 음악가라고 언급했었는데요. 그는 연주회 구성의 획기적 변화를 가져왔습니다. 리스트는 성악, 기악, 독주, 합주 등 여러 장르가 연주되고, 여러 사람이 번갈아가며 무대에 오르내리는 등 다소 어수선했던 그때까지의 연주회를 개인 독주회로 기획하여 대중에게 선보인 최초

의 음악가입니다.

또한 리스트는 '리사이틀Recital'을 기획한 최초의 음악가이기도 합니다. 그는 1839년 이탈리아 로마에서 최초의 리사이틀을 진행했습니다. 리사이틀은 '암기하다'라는 뜻의 라틴어에서 유래한 단어입니다. 음악회에 가보면 '○○○리사이틀'이라고 이름 붙여진 프로그램이 있는데, 대부분 1인 연주자 홀로 꾸며가는 형식의 연주회입니다. 몇 명이 더 추가되어 함께 연주하는 경우도 있지만 보통 리사이틀은 1인 독주회를 의미하는 명사입니다.

그 이전까지의 연주자들은 악보를 보며 연주했는데, 이런 관습을 깨고 리스트는 암보 연주를 처음 선보이기도 했습니다. 리스트 이전에도 슈만의 부인 클라라가 암보 연주를 했지만 당시 사람들은 그녀가 오만방자하다며 그녀의 암보 연주를 비난했습니다. 관습을 따르지 않던 여성의 행보가 눈에 거슬렸던 것이지요. 남자가 하면 최초로 기록되고 여자가 하면 인정을 못 받았던 슬픈 시절의 이야기입니다.

리스트는 화려하고 열정적인 피아니스트였습니다. 그의 피아노 연주는 파리 시민들 중에서도 특히 여성 관객들을 열광시켰습니다. 리스트의 연주가 끝나면 연주회장은 그가 끼고 있던 장갑과 손수건을 뺏기 위한 여성 팬들로 인해 아수라장이 되었고, 이런 현상을 보고 독일의 시인이자 비평가인 하이네는 '리스토마니아Lisztomania'라는 이름까지 붙여줄 정도였습니다. 그야말로 '오빠

부대'의 원조이자 '클래식계의 아이돌'이었던 셈이지요. 그의 연주가 열리는 무대 위로는 보석과 꽃다발이 쏟아졌고, 관객들 중에는 호흡곤란으로 기절하는 여성도 있었다고 합니다. 리스트 본인도 이런 팬들의 환호를 싫어하지 않았습니다. 오히려 이런 상황들을 즐기며 무대 위에서의 퍼포먼스에 더욱 신경을 썼습니다. 연예인 기질이 다분했던 리스트는 관객의 시선을 즐기며 연주를 해도 전혀 불편함이 없었던 연주의 달인이었습니다.

반면 리스트보다 한 살 많은 친구였던 쇼팽은 그와 정반대의 성격이었습니다. 쇼팽은 대규모 홀에서의 연주를 불편해했습니다. 대신 살롱의 소규모 연주회에서 자기와 친분 있는 사람들 앞에서만 연주하고 싶어 했습니다. 리스트의 연주가 눈이 먼저 즐거운 연주였다면, 쇼팽의 연주는 귀가 더 즐거운 연주였을 겁니다.

리스트의 대표곡들

앞에서 리스트가 바이올리니스트 파가니니의 영향을 받았다고 말씀드렸는데요. 리스트는 파가니니가 작곡한 카프리스Caprice(일정한 형식에 구속되지 않고 자유로운 요소가 강한 기악곡)와 바이올린 협주곡 중 일부 멜로디를 인용하여 피아노를 위한 《파가니니 대연습곡, S.141》 6곡을 작곡합니다. 그중 〈바이올린 협주곡 제2번〉

3악장의 선율을 인용하여 만든 연습곡 3번 〈라 캄파넬라〉('작은 종'이라는 뜻)를 들어보면 실제로 주제 선율이 종소리처럼 들립니다. 여기서 잠시 파가니니 이야기를 하자면, 그는 마치 악마 메피스토펠레스에게 젊음을 판 파우스트처럼 신에게 영혼을 팔고 천부적인 재능을 얻었다는 말을 들을 만큼 외모, 성격, 음악적 재능에 이르기까지 평범한 구석이 하나 없는 천재였습니다. 파가니니는 생전에 6개의 바이올린 협주곡과 24개의 카프리스 등 바이올린을 위한 명곡들을 많이 작곡했는데, 몇몇 곡을 제외하고는 악보가 많이 편찬되지 않았습니다. 또한 후학을 양성하지도 않았기에 그의 음악은 후대에 제대로 이어지지 않아 신비로움 그 자체로 여겨집니다.

파가니니보다 스물아홉 살이나 어렸던 리스트는 파가니니를 존경하는 동시에 경쟁자로 생각했습니다. 예술가 특유의 전형적인 사랑과 질투이지요. 만일 리스트가 파가니니의 연주를 듣지 않았더라면 오늘날 피아노 연주자들이 조금 편했을지도 모르겠다는 생각도 듭니다. 그만큼 리스트는 파가니니의 기교를 피아노를 통해 도달하려고 노력했지요. 19세기, 콘서트홀에서 연주를 즐기는 청중들이 늘어남에 따라 음악을 향유하는 문화는 상당히 많이 바뀝니다. 클래식을 무대 위의 예술로 승격시킨 파가니니는 화려한 멜로디와 어려운 기술로 많은 이의 귀와 마음을 사로잡았습니다. 리스트의 멘토쯤 되는 파가니니는 평생 결혼도 하지 않고 음악에

미쳐 살았습니다. 대단한 음악적 재능이 있는데도 하루에 10시간 이상 연습했다니 그런 그의 앞에서는 재능 탓도 못하겠습니다.

리스트는 하면 떠오르는 대표작으로는 《헝가리 광시곡, S.244》(이하 《헝가리 광시곡》)을 빼놓을 수 없습니다. 그는 1839년(28세), 연주차 잠시 들른 고국 헝가리에서 큰 환호를 받고 나서 고국을 위해 음악 선물을 하기로 마음먹습니다. 리스트는 1846년부터 1886년 세상을 떠나기 전까지 《헝가리 광시곡》을 꾸준히 작곡했습니다. 그는 평생에 걸쳐 총 19곡의 광시곡을 작곡했는데, 현재는 16곡만 연주되고 있으며 가장 유명한 곡은 제2번과 제12번입니다. 리스트의 광시곡은 집시들의 음악인 차르다시Csárdás에 영향을 받아 템포가 느린 앞부분의 라수Lassu와 빠르고 경쾌한 뒷부분 프리수 Frissu('프리스카'라고도 함)로 구성되어 있습니다. 《헝가리 광시곡》은 피아노 독주뿐만 아니라 관현악 버전으로도 우리 귀에 익숙합니다.

《3개의 녹턴 '사랑의 꿈', S.541》도 리스트의 대표작 중 하나입니다. 사실 이 곡은 리스트의 수많은 피아노 작품 중 하나의 소품에 지나지 않습니다만, 듣는 이의 가슴을 울리는 아름다운 피아노 선율로 큰 사랑을 받는 작품입니다. 멘델스존의 〈무언가〉(가사 없이 아름다운 선율만 있는 노래)와도 매우 비슷한데, 가사가 없는 피아노곡이지만 청자에게 마치 노래처럼 들리기 때문입니다. 이런 음악은 오늘날 뉴에이지 음악처럼 선율이 아름다우면서도 단순해서 반복해 들으면 그 멜로디를 금방 흥얼거리게 됩니다.

마리 다구 백작 부인과의 이별 후 작곡과 연주에만 전념하던 리스트는 러시아 순회 연주를 하며 두 번째 운명의 여인, 카롤리네 폰 자인 비트겐슈타인 공작 부인을 만납니다. 1847년, 리스트의 나이 서른여섯 살 때의 일입니다. 그녀 역시 유부녀로 러시아의 키예프 연주 때 만난 사이입니다. 마리 다구 백작 부인이 가족을 버리고 스위스로 리스트와 도피 행각을 벌인 것처럼 그녀 역시 남편을 버리고 멀리 독일의 바이마르까지 리스트를 찾아옵니다. 그녀는 남편과 이혼 소송까지 불사했지만 끝내 로마 교황청으로부터 이혼 허락을 받지 못해 리스트와 결혼에 이르지는 못합니다.

《3개의 녹턴 '사랑의 꿈', S.541》 중 3번 ▶

이 곡은 본래 카롤리네와 사랑에 빠져 있던 당시에 작곡한 가곡으로, 독일의 시인 페르디난드 프라일리그라트 Ferdinand Freiligrath 의 시에 리스트가 곡을 붙인 것입니다. 사랑이란 감정에 매우 충실했던 리스트는 이 멋진 시를 가사로 해서 소프라노용 가곡을 작곡합니다(1847년). 그리고 시간이 흐른 뒤 그 노래 선율에 피아노 반주를 화려하게 덧입혀 '사랑의 꿈'이라는 제목의 녹턴으로 편곡합니다. 사실 녹턴 하면 쇼팽을 가장 먼저 떠올리게 되는데요. 개인의 감정을 드러내고 싶어 했던 낭만주의 작곡가들에

게 밤의 음악인 녹턴은 매우 인기 있는 장르였습니다. '테너 또는 소프라노를 위한 세 개의 노래'라는 원제를 가진 이 작품은 모두 3곡으로 구성되었습니다. '사랑의 꿈'이라고도 불리는 이 곡들의 제1번은 '고귀한 사랑', 제2번은 '가장 행복한 죽음', 제3번은 '사랑할 수 있는 한 사랑하라'입니다. 이 중 가장 늦게 작곡된 세 번째 곡이 가장 자주 연주됩니다.

화려했던 콘서트 피아니스트의 은퇴

리스트는 카롤리네를 만나기 시작한 1847년 즈음부터 아이러니하게도 점차 가톨릭에 빠지게 됩니다. 〈시적이며 종교적인 선율, S.173〉이 작곡된 때도 바로 이즈음입니다. 상당한 재력가였던 카롤리네는 한창 연주가로서 유명세를 떨치던 리스트에게 이제 은퇴를 하고 순수 창작에만 전념하라고 권유합니다. 돈은 벌지 않아도 될 만큼 충분했던 것이지요. 리스트는 그녀의 말대로 독일 바이마르에서 작곡과 교육에 전념하기로 합니다. 당시 바이마르는 18~19세기 독일 문화의 최고봉에 위치했던 사람들, 이를테면 괴테, 실러, 니체, 헤겔, 쇼펜하우어 등이 모두 모여 있던 곳이었습니다. 문화의 도시 바이마르는 리스트를 필요로 했습니다.

리스트는 1848년 2월, 바이마르 궁정악장으로 취임하고, 그해

7월에 카롤리네와 그곳에서 동거를 시작합니다. 1857년 바이마르를 떠날 때까지 10여 년간 리스트는 그곳에서 《순례의 연보》제1권과 제2권, 〈단테 교향곡, S.109〉, 《파가니니 대연습곡, S.141》등을 작곡합니다. 또한 바그너의 오페라 〈로엔그린〉의 초연 지휘를 맡기도 합니다. 《순례의 연보》는 1835년부터 마리 다구 백작 부인과 함께 지내며 《나그네의 앨범》이라는 작품집으로 만들어졌고 1842년에 출판되었습니다. 그리고 1848년에 개정 작업을 거치게 됩니다. 리스트의 작품은 처음 작곡했던 곡이 오랜 기간 동안 개정 작업을 거쳐 완성되는 것이 많습니다. 이 시기에 이룬 리스트의 커다란 성취 중 하나는 '교향시'라는 새로운 장르를 창시해 관현악 분야에 혁명을 일으킨 것입니다. 그는 '교향곡'이라는 옛 형식에 안주하지 않고 새로운 것을 시도하고자 했습니다. '교향시 Symphonic Poem'는 '교향곡Symphony'과 '시Poem'의 합성어로 한마디로 시적인 교향곡을 뜻합니다. 교향시는 리스트가 프랑스의 음악가 루이 엑토르 베를리오즈Louis Hector Berlioz로부터 영감을 받아 독자적으로 발전시킨 장르로, 이후 독일의 작곡가 리하르트 슈트라우스Richard Strauss에 의해 완성됩니다. 교향곡이 여러 악장으로 구성된 관현악곡이라면 교향시는 단악장으로 이루어진 관현악곡입니다. 길이도 교향시가 훨씬 짧습니다.

이 무렵 리스트에게 힘이 되고 의미 있던 사람들이 차츰차츰 세상을 떠나기 시작합니다. 1849년, 리스트의 음악적 동지이자

라이벌이던 쇼팽이 죽고, 1859년에는 막내아들 다니엘이 폐결핵으로 사망합니다. 자식이 먼저 죽으면 부모의 마음은 이루 말할 수 없는 심정이 됩니다. 천하의 리스트에게도 아들의 죽음은 엄청난 비극이었습니다. 1850년, 리스트는 6곡으로 이루어진 《위로, S.172》 시리즈를 발표합니다. 이 중 3번 곡이 가장 유명하지요. 프랑스의 시인 샤를 생트뵈브의 작품에서 영감을 받아 작곡한 이 곡은 전곡이 동시에 연주가 되기도 하지만, 3번 곡만 단독으로 연주되는 경우가 훨씬 많습니다. 또한 본래는 피아노 독주곡으로 작곡되었지만 바이올린용으로도 편곡되어 연주되는 경우도 많습니다. 멜로디가 좋으면 어느 악기로 연주해도 듣기 좋지요.

《위로, S.172》, 〈제3번〉 ▶

마치 인생을 두 번 사는 사람처럼,
말년의 리스트의 삶

리스트는 인생 전반기와 후반기가 극과 극이었습니다. 마치 인생을 두 번 사는 사람처럼 전반부에는 탕아의 삶을, 후반부에는 성자의 삶을 살았지요. 여성 편력이 있었던 리스트는 마리 다구 백작 부인 이후에도 카롤리네 비트겐슈타인 공작 부인, 마리 플

레이엘을 거쳐 말년엔 올가 코사크 백작 부인까지 여러 애인을 두었는데, 리스트가 무려 쉰아홉 살 때 사귄 코사크 백작 부인의 경우에는 연애 상대였다기보다는 소울메이트에 가까웠다고 합니다. 청년 리스트는 열정과 본능에 충실했다면 인생 말년에는 종교에 귀의하면서 인간 본연의 선에 집중하는 삶을 삽니다. 로마에 가서 신앙생활도 하고 종교적인 작품도 굉장히 많이 작곡했지요.

그는 1857년, 마흔여섯 살이 되던 해에 프란치스코라는 세례명으로 정식 서품을 받습니다. 가톨릭 서품에는 여러 단계가 있는데 리스트는 미사를 집전하거나 세례를 해줄 수 있는 신부까지는 되지 못했습니다. 그래서 서품을 받은 이후에도 자유롭게 음악을 작곡하고 카롤리네 비트겐슈타인 공작 부인과의 사랑도 여전히 이어갑니다. 이 무렵 리스트는 〈**메피스토 왈츠 제1번, S.514**〉, 〈**스페인 광시곡, S.254**〉 등을 완성합니다.

〈메피스토 왈츠 제1번, S.514〉 ▶

1861년, 리스트는 카롤리네와 그토록 원했던 결혼을 하기 위해 로마로 건너가지만, 결혼식 하루 전날 로마 교황청이 갑작스럽게 결혼 허가를 취소합니다. 당시 모든 결정권은 교황에게 있었는데 연주회에서 리스트의 모습에 불쾌함을 느꼈던 교황이 변심을

했던 것이지요. 상황이 이러한데다 리스트에 대한 집착이 심했던 카롤리네에게 지쳤던 리스트는 그녀와 친구로 남기로 하고 각자 종교적인 삶을 살기로 합니다.

비트겐슈타인 공작 부인과 헤어지고, 이듬해 큰딸 블랑딘까지 잃은 리스트는 종교의 세계에 더 깊숙이 빠집니다. 그는 1863년, 그의 작품들 중 상징적이고 기념비적인 피아노 독주곡인 〈두 개의 전설, S.175〉 '새에게 설교'와 '물 위를 걷는 성 프란체스코'를 창작합니다. 이 곡을 들으면 리스트의 종교적인 마음을 깊이 느낄 수 있습니다. 1866년, 어머니 안나 리스트의 죽음도 그가 더 깊은 종교의 세계로 귀의하는 계기로 작용합니다.

1871년, 리스트는 남은 생을 후학 양성에 바칩니다. 어린 시절 자신이 음악 공부를 할 수 있도록 도와줬던 헝가리의 에스테르하지 가문이나 빈에서 돈 없는 가난한 이방인 리스트에게 전폭적인 가르침을 줬던 체르니와 살리에리 등의 스승을 생각하며 자신도 그런 스승이 되기를 자처하지요. 이런 그의 헌신을 기억하기 위해 독일 바이마르에는 그의 이름을 딴 프란츠 리스트 바이마르 국립음악대학이, 고국인 헝가리에는 리스트 국립음악원이 있습니다.

리스트는 일흔이 넘어서도 크고 작은 연주회를 이어갔습니다. 그의 친구이자 사위이기도 했던 바그너가 1883년 세상을 먼저 떠나자 리스트는 그의 장례식에 참석하고자 했으나 딸 코지마는 아버지가 오는 것을 반대했습니다. 결국 리스트는 그해 5월 바그

너를 위한 추모 연주회를, 그로부터 3년 뒤인 1886년에는 자신의 탄생 75주년 연주회를 엽니다. 유럽 각지에서 순회 연주를 하던 리스트는 그해 7월, 쇠약하게 병든 몸으로 바이로이트에 도착합니다. 몸이 예전 같지 않다는 걸 느낀 리스트는 둘째 딸 코지마를 찾습니다. 자신과 큰 갈등을 일으켰던 자식이지만 혈육의 품에서 임종을 맞이하고 싶었을 겁니다. 리스트는 1886년, 고향인 라이딩도, 인생의 가장 화려했던 시절을 보낸 파리도 아닌, 유일한 혈육인 딸 코지마가 사는 독일 바이로이트에서 75세의 나이에 영면에 듭니다. 보통 유해는 고국에 묻히기 마련이지만 당시 헝가리 수상은 리스트의 유해가 헝가리로 돌아오는 것을 반대했다고 합니다. 그리하여 리스트의 무덤은 현재까지도 바그너의 도시 독일 바이로이트에 있습니다.

머리가 아닌 가슴을 따른
진정한 낭만주의자

리스트의 음악은 언제나 듣는 이로 하여금 가슴을 벅차오르게 만듭니다. 그의 음악을 듣다 보면 마치 꽉 잠겨 있던 수도꼭지가 터져 물이 흐르듯 부지불식간에 음표들이 내면으로 콸콸 쏟아져 들어옵니다. 그래서 음표들로 이뤄진 폭포를 맞은 듯이 온몸이

푹 젖어버린 기분이 듭니다. 그러다가 음악이 끝나고 음표들이 공기 중으로 사라져버리면 일순 내면의 일렁이던 마음이 잔잔하고 고요해지지요. 그의 인생도 그가 만든 음악처럼 어떤 하나의 색과 모양으로 규정되지 않고 역동적으로 움직였습니다.

여인들의 마음을 들었다 놨다 했던 매력적인 남자. 세 아이의 다정한 아빠이자 제자들에게 훌륭한 가르침을 기꺼이 내주었던 스승. 그리고 생의 마지막 순간에는 신에게 귀의한 종교인. 이 모두는 리스트가 평생 동안 보여주었던 입체적이고 다면적인 모습들입니다. 한 명의 인간으로서 이렇게 다양한 모습을 보여줄 수 있었던 리스트는 정말 매력적인 사람이었습니다.

또한 한 사람의 음악인으로서는 뛰어난 실력의 피아니스트이자 기교를 뛰어넘어 클래식의 새로운 장르를 개척했던 작곡가였으며 전무후무한 연주회를 기획한 음악 기획자였던 리스트는 음악사에 굵은 한 획을 그은 인물이기도 했습니다.

모든 것이 무료하고 권태로워진 날, 리스트의 음악을 들으며 그의 삶을 떠올려보시기를 바랍니다. 언제나 머리보다 가슴이 뛰는 쪽으로 움직였던 진정한 낭만주의자 리스트의 음악이 당신의 가라앉은 마음을 분명 다시금 두근거리게 만들어줄 테니까요.

Franz Liszt

—— 1811~1886 ——

 ▶ 리스트의 생애
8분 정리

 ▶ 리스트의 대표곡을
더 듣고 싶다면

01 《위로, S.172》, 〈제3번〉

02 《3개의 녹턴 '사랑의 꿈', S.541》 중 3번

03 《파가니니 대연습곡, S.141》, 〈제3번 '라 캄파넬라'〉

04 《초절기교 에튀드, S.139》, 〈제4번 '마제파'〉

05 〈메피스토 왈츠 제1번, S.514〉

06 《헝가리 광시곡, S.244》, 〈제2번〉

07 《헝가리 광시곡, S.244》, 〈제12번〉

08 〈교향시 제3번 '전주곡', S.97〉

09 〈스페인 광시곡, S.254〉

10 〈죽음의 무도, S.555〉

11 《순례의 연보 제1권, S.160》, 〈제6번 '오베르만의 골짜기'〉

12 《순례의 연보 제1권, S.160》, 〈제8번 '향수'〉

13 《순례의 연보 제2권 부록》, 〈베네치아와 나폴리〉 중 '타란텔라'

14 〈두 개의 전설 제2번 '물 위를 걷는 성 프란체스코', S.175〉

15 《순례의 연보 제2권, S.161》, 〈제7번 '단테를 읽고'〉

16 〈피아노 협주곡 제1번 E♭장조, S.124〉 1악장

"단지 냉철한 지성만으로 작곡한다고 말하는 사람들을 믿지 마십시오.
우리의 마음을 감동시킬 수 있는 음악은 작곡가의 영혼
깊은 곳에서 흘러나오는 영감에 의한 것입니다.
이 영감은 늘 오는 것이 아니므로 우리는 언제나 노력해야 합니다.
내킬 때까지 기다리기만 한다면 우리는
쉽게 나태해지고 무감각해질 것입니다."

_표트르 일리치 차이콥스키, 1878년 3월, 폰 메크 부인에게 보낸 편지 중

표트르 일리치 차이콥스키

Pyotr Il'ich Chaikovskii (1840~1893, 러시아)

불안, 영감의 원천

#러시아 #민족주의 #러시아5인조 #차이콥스키콩쿠르 #호두까기인형 #불안 #동성애
#폰메크부인 #예브게니오네긴 #모스크바음악원

평생 불안에 시달렸지만
음악 안에서는 편안했던 사람

살인 사건을 다루는 추리소설을 그리 좋아하지는 않지만, 저에
겐 그 사람의 죽음을 둘러싼 진실이 무엇인지 궁금한 인물이 한
명 있습니다. 바로 러시아의 작곡가 표트르 일리치 차이콥스키입
니다. 그는 1893년, 53세의 나이로 러시아 상트페테르부르크에
서 생을 마감했습니다. 누군가는 콜레라로 인한 감염 때문이라고
하고, 누군가는 다른 성 정체성을 가졌다는 이유로 그가 공부했
던 법률학교 출신들의 비밀 모임에서 죽음을 강요당했다고도 합
니다. 그러나 죽은 자는 말이 없습니다. 정확히 그가 어떤 이유로
세상을 떠났는지 알 수는 없지만, 그의 죽음이 슬픈 것만은 사실

입니다.

차이콥스키는 러시아 음악 역사에 큰 획을 그은 음악가이자 지금까지 우리에게 널리 사랑받는 작곡가입니다. 음악을 좋아했던 부모님의 영향으로 어릴 적부터 항상 음악을 가까이했지만 그가 처음부터 음악을 전공한 것은 아니었습니다. 차이콥스키는 법률학교를 졸업하고 러시아 법무성 공무원으로 일하면서 음악을 취미로 즐기다가, 스물두 살 무렵 음악에 전념하기 위해 일을 그만둡니다. 그가 만일 평생 법무성 공무원으로 일했다면 안정적인 생활을 보장받았을 겁니다. 하지만 차이콥스키는 결국 루비콘강을 건너고 맙니다.

그는 비록 늦은 출발을 했지만 상트페테르부르크 음악원에서 작곡을 공부하고 졸업 후엔 모스크바 음악원의 화성학 교수로 재직하면서 학생들을 가르치고 작곡 활동을 이어갔습니다. 러시아적 색채와 서유럽 음악을 융합해 자기만의 인장이 있는 음악을 창조했던 차이콥스키는 7곡의 교향곡(교향곡 제1번~제6번과 만프레드 교향곡 포함)을 비롯해 피아노 협주곡, 바이올린 협주곡, 오페라 등 다양한 장르의 음악을 창작했습니다.

겉으로 보기엔 부족함 없는 삶처럼 보이지만, 그의 삶은 대체로 불행했습니다. 그는 언제나 행복했던 어린 시절을 그리워했고, 행복한 가정을 꾸리고 살았던 여동생 샤샤 가족을 보며 대리만족했습니다. 평생을 불안과 두려움 속에서 힘들어 하다가 생을

마감한 차이콥스키. 그의 인생을 살펴보다 보면 그가 '음악'이라는 화두에 사로잡히지 않았더라면 그의 삶이 한결 편안했을지도 모르겠다는 생각을 하게 됩니다. 자, 그럼 불안을 원료로 삼아 자신의 음악 세계를 일궈갔던 그의 일생을 만나보도록 하겠습니다.

차이콥스키의 고향, 러시아 음악의 역사

러시아는 시베리아 횡단 열차와 모스크바 교회의 종소리, 그리고 그곳 특유의 겨울이 주는 느낌이 매력적인 나라입니다. 저는 러시아 하면 제일 먼저 '추위'가 떠오릅니다. 넓은 시베리아 벌판과 그곳에 부는 칼바람, 그리고 앞이 보이지 않을 만큼 강하게 몰아친다는 눈보라는 이루지 못할 사랑을 하는 슬픈 연인들을 떠올리게 만듭니다. 그리고 낭만적이면서도 격정적이고 화려하면서도 애수가 있는 러시아 음악은 그런 슬픈 연인들이 나오는 장면에 잘 어울리지요.

차이콥스키의 삶과 그가 창작했던 러시아 음악을 알기 위해서는 우선 민족주의라는 개념에 대한 이해가 필요합니다. 민족주의는 말 그대로 민족 간의 마음을 하나로 모아 자국의 통일을 이루고 강대국의 지배에서 벗어나고자 했던 사상을 말합니다. 19세기

격동의 역사와 더불어 서양음악계 역시 커다란 변화의 시대를 맞이합니다. 그 무렵 클래식의 종주국이라 불리던 독일과 오스트리아가 서서히 주변국에게 그 자리를 내주면서, 체코와 헝가리 같은 동유럽 국가와 노르웨이, 핀란드를 중심으로 하는 북유럽의 민족주의 음악이 대두되기 시작합니다. 민족주의 음악에는 해당 민족의 정서를 표현하는 내용과 멜로디들이 많이 쓰였습니다. 즉, 민족주의 음악은 서양의 주류 음악이 아닌 변방의 음악으로, 민족 특유의 개성과 특성을 자유롭게 펼쳐낸 음악입니다. 동유럽이나 북유럽의 민족주의가 강대국의 지배하에 발현된 것이라면, 러시아와 스페인의 민족주의는 그전부터 형성되어 있던 민족주의 진영을 기반으로 보다 세력을 키워나간 것이 차이점입니다.

우리가 알고 있는 클래식 음악가들 중에는 의외로 러시아 출신이 많습니다. 특히 19세기 이후에 등장한 음악가들의 경우 더욱 그렇습니다. 이번 장에서 다루는 표트르 일리치 차이콥스키나 피아노 협주곡으로 유명한 세르게이 라흐마니노프Sergei Rakhmaninov 등이 대표적이지요. 러시아 음악은 다른 서양음악에 비해 상대적으로 뒤늦게 발전했습니다. 서유럽 음악이 왕실이나 귀족 사회를 중심으로 발전했던 것에 비해 러시아 황제와 귀족들은 음악에 큰 관심이 없었습니다. 설령 관심이 있었던 일부도 자국의 음악가보다는 당시 인지도가 있던 서유럽 음악가들을 불러 모아 음악을 즐겼을 뿐입니다.

러시아에서 음악은 종교(러시아정교회)를 거드는 수단에 가까웠습니다. 러시아 음악이 종교음악 형태에서 조금씩 변하기 시작한 것은 17세기에 서유럽의 문물이 유입되면서부터입니다. 이 무렵 러시아 음악 안에서도 다성음악(여러 음이 한데 어우러져 화음을 만들어내는 음악), 성부 음악 등이 창작됩니다. 그리고 18세기 표트르 대제가 즉위하면서 러시아 음악도 큰 변화의 물꼬를 트게 됩니다. 표트르대제는 서유럽의 문화를 받아들이는 데 무척 개방적이었고, 덕분에 많은 러시아인들이 서유럽으로 건너가 그곳의 음악을 공부하고 돌아오지요. 하지만 변화의 물결이 밀려오는 시절에도 여전히 지난 시절의 전통을 이어가려는 전통주의자들도 있는 법입니다. 러시아 근대음악의 원조로 일컬어지는 미하일 글린카 Mikhail Glinka 같은 음악가들은 러시아다움을 주장하며 서유럽 음악과 러시아 음악의 융합을 꺼리기도 했습니다.

이러한 시대적 분위기 속에서 차이콥스키는 러시아 음악과 서유럽 음악의 특성을 조화롭게 접목하고자 애썼습니다.

유리로 만든 아이

표트르 일리치 차이콥스키는 1840년 5월, 모스크바 동부에 위치한 도시 봇킨스크 Votkinsk에서 태어납니다. 그의 아버지는 정부

소유의 광산 관리인이었고, 아버지의 두 번째 부인이었던 어머니 알렉산드라는 프랑스어와 독일어에 능통하고 노래를 잘했던 교양 있는 여인이었습니다. 차이콥스키에게는 형 니콜라스와 여동생 샤샤, 세 살 어린 남동생 리폴리트, 쌍둥이 남동생 모데스트와 아나톨리가 있었습니다. 차이콥스키는 형제들과 우애가 돈독한 편이었습니다. 특히 여동생 샤샤와는 그녀가 결혼을 하고 난 뒤에도 그녀의 가족들과 허물없이 교류했을 만큼 가까웠습니다. 쌍둥이 남동생들과도 감정적으로 깊이 교감했던 사이였는데, 차이콥스키와 성 정체성이 같았던 모데스트는 이후 그의 전기를 집필한 작가로 유명해집니다. 이처럼 차이콥스키는 형제 많은 다복한 가정에서 따뜻하고 행복한 유년시절을 보냈습니다. 하지만 차이콥스키의 가정교사이자 유모였던 파니의 말에 따르면 그는 마치 '유리로 만든 아이'처럼 너무 쉽게 상처받고 자주 화를 냈었다고 합니다. 한마디로 예민한 아이였던 것이지요.

행복했던 유년기는 아버지의 이직으로 인해 사는 곳을 옮기게 되면서부터 삐걱대기 시작합니다. 차이콥스키의 아버지는 모스크바에 직장을 얻었다면서 고향을 떠났지만, 막상 모스크바에서는 실업자 처지가 되어버렸고, 차이콥스키 가족은 무능한 아버지로 인해 상트페테르부르크와 모스크바의 이곳저곳을 유랑하다가 우랄 지방의 외딴 곳으로 이사를 합니다. 하지만 이 무렵 차이콥스키는 상트페테르부르크의 법률학교에 입학이 예정되어 있었기에

가족들과 떨어져 지내야 했습니다. 열한 살의 소년에게 가족과의 이별은 큰 상처로 남습니다. 그는 가족뿐만 아니라 자신을 엄마처럼 대해주었던 가정교사이자 유모였던 파니와의 헤어짐도 굉장히 슬퍼합니다. 사랑이 가득했던 유년의 행복은 이로써 깨져버렸습니다. 차이콥스키는 어른이 되어서도 유년시절에 느꼈던 따뜻한 보살핌과 편안함을 그리워하며 평생을 우울하게 보냈습니다. 물론 평화로웠던 순간이 없던 것은 아니었지만, 삶 전반에 걸쳐 자기 의심과 걱정, 고통에 끊임없이 시달렸습니다.

법률학교 졸업 후
음악가로 새로 태어나다

열한 살에 부모와 떨어져 기숙학교에서 법률 공부를 했던 차이콥스키는 재학 중에도 음악에 대한 열정을 드러냈습니다. 사실 외로움에 지친 소년에게 법률학교 기숙사 생활은 매우 힘들었습니다. 이 시기부터 차이콥스키에게 동성애 기질이 나타났다는 이야기도 전해집니다. 그는 내성적이고 수줍음 많은 성격으로 남들과 잘 어울리지 못했습니다. 대신 혼자만의 시간을 즐기면서 자기와 뜻이 맞는 소수의 친구들하고만 어울렸는데, 그중에서도 자신을 보호해주거나 아껴주는, 남성적이고 강인한 성격의 친구들

에게 우정의 범주를 넘어 사랑을 느끼기 시작했지요.

그가 열네 살이 되던 해, 어머니가 콜레라로 세상을 떠납니다. 이때의 충격과 가족에 대한 그리움, 그리고 인정하고 싶지 않았던 자신의 성 정체성에 대한 의구심을 잊기 위해 차이콥스키는 취미로서의 음악에 더욱 전념합니다. 법률학교 졸업 후 법무성 공무원이 된 차이콥스키는 일과 취미 사이에서 점점 갈등이 깊어 갑니다. 취미였던 음악에 더 깊게 빠져든 것이지요. 그리고 마침내 1862년, 러시아의 피아니스트 안톤 루빈시테인Anton Rubinshtein의 주도로 상트페테르부르크 음악원이 설립되자 과감히 직장을 그만두고 이곳의 최초 입학생이 됩니다. 그의 미래를 결정짓는 중요한 순간이었지요. 과감하게 진로를 바꾼 그의 결연한 태도는 여동생 샤샤에게 보낸 편지에서도 엿볼 수 있습니다.

"나는 다만 적성에 맞는 일을 하고 싶을 뿐이야. 내가 유명한 작곡가가 되든 힘들게 사는 교사가 되든 상관없어."

음악적으로 천재적인 재능을 드러내지는 않았지만 성실하게 공부를 마친 그는 음악원을 차석으로 졸업합니다. 이러한 차이콥스키의 성실함과 재능을 눈여겨본 안톤 루빈시테인은 동생 니콜라이 루빈시테인Nikolai Rubinshtein이 설립한 모스크바 음악원의 교수로 차이콥스키를 초빙합니다. 차이콥스키는 학식이 풍부하고 설명이 명쾌한 교수였습니다. 1871년에는 음악 이론서도 한 권 집필하고, 주요 러시아 신문에 음악 비평도 기고했습니다. 음악 비

평은 이후 몇 년간 그의 중요한 돈벌이였습니다.

이로써 다시 안정된 삶에 안착한 듯했지만, 이 무렵 차이콥스키는 깊은 외로움으로 힘들어 합니다. 모스크바와 상트페테르부르크와의 거리는 약 700킬로미터로 꽤 멀리 떨어져 있었는데, 기숙학교에 떨어져 지내며 외로웠던 10대 시절처럼 차이콥스키는 모스크바에서 홀로 지내며 고독에 사로잡힙니다. 그는 매일 불면의 밤을 보내며 편두통에 시달렸고, 가벼운 간질 증세도 보였습니다. 1866년 작곡한 그의 초기작인 〈교향곡 제1번 G단조, Op.13〉의 1악장 제목은 '겨울날의 환상'인데 그는 음악 안에서 꿈을 꾸고 있었습니다. 이 작품의 2악장 제목은 '음산한 대지, 안개 낀 땅'입니다. 차이콥스키의 자연에 대한 사랑이 담긴 제목이지요. 그의 음악은 형식이나 규칙보다는 이처럼 정서와 아름다움이 강조되었습니다.

"나는 아무것도 나타내지 않고 화음과 리듬을 나열하는 것만으로 이루어진 교향곡을 작곡하고 싶지 않다. 그것은 단지 공허한 연주일 뿐이기 때문이다."

차이콥스키의 이러한 음악 철학은 동시대 음악인들에게는 한낱 뭣도 모르고 하는 소리 취급을 받았습니다. 시대가 그의 음악을 이해하고 받아들이기까지는 시간이 필요했습니다.

대표작《백조의 호수》와

처연함을 음악으로 승화한《사계》

스물여덟 살의 차이콥스키는 여느 음악가들처럼 사랑의 열병을 앓는 청년 시절을 겪었습니다. 그는 1868년, 모스크바에서 데지레 아르토라는 벨기에 출신의 유명 소프라노 가수를 만납니다. 차이콥스키보다 다섯 살이나 연상이었던 이 여인은 이미 당대에 명성이 자자했습니다. 두 사람이 만일 결혼이라도 했다면 음악가 차이콥스키가 아니라 가수 아르토의 남편 차이콥스키로 살아야 했을 정도의 유명세를 가진 인물이었지요. 그러나 차이콥스키의 첫사랑은 연인의 배신으로 끝납니다.

첫사랑의 실패로 큰 상처를 받은 차이콥스키는 여동생 샤샤가 살고 있는 카멘카로 떠납니다. 그곳은 그에게 고향처럼 따뜻했던 곳이었지요. 그는 삶의 온기가 필요할 때마다 언제나 그곳을 찾았습니다. 우리가 알고 있는 차이콥스키의 작품들 대부분은 이 무렵에 작곡되었습니다. 〈환상서곡 '로미오와 줄리엣'〉, 〈교향곡 제2번 C단조, Op.17〉, 〈교향곡 제3번 D장조, Op.29〉, 〈교향적 환상곡 '템페스트'〉, 《백조의 호수, Op.20》(이하《백조의 호수》), 러시아 민요를 피아노에 맞게 편곡한 50곡의 가곡, 3개의 오페라 〈예브게니 오네긴〉, 〈스페이드 여왕〉, 〈마제파〉 등이 이 시기에 작곡된 작품들이지요.

특히 《백조의 호수》는 뮤지컬과 영화로도 만들어져 지금까지도

전 세계적으로 사랑받는 작품입니다. 전체 4막으로 구성된 《백조의 호수》는 전곡 36곡 중에서 6곡(제1곡 〈정경〉, 제2곡 〈왈츠〉, 제3곡 〈네 마리 백조의 춤〉, 제4곡 〈정경〉, 제5곡 〈차르다슈〉, 제6곡 〈정경〉)을 골라 발레모음곡으로 연주되기도 합니다. 이 중에서 가장 유명한 곡은 첫 번째 등장하는 〈정경〉인데, 여러 매체에서 발레 장면이 나올 때 배경음악으로 정말 자주 사용되는 음악입니다.

《백조의 호수》는 러시아의 널리 알려진 전설을 재구성한 내용에 차이콥스키가 음악을 입힌 작품입니다. 1876년에 완성되어 이듬해 봄 모스크바에서 초연되었는데, 당시에는 춤을 추기에 적절한 반주라기보다는 독자적인 기악곡처럼 연주되어 너무 교향악적인 음악이라는 비판을 받았습니다. 이를 다르게 표현하자면, 발레 장면을 능가할 만큼 볼륨감 있는 음악이었다고도 할 수 있겠지요. 《백조의 호수》는 차이콥스키 생전에는 큰 호응을 얻지 못하다가 1895년 프랑스 출신 무용가 마리우스 프티파Marius Petipa가 안무를 맡아 《백조의 호수》를 마린스키 극장에 올리고 큰 성공을 거두면서 그의 음악이 새롭게 조명을 받습니다. 《백조의 호수》뿐만 아니라 그가 만든 또 다른 발레모음곡인 《잠자는 숲속의 미녀》, 《호두까기 인형》 등은 모두 당시에는 큰 인기를 끌지 못했습니다. 여러 이유가 있었지만 결정적으로 그의 음악에 맞춰 무용수들이 춤을 추기 어려웠기 때문입니다. 음악의 완성도가 높았기에 춤이 음악에 압도되었다고나 할까요?

《백조의 호수》는 전체 4막 가운데 2막이 가장 아름답고 유명합니다. 지그프리트 왕자는 달이 비치는 숲속 호숫가에 친구들과 사냥을 나갔다가 자기 앞으로 날아드는 백조 떼를 만납니다. 백조 떼는 갑자기 인간의 모습으로 변하는데 그 가운데에서 아름다운 오데트 공주를 발견한 왕자는 그녀와 사랑에 빠집니다. 그런데 알고 보니 그녀는 마법사 로트발트로 인해 낮에는 백조였다가 밤에만 사람으로 변하는 저주에 빠져 있었습니다. 사랑을 맹세하는 왕자에게 공주는 마법을 조심하라고 당부하고, 로트발트는 둘을 떼어놓을 거라고 말합니다. 성년이 된 왕자는 자신의 신부를 고르는 궁정 파티에서 오데트 공주를 보고 사랑을 맹세합니다.

하지만 사실 이 공주는 마법사 로트발트의 딸 오딜이 오데트로 변장하고 나온 것이었지요. 오딜에게 속은 것을 알게 된 지그프리트 왕자는 숲속으로 뛰어가 오데트 공주를 찾지만 이미 다른 사람에게 사랑을 맹세한 왕자와 공주는 이루어질 수 없는 사이가 됩니다. 왕자는 칼로 로트발트를 죽이려고 하지만 실패하고 끝내 둘은 호수에 빠져 죽습니다. 그러나 연출에 따라서 비극적인 결말 외에도 다양한 결말이 이어지기도 합니다. 저는 지그프리트 왕자가 로트발트를 이기고 오데트 공주가 마법에서 풀려나 두 사람이 오래오래 행복하게 사는 이야기로 끝나는 결말이 좋더라고요.

발레모음곡 《백조의 호수, Op.20》 중 〈정경〉 ▶

차이콥스키는 우울함이 문신처럼 몸에 각인된 사람이었습니다. 그 스스로도 '피곤하고 미칠 것 같은' 우울증에 시달렸다고 고백했습니다. 그는 주기적으로 엄습하는 정신적 위기에 힘겨워했습니다. 이런 속내를 털어놓을 수 있었던 상대는 자신과 같은 성정체성을 갖고 있었던 동생 모데스트뿐이었습니다. "우리의 성향은 행복을 가로막는 가장 크고 극복하기 힘든 장애물이야. 최선을 다해 본성과 싸워야만 한다." 하지만 이런 어려움 속에서도 그는 음악 안에서 답을 찾았습니다. "이 모든 시련에도 인생은 아름답다. 가시는 많지만 장미도 있다."

저는 내면의 처연함을 음악으로 승화시킨 차이콥스키의 대표작으로 《사계, Op.37a》(이하 《사계》)를 꼽습니다. 그가 서른여섯 살에 작곡한 이 작품은 《누벨 리스크》라는 월간지에 매월 한 곡씩 소개되었던 피아노 소품입니다. 매월 한 곡씩 발표했으니 1월부터 12월까지 모두 12곡으로 구성되었으며 월마다 소제목이 붙어 있습니다. 1월은 〈난롯가에서〉, 2월은 〈사육제〉, 3월은 〈종달새의 노래〉, 4월은 〈아네모네〉, 5월은 〈백야〉, 6월은 〈뱃노래〉, 7월은 〈수확의 노래〉, 8월은 〈추수〉, 9월은 〈사냥의 노래〉, 10월은 〈가을의 노래〉, 11월은 〈트로이카〉, 12월은 〈크리스마스〉입니다. 《사계》는 차이콥스키가 톨스토이, 푸시킨, 마이코프, 코리체프 등 러시아 문인들의 작품에서 영감을 얻어 작곡한 곡입니다. 참고로 러시아의 구력과 우리의 양력은 날짜를 계산하는 방식이 조금 달라서 앞

의 달들은 양력이 아닌 음력 개념으로 생각하면 됩니다. 이를테면 10월 곡의 경우 그 곡에 담긴 계절은 우리 기준에서 11월의 가을인 것이지요.

《사계》에서 자주 연주되는 곡은 6월 〈뱃노래〉와 10월 〈가을의 노래〉입니다. 〈뱃노래〉의 첫 소절은 '안단테 칸타빌레Andante Cantabile'로 연주하라고 적혀 있습니다. '느리면서도 노래하듯이'라는 나타냄말(악보에서 연주 방식이나 그 곡의 분위기를 지시하는 단어)처럼 이 곡을 들으면 유유히 흘러가는 강물이 연상되기도 하고, 차이콥스키의 처연한 마음이 느껴지기도 합니다. 한편 〈가을의 노래〉의 마지막은 나뭇가지에 매달린 마지막 잎이 툭 하고 떨어지듯 음이 연주되며 마무리됩니다. 이 곡을 듣고 있으면 시 한 편을 감동적으로 읽고 난 뒤 조용히 책을 덮는 것 같습니다.

든든한 후원자 폰 메크 부인과 차이콥스키의 결혼생활

차이콥스키의 삶에서 빼놓을 수 없는 여인이 한 명 있습니다. 바로 나디야 폰 메크 부인입니다. 그녀는 차이콥스키보다 아홉 살 연상의 여성으로 홀로 열두 명의 자식을 키워낸 강인한 사람이자 근방에 보기 드문 부자였습니다. 1876년, 폰 메크 부인이 편

지로 차이콥스키에게 편곡을 의뢰하며 두 사람의 14년에 걸친 인연이 시작됩니다. 두 사람은 직접 대면한 만남은 불편하게 여겼지만, 대신 오랜 기간 편지를 주고받으며 자유롭게 교류했습니다. 폰 메크 부인은 차이콥스키에게 보낸 편지에서 자신의 사사로운 감정들을 드러내거나 차이콥스키에 대한 찬사를 전달했습니다. "오, 신이시여. 다른 사람들에게 그런 행복과 환희의 순간을 줄 수 있다니, 그 사람은 얼마나 위대한지요!"

차이콥스키 역시 편지를 통해 폰 메크 부인을 향한 묘한 감정을 드러내곤 했지요. "당신을 만나고 싶을 때가 있습니다. 그러나 당신에게 마음이 향할수록 당신을 만나기가 두렵습니다." 차이콥스키는 자신을 후원해주고 격려해주던 폰 메크 부인에게 자신의 걸작 〈**교향곡 제4번 F단조, Op.36**〉을 헌정합니다. 두 사람은 이 곡을 언제나 '우리의 교향곡'이라고 불렀습니다.

차이콥스키는 폰 메크 부인과 편지를 주고받으며 교류를 시작했을 무렵인 1877년, 안토니나 밀류코바와 결혼합니다. 그녀는 차이콥스키가 모스크바 음악원에 재직하던 시절 그의 학생이었습니다. 차이콥스키는 자신에게 동성애 성향이 있음을 알았지만, 세상 사람들에게 그 사실을 알릴 수 없었습니다. 차이콥스키는 늦은 나이까지 결혼하지 않았지만 제자였던 안토니나 밀류코바의 끈질긴 구애와 동성애 성향을 숨기기 위한 방편으로 사랑 없는 결혼을 감행합니다.

차이콥스키는 **오페라 〈예브게니 오네긴〉**을 작곡하던 시점에 안토니아 밀류코바를 만났는데, 자신이 오페라의 주인공 오네긴과 같은 인물로 생각되는 것을 싫어했다고 합니다. 오페라 〈예브게니 오네긴〉에서 주인공 오네긴은 시골 처녀 타티아나의 사랑을 무자비하게 짓밟는 냉혈한입니다. 차이콥스키는 밀류코바의 구애를 거절하는 행위는 마치 오네긴 같은 행동이자 차마 용서할 수 없는 일이라고 생각했습니다. 차이콥스키는 오히려 오네긴의 친구 역할인 렌스키를 높이 평가했다고 합니다. 그런 까닭인지 〈예브게니 오네긴〉에서 주인공 오네긴이 부르는 아리아보다 렌스키가 부른 아리아가 더 유명합니다. 아무튼 차이콥스키는 어쩔 수 없다는 생각으로 밀류코바의 구애를 받아들이고 불행한 결혼을 시작하고 맙니다. 훗날 그는 결혼식을 회상하며 마치 장례식 같았다고 말하기도 했습니다. 시작되자마자 끝을 맞이한 결혼생활이었던 것이지요.

오페라 〈예브게니 오네긴〉 중 '렌스키 아리아' ▶

시작부터 싸늘했던 차이콥스키도 문제였지만, 부인 밀류코바 역시 불행한 결혼생활의 원인을 제공했습니다. 그녀는 무엇이 남편을 움직이게 하는지 전혀 이해하지 못했습니다. 그녀는 차이콥

스키가 원했던 감각적이고 지혜로운 여인이 아니었습니다. 후일 차이콥스키는 밀류코바를 미친 듯이 증오했다고도 고백합니다. 차이콥스키뿐만 아니라 그의 쌍둥이 형제들, 심지어 폰 메크 부인까지도 그녀를 싫어했다고 하는데 이들은 무엇보다도 그녀의 무지와 저돌함에 혀를 내둘렀다고 전해집니다. 오직 차이콥스키의 여동생 샤샤만이 그녀를 위로해주었을 뿐이지요.

차이콥스키와 밀류코바는 1877년 7월 18일에 결혼했지만 3개월 만에 파경에 이릅니다. 이후 밀류코바는 차이콥스키와의 불행했던 결혼생활을 끝내고 다른 사람과 재혼했지만 말년에는 정신병원에 있다가 1917년 세상을 떠납니다. 아마 그녀도 이런 힘겨운 결혼생활을 꿈꾸며 차이콥스키를 사랑했던 것은 아닐 테지요. 만약 시간을 되돌릴 수 있다면 그녀는 그럼에도 불구하고 차이콥스키랑 결혼을 했을까요?

성공의 절정기를 맞이하고
정착할 곳을 얻다

자신이 선택한 결혼과 이혼이었음에도 밀류코바와 헤어진 이후 차이콥스키의 마음은 복잡했습니다. 마음을 차분히 들여다볼 시간을 가져야 했던 차이콥스키는 1877년부터 1879년까지 2년 동

안 유럽을 방황하며 여행합니다. 그리고 러시아와는 다른 유럽의 문화를 접하면서 새로운 아이디어를 얻습니다. 이 시절 차이콥스키는 자신의 인생에 새로운 변곡점을 선물할 작품 〈1812 서곡 Eb 장조, Op.49〉(이하 〈1812 서곡〉)를 작곡합니다. 이 곡은 1881년, 모스크바에서 열린 예술산업박람회 때 쓰기 위해 니콜라이 루빈시테인이 차이콥스키에게 의뢰한 작품입니다. 차이콥스키는 썩 내키지 않는 제안이었지만 6주 만에 곡을 완성해냅니다. 러시아제국의 황제 알렉산드르 2세의 즉위 25주년을 기념하고 예술산업박람회 개최를 경축하는 의미에서 작곡된 곡이었지만, 그해에 황제가 암살되는 바람에 박람회 개최는 1년 뒤로 미뤄지고 맙니다. 결국 이 곡의 초연도 1882년에서야 이루어지지요.

차이콥스키는 〈1812 서곡〉에서 1812년 일어났던 보로디노 전투를 음악으로 표현했습니다. 보로디노 전투는 전 유럽을 제패한 나폴레옹의 군대가 모스크바원정 도중 치른 최대의 격전으로 이전투로 인해 나폴레옹은 군대를 철수하고 러시아원정에 실패합니다. 러시아인들 사이에서 이 전투는 '조국전쟁'이라고 부를 정도로 두고두고 회자되는, 역사적으로 깊은 의미가 있는 사건이지요. 톨스토이의 소설 《전쟁과 평화》에도 보로디노 전투가 아주 잘 묘사되어 있습니다. 그러한 사건을 주제로 한 음악이기에 〈1812 서곡〉은 러시아인들의 애국심을 한껏 고양시키기에 충분했습니다. 〈1812 서곡〉은 러시아 역사에서 영광스러운 순간을 기억하게 만

드는 곡입니다. 지금도 러시아인들은 〈1812 서곡〉을 제2의 국가처럼 감상하고 즐깁니다. 물론 프랑스에서는 연주되지 않는 곡이지요.

이러한 맥락에서 〈1812 서곡〉은 큰 인기를 누렸습니다. 시연 직전에는 실제로 대포를 발사하여 화제를 모으기도 했지요. 〈1812 서곡〉의 서두에는 러시아정교회의 성가인 〈신이여, 백성들을 보호하소서〉가 흐르고, 이어서 4개의 주제가 번갈아 나온 후 프랑스 국가인 〈라마르세예즈〉가 흐르다 점차 소리가 줄어들면서 러시아의 승리를 묘사합니다. 작품의 마지막 부분은 퇴각하는 프랑스 군대를 향해 발포하는 대포 소리와 러시아 국가가 웅장하게 흐르며 마무리됩니다. 역사적 사실을 잘 모르더라도 음악만 들어도 러시아군의 승리를 느낄 수 있지요.

차이콥스키는 러시아의 향토색 짙은 가락과 민요를 바탕으로 러시아 특유의 애수와 격정을 표현한 작품들도 만들었습니다. 〈1812 서곡〉과 비슷한 시기에 작곡한(1880년) **〈현을 위한 세레나데 C장조, Op.48〉** 역시 비평가들로부터 찬사를 받는 등 그는 예전보다 더 많은 사람들의 인정을 받으며 러시아 음악사에서 자신의 위치를 더욱 확고히 합니다.

차이콥스키는 여러 곳으로 거처를 옮겨 다니던 끝에 마흔다섯 살이 되던 1885년부터 마이다노보Maydanovo라는 시골 마을에 정착합니다. 한적하고 조용한 곳을 좋아했던 그에게 맞춤인 장소였

지요. 그가 바라던 집의 조건은 간단했습니다. 모스크바를 기차로 쉽게 오갈 수 있는 곳일 것. 주변이 한적하면서도 정원과 산책하기 좋은 공원이 있는 전망 좋은 집일 것.

오랫동안 자신의 집이라고 할 만한 곳 없이 떠돌며 살다가 마이다노보에 정착한 뒤 차이콥스키는 매일 규칙적인 일과를 보냈습니다. 하인 알렉세이가 차를 가져오는 7시 무렵에 하루를 시작한 뒤 책을 읽거나 원어로 소설을 읽고 싶은 바람으로 영어, 이탈리아어, 독일어 등을 공부했다고 합니다. 그 뒤 오전 9시부터 오후 1시까지 일을 하고, 점심을 거하게 먹은 후 2시간 동안 산책을 했습니다. 그는 아이들을 굉장히 좋아해서 동네 산책을 하며 만났던 꼬마들에게 용돈을 주는 것을 즐거움으로 여겼습니다. 오후 4시에는 어김없이 차를 마셨고, 혼자 있으면 편지를 쓰거나 또다시 책을 읽고, 누군가가 찾아오면 함께 카드놀이를 했습니다.

겉으로 보면 평온한 일상의 안락함을 누리는 시간들이었지요. 그러나 한편으로 그치지 않는 자기 의심과 걱정에 시달렸습니다. 감정이 날카로워져서 흐느낄 때도 많았습니다. 이런 슬픈 감성으로 작곡했기 때문일까요? 차이콥스키의 음악은 뙤약볕이 내리쬐는 여름보다 스산한 바람이 부는 늦가을이나 초겨울에 잘 어울리는 듯합니다. 기분이 쓸쓸한 날 썩 잘 어울리는 그의 작품 중 하나는 〈**교향곡 제5번 E단조, Op.64**〉입니다.

이 곡은 차이콥스키가 1888년 5월부터 8월 사이에 작곡한 교

향곡으로 이 곡을 작곡할 당시 그의 나이는 마흔여덟 살 봄에서 여름으로 넘어가는 길목이었습니다. 차이콥스키가 '신의 섭리'라고 이름 붙인 이 곡은 총 4개의 악장으로 구성되었는데 전체적으로 안단테(적당히 느리게)의 템포로 이루어졌습니다. 악장 구분이 있기는 하지만 1악장의 주제 선율이 모든 악장에서 잊을 만하면 들리는 터라 곡 전체적으로 통일감이 느껴집니다.

〈교향곡 제5번 E단조, Op.64〉 2악장 ▶

차이콥스키가 남긴
마지막 역작과 그의 죽음

앞에서도 언급했던, 차이콥스키의 후원자 폰 메크 부인은 그가 다른 걱정 없이 음악에만 전념할 수 있도록 차이콥스키에게 매년 6,000루블(현재 시세로는 최소 30만 달러 이상이니 한화로는 3억 3,600만 원 정도)을 연금 형식으로 지급했습니다. 워낙에도 돈 욕심은 없던 차이콥스키였는데, 폰 메크 부인 덕에 한층 더 넉넉해진 그는 1878년부터는 교수직을 사임하고 창작에만 몰두했습니다. 폰 메크 부인과의 관계는 1890년까지 이어졌는데 그동안 두 사람은 자그마치 1,204통에 이르는 편지를 주고받습니다. 그렇

게 내밀했던 관계는 폰 메크 부인의 결별 선언으로 돌연 갑작스럽게 끊겨버리지요.

이에 대해서는 지금까지도 여러 가지 설들이 분분합니다. 차이콥스키가 폰 메크 부인의 사위와 동성애 관계였던 것이 들통나서 그녀가 화가 났다는 설도 있고, 폰 메크 부인의 경제 상황이 급작스럽게 안 좋아져서 더 이상 후원을 해줄 수 없게 되었다는 설도 있습니다. 하지만 어느 누구도 진실을 알지 못합니다. 갑작스러운 폰 메크 부인의 절교 선언으로 경제적 후원은 끊겼지만, 차이콥스키는 그사이에 이미 작곡가로서 확고한 지위를 확보했기 때문에 생활에 별다른 지장은 받지 않았습니다. 1890년, 그는 이미 러시아에서 다섯 손가락 안에 드는 유명인이었습니다.

그렇다고는 해도 14년 동안의 우정이 갑작스럽게 끝나자 그는 깊은 상처를 입습니다. "그녀를 훌륭한 사람이라고 생각했는데 그런 그녀가 갑자기 마음을 바꾸었다는 것을 이해할 수가 없소. 지금까지 이렇게 비참한 기분을 느껴본 적이 없었고 내 자존심이 이렇듯 심하게 상처 입은 적도 없었소." 하지만 이런 안타까운 결별에도 불구하고 차이콥스키는 세상을 떠나기 전에 마지막으로 그녀의 이름을 부르고 눈을 감았습니다.

1893년, 차이콥스키는 케임브리지 대학에서 명예 음악박사 학위를 받기 위해 영국을 다녀온 후 〈**교향곡 제6번 '비창' B단조, Op.74**〉(이하 〈비창〉)를 작곡합니다. 대부분의 교향곡은 빠르고 힘

찬 악장으로 끝나는데, 이 작품은 느리고 우울한 악장으로 끝나서 듣고 나면 아주 슬픈 느낌을 안겨줍니다. 동생 모데스트가 붙여준 '비창'이라는 제목이 딱 어울리는 곡이지요. 〈비창〉의 1악장에는 러시아정교회에서 죽은 자를 위한 미사에 쓰는 곡이 인용되고, 4악장은 음들이 조용히 사라지듯 끝맺습니다. 이 곡을 1악장부터 4악장까지 모두 듣고 나면 인간의 삶이란 무엇인가 하고 나지막하게 읊조리게 됩니다.

이 곡은 차이콥스키 스스로 "내 작품 중에서 가장 진지한 작품이다"라고 말했을 뿐만 아니라 "내 시대가 아직 끝나지 않았으며, 여전히 작곡을 할 수 있어 얼마나 좋았는지 모른다"라며 애정을 드러낸 곡이기도 합니다. 이 곡을 만드는 내내 그는 곡 자체에 빠져들어 펑펑 울었다고 하는데, 이것은 힘들어서라기보다는 음악의 정취에 한껏 빠진 채 창작했기 때문입니다. 차이콥스키는 자신이 아꼈던 이 곡을 '보브'라는 애칭으로 부르던 조카 블라디미르 다비도프에게 헌정합니다. 보브는 여동생 샤샤의 아들입니다. 차이콥스키는 보브를 향한 자신의 마음이 적잖이 동성애가 섞인 감정이라고 느꼈기 때문에 그에 대해 큰 죄책감을 느꼈습니다. 자신의 최고 걸작이라고 생각하는 교향곡을 조카에게 헌정했을 정도면 그에 대한 사랑이 얼마나 깊었는지 알 수 있지요.

〈교향곡 제6번 '비창' B단조, Op.74〉 4악장 ▶

1893년 10월 28일 차이콥스키는 〈비창〉을 자신의 지휘로 초연하고 얼마 지나지 않은 11월 6일, 세상과 이별합니다. 이 장의 서두에서도 짧게 언급했지만, 그의 죽음을 둘러싼 많은 설들이 존재합니다. 그중에서도 많은 이들이 동의하는 이야기는 친구들에 의한 독살설입니다. 차이콥스키가 법률학교를 다니던 시절 그와 동성애를 나눴던 친구들 중에는 러시아 정계의 유명 관료가 된 이들이 있었는데, 이들이 자신들의 동성애 사실이 발각되기 전 차이콥스키에게 죽음을 강요했다는 이야기입니다. 심약했던 차이콥스키가 심리적 부담감과 자신에 대한 부끄러움으로 비소를 탄 물을 마시고 자살했다는 것이지요. 그 근거로 드는 이유 중 하나는 만일 그가 콜레라에 걸려 사망했다면 전염을 우려하여 죽은 사람의 손에 키스를 하며 작별 인사를 하는 의식을 치를 수 없었을 텐데, 그의 장례식에 참석한 모두는 손등 키스로 그에게 이별을 고했다는 것입니다.

차이콥스키가 어떤 이유로 사망에 이르렀건 간에 그보다 더 중요한 사실은 그가 더 이상 아름다운 음악을 만들 수 없게 되었다는 것입니다. 차이콥스키 사후 두 달 뒤인 1894년 1월, 그를 그토록 아끼고 후원했던 폰 메크 부인도 세상을 떠납니다. 차이콥스키는 시대를 풍미했던 러시아 5인조 작곡가 알렉산드르 보로딘Aleksandr Borodin과 모데스트 무소르그스키Modest Mussorgsky 등과 함께 상트페테르부르크의 알렉산드르 네프스키 수도원 묘역

에 묻혀 있습니다.

불안, 영감의 원천

생전에 차이콥스키는 스스로를 믿지 못했습니다. 누군가가 자기 작품을 혹평하거나 관객의 반응이 차가우면 미칠 듯한 우울 감에 빠졌으며, 초연 후 스스로 느끼기에 음악이 형편없었다고 여겨지면 악보를 바로 없애버리기도 했습니다. 자신의 작품을 직시하고 목도할 자신이 없었던 것이지요. 때로는 중요한 작품의 첫 공연을 마치고 나서 관객들의 평을 듣거나 비평가들의 비평문을 읽는 것이 불안해서 러시아를 떠나기도 했습니다. 만일 차이콥스키가 오늘날처럼 소셜 미디어가 발달한 시대에 태어났더라면 극도의 공황장애를 겪었을지도 모를 일입니다. 타인의 평가를 받는 일은 누구에게나 두려운 일이기는 합니다만, 사람들에게 보여주고 들려주기 위해 만든 작품의 결과를 있는 그대로 받아들이는 일을 그렇게나 힘들어 했던 차이콥스키가 저는 참 가엾습니다. 음악가라면 자신의 음악을 두고 고민하는 것이 당연한 일이지만, 차이콥스키는 그 정도가 극단적이었다고 할까요?

어린 시절 '유리로 만든 아이'라는 별명이 있었을 정도로 예민하고 불안정했으며, 가을 낙엽처럼 금방 바스라질 것 같은 내면

을 가진 그였지만, 어쩌면 그러한 예민함으로 멋진 음악을 만들
어낼 수 있었던 것이 아닐까요? 음악 안에서 그는 단단하면서도
아름다운 사람이었습니다.

Pyotr Il'ich Chaikovskii

1840~1893

 ▶ 차이콥스키의 생애
6분 정리

 ▶ 차이콥스키의 대표곡을
더 듣고 싶다면

01 발레모음곡《호두까기 인형, Op.71a》,〈행진곡〉

02 발레모음곡《호두까기 인형, Op.71a》,〈설탕 요정의 춤〉

03 발레모음곡《호두까기 인형, Op.71a》,〈꽃의 왈츠〉

04 발레모음곡《잠자는 숲속의 미녀, Op.66》,〈왈츠〉

05 발레모음곡《백조의 호수, Op.20》,〈정경〉

06 〈피아노 협주곡 제1번 B♭단조, Op.23〉 1악장

07 〈바이올린 협주곡 D장조, Op.35〉 1악장

08 〈1812 서곡 E♭장조, Op.49〉

09 〈환상서곡 '로미오와 줄리엣'〉

10 오페라 〈예브게니 오네긴〉 중 '렌스키 아리아'

11 〈현을 위한 세레나데 C장조, Op.48〉 1악장

12 《사계, Op.37a》, 6월 〈뱃노래〉

13 《사계, Op.37a》, 10월 〈가을의 노래〉

14 〈교향곡 제5번 E단조, Op.64〉 2악장

15 〈교향곡 제6번 '비창' B단조, Op.74〉 4악장

"중요한 것은 동시대 사람들의 생각에 휘둘리지 않는 것이다.
실패로 좌절하거나 세상의 칭찬에 으쓱해져 한눈팔지 말고
흔들림 없이, 단호하게, 자신의 길을 가라."

_구스타프 말러

08

구스타프 말러
Gustav Mahler (1860~1911, 오스트리아)

뚝심, 언젠가 나의 시대가 올 것이다

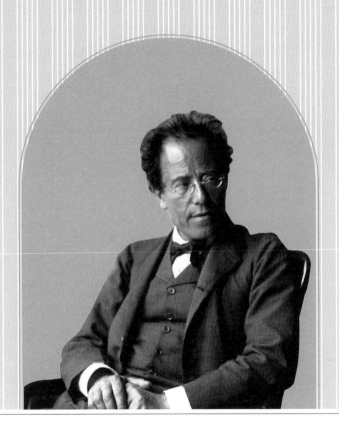

#오스트리아 #알마말러 #지휘자 #뉴욕필하모닉 #가곡 #천인교향곡
#브루노발터 #삼중의이방인 #베니스의죽음

뚝심의 작곡가

예술가들의 일생을 가만히 살펴보면 우리들이 영위하는 평범한 일상과는 다소 거리가 있는 삶을 살아가는 모습을 자주 발견하게 됩니다. 이번 장에서 소개할 구스타프 말러의 삶은 그중에서도 조금 유별났습니다. 그의 음악을 이해하려면 철학적이고 심층적인 접근이 필요합니다. 말러의 음악은 잠시도 허튼 순간을 허용하지 않습니다. 그저 흘러가는 선율만 듣고서는 그 곡을 작곡한 말러의 심정을 이해하기 어렵습니다.

후세 사람들의 말러에 대한 호불호는 극단적입니다. 아주 좋아하거나, 너무 어려워하거나. 저에게도 말러는 작품들이 너무 진지하고 무거워서 감히 엄두를 못 냈던 작곡가입니다. 게다가 피아노

전공자 입장에서는 말러를 접할 기회가 그리 많지 않았습니다. 그는 피아노 독주곡보다는 주로 관현악을 작곡했기 때문입니다. 때로는 형이상학적이며, 때로는 자기만의 세계에 젖어 혼자만의 언어로 말하는 듯한 말러의 음악은 연주하는 데도 많은 사람과 다양한 악기가 필요합니다.

제가 말러를 이해하게 된 계기는 그의 가곡을 연주하게 되면서 부터입니다. 사실 그의 가곡을 반주하려면 그가 교향곡에서 자주 사용했던 관현악 기법을 이해해야 하고, 그 이해까지 가는 데에도 꽤 많은 시간이 걸립니다. 하지만 말러의 음악은 처음에 빠져드는 것이 어렵지 한번 매력을 발견하고 나면 당최 헤어나오기 어려운 마성의 음악입니다. 그런 점에서 저는 말러의 음악을 한마디로 정의하자면 '출구가 없는 음악'이라고 말하고 싶습니다.

평균 연주 시간이 60분에 달하는 말러의 긴 음악을 두고 함께 음악을 공부하던 친구들과 우스갯소리로 "말러는 말을 말어" 하며 농담했던 기억도 새삼 떠오릅니다. 그는 음악이라는 도구를 빌려 세상에 전하고자 했던 말이 참 많았습니다. 그는 자신이 세상에 전하고자 했던 메시지를 뚝심을 가지고 전달한 음악가입니다. 그에게는 어떠한 난관도 거뜬히 극복해내는 저력이 있었습니다. 삶을 지속시킬 힘을 자기 내면에서 찾을 줄 알았던 사람이자 자신의 본령을 잘 파악했던 현자였지요. 삶을 살아감에 있어 자기만의 전략을 잘 이용했던 지혜로운 작곡가 말러를 지금부터 소개

하겠습니다.

경계에 서 있던
우울한 아이

후기 낭만주의 시대에 교향곡이라는 장르에서 큰 업적을 남긴 말러는 1860년, 아버지 베른하르트 말러와 어머니 마리 말러 사이에서 14형제 중 둘째로 태어납니다. 그러나 큰형이 일찍 죽는 바람에 실제로는 다둥이 집안의 장남 역할을 맡아야 했습니다. 그의 생일은 7월 7일로, 행운의 숫자가 두 번이나 겹치는 날 태어났습니다. 이렇게 좋은 날 태어난 말러는 아이러니하게도 평생 죽음의 그늘에서 벗어나지 못하고 우울한 삶을 살았습니다. 말러는 큰형뿐만 아니라 열네 명의 형제들 중 여덟 명의 형제를 일찍 잃었습니다. 말러의 조울증과 강박신경증 등은 어린 시절의 불행했던 경험에서부터 이유를 찾을 수 있습니다.

강압적이고 고집불통이었던 아버지와 병약하고 무능했던 어머니와 함께였던 삶은 행복하지 못했습니다. 어머니는 아버지의 폭정을 참아내며 결혼생활을 이어갔습니다. 그는 어머니를 학대하는 아버지를 증오했습니다. 말러는 1890년대 중반 함부르크에서 지휘자 한스 폰 뷜로를 만나게 되는데 그는 뷜로를 생물학적 아

버지보다 훨씬 존경했습니다. 뷜로는 리스트의 딸 코지마의 첫 번째 남편으로 훌륭한 피아니스트이며 지휘자였습니다. 아버지에 대한 반감과는 대조적으로 말러는 어머니에 대한 집착이 컸는데, 발을 절었던 어머니를 흉내 내느라 무의식적으로 다리를 약간 저는 습관이 있었을 정도였지요.

"나는 삼중의 이방인이다. 오스트리아인 사이에서는 보헤미아인이요, 독일인 사이에서는 오스트리아인이며, 세계인 사이에서는 유대인이다"라는 고백처럼 말러는 출생부터 경계에 서 있는 인물이었습니다. 지리적으로는 체코에서 태어났지만 유대인이었던 그는 그 어느 곳에서도 환영받지 못했습니다. 유대인의 핏줄을 가지고 이곳저곳을 옮겨 다니면서 살았던 그는 항상 소속이 불분명한 채로 존재했습니다.

말러가 태어났을 당시, 오스트리아의 프란츠 요제프 황제는 10월 칙령을 반포하여 영내에 거주하는 유대인들에게 거주 이전의 자유를 허가합니다. 그리하여 유대인이었던 말러의 가족은 그해 겨울 독일어 문화권에 속하는 지역인 이글라우Iglau로 이주합니다. 말러는 그곳에서 1875년까지 김나지움(우리나라의 중·고등학교에 해당하는 교육기관)에 다녔습니다. 우리나라로 치면 직업학교가 아닌 인문계 고등학교로 진학한 것이지요. 말러의 김나지움 입학은 그의 학구열을 보여줍니다.

어린 시절부터 민요와 군악대의 음악에 대단한 관심을 보였던

말러는 1870년, 열 살 되던 해에 이글라우에서 피아니스트로 데 뷔하며 생애 최초로 독주회를 엽니다. 그로부터 5년 뒤에는 빈 음악원에 입학합니다. 말러는 빈 음악원 시절, 처음으로 리하르 트 바그너의 악극을 접하고, 안톤 브루크너Anton Bruckner에게서 대 위법 강의를 들었습니다. 빈 음악원에서 안톤 브루크너를 만난 것 은 이후 말러의 음악적 행보에 많은 영향을 끼쳤습니다. 교향곡 같은 볼륨이 큰 음악에 대한 관심은 브루크너의 그것과 비슷했 습니다. 말러는 음악뿐만 아니라 종합대학인 빈 대학에서 철학과 미술사를 청강하며 음악 이외의 지식들도 쌓아갑니다.

말러는 1878년 빈 음악원을 졸업한 뒤, 스무 살(1880년)부터는 지휘자로 활동하며 생계를 꾸려갑니다. 그의 첫 직장은 바트 할 Bad Hall에 있는 오페레타(오페라보다는 규모가 작은 경가극)를 주로 연 주하는 오케스트라였습니다. 그의 진지하고 철학적인 성정에 비 추어보면 어울리지도 않은 자리였거니와 그가 만족할 만한 자리 도 아니었지만, 말러는 밥벌이를 위해 어쩔 수 없이 그곳에서 지 휘자로 생업을 이어갔습니다. 이곳에 있는 동안 그는 스스로 자 신의 최초 작품이라고 말했던 **칸타타 〈탄식의 노래〉**를 발표합니다.

말러가 열다섯 살 때, 자신보다 한 살 어린 동생 에른스트가 심장질환으로 세상을 떠나자 말러는 큰 충격을 받습니다. 이후 동생의 죽음은 그의 작품 세계에 그림자처럼 따라다니며 영향을 미칩니다. 유년시절 여러 형제들의 죽음을 목도한 경험은 살아남

은 말러에게 심한 죄책감을 느끼게 했습니다. 〈탄식의 노래〉는 그러한 배경에서 탄생한 곡입니다.

1880년에 작곡된 〈탄식의 노래〉는 총 3부(제1부 '숲의 전설', 제2부 '음유시인', 제3부 '결혼식에서 생긴 일')로 구성되었습니다. 말러는 1878년 빈 음악원 시절부터 〈탄식의 노래〉 가사를 만들며 작곡을 시작했고 베토벤상에 도전했지만(1881년 12월) 입상에는 실패합니다. 그는 친구였던 나탈리 바우어 레히너Natalie Bauer-Lechner에게 "만약 이때 베토벤상을 수상했다면, 작곡에만 전념했을 것"이라 고백합니다. 본인 스스로 자부심과 애착을 갖고 있던 곡이었지만 시대를 급격히 앞서간 말러를 이해하는 심사위원은 거의 없었습니다. 브람스도 당시 그 콩쿠르의 심사위원이었는데, 전통주의를 강조했던 브람스의 귀에는 말러의 〈탄식의 노래〉가 보나마나 생경하게 들렸으리라 여겨집니다. 비록 입상에는 실패했지만 말러는 언제나 음 하나하나에 신경을 쓰며 완벽주의를 꾀했습니다. 그는 이 곡을 통해 철저한 자기 검열의 음악을 만들면서 계속 발전해나갔습니다.

〈탄식의 노래〉는 형제간의 살인이 모티프가 된 작품입니다. 이 작품은 독일의 유명 작가 그림Grimm형제의 민화집에 수록된 '노래하는 뼈'라는 이야기를 바탕으로 하여 여러 동화와 시로부터 영향을 받은 글을 말러 식으로 재구성해 만든 곡이지요. 내용으로 본다면 아이들을 위한 순수 동화라기보다는 스토리가 무서운

잔혹 동화에 가깝습니다. 말러가 살았던 19세기에는 이와 같은 잔혹 동화들이 꽤 유행했습니다. '노래하는 뼈'의 줄거리는 이렇습니다. 아름다운 여왕과 결혼하기 위해 형제간에 살인이 벌어졌고 훗날 억울하게 죽은 동생의 뼈가 플루트로 만들어집니다. 이후 이 플루트가 스스로 노래를 불러 진실이 밝혀진 뒤, 형도 죽게 된다는 이야기입니다. 마치 성경에 등장하는 카인과 아벨 형제의 이야기를 떠올리게 하는 잔혹극이지요. 〈탄식의 노래〉는 전체 연주 시간이 70분가량으로 제2부에서 음유시인이 구슬프게 읊어내는 멜로디가 특히 인상 깊습니다. 마지막 제3부는 강렬하게 시작했다가 동생이 형을 고발하는 노래를 듣고 여왕이 실신하면서 그녀의 성이 무너지듯 음들이 조용하게 사라지면서 마무리되어 갑니다. 그러다가 제일 마지막 음에서 반전을 표현하듯 딱 한 음만 총주(다 함께 연주하는 음)로 '빰' 하고 강렬하게 끝맺습니다.

생계를 위해 잡게 된 지휘봉과
실연의 아픔으로 탄생한 가곡

바트 할에서의 지휘를 시작으로 말러는 1881년에는 류블랴나, 1883년 1월부터 3월까지 올로모우츠 극장을 거쳐, 1883년 8월에는 카셀 왕립극장의 부지휘자가 됩니다. 말러는 카셀에서 만

난 소프라노 요한나 리히터와 사랑에 빠졌지만, 둘의 사랑은 이루어지지 못합니다. 이루어지지 못한 사랑은 한 편의 가곡집으로 남았습니다. 《방황하는 젊은이의 노래》가 그것입니다. 《방황하는 젊은이의 노래》는 다른 남자에게 시집가는 연인과 헤어져 방랑의 여행을 떠나는 젊은이의 분노와 체념을 노래한 연작 가곡입니다.

《방황하는 젊은이의 노래》는 말러와 몇 가지의 접점이 있는 오스트리아의 작곡가 프란츠 슈베르트를 떠올리게 합니다. 말러보다 한 시대를 앞서 태어난 슈베르트도 사랑에 상처받고 방황하는 청춘의 모습을 노래로 표현했습니다. 슈베르트의 가곡집 《겨울 나그네》에 등장하는 주인공은 마치 말러의 '방황하는 젊은이'의 모습과 비슷합니다. 슈베르트가 전체 24곡으로 이야기를 풀어갔다면 말러는 4곡으로 이야기를 풀어갑니다. 《방황하는 젊은이의 노래》는 본래 6곡이었지만 최종적으로 4곡으로 구성되었으며, 말러의 자작시에 멜로디를 붙였습니다. 여러 방면의 책을 다독했던 말러는 문학에도 식견이 넓었습니다. 직접 가사를 붙인 것만 봐도 그의 문학적인 재능을 엿볼 수가 있지요.

《방황하는 젊은이의 노래》는 본래 피아노 반주로 곡을 만들었지만 여러 번의 개정 작업을 거쳐서 초연 때는 바리톤 독창과 다채로운 대규모 관현악으로 편성되어 연주되었습니다. 관현악 부분에서는 특히 타악기군이 눈에 띕니다. 말러의 관현악 반주에

는 특이한 악기들이 개성을 발휘하는데, 이 곡에서는 트라이앵글과 하프 등이 그런 역할을 합니다. 첫 번째 곡은 불행을 노래하고, 두 번째 곡은 다시 잠잠한 심정을 보여주다가, 세 번째 곡에서는 다시 격노한 감정을, 그리고 마지막 네 번째 곡에서는 감정을 잠재우듯 조용히 마무리됩니다. 하나의 곡 안에서 행복과 불행의 감정이 극과 극을 달리며 왔다 갔다 합니다. 말러의 가곡은 멜로디를 듣는 즐거움과 동시에 가사를 음미해보는 문학적인 즐거움도 선물합니다. 가사만 읊조려봐도 작품의 절반이 이해가 됩니다. 《방황하는 젊은이의 노래》는 여러 버전이 있지만, 저는 바리톤 헤르만 프레이Hermann Prey의 음성으로 감상해보는 것을 추천합니다.

1883년 말러는 독일 바이로이트에서 바그너의 악극 〈파르지팔〉을 감상하고 큰 감동을 받습니다. 이후 그는 바그너의 음악 세계에 매혹됩니다. 반유대주의를 주장했던 바그너의 음악을 유대인인 말러가 좋아했다는 것만 보아도 말러는 경계를 넘나들었던 음악가임에 틀림없습니다. 말러는 1885년 카셀을 떠나 프라하로 잠시 직장을 옮긴 뒤, 이듬해인 1886년에는 라이프치히로 건너가 지휘자 생활을 했는데, 이때 병에 걸린 전임 지휘자를 대신해 바그너의 악극 〈니벨룽겐의 반지〉를 지휘해 평론가들과 관중들에게 호평을 받기도 했습니다.

이후에도 생계형 지휘자로서 말러의 일상은 계속 이어집니다.

그는 1888~1891년 사이에 부다페스트 오페라 극장에서 지휘자 겸 음악감독으로 일하다가, 1891년 함부르크로 자리를 옮겨 7년 장기계약으로 오페라 극장의 지휘자로 활동합니다. 오랜 기간 동안 한곳에서 음악과 관계된 일을 한 것은 함부르크에서가 처음이었습니다. 이제야 비로소 여기저기에서 뜨내기 지휘자로 활동했던 경력을 끝내고 제대로 오케스트라의 수장인 지휘자 역할을 할 수 있게 된 것이지요.

사실 말러가 함부르크로 자리를 옮기기까지 굉장히 슬픈 일이 중간에 있었습니다. 1889년 2월에는 아버지가, 9월에는 여동생 레오폴디네가, 10월에는 어머니마저 세상을 떠나고 만 것이지요. 한 해에 사랑하는 가족 세 명을 한꺼번에 잃은 말러는 큰 충격을 받게 되고, 남은 형제들은 모두 빈으로 이주합니다. 동생들의 생계까지 책임져야 했던 말러는 근무지를 함부르크로 옮겨 1891년부터 1897년까지 오랜 기간 그곳에 머물며 일을 했던 것이지요.

1890년대 중반쯤이 되어 말러는 음악가로서 안정적인 궤도에 오릅니다. 함부르크 시절 말러는 극장이 비수기일 때는 오스트리아 북부의 슈타인바흐로 건너가 작곡에만 전념하는 등 일과 창작 활동 사이의 균형점을 찾아갑니다. 이 시절 말러는 〈**교향곡 제2번 C단조 '부활'**〉, 〈**교향곡 제3번 D단조**〉, 그의 초기 교향곡에 많은 영향을 끼친 가곡 〈**어린이의 이상한 뿔피리**〉를 작곡합니다. 그러나 1895년, 음악적인 동료의 역할까지 톡톡히 해내던 동생 오토가

자살로 세상을 떠나자 말러는 또다시 정신적 충격에 휩싸입니다. 큰형과 연년생 동생 에른스트, 그리고 부모님과 여동생 레오폴디네에 이어 동생 오토까지 가까운 이들의 죽음을 곁에서 너무 많이 목도한 말러의 삶이 안타깝습니다.

〈교향곡 제2번 C단조 '부활'〉 5악장 ▶

말러에게 교향곡이란

이쯤에서 말러의 교향곡 이야기를 하지 않을 수 없습니다. "나에게 있어서 교향곡이란, 하나의 세계를 이룩하기 위해 동원할 수 있는 모든 기술적 수단을 사용하는 것을 의미한다." 말러의 교향곡은 그 자신의 표현대로 하나의 거대한 세계였습니다. 그는 세상의 모든 소리를 교향곡 속에 담아내려는 듯 갖가지 악기들을 총동원해 온갖 신기한 소리들을 창조해냈습니다. 말러는 번호가 붙은 곡으로 따지자면 총 10곡의 교향곡을 작곡했습니다. 이 중 제10번 교향곡은 미완성입니다. 교향곡과 연가곡의 성격을 띠고 있는 〈대지의 노래〉를 포함하면 말러가 작곡한 교향곡은 총 11곡이라고 말할 수도 있습니다.

작품 번호	조성	구성	초연 연도
		말러 교향곡 작품 목록	
제1번	D장조	4악장 대규모 오케스트라	1889년
제2번	C단조	5악장 대규모 오케스트라와 소프라노 및 알토 독창, 혼성 합창 가사: 클롭슈토크의 시와 민요 모음집 〈어린이의 이상한 뿔피리〉	1895년
제3번	D단조	6악장 대규모 오케스트라와 알토 독창 및 소년 합창, 여성 합창 가사: 프리드리히 니체의 시와 민요 모음집 〈어린이의 이상한 뿔피리〉	1902년
제4번	G장조	4악장 대규모 오케스트라와 소프라노 독창 가사: 민요 모음집 〈어린이의 이상한 뿔피리〉 중 1편	1901년
제5번	C#단조	5악장 대규모 오케스트라	1904년
제6번	A단조	4악장 대규모 오케스트라	1906년
제7번	E단조	5악장 대규모 오케스트라	1908년
제8번	Eb장조	2악장 대규모 오케스트라와 여덟 명의 독창자, 두 그룹의 혼성 합창, 소년 합창 가사: 1악장-라바누스 마우루스 대주교의 〈오순절 찬가〉 2악장-괴테의 《파우스트》 제2부 마지막 장면	1910년

대지의 노래		6악장 대규모 오케스트라와 테너 및 알토(또는 바리톤) 독창을 위한 교향곡 가사: 한스 베트게의 번안 시집에 수록된 한시들	1911년
제9번	D장조	4악장 대규모 오케스트라	1912년
제10번 (미완성)	F#장조	미완성으로 (1악장과 3악장만 완성됨) 대규모 오케스트라	1924년

여기서 한 가지 흥미로운 사실을 알려드리겠습니다. 교향곡으로 분류되는 〈대지의 노래〉는 왜 별도의 작품 번호가 붙지 않았을까요? 이것은 일종의 징크스 때문인데요. 베토벤이 9개의 교향곡을 작곡하고 사망한 뒤, 후대의 작곡가들이 공교롭게도 비슷한 길을 걸었습니다. 슈베르트도 자신의 아홉 번째 교향곡에 '미완성 교향곡'이라는 이름을 붙였으나 결국 이 곡을 작곡한 뒤 세상을 떠났고, 드보르자크와 브루크너도 그랬습니다. 이를 두고 '9번 교향곡의 징크스'라고 하는데 많은 작곡가들이 교향곡 제9번을 작곡할 순서가 되면 작품에 '9'라는 숫자를 붙이지 않고 제목만 붙였습니다. 말러의 경우엔 〈대지의 노래〉가 그렇습니다.

말러를 지휘자로 보는 사람도 있고, 작곡가로 보는 사람도 있습니다. 당대인들이 말러를 지휘자로 받아들인 것과는 달리 말러 자신은 지휘자보다 작곡가로 남기를 바랐습니다. 그러나 그가 작곡한 교향곡들이 모든 사람들에게 큰 인기를 얻었던 것은 아

닙니다. 말러 사후 그의 제자이자 친구였던 지휘자 브루노 발터 Bruno Walter, 오토 클렘페러Otto Klemperer 정도를 제외하곤 그의 교향곡을 연주하는 지휘자가 별로 없었습니다. 게다가 그가 유대인 이었기에 그의 작품들은 나치 독일의 유대인 탄압에 의해 거의 묻혀 있었습니다.

그의 교향곡이 주목을 받게 된 것은 1960년 이후, 미국의 지휘자 레너드 번스타인Leonard Bernstein에 의해서입니다. 우리나라에서는 1990년대 후반부터 말러 교향곡 전곡 시리즈가 무대에 올라가면서 클래식 애호가들 사이에 팬덤이 형성되기 시작했습니다.

"언젠가 나의 시대가 올 것이다." 말러가 생전에 한 말입니다. 그를 설명하는 말 중 가장 흡인력 있고 매력적인 문장이지요. 이 문장처럼 말러는 자신의 시대가 오지 않을 것이라고 낙담하거나 불안해하거나 회의하지 않았습니다. 그는 자신의 음악을 이해하지 못하는 이들을 뚝심 있게 묵묵히 기다려주었습니다.

물론 그 역시 작품을 쓰면서는 언제나 고민하고 갈등했습니다. 말러는 음악의 모든 요소들을 동원해 교향곡이라는 장르 안에서 실험했습니다. 그의 교향곡 안에는 바흐, 모차르트, 베토벤, 바그너가 모두 들어 있습니다. 전통음악의 특징인 조성을 파괴해보기도 하고, 한 악장 안에서 조바꿈도 자주 합니다. 때로는 조성을 모호하게 만들거나 아예 조성이 없는 무조성의 상태까지도 몰고 갔습니다. 교향곡은 본디 기악곡인데 여기에 성악을 쓰는 것

은 물론이거니와 대규모의 합창단도 거침없이 사용했으며, 악장의 구분도 모호합니다. 대부분 4악장 형식이던 교향곡의 길이도 불규칙하게 배열하는 실험을 하면서 5악장, 6악장까지 창작하기도 했습니다. 교향곡에 들어가는 성악의 가사도 본인이 직접 쓰는 경우가 많았지요. 그는 교향곡이라는 장르의 극점까지 달려간 음악가였습니다.

그의 음악은 무조성의 작곡가 아널드 쇤베르크Arnold Schönberg나 안톤 폰 베베른Anton von Webern 같은 이들로 하여금 맹목적인 신을 좇는 것처럼 그를 따르도록 이끌었습니다. 이런 면모를 두고 말러가 현대음악 등장의 도화선 역할을 했다고 말하는 이들도 있습니다. 오늘날 음향기술의 발전으로 커다란 음량의 곡을 고음질의 사운드로 즐길 수 있게 된 덕분에 사람들은 말러의 음악적인 실험이 녹아 있는 작품들에 더 큰 관심을 갖게 되었습니다.

말러의 교향곡이
매력적인 이유

아이러니하게도 세상의 모든 이치가 그렇듯 말러를 좋아하는 사람들의 이유와 말러를 불편하게 생각하는 사람들의 이유는 거의 일치합니다. 바로 이것이 말러의 음악, 더 구체적으로는 말러

교향곡의 특징이기도 하겠지요. 그렇다면 말러의 음악은 어떤 점에서 매력이 있을까요?

첫째, 무엇보다 말러의 음악에는 강렬한 음악적 표현이 많습니다. 소리가 아주 크거나 격동적인 것이지요. 저처럼 피아노 같은 독주 악기 하나의 소리만 감상하기 좋아하는 사람들의 귀에 말러의 음악은 상당히 부담되는 음악이기도 합니다. 그러나 이 강렬한 사운드와 역동적인 진행을 매력으로 느끼는 분들도 많지요.

둘째, 말러의 음악에는 다양한 감정이 실려 있습니다. 가끔은 듣고 나면 피곤해질 만큼 과도한 감정 몰입으로 탈진이 되기도 합니다. 대부분의 지휘자들이 말러의 작품을 한 곡 지휘하고 나면 온몸이 땀으로 범벅이 되는 모습을 자주 볼 수 있습니다. 그만큼 말러의 음악은 첫 음부터 마지막 음까지 모두 듣고 나면 음악적 산을 하나 넘은 듯한 성취감을 주기도 합니다. 그런 성취감을 추구하는 분들에게 말러는 하나의 기준이 되는 것이지요.

셋째, 말러는 그 누구보다 드라마틱한 삶을 살았습니다. 출생부터 성장 배경, 그리고 마지막에 이룬 음악가로서의 성공까지 그의 삶은 인간 승리의 대서사입니다. 우리는 스스로는 해내지 못했지만 누군가가 역경을 딛고 일어선 이야기를 들으면서 대리만족합니다. 그런 사람의 인생을 이해하고 나면 자신도 그 기운을 받아 마치 그렇게 일어설 수 있을 것 같기 때문입니다.

넷째, 말러는 음악으로 인생을 표현했습니다. 그래서 그의 음악을 듣고 나면 인생사를 한바탕 훑은 느낌이 듭니다. 아마 말러를 40대 이후에 더욱더 좋아하게 되는 이유가 이런 데 있지 않나 싶습니다.

베토벤 이후로 슈베르트, 슈만, 멘델스존 등을 따라 낭만주의 교향곡의 역사가 이어집니다. 그러나 말러에 이르러서 낭만주의 교향곡에서는 듣기 힘든 우렁차고 커다란 사운드가 교향곡에 많이 등장하게 됩니다. 곡의 길이도 상대적으로 아주 길어졌지요. 그나마 〈**교향곡 제1번 D장조 '거인'**〉이 말러의 교향곡 중 짧은 편인데, 전체 4악장의 연주 시간이 50분 정도입니다. 제1번 교향곡의 독일어 원제는 'Der Titan'으로 독일의 소설가 장 파울Jean Paul이 썼던 동명의 소설에서 따온 것입니다. 이 제목을 쓴 까닭은 소설의 내용과 관계가 있는 것도 아니고, 거인처럼 위대한 인간이 되고 싶다는 바람 때문도 아니었습니다. 말러는 자신의 음악이 거인처럼 웅장하다는 표현을 하고 싶었습니다.

말러의 음악에 입문할 때 사람들이 가장 많이 찾는 곡 또한 바로 이 교향곡 제1번입니다. 지금은 말러 마니아들이나 말러 입문자들에게 꽤 사랑받는 곡이지만 이 곡이 처음 탄생했을 때 세간의 평가는 정반대였습니다. 처음 말러가 완성한 형태는 모두 5개의 악장으로 각각 제목도 붙여진 상태였지만, 1896년의 베를린 연주 때부터는 1악장과 2악장 사이의 블루미네 곡에서 빼버렸

고 표제도 지워버렸습니다. 독일어로 '블루메Blume'는 꽃을 의미하고, '블루미네Blumine'는 '꽃의 악장'이라는 뜻입니다. 블루미네는 말러의 교향곡 제1번의 별책 부록으로, 말러가 약 10여 년에 걸쳐 썼다 지우기를 반복하면서 교향곡 제1번에 포함하기도 혹은 아예 삭제하기도 했던 악장입니다.

말러의 제자이자 친구였던 지휘자 브루노 발터는 이 곡을 '말러의 베르테르'라고 칭했습니다. 말러가 이 교향곡을 완성한 것은 1888년, 그의 나이 스물여덟 살 때로 부다페스트 오페라 극장의 음악감독으로 활약하던 시절이었지요. 이 곡의 주인공은 삶의 고통을 겪으면서도 운명에 대항하는 거인이었던 말러 자신이기도 했습니다.

〈교향곡 제1번 D장조 '거인'〉 1악장 ▶

1888년, 말러는 〈장례식〉이라는 제목의 교향시를 세상에 내놓습니다. 이 교향시가 모티프가 되어 1894년, 〈**교향곡 제2번 C단조 '부활'**〉이 탄생하게 됩니다. 교향곡 제1번도 단악장의 교향악적 음악인 교향시로 작곡됐다가 교향곡으로 발전했던 것인데 독립적인 교향시를 묶어서 여러 악장으로 이루어진 교향곡으로 완성하는 말러의 작곡 방식은 교향곡 제2번에서도 드러납니다.

말러의 교향시 〈장례식〉은 폴란드의 시인 미키에비츠^{Mickiewicz}가 쓴 동명의 시에 영감을 받아 탄생했습니다. 미키에비츠의 시 〈장례식〉 작중의 주인공 구스타프는 마리라는 여인과 결혼한 후에 자살하는데, 말러는 자신과 같은 이름(구스타프)을 지닌 주인공의 서사를 읽으며 언젠가 자신에게도 찾아올 죽음에 대해 진지하게 생각했을 겁니다. 그의 이런 생각은 다음의 말에서도 잘 드러납니다.

"나는 제1악장을 '장례식'이라 칭한다. 그것은 교향곡 제1번의 영웅의 장례식이다. 이제 나는 그를 땅에 묻고 그의 일생을 추적한다. 이와 더불어 한 가지 중요한 질문이 있다. '당신은 왜 사는가? 어찌하여 당신은 고통받는가? 인생은 단지 거대하고 무시무시한 농담에 불과한 것인가?' 우리는 계속 살기를 원하든, 죽기를 원하든, 어떤 식으로든 이 질문에 대해 대답해야 한다. 일생을 통해 이러한 질문을 한 번이라도 해보았다면, 그는 이에 답해야 할 것이다. 그리고 그 답은 마지막 악장에 나타난다."

말러에게 음악은 자신의 삶 그 자체였고, 그의 삶은 재연되는 음악과도 같은 것이었습니다. 51년의 생애를 사는 동안 삶과 죽음의 문제에 깊이 천착했던 말러에게 교향곡은 스스로에게 던진 질문에 대한 음악적 답이었습니다.

1897년, 말러에게 획기적인 제안이 들어옵니다. 빈 궁정 오페라 극장의 음악감독 직책을 제안받은 것이지요. 오스트리아 태생이긴 했지만 이곳저곳을 떠돌며 마음에 들지 않는 오케스트라만 지휘해야 했던 말러에게 이 제안은 가뭄의 단비 같았습니다. 하지만 유대인이라는 그의 태생이 발목을 잡았습니다. 당시 오스트리아 법으로는 가톨릭교도가 아닌 사람은 관직에 기용될 수 없었습니다. 말러는 결국 직장을 위해 가톨릭으로 개종하고 빈 궁정 오페라 극장의 음악감독에 취임합니다. 그리고 그해 5월, 바그너의 악극 〈로엔그린〉으로 데뷔 무대를 갖지요.

빈 궁정 오페라 극장 음악감독 시절 말러는 타협할 줄 모르는 성격 탓에 단원들과 자주 마찰을 일으켰습니다. 괴팍한 성격에도 불구하고 음악적 완성도에 대한 철저한 완벽주의는 사람들 사이에서 말러에 대한 많은 논란을 불러일으켰습니다. 이 시절 말러는 지휘자로서 모차르트, 베토벤, 글루크 등의 오페라뿐만 아니라 자신이 가장 추종했던 리하르트 바그너의 악극들을 무대에서 자주 지휘했습니다. 바그너의 작품은 기회가 생길 때마다 무대에 올리며 가장 열성적인 바그너 전도사로 활동했지요.

말러는 1898년, 빈 필하모닉 오케스트라의 음악감독으로 선출

됩니다. 이 무렵 뵈르터 호수가 내려다보이는 알프스 마이어니히의 별장을 구입하고 그곳에서 본격적으로 자신의 위대한 작품들을 창조하기 시작합니다. 마이어니히의 별장에서 보내는 말러의 여름휴가는 그 누구에게도 방해받지 않고 음악에만 집중할 수 있는 시간이었습니다. 이 별장의 오두막에서 말러는 〈**교향곡 제5번 C#단조**〉(이하 〈교향곡 제5번〉)를 작곡하기 시작합니다. 말러가 〈교향곡 제5번〉 작곡에 착수한 1901년, 그는 심각한 장출혈을 겪으며 건강을 잃지만, 이듬해 교향곡도 완성하고 미모와 재능을 겸비한 알마와 결혼하면서 지옥과 천국을 오가는 시절을 보냅니다.

말러는 〈교향곡 제5번〉에 어떤 표제도 붙이지 않았지만, 비극적인 장송 행진곡으로 시작해서 경쾌한 5악장으로 마무리되는 〈교향곡 제5번〉은 죽음의 위기와 결혼의 행복이라는, 말러가 당시에 경험했던 상반된 삶의 두 이면을 고스란히 보여줍니다. 〈교향곡 제5번〉 4악장은 말러의 작품 중에서 가장 대중적인 악장으로 현악기와 하프의 선율이 감미롭습니다. 이 곡에서 말러는 자신이 좋아했던 바그너의 악극 〈트리스탄과 이졸데〉 중 '시선의 동기'를 인용했습니다.

또한 악장의 마지막 베이스 파트에는 말러 자신이 뤼케르트의 시에 멜로디를 입힌 가곡 〈나는 세상에서 잊히고〉가 흐릅니다. 사랑을 노래한 음악에 왜 이런 쓸쓸한 노래를 인용했는지 그 이유는 정확히 알 수 없지만, 〈교향곡 제5번〉 4악장이 듣는 이들에겐

이유를 불문하고 말러의 가장 아름다운 음악으로 손꼽히는 데는 반론의 여지가 없을 겁니다. 이 곡은 영화 〈베니스에서의 죽음〉에 배경음악처럼 흘러서 이 곡을 영화음악으로 알고 있는 분들도 많습니다. 적당히 멜랑콜리한 날 듣고 싶어지는 음악이지요.

〈교향곡 제5번 C#단조〉 4악장 ▶

말러를 이야기하면서 빠질 수 없는 여인이 바로 그의 부인인 알마 말러Alma Mahler입니다. 슈만의 이야기에 클라라가 빠질 수 없는 것과 같은 맥락이지요. 오스트리아의 화가 에밀 자콥 쉰들러의 딸로 태어난 알마는 '빈의 아름다운 꽃'이라는 별명으로 불렸을 만큼 수많은 남자들의 관심을 받았습니다. 아버지가 죽고 새아버지가 된 빈 분리파 화가 카를 몰Carl Moll의 영향으로 어릴 적부터 알마의 집에는 예술가들이 자주 드나들었습니다. 그녀 역시 소프라노 가수였던 어머니의 영향으로 음악에 재능이 있었으며 총명함과 아름다운 외모로 예술가들의 마음을 사로잡았지요. 그녀는 예술가의 영혼에 금방 이끌리는 여인이었습니다. 알마는 남자의 외모나 성격보다는 그 사람의 예술가적 기질을 높이 샀으니, 그녀가 사랑했던 상대가 모두 당대의 훌륭한 예술가였다는 사실은 어쩌면 당연한 일일지도 모릅니다.

우리가 좋아하는 구스타프 클림트^{Gustav Klimt}의 그림 〈키스〉의 주인공도 바로 이 여인입니다. 당시 오스트리아에는 두 명의 유명한 구스타프가 있었습니다. 각기 음악과 미술에서 독보적인 위치를 차지했던 두 명의 구스타프는 모두 한 여성을 사랑했습니다. 알마는 그중에서 음악가 말러를 반려자로 선택합니다. 알마는 말러가 평생 사랑한 여인이었던 동시에 그를 계속되는 불안에 빠지게 만든 여인이기도 합니다. 말러는 스물세 살의 알마와 결혼해 '푸치'라는 애칭으로 불렸던 큰딸 마리아 안나와 '구키'라는 애칭의 둘째 딸 안나 유스티네를 낳았습니다. 그가 빈에 머물렀던 시간은 인생에서 가장 행복했던 시기였지요. 사랑하는 여인과 결혼도 했고, 눈에 넣어도 안 아플 두 딸을 얻었으니까요.

말러에게 다가오는 슬픔

말러는 마이어니히의 별장에서 작곡에 열중해 1904년에는 〈교향곡 제6번 A단조〉와 연가곡 〈죽은 아이를 그리는 노래〉를, 1905년에는 〈교향곡 제7번 E단조〉를, 1906년에는 〈교향곡 제8번 Eb장조〉를 완성했습니다. 이처럼 왕성한 창작을 이어나가며 인생의 전성기를 구가하던 말러에게 엄청난 불행이 들이닥칩니다. 1907년 7월, 그토록 아끼던 큰딸이 세상을 떠나고, 말러 본인도 심장 이상을 발

견하게 되지요. 큰딸의 죽음으로 인해 아내 알마는 우울증에 걸리고 맙니다. 설상가상으로 말러의 비타협적인 태도와 사람들의 반유대주의의 영향으로 빈 궁정 오페라 극장의 음악감독직도 사임하게 됩니다. 마흔일곱의 말러에게 일과 가정 양쪽으로 엄청난 슬픔이 밀려온 것이지요.

빈 사람들에게 쫓겨나다시피 한 말러는 미국으로 향합니다. 말러는 미국 메트로폴리탄 오페라 극장에서 지휘자 자리를 제안받고 1908년 한 시즌 동안 지휘봉을 잡습니다. 미국 생활에 적응하여 뉴욕 메트로폴리탄에서 자리를 잡아가던 말러와는 달리 알마는 미국 생활에 잘 적응하지 못했습니다.

결국 1910년, 알마는 오스트리아 그라츠 근교의 작은 도시로 작은 딸과 함께 요양을 떠났고, 그곳에서 건축가이자 조형학교인 바우하우스의 설립자 발터 그로피우스Walter Gropius를 만나 교제를 시작합니다. 외롭고 힘들 때는 곁에 있는 사람에게 많이 의지하게 되니까요. 두 사람은 이후 수많은 편지를 주고받았는데, 그로피우스는 한 통의 편지를 말러 앞으로 보내 자신과 알마의 관계를 고백합니다. 대담했던 그로피우스 덕에 아내의 외도를 알게 된 말러는 아내의 마음을 돌리기 위해 각고의 노력을 했지만 끝내 알마의 마음은 되돌아오지 않았습니다. 이 역시 그에게 다가온 커다란 슬픔이었지요.

말러는 메트로폴리탄 오페라 극장의 이사진들이 그에 대한 불

호를 표현하자 유럽으로 돌아갔다가 뉴욕 필하모닉 오케스트라의 제안으로 이곳의 지휘봉을 잡게 됩니다. 이 시기에 완성한 작품이 〈대지의 노래〉와 〈교향곡 제9번 D장조 '죽음의 교향곡'〉입니다. 이후 말러는 죽을 때까지 미국과 유럽을 오가며 활동했습니다.

〈대지의 노래〉 중 '현세의 고통을 슬퍼하는 술 노래' ▶

말러가 인생 말년에 〈대지의 노래〉를 완성한 곳은 제1차 세계대전 이후 이탈리아 영토가 된 토블라흐Toblach입니다. 토블라흐의 이탈리아어 이름은 도비아코인데, 이곳은 오늘날에도 독일어를 쓰는 지역으로 오스트리아의 티롤 지방과 비슷합니다. 산과 호수를 즐겼던 말러는 말년에 온통 숲으로 뒤덮인 토블라흐에서 〈대지의 노래〉를 완성하지요.

〈대지의 노래〉는 테너와 알토로 이루어진 두 명의 성악 독주와 관현악단을 위한 대규모의 교향곡으로 6악장 구성입니다. 각 악장이 하나의 독립적인 곡으로 전개되며, 한스 베트게가 중국 당나라의 시인 이태백의 시를 번역한 시집 《중국의 피리》에서 제목을 인용했습니다. 베트게의 이 시집이 1907년에 출판됐으니 아마도 말러는 그의 시를 읽고 난 후인 1911년경에 〈대지의 노래〉를 완성했을 것이라고 추정됩니다. 말러가 음악에서 동양적 요소를

사용한 것은 이 곡이 유일합니다. 내용은 동양적인데 음악만 들어서는 동양적이라고 느끼기 어렵습니다. 진짜 동양인인 우리 귀에는 어색한 서양인의 동양음악이지요.

거인의 최후

말년에 말러는 죽음에 대한 끊임없는 두려움과 부인 알마의 외도로 인한 충격으로 마음 편할 날 없는 시기를 보내야 했습니다. 하지만 그럼에도 불구하고 창작에 대한 열정은 식지 않았기에 말러는 어려운 시기에도 꾸준히 교향곡 작곡을 이어갑니다. 이 무렵 말러는 어릴 때부터 그를 그토록 따라다녔던 죽음의 공포와 이별, 알마에게 버림받을지도 모른다는 두려움 등으로 세상의 모든 번뇌와 싸우고 있었습니다.

말러는 1910년, 정신분석학자인 지크문트 프로이트Sigmund Freud를 찾아가 심리 상담을 받습니다. 프로이트는 말러의 잠재기억을 이끌어내며 그의 우울증이 어린 시절 형제들의 죽음과 아버지에게서 받은 학대에서 시작됐다는 사실을 확인했고, 부인 알마에 대한 집착은 알마에게서 어머니의 모습을 갈구하려고 한 탓이라 진단했습니다. 어릴 때부터 사랑했던 사람들이 자신의 곁을 떠나는 경험을 자주 했던 말러는 곁에 남은 마지막 사람인 알마마저

자신을 떠날까 봐 극도로 불안해했습니다.

1911년 2월, 말러는 심장에 염증이 생긴 병으로 발열 중이었음에도 불구하고 뉴욕에서 자신의 생애 마지막이 된 공연을 마쳤습니다. 공연이 끝난 후 유럽에서 치료를 받았지만 결국 완치되지 못한 채 삶과 이별했지요. 말러는 치료 직후 자신을 빈으로 옮겨줄 것을 요청했고 1911년 5월 18일, 아내 알마가 임종을 지키는 가운데 51세의 나이로 생을 마감했습니다. 그의 유언에 따라 말러는 큰딸의 묘가 있는 빈 근교 그린칭 공동묘지에 안장되었습니다.

말러의 장례식은 그의 유언에 따라 추도문도, 음악도 없이 거행되었습니다. 뿐만 아니라 그의 묘비에도 이름만 단출하게 새겨져 있습니다. 대신 그의 장례식에는 사랑하는 부인 알마가 있었습니다. 말러는 생전에 "내 무덤을 찾아오는 사람은 내가 어떤 사람이었는지 알 것이고, 모르는 사람은 알 필요가 없다"라고 했습니다. 죽는 순간까지, 아니 죽고 난 이후에도 그의 뚝심은 이렇게 빛을 발합니다. 어릴 적부터 경계의 삶을 살며 우울과 불안에 시달렸지만 언젠가 자신의 시대가 오리라고 확신했던 뚝심의 음악가 말러. 슬픔과 고통이 우리를 찾아와 뒤흔들 때, 말러의 음악을 들으며 마음의 단단한 중심을 회복해보는 것은 어떨까요?

저는 말러의 삶과 예술 세계를 들여다보며 그의 뚝심과 함께 인내에 대해서 다시 한번 생각해봤습니다. 세상에는 엄청난 재능

을 가진 사람들이 참 많습니다. 그러나 모든 이가 그 재능으로 성공하진 않습니다. 누군가는 끝까지 버티지 못해 그 능력을 펼쳐보지도 못하고 제풀에 쓰러집니다. 말러는 세상 제일의 작곡 능력을 가진 음악가는 아니었을지 모르지만, 끝까지 살아남아 자신의 음악 세계를 포기하지 않았습니다. 그는 결코 포기를 모르는 사람이었습니다.

요즘은 '하면 된다'보다는 '되면 한다'라는 말이 어울리는 시대라지만, 저는 아직도 '하면 된다'를 믿고 싶습니다. 포기하지 않고 자신을 지키며 나아가다 보면 10년, 20년이 지났을 때 '다행이다. 견뎌냈더니 나의 삶이 이렇게 빛을 발하는구나. 끝까지 해보길 잘했어'라고 깨달을 날이 오리라 믿습니다. 타인의 인정에 가치를 두기보다는 스스로 내 삶을 믿으면서 뚝심과 인내로 버텨보는 건 어떨까요? 저는 누구보다도 저 자신을 믿고 싶을 때 말러의 음악에 귀를 기울입니다.

Gustav Mahler

— 1860~1911 —

 ▶ 말러의 생애
9분 정리

 ▶ 말러의 대표곡을
더 듣고 싶다면

01 〈교향곡 제5번 C#단조〉4악장

02 〈교향곡 제1번 D장조 '거인'〉1악장

03 〈교향곡 제2번 C단조 '부활'〉5악장

04 〈교향곡 제5번 C#단조〉1악장

05 〈교향곡 제8번 E♭장조〉1악장 '오소서 창조주 성령이여'

06 〈교향곡 제9번 D장조〉2악장

07 〈교향곡 제9번 D장조 〉4악장

08 〈교향곡 제10번 F#단조〉1악장

09 〈대지의 노래〉중 '현세의 고통을 슬퍼하는 술 노래'

10 〈죽은 아이를 그리는 노래〉

“음악이란 음표에 있는 것이 아니라,
음표와 음표 사이의 침묵 안에 있다.”
_클로드 아실 드뷔시

09

클로드 아실 드뷔시

Claude Achille Debussy (1862~1918, 프랑스)

자유, 한없이 용감하고 거침없이 자유로웠던 파리지앵

#에드거앨런포 #파리 #파리만국박람회 #벨에포크 #인상주의 #목신의오후에의전주곡
#오리엔탈리즘 #말라르메 #화요모임 #펠리아스와멜리장드

가장 파리지앵다웠던
자유로운 음악가

"아름답지만 형식이 없으며 하모니(화음)가 명확하지 못해 음악이라고 할 수 없다. 또한 기이한 음계를 사용했으며 그보다 더 큰 문제는 이 작품이 모든 규칙을 어기고 있다는 사실이다. 이런 식으로 작곡하는 것은 받아들일 수가 없다."

이 문장은 드뷔시의 대표작 **교향시 〈목신의 오후에의 전주곡, L.86〉**(이하 〈목신의 오후에의 전주곡〉)에 대한 당대 비평가의 비평 중 일부입니다. 〈목신의 오후에의 전주곡〉은 드뷔시가 프랑스의 상징주의 시인 스테판 말라르메Stéphane Mallarmé의 〈목신의 오후〉를 읽고 느낀 영감을 음악으로 표현한 곡입니다. 당시 신문에 실렸던 비평처

럼 드뷔시의 음악은 지금까지 우리가 알았던 음악의 모든 전통과 규칙을 파괴해버린 듯이 우리의 귀를 혼란스럽게 만듭니다.

바흐로 대표되는 바로크 시대부터 시작해서 슈만을 거쳐 쇼팽의 낭만주의에 이르기까지, 앞서 다루었던 음악가들의 작품들은 우리들의 귀에 제법 익숙하고 편안합니다. 이에 반해 드뷔시의 작품들은 '낯설다'라는 형용사를 실감하게 만듭니다. 그러나 기존의 형식을 뛰어넘었다고 해서 아름답지 않은 것은 아닙니다. 새로운 음계를 사용하고 전통적인 규칙을 파괴하였음에도 불구하고 드뷔시의 음악은 아름답습니다. 자유로움 가운데 흐르는 아름다움. 이것이 바로 인상주의를 대표하는 음악가 드뷔시의 음악을 가장 잘 설명하는 표현입니다.

드뷔시의 음악을 듣고 있으면 마치 눈앞에서 그림을 보는 듯한 착각을 불러일으킵니다. 소리로 그림을 그린다고나 할까요? 실제로 드뷔시는 당시 프랑스의 새로운 예술 조류를 이끈 상징주의 시인들과 인상주의 화가들의 영향을 많이 받아 작품들을 창작했습니다. 흥미로운 우연이겠지만 그림을 좋아하는 분들 중에 드뷔시의 음악을 좋아하는 분들이 굉장히 많습니다. 드뷔시는 청각의 시각화를 이룩해낸 공감각의 작곡가였습니다. 화려한 색깔의 물감을 묻힌 붓을 들고 흰 도화지 위를 자유롭게 움직이는 화가처럼, 드뷔시의 음표들은 악기 위에서 자유롭게 춤을 춥니다.

"프랑스의 음악적 천재성은 어쩌면 관능적인 꿈과도 같다. 음악

은 일체의 과학적 장치로부터 자유로워야 한다. 음악은 겸허하게 쾌락만을 추구해야 하기 때문이다. 위대한 아름다움은 아마 이러한 한계 안에서만 가능하지 않을까."

자유로웠던 파리지앵 드뷔시다운 말입니다. 한 남자로서 그의 인생은 복잡다단했지만 음악가로서의 프로 정신은 투철했습니다. 그는 수많은 여성들과의 염문으로 엄청난 여성 편력을 드러냈지만 누구보다도 사랑 앞에서 당당했습니다. 그야말로 사랑이 죄는 아니었던 사람이지요. 어찌 보면 그런 자유로운 사랑을 할 수 있었던 사람이었기에 그의 음악도 자유분방하며 진한 사랑이 녹아 있었는지도 모르겠습니다. 독일의 철학자 니체의 말처럼 드뷔시는 디오니소스적 세계관을 갖고 인생을 살았던, 한없이 용감하고 거침없이 자유로웠던 파리지앵이었습니다. 20세기 새로운 음악 세계를 열었던 음악 천재 드뷔시의 삶을 지금부터 들여다볼까요?

바그너를 사랑했던
늦깎이 음악 천재 소년

클로드 아실 드뷔시는 1862년 8월, 파리 근교의 생제르맹앙레에서 아버지 마뉴엘 아실과 어머니 빅토린느 드뷔시의 맏아들로 태어났습니다. 생제르맹앙레는 파리에서 북서쪽으로 20킬로미터

정도 떨어진 곳에 위치한 작은 도시입니다. 드뷔시가 태어나고 얼마 안 되어서 그의 가족은 파리로 이사를 갑니다. 생제르맹앙레와 파리는 분위기가 정말 다른 곳이었습니다. 드뷔시는 파리라는 대도시의 분위기가 불편하고 힘들었습니다. 이후 아버지가 파리코뮌(1871년 시민과 노동자로 이루어진 혁명정부로 결성 두 달 만에 해산됨)에 참여하게 되면서 감옥에 수감되자, 드뷔시의 가족은 이리저리 거처를 옮겨 다녀야만 했습니다. 평생을 걸쳐 안착하기보다는 불안하게 떠돌았던 그의 마음은 어릴 적 이와 같은 환경 때문이었는지도 모릅니다.

드뷔시는 직업을 자주 바꾸고 생활력이 없었던 아버지 탓에 일찍부터 현실의 무게를 느꼈습니다. 잦은 이사로 인해 제대로 된 교육도 받지 못했던 드뷔시는 아홉 살에 프랑스 남부 도시 칸에 사는 친척에게 피아노를 배우며 우연히 자신의 음악적 재능을 발견합니다. 이후 다시 파리로 돌아와 시인 폴 베를렌Paul Verlaine의 장모인 모테 부인을 알게 되고, 그녀에게서 피아노를 배워 이듬해 1872년, 열 살에 파리 음악원에 입학합니다. 부모 복은 없었지만 사람 복은 많았던 것이지요. 드뷔시는 주변의 교양 있고 인성 좋은 사람들 덕분에 음악을 접하는 행운을 거머쥐었습니다. 대여섯 살부터 악기 앞에 앉아 제대로 된 교육을 받았던 여타의 음악 천재들과 비교하자면 조금 늦은 시작이었지만, 뒤늦게 발견한 그의 재능은 곧 빛을 발합니다. 파리 음악원 입학 후 더욱 음악 실력이

일취월장하면서 드뷔시는 선생님들의 이목을 끕니다.

어린 프랑스 소년 드뷔시는 독일의 혁명적 작곡가 리하르트 바그너에게 깊은 영향을 받았습니다. 여기서 잠시 바그너의 성취들에 대해 이야기해보겠습니다. 바그너는 단순히 음악만 작곡했던 사람이 아니라 자신의 음악에 이야기를 만들어 붙이며 새로운 방향을 제시한 음악가였습니다. 오늘날 영화감독들 중에 직접 시나리오를 쓰고 배우를 캐스팅하고 연출을 맡아 하는 사람처럼 1인 다역을 해내는 종합예술가였지요. 바그너는 독일 신화를 바탕으로 그만의 독일식 오페라를 만들었고, 독일어가 얼마나 음악에 잘 어울리는 언어인지를 명징하게 보여줬습니다. 그리고 오케스트라를 또 하나의 오페라 가수처럼 등장시키며 반주의 역할을 하는 데에서 벗어나 독립적인 기악곡처럼 들릴 정도로 오케스트라의 수준을 향상시켰습니다. 바그너의 악극은 그 내용 또한 깊이가 있습니다. 상징주의 문학에 깊이 심취할 만큼 문학에 대한 애정이 깊었고, 프랑스어에 대한 자긍심도 드높았던 드뷔시에겐 그와 같은 성취를 이룩한 바그너가 매력적으로 다가왔습니다.

감성이 남달랐던 음악 청년,
고급문화를 흡수하다

열여덟 살의 드뷔시는 차이콥스키의 후원자로 유명했던 폰 메크 부인의 가정교사로 취직하면서 음악을 가르치기 시작합니다. 폰 메크 부인은 워낙 문화적인 소양이 높았고 음악에 대한 사랑이 컸기에 드뷔시에게는 그보다 더 좋은 일자리가 없었습니다. 홀로 많은 자녀들을 돌봐야 했던 그녀였지만 워낙에 재력가였던 덕분에 폰 메크 부인은 가족들과 함께 이탈리아, 스위스, 프랑스 등 유럽 곳곳의 유명한 지역들을 여행합니다. 심지어 먼 러시아까지 여행을 다녀올 정도였습니다. 폰 메크 부인의 가정교사로 일하는 동안 드뷔시는 무소르그스키 등이 창작한 러시아 음악을 접하며 그 영향을 받습니다. 역시 사람은 어떤 사람과 어울리느냐에 따라 인생의 향방이 많이 바뀝니다. 드뷔시는 어린 시절 한 번도 느껴보지 못했던 따뜻한 가족애를 폰 메크 부인의 가족을 통해 느낍니다. 폰 메크 부인은 여러모로 드뷔시에게 고마운 인연이었던 것이지요.

드뷔시가 귀족적인 문화를 자연스럽게 흡수하며 견문을 넓힐 수 있도록 도와준 또 다른 인물이 한 명 더 있습니다. 1881년 드뷔시가 열아홉 살 무렵 합창단 반주를 하며 만났던 아마추어 성악가 바니에 부인입니다. 고위 공무원의 부인이었던 그녀는 드뷔

시가 반주를 하고 있던 합창단의 멤버였고, 드뷔시는 합창단 연습 이후에도 종종 그녀의 집을 드나들며 시간을 보냈습니다. 이 둘은 사랑하는 사이였는데 놀랍게도 드뷔시는 그녀의 남편이었던 바니에와도 우정을 이어갔습니다.

바니에 부인과 함께하는 시간 동안 그들의 귀족적인 문화가 자연스레 드뷔시에게 녹아듭니다. 이 무렵 드뷔시는 영문학과 프랑스 시에 대한 지식을 넓혀갔는데, 이후 그는 자신의 음악에 문학 작품들을 자주 인용하였습니다. 드뷔시는 네 살 연상의 바니에 부인에 대한 감정을 친구에게 보낸 편지에서 이렇게 표현합니다. "이 열정이 미친 짓이라는 것을 알아. 그러나 나의 이성은 마비되었고 감정은 점점 더 예민해지고 있어. 나는 이 사랑을 위해 내 모든 것을 다 바치지 못한 것처럼 느껴지곤 해." 드뷔시가 바니에 부인을 위해 작곡한 가곡은 무려 25곡이나 되는데, 그중 우리에게 가장 익숙한 노래는 바로 〈**아름다운 저녁, L.6**〉입니다. 드뷔시의 작품 번호는 1977년 프랑스의 음악학자이자 드뷔시 연구가인 프랑수아 르쉬르Francois Lesure가 정리했기에 그의 이름의 이니셜을 따서 보통 'L'로 표기합니다. 이 곡은 동시대의 시인 폴 부르제Paul Bourget의 시에 드뷔시가 곡을 붙인 것으로 곡 처음에 등장하는 PP(아주 여리게) 선율과 아르페지오Arpeggio(펼침 화음) 반주로 인해 아름다운 황혼의 장면이 그려지는 곡입니다.

태양은 지고 강물은 장밋빛이며

포근한 물결이 보리밭 위를 달릴 때,

행복하라는 충고가 번뇌하는 마음 위로 드러나는 듯하다

_폴 부르제, 〈아름다운 저녁〉 중

드뷔시는 자연의 아름다움을 흘러가는 인생에 비유하며, 젊고 아름다운 시절을 마음껏 즐기라는 내용의 이 시에 아름다운 멜로디를 입혔습니다. 이 작품은 가사가 있는 가곡이지만 멜로디가 아름다워서 바이올린이나 첼로 독주곡으로 연주되기도 합니다. 열아홉의 나이에 이런 시가 가슴에 와서 꽂혔다니 드뷔시의 감성은 젊은 시절부터 꽤 어른스러웠습니다. 이 작품은 드뷔시 초기작이라 그의 진면목이 드러나지는 않지만, 가끔은 박자도 조성도 난해한 그의 후기 음악보다 이 곡처럼 멜로디가 귀에 쏙 들어오는 그의 초기작이 듣기 좋을 때도 있습니다. 첫사랑이었던 바니에 부인을 생각하며 작곡한 음악이니 초콜릿처럼 감미롭게 들리는 것은 너무도 당연한 일이겠지요.

〈아름다운 저녁, L.6〉 ▶

그전까지는 없었던

새로운 음악적 시도

파리 음악원을 졸업할 즈음인 1884년, 스물두 살의 드뷔시는 **칸타타 〈방황하는 아들〉**로 프랑스 국가 장학금 격인 로마대상을 수상하게 됩니다. 로마대상은 프랑스 미술 아카데미에서 해마다 회화·조각·건축·판화·음악 콩쿠르의 1등에게 주는 상으로 루이 14세가 예술 보호 정책을 펴면서 제정한 유서 깊은 상입니다. 프랑스 예술가들에게는 아주 영예로운 상이며, 이 상을 받으면 사람들로부터 공인된 인정을 받을 수 있었습니다. 게다가 3년간 로마의 메디치 빌라에서 머물면서 공부할 수 있는 혜택도 주어져 드뷔시는 로마에 건너가 음악 공부를 할 기회를 얻게 됩니다.

뛰어난 음악 실력과는 달리 드뷔시는 파리 음악원에서 교수들과 잦은 마찰을 빚었습니다. 그랬던 그는 로마에서도 그곳에 있던 음악가들과 썩 편한 관계를 맺지 못했습니다. 대신 음악가들보다 덜 완고하고 분방했던 화가나 작가들과 많은 교류를 하게 됩니다. 이들과 함께 단테 가브리엘 로세티Dante Gabriel Rossetti나 제임스 휘슬러James Whistler 같은 영국 화가들에 대해 많은 이야기를 나누지요. 그리고 이때의 경험은 그의 인생에 변곡점으로 작용합니다. 또한 로마에 머물던 시기, 드뷔시는 프란츠 리스트를 만나게 됩니다. 드뷔시는 특히 페달을 이용해 음악에 생기를 불어넣는 리

스트의 피아노 연주 기법을 좋아했는데, 자신이 좋아하던 음악가를 로마에서 만나게 된 것이지요. 리스트라는 대가와의 만남은 드뷔시의 피아노곡 작곡에 새로운 길을 제시했습니다.

로마에 머무는 동안 드뷔시는 르네상스 합창 음악에도 관심을 보이며 장 필리프 라모Jean-Philippe Rameau나, 조반니 팔레스트리나 Giovanni Palestrina 같은 르네상스 시대 작곡가들의 음악 어법에 매료되기도 합니다. 그러면서 차츰 자신만의 음악 색깔을 찾아가고 있었지요. 드뷔시는 19세기 전통적인 프랑스와 독일의 음악 방식에서 탈피하고 싶었습니다. 친구에게 보낸 편지에서는 그의 그런 의지가 여실히 엿보입니다. "조화를 이루지 않은 화음은 혁명과 같은 거야. 전에 그런 예가 없었다면 내가 새롭게 창조하겠어." 드뷔시는 익숙함에 편안함을 느끼기보다는 새로움에 대한 갈증으로 혁명을 꿈꿨던 작곡가였습니다.

로마대상 수상을 통해 얻게 된 로마 생활 덕분에 많은 예술적 자극을 받은 드뷔시였지만, 사실 드뷔시는 이 상을 받음으로써 사람들의 인정을 얻었다는 것에 의미를 뒀을 뿐, 본인 스스로는 그다지 즐거워하지 않았습니다. 드뷔시와 함께 프랑스 인상주의를 대표하는 음악가인 모리스 라벨Maurice Ravel은 이 상을 받지 못해 그렇게 슬퍼했는데 말입니다. 게다가 로마 음악가들과의 교류에서는 고루함만 잔뜩 느낀 드뷔시는 3년이라는 기간을 다 채우지 못하고 파리로 되돌아옵니다. 대신 이후에 파리에서 인상주

의 화가들이나 상징주의 시인들과 교류를 하지요. 드뷔시는 로마의 메디치 빌라에 있을 때보다 파리에서 더욱 자유롭게 자기다운 음악 세계를 펼쳤습니다.

이 무렵(1886~1889년) 만든 곡들 중 대표적인 것이 〈**피아노를 위한 작은 모음곡, L.65**〉과 〈**두 개의 아라베스크, L.66**〉(이하 〈두 개의 아라베스크〉)입니다. '아라베스크Arabesque'는 '아라비아풍으로'라는 뜻으로 환상적이고 기하학적으로 짜 맞춘 장식 무늬를 말합니다. 드뷔시 이전에도 이미 음악에서 아라베스크란 용어를 사용한 사람이 있었으니 바로 낭만주의 작곡가 슈만입니다. 어찌 보면 독일 출신의 딱딱한 듯 보이는 슈만과 프랑스 출신의 여유로워 보이는 드뷔시 사이에 아무런 공통점이 없을 것 같지만, 드뷔시가 음악에서 환상을 표현한 부분은 슈만의 그것과 완벽하게 동일합니다. 국적이 다르기에 발생하는 정서의 차이만 있을 뿐 두 사람의 음악은 모두 환상에 바탕을 두고 있습니다. 〈두 개의 아라베스크〉는 특히 제1번 E장조가 유명한데 멜로디가 아름다워서 여러 매체에서 배경음악으로 아주 많이 쓰입니다. 아르페지오 선율이 우아하고 감미로운 곡으로 하프를 위한 편곡도 유명합니다.

1889년은 드뷔시의 인생에 엄청난 변곡점을 만들어준 일이 생긴 해입니다. 당시 파리에서는 만국박람회가 개최되었는데, 이 만국박람회상에서 드뷔시는 인도네시아 자바 섬의 전통음악인 가믈란Gamelan을 듣게 됩니다. 가믈란은 타악기 중심의 합주곡 형

태 또는 그런 음악을 일컫는데, 북, 메탈로폰, 공Gong 등이 연주
되며 약 12~21명 사이의 사람들이 합주를 합니다. 가믈란의 음
색을 접하고 난 뒤 드뷔시는 이국적인 색채의 동양음악에도 관심
을 기울이게 됩니다. 이듬해에는 프랑스 상징주의 시인 말라르메
를 만나는 등 드뷔시에게 신선한 자극을 주는 새로운 사건과 만
남들이 연달아 이어집니다. 그리고 1890년, 우리가 잘 아는 드뷔
시의 명곡 〈달빛〉이 탄생하지요.

〈달빛〉은 원래 4곡으로 구성된 모음곡 《베스가마스크 조곡, L.75》
(이하 《베스가마스크 조곡》)의 세 번째 곡입니다. 제1곡은 〈전주곡〉,
제2곡은 〈미뉴에트〉, 제3곡은 〈달빛〉, 제4곡은 〈파스피에Passepied〉
(프랑스 선원들 사이에서 발생한 빠른 춤곡)로 구성된 《베스가마스크
조곡》은 4곡 모두 제각기 다른 느낌으로 작곡되어서 하나의 모
음곡 안에서 다양한 색채를 느낄 수 있습니다. 이 중에서도 '달
빛'은 몽환적이고 매력적인 멜로디로 많은 피아니스트들이 무대
위에서 자주 연주하는 곡입니다. 뿐만 아니라 영화를 비롯해 여
러 매체에서도 자주 등장하는데요. 영화 〈트와일라잇〉에는 뱀파
이어인 주인공 에드워드가 이 곡을 연주하는 장면이 나옵니다.
그리고 무라카미 하루키가 쓴 《상실의 시대》에서는 주인공 와타
나베의 여자 친구 나오코가 자살한 뒤 레이코 여사와 와타나베
가 조촐하게 장례식을 치르는 장면에서 레이코 여사가 〈달빛〉을
기타로 연주하는 장면이 글로 묘사됩니다. 어떤 매체와 함께해도

어울리는 만능 치트키 같은 아름다운 음악이지요. 아마 이 글을 읽고 계신 독자 여러분들께서도 〈달빛〉의 멜로디는 어디선가 한 번쯤은 들어보셨을 겁니다.

이 작품은 드뷔시가 상징주의의 대표 시인인 폴 베를렌의 시 〈월광〉을 읽고 영감을 얻어 창작한 곡입니다. 앞에서 드뷔시가 페 달을 이용해 곡에 생기를 불어넣는 리스트의 연주법을 좋아했다 는 이야기를 드렸는데요. 〈달빛〉의 몽환적이면서도 모호한 멜로디 는 드뷔시 특유의 페달 연주와도 관계가 깊습니다. 피아니스트에 게 있어 발은 제2의 손이라고 해도 과언이 아닐 만큼 중요합니다. 드뷔시 이전까지 피아노의 페달은 깔끔하게 음을 울리기 위해 필 요한 것이었다면, 드뷔시는 페달을 이용해 음들을 효과적으로 잘 섞고자 했습니다. 그전까지는 없던 새로운 시도였지요.

《베르가마스크 조곡, L.75》 중 〈달빛〉 ▶

또한 드뷔시는 음악에서 모든 것을 한꺼번에 다 표현하지 않았 습니다. 바그너가 시도 동기Leitmotiv(주제를 나타내기 위해 동일한 선 율을 반복하는 것)를 자주 사용한 것에 비하면 드뷔시는 반대로 그 것이 음악을 지배해서는 안 된다고 말했습니다. 즉, 모든 것을 다 얘기하지 않고서도 그 각각의 것들이 합해질 수 있다고 믿었던

것이지요. 바로크 시대를 기점으로 근 300년 동안 이어졌던 조성 체계와 화성을 압도하는 선율의 지배력 등은 드뷔시로 인해 붕괴되었습니다. 새로운 현대음악의 장이 열린 것이지요.

드뷔시는 우리 귀에 익숙한 다장조, 라장조 등의 조성 음악이나 조화롭게 어울리는 화음들을 사용하는 대신 낯설게 느껴지는 불협화음을 음악에 많이 사용했습니다. 그는 고정된 틀에서 탈피해 구름, 바람, 바다, 향기, 물과 같이 유동적인 것들, 시시각각 변하는 것들에 대한 인상을 음악으로 표현했습니다. 미묘한 음색의 변화를 통해 찰나의 미세한 느낌을 온전히 선율로 그려내는 건반 위의 화가였지요.

벨 에포크 시대를 이끈
예술가 동료들과의 만남

드뷔시를 이해한다는 것은 곧 벨 에포크The Belle Époque 시대의 프랑스를 알아간다는 의미입니다. 벨 에포크 시대는 세기말이었던 1871년부터 제1차 세계대전이 발발하기 전(1914년)까지의 전쟁이 없던 평화로운 시기로 프랑스어 그대로 '좋은 시절', '가장 아름다운 시절'을 말합니다. 드뷔시는 이 시기에 미국 작가 에드거 앨런 포Edgar Allan Poe의 시와, 벨기에 시인 모리스 마테를링크

Maurice Maeterlinck의 희곡에 흠뻑 빠집니다. 마테를링크는 우리에게 동화 《파랑새》의 작가로 널리 알려진 인물입니다. 1893년 우연히 읽게 된 마테를링크의 희곡 《펠리아스와 멜리장드》를 읽고 오페라를 만든 것은 드뷔시의 음악 인생에 큰 변화였습니다.

드뷔시는 음악에서 모든 것을 완벽하게 설정하고 준비해서 보여주기보다는 사물들을 반 정도만 표현해놓고 장소나 등장인물, 그리고 행동들을 아주 가벼우면서도 미묘하게 나타냈습니다. 그의 작품을 보는 관객들은 등장인물들이 만들어가는 작품 세계를 수동적으로 받아들이는 것이 아니라 스스로 상상력을 발휘해 빈틈을 채워나가야 했지요. 이처럼 빈틈의 미학, 여백의 미가 느껴지는 것은 드뷔시 음악의 전형적인 특징입니다. 오늘날 프랑스 예술영화를 떠올리면 그의 음악적 스타일이 보다 직관적으로 이해가 되실 겁니다.

오묘하고도 혼돈스러운 드뷔시의 음악은 당대의 인상주의와 상징주의의 영향을 많이 받았습니다. 상징주의는 말라르메나 보들레르의 시처럼 특정 단어가 지니고 있는 사전적 의미보다는 그것이 상징하는 의미에 더 초점을 맞추는 사조를 말합니다. 예를 들어 '봄'이란 단어를 한번 생각해볼까요? 누군가에게는 봄이 사계절의 시작으로만 인식되지만, 누군가에게는 인생의 또 다른 출발이며 고통스러운 겨울을 이기고 피어난 희망일 수 있습니다. 수용자의 입장과 관점에 따라 같은 단어도 다르게 해석될 수 있

는 것이지요. 하나의 정의로만 수렴되지 않으므로 상징주의 작품들은 난해하지만 오묘하고 다채로운 매력이 있습니다. 이러한 상징주의는 순간의 인상을 포착하여 그림으로 그려내는 인상주의 미술에 영향을 주었습니다.

이 두 사조가 발전하던 시기, 당시 매주 화요일마다 젊은 예술가들의 모임인 '화요모임'이 열렸습니다. 상징주의의 대표 시인 말라르메가 파리 시내의 자기 집에서 화요일 저녁마다 열었던 이 모임에는 시인 베를렌, 화가 고갱, 모네, 마네, 피사로, 르누아르 등이 자주 참석했습니다. 벨 에포크 시대 파리의 유명한 예술가들은 거의 다 이 모임의 일원이었다고 해도 과언이 아닙니다. 그리고 이들을 잇는 공통점은 바로 기존의 전통을 탈피하고 새로운 흐름을 만들어가는 사람들이었다는 사실이지요. 드뷔시는 이곳에서 벨 에포크 시대의 예술가 동료들과 자유롭게 교류하며 혼돈에 가득 차 있지만 아름다운 그만의 음악을 만들어냅니다.

이 장의 도입부에서 짧게 언급했지만 드뷔시의 대표작 중 하나인 〈목신의 오후에의 전주곡〉은 상징주의 시인 말라르메의 〈목신의 오후〉를 읽고 여기에 음악을 입힌 교향시입니다. 드뷔시가 좋아했던 말라르메의 시 〈목신의 오후〉의 내용은 이렇습니다. 나른한 여름날 오후, 목신(반인반수의 몸을 한 그리스 신화 속 목축의 신)이 시칠리아 숲속에서 졸고 있습니다. 꿈인지 생시인지 구분이 안 되는 상황에서 목신은 나뭇가지 사이로 목욕하는 요정을 봅니다. 그때

부터 목신의 머릿속에는 어여쁜 한 쌍의 요정들이 떠오르고, 그는 자석처럼 이끌려 두 요정을 품에 안고 입을 맞추려는 순간 관능적인 희열을 느낍니다. 하지만 눈을 뜨고 보니 두 요정은 환영이었는지 더 이상 목신의 눈에 보이지 않지요. 망연자실한 목신은 권태를 느끼며 남은 오후를 보내다가 다시 풀 위에 누워 잠이 듭니다. 줄거리만 들어도 여유롭고 몽환적인 분위기가 물씬 느껴집니다.

〈목신의 오후에의 전주곡〉의 선율을 들으면 장조인지 단조인지 구분되지 않을 정도로 낯설지만, 멜로디는 물처럼 자연스럽게 흘러가고 리듬도 자유롭습니다. 초반부의 주제 선율은 목관악기 플루트가 관능적으로 연주하는데, 목신이 느꼈을 몽롱하고 느슨한 기분이 고스란히 전해집니다. 그리고 이어서 따뜻한 음색의 클라리넷이 플루트의 연주를 이어받지요. 이 곡 초반부의 주제 선율은 플루트 독주로 이루어지기 때문에 전체 연주가 끝나면 지휘자는 플루트 연주자를 일으켜 세워 박수를 받게끔 합니다. 그만큼 플루트가 처음과 끝을 장식하는 곡이지요. 〈목신의 오후에의 전주곡〉은 플루트 이외에도 클라리넷, 오보에 등 목관악기의 역할이 아주 큰 관현악곡입니다. 목신이 다시 잠드는 마지막 장면에서는 아름다운 하프의 선율이 흐르는데, 이때 하프가 두 대나 쓰이는 것도 특징이지요.

드뷔시는 처음에 이 곡을 '전주곡-간주곡-피날레'의 세 파트로 작곡할 생각이었는데, 첫 곡인 전주곡이 너무 완벽하게 만들어

져서 뒤의 두 곡은 창작하지 않았습니다. 〈목신의 오후에의 전주곡〉은 1894년 초연이 이루어졌는데, 훗날 발레 공연으로 더욱 유명해집니다. 1912년 러시아 발레단의 무용가 바슬라브 니진스키 Vatslav Nizhinskii가 딱 붙은 타이즈에 스카프를 들고 나와 연기했던 발레 공연이 프랑스인들의 이목을 집중시켰던 것이지요. 만일 드뷔시의 음악만으로는 이 곡을 제대로 감상하기 어렵다면 발레 공연으로 감상해보셔도 좋습니다.

드뷔시는 〈목신의 오후에의 전주곡〉을 통해 제대로 드뷔시다운 음악을 세상에 선보입니다. 이 곡을 기점으로 이전의 드뷔시와 이후의 드뷔시를 구분한다고 해도 과언이 아닙니다. 드뷔시는 규칙을 따르거나 객관적인 사실을 전달하기보다 그 순간 자신이 느낀 주관적 감정을 아주 세밀하고 미묘한 음색으로 잘 표현했던 작곡가입니다. 그러므로 그의 음악은 한 음 한 음 분석하며 이해하려 하기보다는 온몸으로 듣고 느끼는 데에 열중하시는 게 좋습니다.

교향시 〈목신의 오후에의 전주곡, L.86〉 ▶

드뷔시의 여인들

드뷔시는 불행한 어린 시절을 겪었습니다. 직장을 자주 옮겼던

아버지와 자식들에게 냉담했던 어머니 탓에 친척의 손에서 컸던 드뷔시는 늘 사랑이 고팠습니다. 따라서 드뷔시의 삶을 이야기할 때, 그와 교류했던 벨 에포크 시대의 예술가 동료들 외에 그가 사랑에 빠졌던 여인들에 대한 이야기도 빼놓을 수 없습니다.

드뷔시의 첫사랑은 열아홉 살에 만났던 바니에 부인입니다. 드뷔시는 그녀를 위해 25곡의 가곡을 헌정하지요. 20대 철부지 청년의 마음을 흔들었던 바니에 부인과의 사랑은 이후 우정으로 변화합니다. 30대에 접어든 드뷔시는 새로운 여인과 사랑에 빠집니다. 1893년경 드뷔시가 서른한 살의 나이에 만난 그 여인은 노르망디 출신의 가브리엘 뒤퐁입니다. 드뷔시는 그녀를 '가비'라는 애칭으로 불렀는데 이 둘은 결혼하지 않았지만 8년간 동거를 하며 함께 지냈습니다. 음악적인 이야기를 깊이 나눌 정도로 서로를 이해하며 격려했던 사이였지요. 드뷔시는 가비와 함께 생활하는 동안 **오페라 〈펠리아스와 멜리장드, L.88〉**를 작곡합니다.

그러나 가비와 동거를 하는 중에도 드뷔시의 여성 편력은 끊이질 않았습니다. 급기야 1894년 여가수 테레즈 로제와 약혼합니다. 이 약혼은 갑작스럽게 취소되었는데, 그 이유는 지금도 알 길이 없습니다. 여전히 가비와 동거 생활을 이어가는 와중에 드뷔시는 이번엔 카트린 스티븐슨이란 여성에게 청혼하기에 이릅니다. 가비는 드뷔시를 음악가로서는 이해했지만, 한 여자의 남자로는 이해하기가 무척 어려웠습니다. 결국 그녀는 권총 자살까

지 시도하며 드뷔시를 위협했지만 그마저 실패로 끝나고 가비는 드뷔시 곁을 영영 떠납니다. 1897년, 파리를 떠난 가비는 고향인 노르망디로 가서 죽을 때까지 그곳에 머뭅니다.

가비가 곁을 떠난 이후에도 드뷔시의 끝없는 방황은 계속됩니다. 그러다가 1899년 서른일곱이 되던 해, 자신보다 열 살이나 연하인 양장점에서 일하던 여인이자 모델이었던 로잘리 텍시에와 결혼합니다. 드뷔시는 그녀를 '릴리'라는 애칭으로 부르며 사랑을 이어갔지요. 이쯤에서 드뷔시도 방황을 끝내고 가정에 충실했으면 좋았을 텐데, 그에게도 릴리에게도 결혼은 비극이었습니다. 현실적이고 성실했던 릴리와 이상적이고 자유분방했던 드뷔시는 결이 다른 사람이었습니다. 릴리와의 결혼생활 중에도 드뷔시의 여성 편력은 여전했습니다.

드뷔시는 부유한 은행가의 아내인 엠마 바르닥과 교제를 시작했고, 이 사실을 알게 된 릴리는 권총으로 자살을 시도합니다. 다행히 목숨은 건졌지만 이 일로 1905년 두 사람은 결국 파경을 맞이합니다. 드뷔시는 자신의 여성 편력으로 인해 두 명이나 되는 여성이 자살을 시도했다는 사실 때문에 도덕적으로 큰 지탄을 받았습니다. 또한 작곡가 에른스트 쇼숑Ernest Chausson이나 외젠느 이자이Eugene Ysaye 등 많은 친구들이 그의 곁을 떠났습니다. 그는 사랑으로 인해 얻은 것도 많았지만, 잃은 것 역시 많았지요.

드뷔시의 명곡 중 하나인 〈기쁨의 섬, L.106〉(이하 〈기쁨의 섬〉)은

유부녀 엠마 바르닥과 사랑에 빠졌을 때인 1904년, 프랑스 화가 장 앙투안 와토Jean-Antoine Watteau의 그림 〈시테라 섬의 순례〉를 보고 영감을 얻어 작곡한 곡입니다. 당시 두 사람은 프랑스의 저지 섬으로 둘만의 여행을 떠납니다. 이때는 릴리와의 결혼생활을 정리하기 전이었는데, 드뷔시는 이 여행을 마치고 이혼을 결정합니다. 와토의 그림 〈시테라 섬의 순례〉에는 모든 사랑에 빠진 이들이 비너스가 산다는 시테라 섬에서 유희를 즐긴 후 아쉬운 표정을 지으며 섬을 떠나는 모습이 담겨 있습니다.

이처럼 〈기쁨의 섬〉은 처음부터 사랑의 감정으로 설레고 요동치는 그의 마음이 눈앞에 선하게 그려질 만큼 잘 표현되어 있습니다. 유혹하는 듯 손짓하는 오른손의 트릴Trill(악보에 쓰인 음과 바로 2도 위의 음을 빠르게 연속 반복으로 연주하는 기법. 일종의 꾸밈음. 보통 'tr' 또는 '～' 등의 기호로 지시함)과 바다의 물결을 표현하는 왼손의 리듬, 그리고 곡의 절정에서 펼쳐지는 화려한 코드의 멜로디들까지 총천연색의 음들이 요동을 칩니다. 10분 정도의 짧은 곡이지만 연주하는 내내 사랑의 감정으로 동요하는 느낌이 상상되며, 피아노 건반 하나하나가 살아 숨 쉬는 듯 움직여야 기쁨으로 충만한 느낌을 표현할 수 있는 곡입니다. 드뷔시 본인은 인상주의라는 단어를 직접 사용하지 않았지만, 그의 음악을 듣고 있으면 절로 그림 속 한 장면이 떠오릅니다. 그만큼 그가 인상주의 미술의 영향을 많이 받았다는 의미겠지요.

음악가에게 가장 중요한 것은

그의 자유분방한 성격은 사랑뿐만 아니라 음악에서도 여실히 드러납니다. 이성을 사랑하는데도 사회적 규약이나 도덕적 기준을 따르기보다는 그저 자기 마음이 가는 대로 자유롭게 감정을 표현했던 용감한 드뷔시. 규범과 제약 안에서 지극히 평범한 일상을 살아가는 보통 사람들에게 그가 구가했던 자유로움과 느끼는 대로 표현할 수 있는 용기는 부러움의 대상일 뿐입니다. 그에게 사랑 없는 결혼은 무의미했고, 자유로움 없는 음악은 음악이 아니었습니다.

1908년, 새로운 세기를 맞이하며 드뷔시는 이렇게 말했습니다. "이제 더 이상 음악의 유파는 없으며 음악가의 중요한 사명은 다른 사람의 영향에서 벗어나는 것이다." 드뷔시다움은 모든 규칙의 파괴에서부터 시작되었지요. 그래서 그의 음악을 처음 들었을 땐 굉장히 이국적으로 느껴지기도 합니다. 서양음악의 대부분은 조성 음악(장조와 단조로 구분되며, 들었을 때 어느 한 음을 중심으로 움직이고 있다는 느낌이 확실히 드는 음악)인데 반해, 드뷔시의 음악은 무

조성Atonal적입니다. 다시 말해 어떤 음이 중심음인지 느껴지지 않고, 형식이며 뚜렷한 선율들 없이 느낌과 뉘앙스만 전달하는 음악이지요.

1903년에 작곡된 피아노곡 《판화, L.100》는 음악만 들어도 장면이 생생하게 그려지는 드뷔시의 작품들입니다. 이 곡은 '탑', '그라나다의 황혼', '비 오는 날의 정원'이라는 제목이 달린 3개의 피아노 소품으로 구성되었습니다. 〈탑〉은 인도네시아의 가믈란 연주로부터 많은 영향을 받은 곡으로 상상 속의 탑을 연상하며 작곡한 곡입니다. 두 번째 곡 〈그라나다의 황혼〉은 제목의 지명처럼 스페인 분위기가 물씬 풍기는 곡입니다. 드뷔시는 스페인을 한 번도 가보지 않았는데 그곳의 분위기를 상상으로 잘 구현해냈습니다. 세 번째 곡 〈비 오는 날의 정원〉은 어린 시절을 환기하는 민요 〈잘 자라 아기야〉와 〈이제 숲속에 가지 않겠다〉의 멜로디가 녹아 있습니다.

드뷔시는 1903년부터 1907년 사이에 집중적으로 많은 곡을 작곡합니다. 1903년에 작곡을 시작한 《세 개의 교향적 스케치 '바다', L.109》(이하 《바다》)와 피아노 문헌에서 굉장히 중요한 《영상 1집, L.110》(이하 《영상 1집》)을 1904년과 1905년에 작곡합니다. 그리고 곧이어 1907년에 《영상 2집, L.111》(이하 《영상 2집》)을 발표합니다. 피아노 문헌이란 지금까지 전해 내려온 피아노곡 중에서 연구의 자료가 되는 피아노곡을 말합니다. 선별된 작곡가의 선별된 작품

인 것이지요. 드뷔시의 《영상 1집》, 《영상 2집》은 바람, 물, 불, 눈, 나무 등의 변화하는 자연적 소재가 주요 기능을 했던 인상주의와 상징주의 화법의 요소를 반영해 인상주의 음악 기법의 절정을 이룬 피아노곡이기에 큰 의미가 있습니다. 드뷔시는 《영상》에서 시간이 흐름에 따라 변화하는 색뿐만 아니라 음의 배열에 따른 원근감까지도 표현했습니다. 그뿐 아니라, 독립된 피아노 음들이 서로 이어지면서 공간에 울려 퍼질 때 그 각각의 음들이 묘한 어울림을 형성하여 마치 모네의 〈수련〉과 같은 풍경을 연상하게 만듭니다.

교향시 《바다》는 이전의 몽환적인 분위기를 벗어나 웅장한 파도의 모습을 표현합니다. 이 곡은 일본 에도시대의 판화가 가츠시카 호쿠사이葛飾北의 목판화에서 영감을 받아 작곡했다고 전해집니다. 이 그림을 자세히 보면 노 젓는 뱃사람들은 아주 작게 표현되고 큰 파도를 일으키는 물결은 아주 거대하고 웅장하게 그려져 있는데, 드뷔시의 음악 역시 거대한 파도가 몰아치는 느낌이 듭니다. 드뷔시는 클로드 모네가 빛의 변화에 따라 시시각각 변하는 루앙 대성당의 모습을 연작 〈루앙 대성당〉으로 그려냈듯이, 이 곡을 통해 시시각각 변하는 바다의 모습을 음악적으로 표현했습니다. 1악장 〈바다 위의 새벽부터 정오까지〉, 2악장 〈파도의 희롱〉, 3악장 〈바람과 바다의 대화〉 등 각 악장의 제목도 마치 그림이나 문학작품의 제목이라고 해도 손색없을 만큼 근사합니다.

《영상 1집》과 《영상 2집》은 각각 3곡으로 구성되었습니다. 《영상 1집》은 '물 위의 반사', '라모에 대한 존경', '움직임'이라는 제목의 곡으로, 《영상 2집》은 '잎새를 스치는 종소리', '황폐한 사원에 걸린 달', '금빛 물고기'라는 제목의 곡으로 이루어졌지요. 드뷔시는 작품에 표제를 붙이는 걸 싫어했다고 전해지는데, 그럼에도 불구하고 이렇게 곡마다 별도의 제목을 붙인 걸 보면 그가 꼭 보여주고 싶은 그림이 있었던 것도 같습니다. 여기서 한 가지 재미있는 사실이 있습니다. 바로 드뷔시가 이 근사한 제목들을 악보의 맨 앞이 아닌, 곡의 끝에 적어두었다는 것입니다. 이는 마치 제목을 모른 채 우선 음악을 들으며 장면을 상상한 뒤, 음악이 끝난 뒤 자신이 지은 제목과 청자가 들은 제목을 맞춰보자는 그만의 제안이 아니었을까요? 저는 감상한 음악에 나만의 제목을 붙여보는 것도 음악을 듣는 한 가지 방법이라 생각합니다. 소리를 듣고 그 소리가 내 머릿속에 그려내는 장면을 떠올리며 음악의 제목을 새롭게 만들다 보면 그 곡이 마치 나의 작품인 것처럼 가깝게 느껴집니다. 그러므로 자기만의 서사를 넣어 제목을 짓는 일, 오늘부터 한번 시도해보시면 어떨까요?

모든 예술가들이 그러했듯이 드뷔시에게 사랑이란 자유로움 그

자체였습니다. 드뷔시는 늘 새로운 사랑에 목말랐습니다. 앞에서도 언급했지만 드뷔시는 릴리와 헤어지고 부유한 은행가의 부인인 엠마 바르닥을 만납니다. 경제적으로도 넉넉했고, 자신을 사랑하는 남편과 아이들이 있어 남부러울 것 없었던 바르닥 부인은 치명적인 드뷔시의 매력에 빠져들어 결국 남편과 헤어지고 드뷔시와 결혼합니다. 1905년 둘 사이에서 사랑스러운 딸이 태어납니다. 바로 클로드 엠마 드뷔시입니다. 드뷔시는 자신의 딸을 '슈슈'라는 귀여운 애칭으로 불렀습니다. 드뷔시의 피아노곡 《어린이의 세계, L.113》(이하 《어린이의 세계》)은 눈에 넣어도 아프지 않은 딸 슈슈를 위해 만든 곡입니다. 1905년은 음악가로서 드뷔시 인생의 황금기이자 원숙기에 속합니다. 이 무렵 프랑스에서 드뷔시의 음악적 입지는 굉장히 독보적이었습니다. 딸 슈슈는 음악적 성취와 더불어 엠마와의 평온했던 결혼생활이 맺은 황금 같은 결실 그 자체였습니다.

《어린이의 세계》는 총 6곡으로 구성되었으며 각 곡은 약 2~3분가량으로 총 연주 시간이 15분 정도에 이르는 유쾌한 음악입니다. 제1곡인 〈파르나스 산에 오르는 그라두스 박사〉는 피아노 연습을 하는 슈슈의 모습을 표현했습니다. 제2곡인 〈짐보의 자장가〉에 나오는 짐보는 딸 슈슈가 갖고 놀던 코끼리 인형입니다. 제6곡 〈골리워그의 케이크워크〉에서는 슈슈가 가지고 놀던 흑인 인형 골리워그가 등장하지요. 딸 슈슈의 탄생으로 드뷔시는 수많은

여성들 사이에서 방황하던 시절에 종지부를 찍고, 부성애 가득한 아버지 드뷔시의 모습으로 탈바꿈합니다. 드뷔시는 부모의 사랑에 메말랐던 그의 불행한 어린 시절을 회고하면서 더 이상 자신의 딸에게는 그런 어둠의 기억을 물려주고 싶지 않았을 겁니다. 그렇기 때문인지 이 곡은 그간에 드뷔시가 작곡했던 곡들처럼 몽환적이고 오묘한 느낌이라기보다 경쾌하고 유쾌한 정조가 가득합니다.

규범과 규칙에서 벗어나
새로운 예술을 탄생시킨 자유인

드뷔시는 천성적으로 어디에 소속되거나 구속되는 것을 불편하게 여겼습니다. 그런 그의 성향이 음악에도 고스란히 반영되었습니다. 그는 19세기 이전까지 음악을 작곡할 때 꼭 염두에 두고 지켜야 했던 리듬, 선율, 화성 등의 규칙을 탈피해, 형태는 분명치 않지만 신비스럽고 오묘한 분위기가 느껴지는 곡들을 다수 창작했습니다. 세기말의 혼돈을 겪었을 그에게 음계, 조성, 형식 등은 자유로운 창작을 방해하는 족쇄에 불과했습니다. 그는 시간의 흐름에 따라 변하는 사물의 모습처럼 음악도 다양한 색채와 이미지가 있는 "그때그때마다 드러나는 예술"이라고 말했습니다. 그는 형

식에 지배되지 않고 순수하게 내용만으로 이루어진 음악, 규율에 얽매이지 않으면서도 제3의 형태로 새로운 예술을 탄생시킨 진정한 자유인이었습니다.

그렇게 거침없이 살았던 드뷔시였지만 그에게도 삶의 마지막이 다가오고 있었습니다. 엠마와의 결혼 후 사랑스러운 딸 슈슈를 낳아 평온하고 정착된 삶을 누리는 듯했지만, 그의 경제적 상황은 썩 나아지지 않았습니다. 설상가상으로 1909년 암이 발병하여 건강이 악화됩니다. 그러나 오히려 그 뒤로 드뷔시는 작품 활동에 매진하며 《전주곡 1권, L.117》, 《전주곡 2권, L.123》, 《12개의 피아노 연습곡, L.136》을 작곡합니다. 그가 말년에 작곡한 피아노곡들은 하나같이 테크닉적으로 연주가 어렵습니다. 또한 기술적으로만 연주하기보다 음악에 스민 정서를 이해하고 연주해야 합니다. 그래야만 그가 그 음악을 통해 무엇을 전달하고 싶었는지 진정 이해할 수 있습니다. 그러고 보면 드뷔시는 음악으로 꿈과 환상을 노래했던 동화작가 같기도 합니다.

1916년의 드뷔시가 남긴 기록을 보면 "살기가 점점 더 어려워지고 더 이상 작곡을 하지 못하게 된 나는 존재해야 할 이유가 없어졌다. 나는 취미도 없고 음악 말고는 배운 게 아무것도 없다는 것을 깨달았다"라고 쓰여 있습니다. 그토록 자유분방했던 그가 왜소해진 자신을 인정하며 내뱉은 말에 저는 마음 한구석이 아려왔습니다. 그럼에도 불구하고 드뷔시는 온 힘을 다해 생의 마

지막까지 작곡에 전념합니다. 그 무렵 파리에 와 있던 러시아 작곡가 이고르 스트라빈스키Igor Stravinsky와 안무가 세르게이 디아길레프Sergei Dyagilev와의 만남이 잦아지면서 발레에도 관심을 갖게 되고, 그토록 자신이 좋아했던 에드거 앨런 포의 작품 《어셔 가의 몰락》을 오페라로 창작하는 작업도 이어갔지요. 이 작품은 후에 현존하는 미국의 작곡가 필립 글래스Philip Glass도 관심을 가지고 오페라로 만들었습니다. 필립 글래스 역시 파리에 오랫동안 머물면서 드뷔시의 영향을 많이 받았습니다. 또한 이국적인 동양문화에도 관심이 많았는데, 혁신의 아이콘이라는 점에도 이 둘은 여러모로 접점이 많은 음악가들입니다.

전 세계의 사람들을 불행으로 몰아넣은 제1차 세계대전은 드뷔시의 삶에도 영향을 미칩니다. 이 전쟁으로 인해 드뷔시는 친구를 여럿 잃고 맙니다. 〈백과 흑, L.134〉는 이때의 슬픔을 담아 만든 두 대의 피아노를 위한 작품입니다. 드뷔시가 생애 마지막으로 관심을 기울인 일은 기악 소나타 작곡입니다. 그는 6곡의 기악 소나타를 구상했지만 생전에 3곡만 완성합니다. 〈첼로 소나타 D단조, L.135〉와 〈플루트와 비올라, 하프를 위한 소나타, L.137〉, 그리고 드뷔시의 마지막 완성작인 〈바이올린 소나타 G단조, L.140〉이 그것이지요.

〈바이올린 소나타 G단조, L.140〉 1악장 ▶

시대의 반항아였고 프랑스 음악의 새로운 기틀을 확립하고 현대음악의 초석을 다듬었던 드뷔시는 1918년 조용히 눈을 감았습니다. 미국의 작곡가 버질 톰슨Virgil Thomson은 드뷔시를 이렇게 평가했습니다.

"역사적인 관점에서 볼 때 그는 장 필리프 라모 이후 200년 동안 프랑스 음악의 최정상에 자리 잡은 인물이다. 전 세기 음악가 중 베토벤이 눈부신 빛이며, 태양과 같은 중심이라면 현 세기에는 드뷔시가 그런 역할을 한다. 베토벤과 드뷔시가 없다면 음악은 나폴레옹 없는 유럽이고 왕자 없는 햄릿이다."

한마디로 오늘날 현대음악은 드뷔시라는 존재 없이 설명할 수 없습니다. 드뷔시는 인간적인 모습만 보자면 한없이 연약하고 부족했던 사람이었지만, 그의 예술이 아름다운 이유 중 하나는 아마도 현실에서 불가능한 것을 가능하게 만들었기 때문일 것입니다. 드뷔시는 언제나 바람처럼 자유롭고 물처럼 유유히 흘러갔던 사람이자 새로운 것을 보면 언제나 눈이 휘둥그레지고 귀가 쫑긋했던 사람입니다. 편안함에 안주해 새로운 것에 대한 도전을 머뭇거리게 될 때, 드뷔시의 음악을 들으며 가보지 않은 길에 대한 호기심과 열정을 회복해보는 것은 어떨까요?

Claude Achille Debussy

1862~1918

 ▶ 드뷔시의 생애
7분 정리

 ▶ 드뷔시의 대표곡을
더 듣고 싶다면

01 〈아라베스크 제1번, L.66〉

02 〈아라베스크 제2번 , L.66〉

03 《베르가마스크 조곡 L.75》, 〈달빛〉

04 《피아노를 위하여, L.95》, 〈사라방드〉

05 〈꿈, L.68〉

06 〈아름다운 저녁, L.6〉

07 〈기쁨의 섬, L.106〉

08 《판화, L.100》, 〈그라나다의 황혼〉

09 《판화, L.100》, 〈비 오는 날의 정원〉

10 《영상 1집, L.110》, 〈라모에 대한 존경〉

11 《영상 2집, L.111》, 〈황폐한 사원에 걸린 달〉

12 《어린이의 세계, L.113》, 〈골리워그의 케이크워크〉

13 《전주곡 1권, L.117》, 〈제8번 '아마빛 머리의 소녀'〉

14 〈비가, L.138〉

15 〈바이올린 소나타 G단조, L.140〉 1악장

16 〈첼로 소나타 D단조, L.135〉 1악장

17 교향시 〈목신의 오후에의 진주곡, L.86〉

18 오페라 〈펠리아스와 멜리장드, L.88〉 1막

19 《세 개의 교향적 스케치 '바다', L.109》, 〈파도의 희롱〉

"대통령은 바뀌어도, 탱고는 바뀌지 않는다."

_아스토르 피아졸라

아스토르 피아졸라

Ástor Piazzolla (1921~1992, 아르헨티나)

결핍, 삶의 절실함을 낳다

#부에노스아이레스 #반도네온 #누에보탱고 #기돈크레머 #카를로스가르델
#아르헨티나 #나디아불랑제 #아디오스노니노 #세명의D

그 자신이 곧
탱고라는 장르였던 남자

남미 대륙에서 브라질에 이어 두 번째로 큰 나라 아르헨티나
에는 유럽에서 건너간 이민자들이 많습니다. 축구와 말벡 와인,
전통 쇠고기 바비큐 요리 아사도, 노동자를 사랑했던 여성 정치
가 에바 페론Eva Peron과 그녀를 기억하게 만드는 음악 〈Don't Cry
For Me Argentina〉가 떠오르는 이 나라는 20세기 초 세계에서
손꼽히는 강대국이었지만, 경제위기로 예전의 명성을 잃은 지 꽤
오래되었습니다. 저는 세계의 여러 도시들 중 아르헨티나의 수도
부에노스아이레스를 사랑합니다. 부에노스아이레스는 '남미의 파
리'라는 별명처럼 풍부한 문화유산을 자랑합니다. 대문호 호르헤

루이스 보르헤스^{Jorge Luis Borges}의 고향으로도 유명하지요.

제가 부에노스아이레스를 사랑하는 가장 큰 이유는 이곳이 '탱고^{Tango}의 고향'이기 때문입니다. 부에노스아이레스에는 '바 수르', '엘 비에호 알마센', '세뇨르 탱고'와 같은 유명한 탱고 무대가 많습니다. 탱고는 19세기 후반 부에노스아이레스의 항구인 라 보카 지구의 선술집에서 이민자들이 추던 춤에서 비롯되었습니다. 유럽에서 대서양을 건너야 갈 수 있는 아르헨티나에는 새로운 대륙에서의 새 삶을 꿈꾸며 많은 유럽인들이 이주해왔습니다. 초기에는 주로 남자들만 이민을 왔는데, 이민자 남성들은 부둣가에서 하루 일을 마치고 저 멀리 있는 가족을 그리워하며 향수를 달랬습니다. 하지만 인간인지라 육체의 외로움을 달랠 그 무엇이 더 필요했고, 홍등가를 찾았던 남성들은 자신의 차례를 기다리며 그들끼리 춤을 췄습니다. 이것이 탱고의 시작입니다. 흔히 탱고는 남녀가 가깝게 밀착하여 달짝지근한 느낌을 풍기며 추는 춤이라고 알려졌지만, 탱고는 이방인들의 외로움을 달래주던 정신적 치료제였습니다.

탱고는 춤의 장르이기도 하지만, 이 춤을 출 때 배경으로 깔리는 음악도 같은 이름으로 부릅니다. 탱고가 처음부터 악기로 연주되는 기악곡이었던 것은 아닙니다. 처음에는 가사가 붙은 노래였다가 쿠바의 아바네라^{Habanera} 음악이 아르헨티나에 전해지면서 지금의 기악곡 형태로 발전했지요. 둘 다 악센트가 있는 4분의 2박자 계통의 음악입니다.

탱고 음악은 대부분 길이가 3분을 채 넘지 않는데, 짧은 시간 동안 함께 춤을 추는 상대의 마음을 끌어내야 하니 강렬하고 인상적인 매력이 있습니다. 탱고가 음악의 한 장르로 발전하게 된 데는 '탱고의 아버지'라고 불리는 카를로스 가르델Carlos Gardel의 영향이 큽니다. 그리고 그의 제자이자 이번 장의 주인공인 아스토르 피아졸라는 탱고를 춤을 보조하는 배경음악에서 감상하는 음악으로 격상시킨 인물입니다. 피아졸라는 아르헨티나 서민의 음악이던 탱고를 무대 위의 클래식으로 만들어낸 음악가입니다. 자, 그럼 지금부터 그 자신이 탱고라는 장르 자체였던 아스토르 피아졸라의 삶 속으로 들어가보겠습니다.

피아졸라와 반도네온의
운명 같은 첫 만남

아스토르 피아졸라는 1921년, 아르헨티나 부에노스아이레스의 마르 델 플라타에서 이발사인 아버지 비센테와 재봉사였던 어머니 아순타 사이에서 외아들로 태어났습니다. 선천적으로 오른발을 절었던 그를 두고 어린 시절 그의 친구들은 '렝고(절름발이)'라고 놀렸습니다. 그 모습을 본 그의 아버지는 피아졸라를 측은하게 여기기보다는 강하게 키우려고 애썼습니다. 이를테면 의사

들이 수영을 시키지 말라고 하면 수영을 가르쳤고, 달리기를 시키지 말라고 하면 더 달리라고 격려하는 식이었지요. 피아졸라의 아버지는 늘 그에게 대단한 사람이 되어야 한다고 말했습니다. 피아졸라는 훗날 아버지를 이렇게 회상했습니다. "아버지는 금지된 것을 모두 해야 한다고 말했다. 그래서 결함이 있는 외로운 사람이 아니라, 앞장서서 나가는 사람이 되어야 한다고 했다." 저도 자식을 키우지만, 아이에게 어려움이 있을 때 이렇게 관대하면서도 대범하게 말하기가 쉽지 않은데 피아졸라의 아버지는 정말 훌륭한 분이었던 것 같습니다.

피아졸라가 네 살 되던 해, 그의 가족들은 미국 뉴욕으로 이민을 갑니다. 그의 할아버지가 이탈리아에서 대서양을 건너 아르헨티나로 왔듯이, 그의 아버지도 아메리칸드림을 꿈꾸며 뉴욕으로 향한 것이지요. 머나먼 이국땅에서 이민자의 삶이란 녹록지 않았습니다. 여기서 그의 아버지의 대단함이 다시 빛을 발합니다. 이민자로서 생활고에 시달렸지만, 피아졸라의 아버지는 가난으로 인한 불안을 자식에게까지 짊어지게 하고 싶지는 않았습니다. 그런 마음으로 피아졸라의 아버지는 그에게 반도네온^{Bandoneon}을 선물하고 가르쳐줍니다. 아버지에게 배운 반도네온이 자신의 인생을 바꿀 거라곤 상상도 못 했던 피아졸라는 후일에 반도네온을 처음 만났던 순간을 자세히 회고하곤 했습니다. 그야말로 그의 운명을 바꾼 순간이었지요.

반도네온은 탱고에서 빼놓을 수 없는 악기로 작은 손풍금의 일종입니다. 반도네온이 빚어내는 애절한 음색은 탱고가 품은 한의 정서를 나타내기에 그야말로 안성맞춤입니다. 최근에는 탱고가 새로운 예술 장르로 각광받기 시작하면서 탱고를 배우다가 반도네온의 음색에 빠져 반도네온 연주법을 배우는 사람들도 늘어나고 있습니다. 수동적으로 음악을 듣기만 하는 것보다 직접 악기를 연주해보는 것은 음악을 알아가는 가장 빠른 방법 중 하나입니다.

반도네온은 얼핏 보면 아코디언과 비슷하게 생겼지만 차이가 있습니다. 바로 오른쪽의 멜로디를 연주하는 부분이 다릅니다. 반도네온은 이 부분이 동그란 키Key버튼으로 이루어진 데 반해, 대부분의 아코디언은 건반으로 이루어져 연주 난이도는 양쪽에 동그란 버튼이 있는 반도네온이 훨씬 어렵습니다. 손가락의 힘이 훨씬 많이 들어가는데다가 버튼이 세 줄로 구성되어 있어 어느 지점을 눌러야 하는지 그 위치를 정확히 알아야 하기 때문입니다. 악기를 연주하면서 일일이 고개를 옆으로 돌려 버튼의 위치를 볼 수는 없으니 손가락 끝에 닿는 감각에 의지해서 연주를 해야 합니다.

반도네온은 원래 복음을 전하는 수도사들이 교회음악을 연주하기 위해 오르간 대신 휴대용으로 들고 다니던 악기로, 독일의 악기제조상인 하인리히 반트Heinrich Band에 의해 처음 만들어졌습니다. 반트는 아코디언의 일종인 콘서티나를 개량해 지금의 반도네온을 만들었습니다. 초기에는 독일의 민속음악과 교회음악 등

을 연주하는 악기로 사용되다가 독일의 선원들이 아르헨티나로 이주하면서 함께 들고 왔던 것이 이제는 탱고 연주에서 빼놓을 수 없는 악기가 된 것이지요. 반도네온이라는 이름은 제작자인 반트의 이름과 아코디언을 합성해 만들어졌다는 설이 가장 유력합니다.

반도네온 주법은 비센테 그레코Vicente Greco와 아스토르 피아졸라 등의 명연주자들을 중심으로 발전해왔습니다. 반도네온은 '빌로즈' 또는 '푸에제'라고 부르는 주름 상자(바람통)를 열거나(오픈), 모아서(클로즈) 연주하는데, 주름의 개수는 악기에 따라 다릅니다. 반도네온의 양 옆에 키버튼이 있는데 보통 고음을 담당하는 오른쪽에는 38개, 저음을 담당하는 왼편에는 33개의 버튼이 있습니다. 반도네온의 버튼 수 역시 지역마다 다른데 아르헨티나의 탱고용 반도네온은 버튼이 총 71개이며 낼 수 있는 음역대의 음은 142개라고 합니다. 하나의 버튼으로 두 가지 음(주름 상자가 열렸을 때 내는 음과 닫혔을 때 내는 음)을 낼 수 있는 악기인 것이지요.

카를로스 가르델과
아르투르 루빈스타인과의 만남

1933년, 열두 살의 피아졸라는 '탱고의 아버지', '크리올의 꾀꼬

리', '부에노스아이레스의 노래하는 새'라는 애칭을 가진 카를로스 가르델을 만나게 됩니다. 미국 순회 연주를 하던 중 피아졸라를 만나게 된 가르델은 그에게서 음악적인 재능을 발견하고 매우 감동하여 자신이 출연하는 영화에도 단역으로 출연시키며 자신의 조수로 일할 것을 피아졸라에게 권유합니다. 하지만 아직 어린 피아졸라를 홀로 떼어놓는 것을 걱정했던 아버지는 가르델의 제안에 반대합니다. 피아졸라 아버지의 선견지명이 옳았던 걸까요? 가르델은 콜롬비아로 가던 중 비행기 사고로 사망합니다. 만일 가르델과 함께했더라면 피아졸라는 어린 나이에 하늘나라에 가야 했을 겁니다.

1937년, 열여섯의 피아졸라는 미국에서 다시 아르헨티나의 고향으로 돌아옵니다. 이후 여러 탱고 오케스트라에서 연주자로 활동하지요. 사실 그는 뉴욕을 제2의 고향으로 여기며 그곳에 남길 바랐지만 여러 상황들 때문에 어쩔 수 없이 귀향합니다. 당시 그에게 큰 영향을 미쳤던 것은 엘비노 바르다로Elvino Vardaro와 그가 이끄는 6중주단이었습니다. 당시 탱고는 빅밴드 오케스트라가 주로 연주했기 때문에 바르다로의 실내악 탱고는 피아졸라에게 신선한 충격을 선사했습니다. 피아졸라도 이후 바르다로의 영향을 받아 실내악단 '부에노스아이레스 8중주단'을 결성합니다.

이듬해 피아졸라는 부에노스아이레스로 상경해 당시 최고의 탱고 악단이었던 아니발 트로일로Anibal Troilo의 악단에 연주자로

들어갑니다. 일찌감치 자신의 진로에 애정과 진심을 보인 피아졸라는 트로일로 악단에서 적은 월급을 받으면서도 반도네온 연주 외에도 편곡, 피아노 연주까지 하며 재능을 드러냅니다. 그러나 트로일로는 피아졸라가 전통적인 탱고를 클래식으로 편곡하는 것을 못마땅해했습니다. 당시 트로일로 악단은 주로 카바레에서 연주를 했는데 카바레는 피아졸라가 원하던 무대는 아니었습니다. 카바레는 음악을 제대로 감상할 수 있는 공간이라기보다 이성 간의 끈적끈적한 만남을 기대하며 온 사람들로 붐볐습니다.

더 이상 트로일로 식의 음악을 하는 것을 원치 않았던 피아졸라는 당대의 유명한 피아니스트인 아르투르 루빈스타인Artur Rubinstein을 찾아갑니다. 1941년 루빈스타인이 아르헨티나를 방문했을 때, 피아졸라는 그를 찾아가 자신의 피아노 협주곡을 평해달라고 요청하는 패기를 선보입니다. 어린 나이에 한 분야의 거장을 찾아가 자신의 실력을 평가받고 싶어 했던 용기가 정말 대단하지요. 루빈스타인은 피아졸라의 부탁을 너그러이 받아들이고 피아졸라에게 성심껏 피드백을 해주었습니다. 루빈스타인은 피아졸라가 피아노 협주곡의 피아노 파트 연주를 마치자 오케스트라 파트는 어디에 있는지 물었지요. 피아노 협주곡은 피아노가 연주하는 독주 파트와 오케스트라가 반주해주는 오케스트라 파트 이렇게 두 파트가 모두 있어야 완성작이 됩니다. 사실 이때 피아졸라가 가지고 간 곡은 피아노 독주곡이었는데, 음악 이론이

부족했던 피아졸라는 독주곡에 협주곡이라는 이름을 붙여놓고는 오케스트라 부분은 아예 작곡도 하지 않은 채로 거장을 찾아갔던 것이지요.

루빈스타인은 그럼에도 불구하고 그의 재능을 눈여겨보고 피아졸라에게 작곡가 알베르토 히나스테라Alberto Ginastera에게 배울 기회를 선물해주었습니다. 히나스테라는 피아졸라에게 음악은 총체적 예술이니 음악과 함께 문학, 미술 등 폭넓은 교양을 쌓기를 권했습니다. 그야말로 진정한 음악가의 모습을 제시했던 것이지요.

데데와의 첫 번째 결혼
그리고 파리 유학

피아졸라는 1942년 스물한 살이라는 어린 나이에 두 살 연하의 데데Dede라는 여인과 첫 번째 결혼을 합니다. 둘은 슬하에 딸 디아나Diana와 아들 다니엘Daniel을 낳았습니다. 이 '세 명의 D'는 피아졸라가 평생에 걸쳐 사랑했던 사람들입니다.

피아졸라는 이 무렵 트로일로 악단에서 일하는 한편, 히나스테라 밑에서 6년간 사사하며 첫 클래식 작품을 발표합니다. 이후 피아졸라는 점점 기존의 탱고 음악계와 갈등을 일으키기 시작하지요. 결국 그는 작품 편곡의 방향이 맞지 않는 문제를 비롯해 여

러 갈등들이 쌓인 끝에 1944년 트로일로의 악단을 떠나기로 결심합니다. 이때 피아졸라는 "나는 내가 되고 싶기 때문에 밴드를 떠난다"라고 말하며 호기롭게 음악에 대한 자신의 신념을 밝힙니다. 1945년, 스물네 살의 피아졸라는 자신의 작품 번호 1번이 붙은 〈현악 합주와 하프를 위한 모음곡〉을 작곡합니다. 피아졸라의 삶에서 탱고는 중요한 부분을 차지하고 있었지만 그의 마음속에는 전통적인 탱고보다 클래식에 대한 지향이 자리하고 있었습니다. 이윽고 1946년, 악단 '아스토르 피아졸라의 티피카 밴드'를 결성하고, 작품을 발표하면서 점차 독립해나갑니다. 하지만 그가 호기롭게 결성했던 티피카 밴드는 생각보다 큰 반향을 일으키지 못하고 활동을 접습니다.

그러던 중 1951년 작곡한 〈부에노스아이레스 교향곡〉이 세간에서 인기를 끕니다. 그는 이 작품에서 당시로서는 파격적인 구성을 선보입니다. 정통 클래식 편성에 반도네온 두 대를 추가한 것이지요. 정통 클래식 팬들은 그의 실험적인 도전에 반발했지만, 피아졸라는 이 작품으로 그해에 파비안 세비츠키 음악상을 수상하며 프랑스 정부로부터 1년간 장학금을 받고 파리에서 유학할 수 있는 기회를 얻게 됩니다. 지금이야말로 전문적으로 음악을 배울 수 있는 절호의 기회라고 생각한 피아졸라는 두 아이들을 아버지에게 맡긴 채 부인 데데와 함께 프랑스로 떠나 1954년부터 1955년까지 파리에 머물렀습니다.

피아졸라는 파리에서 평생의 은인을 만납니다. 바로 음악가들의 음악가로 불리던 당대의 훌륭한 교육자 나디아 불랑제Nadia Boulanger입니다. 평생 독신으로 지내며 가르치는 데 모든 열정을 쏟아부었던 불랑제는 프랑스의 작곡가이자 지휘자, 교육자이며, 오르간 연주자였습니다. 꼼꼼하고 성실한, 그러면서도 완벽한 음악관을 심어주는 그녀의 교육법은 많은 스타 음악가들을 탄생시킵니다. 피아졸라뿐만 아니라 작곡가 아론 코플랜드Aaron Copland와 필립 글래스, 지휘자로 유명한 레너드 번스타인과 피아니스트 디누 리파티Dinu Lipatti까지 수많은 유명 음악가들이 그녀의 제자입니다.

피아졸라가 그녀를 만날 당시 불랑제는 이미 예순 살이 넘은 나이였지만 음악에 관해서만큼은 청춘 못지않은 감각과 열정을 지니고 있었습니다. 피아졸라는 파리에 있는 나디아 불랑제에게 소규모 관현악을 위해 작곡한 신포니에타Sinfonietta를 보냅니다. 깐깐하고 철저했던 불랑제는 피아졸라가 보낸 작품을 보고 그를 제자로 받아들이기로 합니다. 피아졸라는 1954년 서른세 살의 늦은 나이에 불랑제를 만나면서 음악가로서 제2의 도약을 합니다.

피아졸라가 불랑제를 찾아간 것은 본격적으로 클래식을 배우고 싶었기 때문입니다. 그러나 불랑제는 피아졸라에게 클래식 음악가보다 탱고 음악가로서의 재능이 더 많음을 발견합니다. 불랑제와 처음 대면한 피아졸라는 자신이 아르헨티나에서 작곡한 클

래식 작품들의 악보를 보여주며 시연했지만, 그녀는 피아졸라의 음악 안에 감정이 없다면서 다른 곡을 연주해보길 권합니다. 하는 수 없이 피아졸라는 자작 탱고 중 가장 자신 있었던 〈승리〉를 연주했고, 불랑제는 그것이 진정한 피아졸라만의 음악이라며 찬사를 보냈습니다.

파리의 재즈 뮤지션들에게
배운 것들

피아졸라는 반도네온의 연주 스타일에도 아주 획기적인 변화를 일으킵니다. 리스트가 피아니스트의 옆모습을 보여주며 연주하는 무대 배치를 처음 선보였던 것처럼 피아졸라는 지금껏 의자에 앉아서 두 무릎 위에 올려놓고 연주했던 반도네온을 선 채로 오른쪽 다리를 올리고 연주하는 새로운 스타일을 선보입니다. 이런 연주 스타일을 선보인 까닭은 앉아서 연주하면 연주자가 늙어 보이고, 서서 연주해야 관객과 눈을 맞추고 소통할 수 있다는 피아졸라만의 연주 철학 때문이었습니다. 피아졸라 특유의 연주 스타일은 지금까지도 이어져 현대의 여러 반도네온 연주자들이 그 스타일을 따라 하기도 합니다.

파리 유학을 마치고 아르헨티나로 돌아온 피아졸라는 파리 시

절 꿈꿨던 실내악단을 실행에 옮겨 '부에노스아이레스 8중주단'을 결성합니다. 기존의 오케스트라나 빅밴드를 앞세운 탱고와 달리 그의 8중주단은 실내악 중심의 탱고를 연주했을 뿐만 아니라 전자기타 연주자를 정식 단원으로 기용하여 기성 탱고 음악계에 큰 충격을 주었습니다. 뿐만 아니라 피아졸라는 누에보 탱고Nuevo tango(새로운 탱고)라는 장르를 개척해 탱고 음악에 있어서 예술성을 중심에 두고, 성악을 뺐으며, 재즈를 도입하는 등 상당히 혁신적인 시도를 거듭하여 본국에서 논란에 휩싸입니다.

예나 지금이나 어느 분야에서든 사람들은 새로운 시도를 하거나 없던 것을 개척하는 이에겐 격려보다는 우려를 내비칩니다. 기존의 탱고 연주자들과 전통적인 탱고에 익숙했던 아르헨티나 사람들은 피아졸라에게 비난을 퍼붓습니다. 이와 같은 여론에 떠밀려 피아졸라는 부에노스아이레스 8중주단도 해체하고 반강제로 뉴욕으로 건너가 자신의 활동 무대를 미국으로 옮긴 뒤 편곡이나 댄스단 반주로 생계를 꾸려갑니다. 피아졸라는 말년에 이 시기를 회상하며 살면서 경제적으로 가장 힘들었던 시간이었다고 말했습니다.

설상가상으로 1959년 푸에르토리코에서 순회 연주를 하는 도중에 피아졸라는 아버지의 부고를 접하니 인생 최악의 시기를 맞습니다. 뉴욕에서도 그다지 성공을 거두지 못한 피아졸라는 다시 부에노스아이레스로 돌아옵니다. 그의 아버지가 그랬듯 그 역

시 가장으로서 가족들이 편안하고 안정적인 생활을 하기를 바랐지만, 미국에서의 상황도 그리 좋지는 않았기 때문입니다. 다시 아르헨티나로 돌아온 피아졸라는 아버지의 임종을 지키지 못했던 슬픔을 〈아디오스 노니노〉에 담았습니다. 이 곡은 피아졸라가 가장 아끼는 작품 중 하나로 그는 이 곡을 두고 이렇게 회상하기도 했습니다. "나는 천사에 둘러싸인 기분이었다. 내가 작곡한 곡 중에 가장 명곡이며 다시는 이런 곡을 쓸 수 없을 것이다."

〈아디오스 노니노〉에서 '노니노'는 피아졸라가 아버지를 부르던 애칭입니다. 제목 그대로 아버지에게 이별을 고하는 곡이지요. 리듬이 강렬하고 악센트가 있는 탱고를 주로 작곡했던 피아졸라는 아버지의 죽음을 계기로 서정적인 선율의 탱고를 창작합니다. 이 곡은 피겨 여왕 김연아 선수가 2014년 소치 올림픽 마지막 프리 프로그램의 배경음악으로 사용했던 음악으로 우리 귀에 익숙합니다. 뿐만 아니라 네덜란드 왕세자비의 결혼식에도 쓰인 음악이지요. 2002년 네덜란드에서는 세기의 결혼식이 있었는데 바로 네덜란드 왕자 윌리엄과 아르헨티나 군부독재정권의 장관 딸이었던 막시마의 결혼입니다. 이 둘은 왕실의 반대를 무릅쓰고 결혼했습니다. 막시마는 독재자의 딸이라는 이유로 네덜란드 의회의 승인까지 거치면서 결혼했는데, 그녀의 아버지는 끝내 결혼식에 참석할 수 없었습니다. 아버지 없이 치러진 결혼식에서 울려퍼진 노래는 피아졸라의 〈아디오스 노니노〉였습니다. 신부 막시마는 아르헨

티나에 계신 아버지가 얼마나 보고 싶었을까요? 유튜브 등에서 영상을 찾아보시면 노래를 듣던 그녀가 끝내 눈물을 흘리는 장면이 나옵니다.

〈아디오스 노니노〉 ▶

피아졸라 인생의 명과 암

피아졸라가 다시 고향에 돌아온 1960년, 아르헨티나에서는 새로운 시대가 열리고 있었습니다. 모든 예술은 시대와 맞물려 갑니다. 어느 정권하에서 예술 활동을 하느냐에 따라 예술가의 입지가 달라질 수 있는 것이지요. 당시 아르헨티나는 친 노동자 성향의 페론 정권이 군부 쿠데타로 무너지고, 새롭게 들어선 정권 역시 다시 한번 무너지는 등 정치적으로 혼란한 시기였습니다. 탱고 역시 미국 대중음악의 인기에 치여 시들해지고 있었습니다. 피아졸라는 이 혼란기를 기회로 삼았습니다. 위기는 위험과 기회의 다른 말이라는데, 피아졸라는 기회를 선택한 것입니다. 그는 TV 출연으로 인지도를 쌓아가는 한편, 카바레 대신 등장한 소규모 탱고 클럽에 나가 생계를 유지했습니다.

자신의 음악을 사랑하는 사람과 반대하는 사람들 사이에서 피

아졸라는 티피카 악단, 부에노스아이레스 8중주단에 이은 새로운 계획을 준비하고 있었습니다. 피아졸라는 인생을 살면서 고난이 닥칠 때마다 단 한 번도 마냥 주저앉아 있지만 않았습니다. 그는 늘 결핍을 절실함으로 승화시켜 새로운 것들을 모색했지요. 그가 만든 밴드들이 얼마나 많은 해체와 탄생을 거듭했는지 살펴보면 그의 음악에 대한 끊임없는 애정을 느낄 수 있습니다. 피아졸라는 아르헨티나의 국민 작가 보르헤스와 공동 작업하여 앨범을 내기도 하는 등 지치지 않는 시도와 노력 끝에 마침내 생애 첫 전성기를 누리게 됩니다.

그렇게 피아졸라의 음악 세계는 점차 자리를 잡아가지만, 그의 가정은 흔들리기 시작합니다. 성공이 불러온 불운이었지요. 1966년 피아졸라 부부는 별거 끝에 결국 이혼 상태에 협의합니다. 당시 아르헨티나에서는 이혼이 불법이어서 두 사람은 그로부터 20년이 훨씬 지난 1988년에서야 합법적으로 이혼할 수 있게 됩니다. 이혼의 사유는 피아졸라의 외도 때문이었는데 역설적이게도 오히려 이혼 후 피아졸라는 2년 정도 심한 우울증을 앓습니다. 그 시간 동안 피아졸라는 몇 곡의 영화음악을 제외하고는 전혀 창작 활동을 이어가지 못합니다.

1968년, 정체되어 있던 그의 음악에 한 줄기 빛을 가져다준 이가 있었으니 바로 아르헨티나계 우루과이의 시인 호라시오 페레르Horacio Ferrer입니다. 두 사람은 함께 **오페레타 〈부에노스아이레스**

의 마리아〉를 집필합니다. 1968년 5월 초연한 이 오페레타는 초연 4개월 만에 막을 내리며 흥행에 실패했고, 피아졸라는 이로 인해 상당한 빚을 지게 됩니다. 비록 흥행에는 실패했지만 이 오페레타 는 오늘날 우리에게 인상 깊은 몇 곡의 명곡을 선물해주었습니다.

〈부에노스아이레스의 마리아〉 중 '나는 마리아' ▶

오페레타는 오페라보다는 규모가 작은 장르를 말하는데, 피아 졸라의 오페레타 〈부에노스아이레스의 마리아〉는 탱고 음악으로 가득 채워져 '탱고 오페라' 또는 '오페라-발레'라고도 부릅니다. 다른 오페레타에 비해 춤이 큰 비중을 차지하는 이 작품은 부에 노스아이레스의 매춘부인 마리아의 비극적인 삶과 마리아가 세 상을 떠난 후 벌어지는 일들로 구성되어 있습니다. 마리아의 환 영과 악령이 등장하고 심리적인 세계를 다루는 등 그 내용이 다 소 초현실적입니다. 1인 다역을 하는 주인공 마리아의 연기와 노 래, 그리고 전체적으로 소리의 중심을 잡고 있는 반도네온 소리 에 집중해서 들으면 좋은 작품입니다. 시인 페레르와 의기투합한 피아졸라는 이후에도 많은 작품을 함께하는데, 이들 가운데 〈부 에노스아이레스의 마리아〉가 최고의 작품으로 손꼽힙니다. 이 작 품은 피아졸라에게 새로운 사랑을 가져다주기도 합니다. 오페레

타 〈부에노스아이레스의 마리아〉를 준비하면서 그는 가수 아멜리
타 발타르와 사랑에 빠집니다. 아멜리타와의 연애는 1968년부터
1975년까지 약 7년 동안 이어집니다. 이 무렵(1974년), 그의 나이
쉰세 살에 피아졸라는 〈리베르 탱고〉를 작곡합니다. 탱고 하면 가
장 먼저 떠오르는 선율 중 하나이지요. 우리 귀에 익숙한 피아졸
라의 또 다른 탱고 작품으로는 '가장행렬'이라는 뜻의 〈라 쿰파르
시타〉입니다. 이 곡은 앞꾸밈음과 강력한 악센트가 묘미이지요. 탱
고의 맛을 살리는 리듬은 바로 당김음으로, 앞 음표보다 뒷 음표
가 더 길어 뒤의 음으로 중심이 이동되는 듯한 느낌이 드는 리듬
입니다.

〈리베르 탱고〉 ▶

1970년대 중반, 피아졸라는 이탈리아, 네덜란드, 스페인, 프랑
스 등을 순회하며 큰 성공을 거둡니다. 1975년에는 로마 시로부
터 황금상을 받는 등의 영예도 누립니다. 그러나 고국 아르헨티나
의 정치 사정이 악화되면서 향수병이 도졌고, 그는 분위기 전환
을 위해 다시 이주를 계획합니다. 하지만 인생 후반기 자신의 오
랜 파트너이자 연인이었던 아멜리타와 헤어지고, 이 일로 피아졸
라는 다시 한번 심한 우울증에 시달려야 했습니다. 그는 한 인터

뷰에서 당시 마음의 힘듦 때문에 창조력이 고갈되어 아무것도 할 수 없었다고 토로하기도 했습니다. 피아졸라는 아멜리타의 이름을 붙인 〈아멜리 탱고〉를 〈**부에노스아이레스의 음악**〉으로 제목을 바꾸고 그녀의 이름을 자기 앞에서 꺼내지 못하게 하는 등 행동했지만 그녀에 대한 미련을 버리지 못했습니다. 이 무렵에 작곡한 또 다른 곡으로는 그의 오랜 라이벌이자 동료 음악가였던 트로일로가 뇌출혈로 쓰러지자 그에게 헌정하기 위해 만든 모음곡 〈**트로일로**〉가 유명합니다. 이 작품은 피아졸라가 작곡한 영화음악인 〈**산티아고에 비가 내린다**〉, 〈**뤼미에르**〉와 더불어 걸작으로 평가받습니다.

피아졸라가 시도한
다양한 음악적 실험

1975년 중반에 들어서서 피아졸라는 다시 새로운 시도를 시작합니다. 이번에는 전자음악입니다. 피아졸라가 전자음악에 관심을 갖게 된 것은 재즈 피아니스트 칙 코리아Chick Corea의 영향이 큽니다. 칙 코리아는 '코리아'라는 성이 뒤에 붙어 있어 한국인이 아니냐는 오해를 받지만 사실 그는 한국과는 아무 상관이 없습니다. 칙 코리아의 전자음악과 재즈의 퓨전에 영향을 받은 피아

졸라는 신시사이저와 전자악기를 이용해 탱고를 연주하는 실험을 하였고, 1975년 9월에 아르헨티나로 귀국해 새로이 전자 8중주단을 결성합니다. 신시사이저, 전자오르간, 전자기타를 연주하는 멤버들을 기용하고 즉흥연주를 허용하는 등 다양한 시도를 했던 이 8중주단은 논쟁을 불러일으키면서 보수적인 기존 탱고 팬들로부터 거센 비판을 받았지만, 대중들은 피아졸라가 선보이는 새로운 음악에 열광했습니다.

1976년, 피아졸라는 생의 마지막 여인 라우라 에스칼라다와 두 번째 결혼을 올립니다. 그녀에 대한 피아졸라의 집착은 상당했다고 알려져 있습니다. 사랑하는 연인을 곁에 두고 마음이 편해진 피아졸라는 1983년 그의 나이 62세에 아르헨티나에 생긴 클래식 전용 극장 콜론에서 성황리에 공연을 마칩니다. 그리고 노익장을 과시하며 63세에 마르코 벨로치오Marco Bellocchio 감독의 영화 〈엔리코 4세〉의 주제곡인 **〈오블리비온〉**을 작곡합니다.

'오블리비온'이란 '망각'이라는 의미를 지닌 프랑스어에서 유래한 단어로, 영화 〈엔리코 4세〉는 노벨문학상 수상자인 루이지 피란델로Luigi Pirandello의 동명 희곡을 영화화한 것입니다. 가장행렬 파티에 엔리코 4세로 꾸미고 참석한 주인공이 연적의 습격을 받아 기억을 잃고 다행히 깨어났지만 원래 자기 모습으로 돌아가지 못하고 계속 엔리코 4세로 살 수밖에 없게 된다는 줄거리의 영화입니다.

〈오블리비온〉은 피아졸라 누에보 탱고의 대표곡이자 서정적 선율로 많은 사람들의 사랑을 받는 곡입니다. 영화 OST에서는 피아졸라가 직접 반도네온으로 이 곡을 연주했는데, 이후 러시아의 바이올리니스트이자 지휘자인 기돈 크레머Gidon Kremer의 연주로 더욱 유명해집니다. 피아졸라는 이 곡에 대해 이렇게 말합니다. "모든 인간의 행위에는 망각이 필요하기 마련이다. 살아 숨 쉬는 유기체의 생명에는 망각이 필요하다. 모든 것은 스쳐 지나가는 것이 아니라, 내 기억 속에 묻혀 잊히는 것뿐이다. 나를 기억에 묻고 너를 그 위에 다시 묻는다."

〈오블리비온〉 반도네온 버전 ▶

〈오블리비온〉의 애절하게 울리는 반도네온 음색은 언제 들어도 환상적입니다. 접었다 폈다 하며 연주되는 반도네온은 한쪽 주름을 접으면 다른 쪽 주름을 펼쳐야 합니다. 접고 싶은 망각과 펴지는 기억. 기억과 망각의 관계를 이보다 더 시각적으로 보여주는 악기가 어디 있을까요? 〈오블리비온〉은 여러 악기로 연주되었지만 제 귀에는 역시 피아졸라의 반도네온 연주가 최고입니다. 여기에 더해 우아한 피아노 선율의 음반도 추천합니다. 2008년 루가노 페스티벌에서 투 피아노Two Pianos 라이브 버전으로 아르헨티

나 출신의 피아니스트 마르타 아르헤리치Martha Argerich가 연주했던 고즈넉한 〈오블리비온〉도 꼭 한번 들어보세요.

탱고의 기본은 지니면서 클래식한 분위기도 가미하고 싶었던 피아졸라는 〈반도네온과 오케스트라를 위한 콘체르토〉, 크로노스 4중주단을 위한 〈다섯 개의 탱고 센세이션〉, 비발디의 〈사계〉를 닮은 《부에노스아이레스의 사계》, 피아노와 첼로를 위한 〈그랑 탱고〉 등을 작곡합니다.

피아졸라가 1982년 발표한 〈그랑 탱고〉는 많은 이에게 관심을 받았던 곡입니다. 이 곡은 그가 당대 최고의 첼리스트인 므스티슬라프 로스트로포비치Mstislav Rostropovich에게 헌정한 곡으로 첼로 소나타라기보다는 첼로 협주곡에 가까운 큰 곡입니다. 곡이 가진 거친 느낌과 아이스크림처럼 부드러운 선율로 인해 양극적인 음악의 묘미를 느낄 수 있지요. 〈그랑 탱고〉는 첼로뿐만 아니라 바이올린, 비올라, 바순 등 많은 솔리스트들의 사랑을 받는 곡인데, 개인적으로 비올라와 함께 연주한 버전이 첼로 연주와는 또 다른 면을 느낄 수 있어 독특했습니다. 첼로보다는 가볍고 바이올린보다는 무거운 비올라의 음색은 어디서나 잘 어울리는 사람 같더군요. 피아졸라의 음악은 정해진 형식보다는 큰 틀 안에서 자유로움을 추구하는 음악이기에 첼로가 아닌 다른 악기와 연주해도 전혀 어색함이 없습니다. 자신의 색깔을 가지고 있지만 그것만을 강요하지 않는 적절한 유연함이 있기에 피아졸라의 음

악이 현대인에게 사랑받는 것이 아닐까 싶습니다.

이 밖에도 피아졸라는 죽는 날까지 여러 음악적 실험을 시도했습니다. 에바 페론을 주인공으로 한 오페라를 만들려고도 했고, 탱고 스타일의 〈탱고 미사〉도 만들려고 했지만 가톨릭계의 반대에 부딪쳐 완성되지는 못했습니다. 성당에서 울리는 〈탱고 미사〉를 누군가가 만들어낸다면 꼭 들어보고 싶습니다.

말년까지도 왕성한 창작 활동을 이어간 피아졸라는 1990년 그리스 아테네의 야외 음악당에서 생애 마지막 공연을 가진 뒤 건강이 급속도로 악화되고, 결국 파리로 돌아와 뇌출혈로 쓰러집니다. 그는 오랜 투병 생활을 거치며 재기를 꿈꿨지만 마비 증세는 호전되지 않았고, 폐렴과 장출혈 등의 질환까지 겹치면서 1992년 71세의 나이로 세상을 떠납니다. 탱고 황제의 마지막 순간, 그의 곁에는 아내 라우라가 있었고, 그의 작품인 **〈콘트라 바히시모〉**가 울렸습니다. 항상 반도네온을 품고 있던 항구의 아이는 현재 부에노스아이레스의 평화공원 묘지에 잠들어 있습니다.

결핍, 삶의 절실함을 낳다

피아졸라의 음악은 음표 하나까지 모든 지시어를 지켜가며 연주해야 하는 강제성의 음악이 아닙니다. 평생을 걸쳐 시작과 끝

을 반복했던 그의 성격은 음악을 하는 데 있어 아주 큰 장점이
자 단점이었습니다. 그의 음악은 비록 안정감 있고 디테일이 꼼꼼
한 음악은 아니었지만 거기에는 그만의 융통성과 자유로움이 존
재했습니다. 피아졸라는 생애 내내 매번 새로운 시도를 하는 것
을 두려워하지 않았습니다.

피아졸라는 유년시절부터 고향을 떠나온 자의 슬픔을 절절히
느껴봤기에 탱고의 향기를 더 진하게 맡을 수 있었습니다. 그는
그리움의 정서가 무엇인지 제대로 알았던 사람이지요. 피아졸라
에게 반도네온은 단순한 악기가 아니었습니다. 그에게 반도네온은
온 우주였습니다. 그는 품 안에 들어오는 작은 상자 크기의 악기
하나만으로도 삶의 허기와 우울을 충분히 닦아낼 수 있었지요.

아르헨티나 이민자의 아들로 태어나 자신 역시 뉴욕의 이민자
생활을 했던 피아졸라. 두 번의 결혼과 한 번의 진한 사랑을 하
며 거침없는 남자의 삶을 살았고, 두 아이의 아빠 역할도 경험했
으며 무수한 밴드를 꾸리면서 리더로서 심한 음악적인 고충도 겪
었던 인물. 선천적인 결핍인 절름거리는 오른쪽 다리는 그에게 강
인함을 일깨워주는 하나의 상징이었습니다. 아버지 노니노는 세
상에서 휘청거리며 절름거리지 않도록 피아졸라에게 단단한 마
음을 선물해주었습니다. 그리고 그는 그렇게 아버지의 바람대로
씩씩하고 당당하게 무대에서 반짝반짝 빛나는 별이 되어 탱고의
새로운 역사를 썼습니다.

Ástor Piazzolla

— 1921~1992 —

 ▶ 피아졸라의 생애
7분 정리

 ▶ 피아졸라의 대표곡을
더 듣고 싶다면

01 〈리베르 탱고〉

02 〈아디오스 노니노〉

03 〈오블리비온〉 반도네온 버전

04 〈오블리비온〉 피아노 버전

05 《부에노스아이레스의 사계》 중 '봄'

06 《부에노스아이레스의 사계》 중 '여름'

07 《부에노스아이레스의 사계》 중 '가을'

08 《부에노스아이레스의 사계》 중 '겨울'

09 〈부에노스아이레스의 마리아〉 중 '나는 마리아'

10 〈그랑 탱고〉

11 〈푸가와 미스터리〉

12 〈미켈란젤로〉

13 〈카모라〉

14 〈푸에고 렌토〉

15 〈탕가타의 달빛〉

16 〈솔레다드〉

여러분께 하고 싶었던 진짜 이야기

이 책을 쓰면서 동시에 경제 공부를 시작했습니다. 독서량이라면 자신 있는 제가 유난히 불편해하고 멀리했던 책이 있는데, 바로 경제와 정치 서적입니다. 저는 직장생활을 해본 경험도 없이 오랜 시간 학생 신분으로 지냈고, 유학을 다녀와서도 개인적인 관심사에만 신경을 쓰다 보니 현실감각 없이 30대를 보냈습니다. 예술가라는 미명하에 사회에서 고립된 자연인이었지요. 아무리 주변에서 연봉과 주식, 부동산 이야기를 해도 관심도 없었을 뿐더러 들어도 당최 무슨 말인지 이해가 잘 안 됐습니다. 제 입장에서는 그런 경제 이야기들이 저와 상관없는 세계의 언어였습니다. 그러다가 40대 중반이 되어서야 뒤늦게 경제가 우리 삶에서 갖는 엄청난 의미를 알게 되었습니다.

누구에게나 시작은 어렵습니다. 사람들은 경제 기사를 읽고 유튜브에서 경제 방송을 보다 보면 쉽게 이해될 거라고 했지만 현실은 기대와 달랐습니다. 경제 기사 하나를 읽는 데도 남들보다 곱절의 시간이 걸렸고, 아무리 쉽게 설명해준다는 경제 전문가들의 책을 읽고 유튜브 방송을 들어도 제 경제 지식은 좀처럼 나아지질 않았습니다. 최근에야 시작한 경제 공부가 제 삶에 눈에 보이는 결과물로 나타날 때까지는 꽤 시간이 걸릴 듯합니다. 하지만 경제 공부를 지금이라도 시작하길 잘했다는 생각은 점점 커지고 있습니다. 당장에 어떤 결과물이 손에 쥐어지는 것은 아니지만 저의 내면에서 커다란 변화가 생겼기 때문입니다.

경제관념이 더 명확해졌고, 경제서를 읽으면서 오래전부터 지금까지 역사 속에서 사람들이 살아가는 모습을 더 들여다보게 되었습니다. 신문에 왜 이런 기사가 나오는지, 이 내용과 저 내용은 어떤 연관 관계가 있는지, 미국과 중국의 관계가 우리 사회에 어떤 영향을 끼치는지, 각국의 정세와 한국의 경제 상황은 어떤 관계가 있는지 등 많은 것들이 궁금해졌습니다. 지난 몇 세기 동안의 경제 동향이 지금의 내 삶에 대체 무슨 영향을 끼친다는 건지 당최 이해할 수 없었던 퍼즐들이 하나씩 맞춰지고 있는 중이지요.

그전까지 저의 큰 문제는 경제 공부의 양이 아니라 경제 공부의 필요성과 의미를 몰랐다는 것입니다. 저는 많이 늦었지만 앞

으로 살아갈 시간이 더 많다는 것을 위안 삼아, 오늘도 새벽에 배달되는 경제 신문을 2시간씩 꼼꼼히 읽고, 모르는 것은 질문 노트를 만들어두어 수시로 답을 찾는 중입니다. 경제가 돌아가는 원리는 눈에 보이지 않습니다. 그런데 그것을 파고들며 천천히 공부를 해나가다 보니 눈에 보이지 않던, 세상이 돌아가는 원리가 조금씩 보이기 시작하더군요.

저는 클래식도 마찬가지라고 생각합니다. 경제 공부가 현실 생활의 안정을 준다면, 클래식 감상은 마음의 안정을 선물합니다. 클래식 공부 역시 처음부터 눈에 띄는 결과물이 손에 쥐어지지 않습니다. 하지만 관심을 갖고 클래식이라는 영역 안에서 여러분들만의 의미를 찾는 일을 꾸준히 이어가시길 권합니다. 지금 당장은 클래식에 대해 아는 것이 하나도 없으셔도 괜찮습니다. 막상 소풍을 가는 것보다 소풍 가기 전날이 더 설레는 것처럼, 자신이 잘 모르던 세계를 이제 막 알아가는 순간이 훨씬 기대되는 법이니까요. 그런 시간들이 쌓이다 보면 어느 순간에는 어떤 설명이나 정보에 기대지 않고서도 음악에 귀를 기울이기만 해도 그 음악을 오롯이 감상할 수 있게 됩니다. 음악이 머릿속에 그려지는 신비한 마법이 펼쳐지는 것이지요.

클래식을 듣다 보면 어제와는 다른 지금의 내 모습이 여실히 느껴집니다. 음악을 통해 감수성이 예민하게 발달하는 것이지요. 또한 음악의 선율이 지친 마음을 부드럽게 어루만져준 덕분에 자

신을 힘들게 몰아가기보다는 나 자신과 나의 삶을 사랑하게 됩니다. 내가 썩 괜찮은 사람으로 여겨지는 것이지요. 클래식을 듣기 전과 듣고 난 후의 세상을 바라보는 시선은 완전히 달라집니다. 좋은 음악이 좋은 사람을 만들기 때문입니다. 부디 이 책을 읽고 난 모든 독자 분들이 클래식의 마법을 꼭 경험해보시길 바랍니다.

저자로서 이 책을 쓰며 품었던 가장 큰 바람은 독자 분들께서 제 이야기를 통해 이 책에 등장한 음악가들이 궁금해지고, 그 인물들이 만든 음악을 들어보고 싶어지면 좋겠다는 것이었습니다. 사람에 대해 매력을 느끼고 나면, 그와 관련된 모든 것들을 하나하나 알고 싶어지기 마련입니다. 그래서 저는 이 책에서 음악을 창조해낸 음악가의 삶을 중심으로 이야기를 풀어나갔습니다. 그들의 부모와 사랑했던 연인들, 그들이 사는 동안 만나고 영향을 받았던 사람들에 대한 이야기, 그들이 살았던 삶의 배경들에 대한 이야기들을 말이지요. 더불어서 각각의 음악가들이 한 명의 인간으로서 자신들의 삶에 닥친 고난과 역경, 시대적 한계를 어떤 식으로 극복했는지를 저만의 시선으로 정리해보고자 노력했습니다. 이런 서사들을 알고 그들이 작곡한 음악을 들으면 한층 더 깊이 음악을 감상할 수 있기 때문입니다.

클래식은 TV 예능 프로그램이 주는 즐거움과는 전혀 다른 재미를 우리에게 선사합니다. 금방 휘발되어버리는 찰나의 즐거

움이라기보다는 오래도록 지속되는 재미라고 할까요? '클래식'의 사전적 의미가 오랫동안 많은 사람에게 널리 읽히고 모범이 될 만한 문학이나 예술 작품 또는 그런 품성이라는 점을 떠올리시면 제 말이 이해되실 겁니다. 클래식을 안다는 것은 전통을 이해한다는 것입니다. 클래식하다는 건 품격을 갖추고 좋은 예술 작품을 접해 자기만의 철학을 갖는다는 의미입니다. 만일 자신이 어떤 특정한 작곡가의 음악에 끌린다면 내 안에 그 작곡가다움이 녹아 있다는 뜻이기도 합니다. 즉, 클래식 음악을 통해 내가 어떤 사람인지 알아갈 수 있는 것이지요. 클래식 책을 읽고 음악을 조금 듣는 것으로 단번에 클래식한 사람이 되는 것은 아니지만, 여러분이 이 책을 읽고 나시면 분명 삶이 BC^Before Classic와 AC^After Classic로 나뉠 것입니다. 이 책을 읽은 여러분은 이제 AC의 세계로 들어오신 거예요.

어렵다고 생각해서 미처 다가가지도 않았던 클래식이 알고 보면 꽤 재미있는 분야라는 사실을 여러분과 함께 공유할 수 있어서 저자로서 행복합니다. 끝까지 읽어주셔서 정말 감사합니다. 더불어서 이 책을 읽으신 독자 분들에게 마지막으로 드리고 싶은 당부가 있습니다. 클래식을 들으실 때는 마음을 비우고 들으시길 권합니다. 바람에 모든 것을 맡긴 바다 위의 요트처럼 음악에 몸을 맡기고 귀를 여는 것이지요. 클래식은 복잡한 생각을 버리고 마음을 비울 수 있는 시간을 갖게 해주고, 불안한 마음을 편안하

게 해주는 마법을 부립니다. 아무리 바깥에서 엄청난 파도와 비바람이 몰아쳐도 마음의 중심을 잘 잡으면 무너지지 않습니다. 클래식은 우리 내면의 중심을 잡아주는 균형추입니다.

처음부터 끝까지 좋은 의견을 나눠주신 카시오페아 출판사의 민혜영 대표님과 이 책이 나오기까지 수고해주신 출판사 관계자분들께 뜨거운 고마움을 전합니다. 마지막으로 언제나 기꺼이 제 글의 첫 번째 독자가 되어주는 사랑하는 가족과 제 삶의 등불이신 부모님께 존경과 감사를 전합니다.

클래식은 처음이라

가볍게 시작해서 들을수록 빠져드는 클래식 교양 수업

초판 1쇄 발행 2021년 6월 14일
초판 2쇄 발행 2022년 1월 18일

지은이 조현영
펴낸이 민혜영
펴낸곳 (주)카시오페아 출판사
주소 서울시 마포구 월드컵로 14길 56, 2층
전화 02-303-5580 | 팩스 02-2179-8768
홈페이지 www.cassiopeiabook.com | 전자우편 editor@cassiopeiabook.com
출판등록 2012년 12월 27일 제2014-000277호
편집 최유진, 진다영, 공하연 | 디자인 이성희, 최예슬 | 마케팅 허경아, 홍수연, 변승주
책임디자인 고광표

ⓒ조현영, 2021
ISBN 979-11-90776-71-4 03600

• 잘못된 책은 구입하신 곳에서 바꿔 드립니다.
• 책값은 뒤표지에 있습니다.